东巴纸造纸原料——荛皮

纸前时代
从结绳记事到文字的发明，从两河流域泥板上的楔形文字，到龟甲和牛肩胛骨上的甲骨文，从青铜到简帛，从岩画到金石文字。在纸发明之前，记录和传播是困难的，靠这些记录方式有效地传播和普及文化几乎是不可能完成的。

纸源
探寻纸的起源，回到纸张发明的原点，我们不难发现，历史上各类手工造纸法本质相同，每一个时代所做出的细微改变，都是在进步。每一次探索实验过程，不是因为瞬间灵感的迸发，而是生生不息，绵绵不绝的事业。

纸工
云南是一片生物多样性与文化多样相结合的神奇土地，民族手工造纸历史悠久也是云南无数优秀的传统工艺与技术中最突出、最古老的成就之一。

纸上记忆
纸的发展承载了社会的变迁，经历了时间的洗礼。许多同时期产物消逝消失，纸却在不断进步与发展，这是一种能承载社会压力的文化，精彩而历练。

图 5.9　丽江造纸历史线索

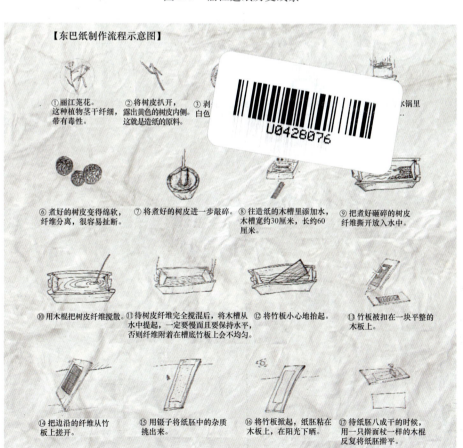

图 5.10　丽江手工造纸工艺流程

图 5.11 "纸喻丽江"书籍设计

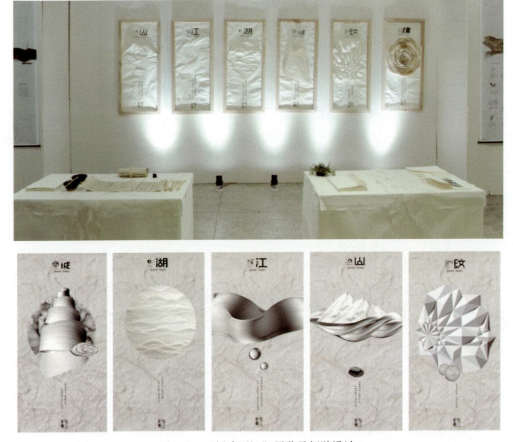

图 5.12 "纸喻丽江"展览及招贴设计

图 5.13 丽江东巴纸工艺灯具

图 5.14 "时·刻"普洱茶

图 5.15 "涅槃"手工艺灯具

图 5.16 "贝叶"灯设计

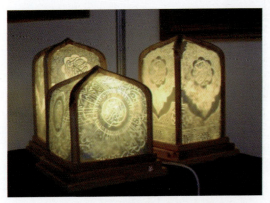

图 5.17 灯的设计

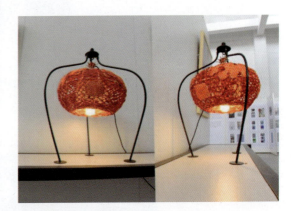

图 5.18 刺绣灯设计

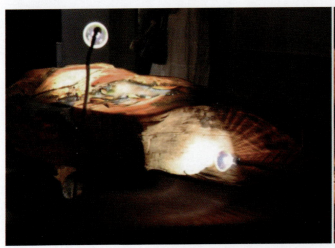

图 5.19 "自然的反射"灯具

图 5.20 "有故事的光"

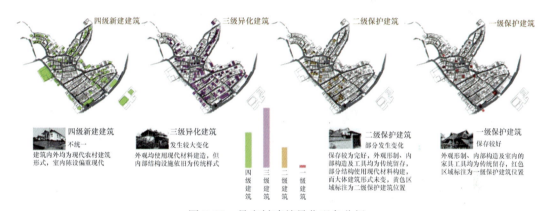

图 5.21 曼扁村建筑异化现象分析

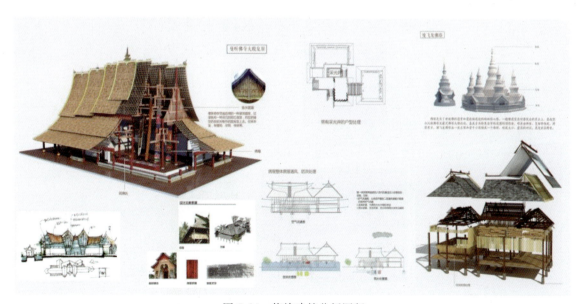

图 5.24 傣族建筑分析图版

图 5.25　傣族织锦的视觉元素与工艺分析

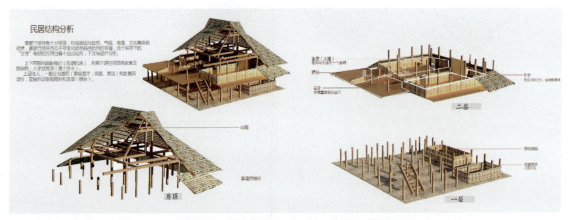

图 5.27　傣族传统民居的结构和建造模拟

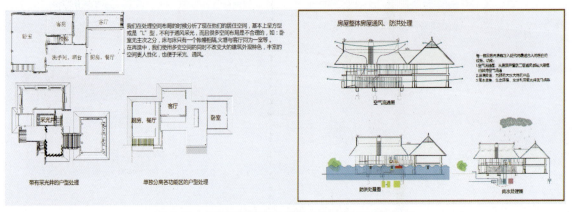

图 5.28　傣族民居样板户型的空间布局与通风处理

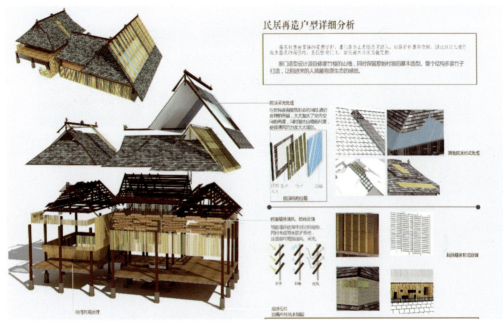

图 5.29　傣族竹楼的材料与结构改进

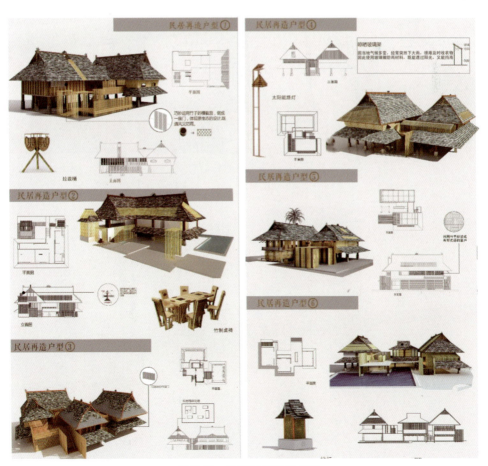

图 5.30　傣族民居样板户型

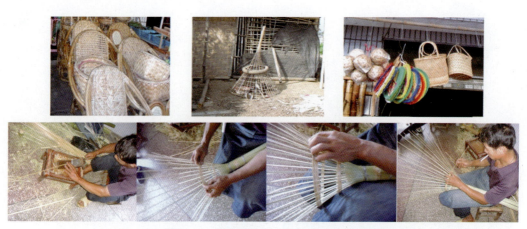

图 5.31 傣族竹编手工艺及传统产品

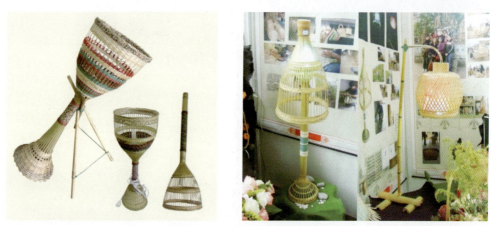

图 5.32 与手工艺人合作的竹编产品

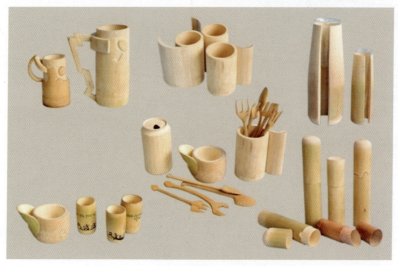

图 5.33 竹餐具开发设计

图 5.34　室内家具设计

图 5.35　户外家具设计

图 5.36　茶和糖的产品开发与包装设计

图 5.37　食品品牌包装与视觉符号设计

图 5.38　傣族文化元素的符号化

图 5.39　傣族工艺扇设计

图 5.20 "有故事的光"

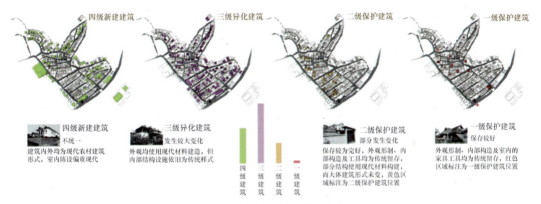

图 5.21 曼扁村建筑异化现象分析

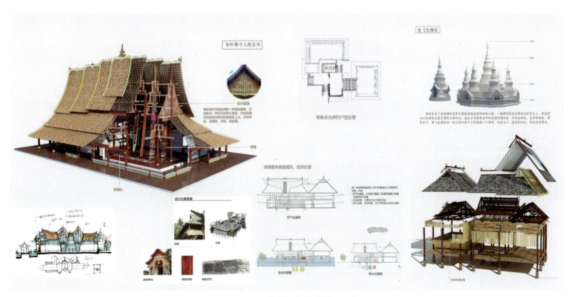

图 5.24 傣族建筑分析图版

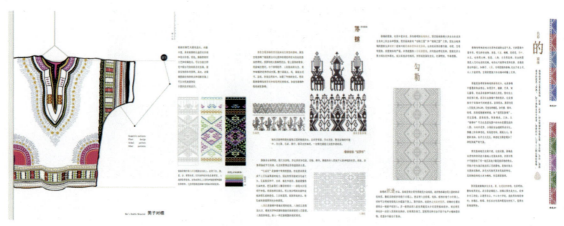

图 5.25　傣族织锦的视觉元素与工艺分析

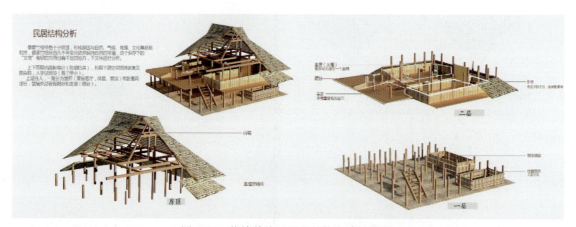

图 5.27　傣族传统民居的结构和建造模拟

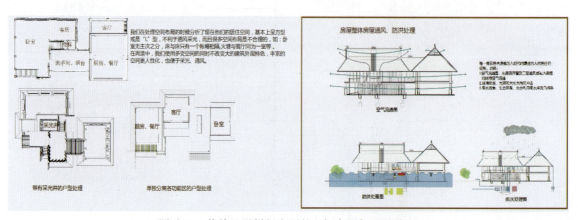

图 5.28　傣族民居样板户型的空间布局与通风处理

图 5.40　竹制玩具设计

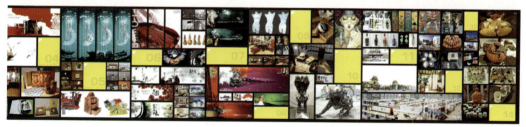

图 5.41　与云南地方政府合作的设计项目

图 5.53　个旧地区中西合璧的传统建筑

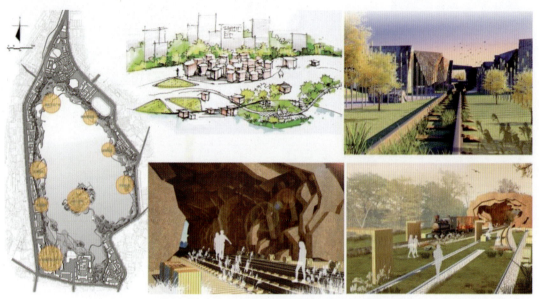

图 5.54 个旧金湖景观带规划

图 5.55 "锡都博物馆"建筑设计

图 5.56 公园景观与锡文化博物馆建筑

图 5.57 金湖景区商业建筑设计

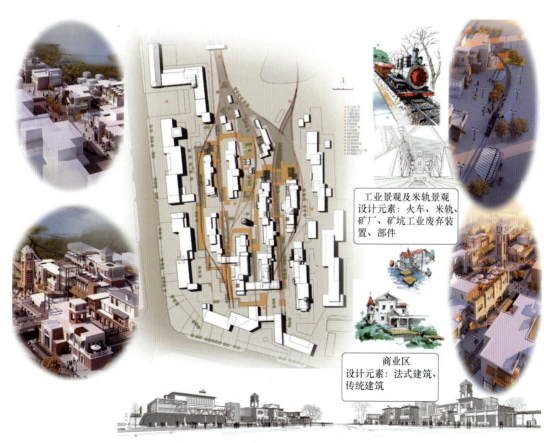

图 5.58 商业步行街规划设计

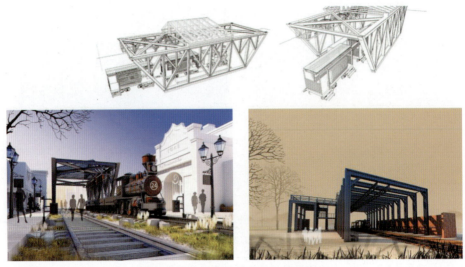

图 5.59　米轨火车博物馆与室外展区

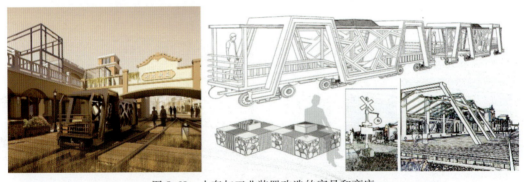

图 5.60　火车与工业装置改造的家具和商店

图 5.61　个旧传统锡工艺品

图 5.63　锡手工艺产品设计

图 5.74　人文地产景视觉符号的收集与整理

图 5.76　博物馆中的纪念邮票设计

图 5.77　书籍装帧设计

图 5.78 定格动画《火车站的故事》剧照

图 5.79 个旧《大锡国》动画短片剧照

图 5.80 个旧动画情景剧

文化生态观与本土设计系统研究

CULTURAL ECOLOGY AND LOCAL DESIGN SYSTEM

森文 著

国家社科基金艺术学重点项目
基于云南民族与地域文化的设计文化生态系统策略研究
(18AG007) 阶段性成果

本书受到云南艺术学院学术著作出版资助专项经费资助出版

机械工业出版社
CHINA MACHINE PRESS

文化生态学作为生态学与文化学相结合的一门新学科，对设计的文化本质和系统关系研究具有启示性，以此为理论基础可以提炼出"文化生态观"，作为文化实践的认识论和方法论基础，揭示文化生态系统的运作规律和建设重点，树立基于文化生态的设计研究观点和立场，拓宽了设计文化研究的视野。本书把文化生态理论向设计学理论转化，提出设计文化生态学概念，对其理论框架进行构建；通过对设计文化生态理论的构建与本土设计的研究，提出设计创新与设计生态系统相结合的社会实践模式；通过长期的实践案例研究与验证，探讨本土设计为地域性文化生态服务的方法与设计生态系统建设的可能性。

本书既是把生态学的方法引入设计学的理论创新，也是把文化生态学的方法论运用于设计研究的学科知识体系创新，有助于对设计文化的系统性和生态性理解，对设计学较多集中于本体研究和实践研究的技术论倾向具有补充的作用，并有利于设计学研究视野的扩大和理论的丰富。

图书在版编目（CIP）数据

文化生态观与本土设计系统研究/森文著. —北京：机械工业出版社，2021.3

ISBN 978-7-111-67276-0

Ⅰ.①文… Ⅱ.①森… Ⅲ.①艺术-设计-研究-中国 Ⅳ.①J06

中国版本图书馆 CIP 数据核字（2021）第 016528 号

机械工业出版社（北京市百万庄大街22号　邮政编码100037）
策划编辑：徐　强　　责任编辑：徐　强　穆宇星
责任校对：陈　越　　封面设计：森　文　蒋友燏　鞠　杨
责任印制：郜　敏
三河市骏杰印刷有限公司印刷
2021年8月第1版第1次印刷
184mm×260mm・15.5印张・8插页・351千字
标准书号：ISBN 978-7-111-67276-0
定价：79.00元

电话服务　　　　　　　　　　网络服务
客服电话：010-88361066　　　机 工 官 网：www.cmpbook.com
　　　　　010-88379833　　　机 工 官 博：weibo.com/cmp1952
　　　　　010-68326294　　　金 书 网：www.golden-book.com
封底无防伪标均为盗版　　　机工教育服务网：www.cmpedu.com

序 1

本书是森文博士论文的著作版,也是其国家社科基金艺术学重点项目的部分研究内容。博士论文出书也是国际学术惯例,作为导师写序既是一种荣幸又是一次重新梳理论文研究的机会。

本书的第一个关键词是文化生态。生态学是比较完整和独立的学科,有自己成熟的理论体系和研究框架,以及"合法"的研究对象、任务和方法,通常认为是比较"科学"的学科。文化研究引入生态学方法,探讨文化存在和发展的环境与状态,尤其是探究具有地域性差异的特殊文化特征及文化模式,为完善设计系统提供方法论基础,具有合理性、跨领域探索性和科学综合性。值得注意的是,文化生态学更加关注的是地域性文化特征和文化模式的来源与形成,或者说是文化秩序的构成机制。"文化生态观"是一个更宏大的概念,也是本书基于文化生态学提出的研究观点和研究立场,是文化生态学在思想领域的发生和扩大。当然,文化生态观必定要源于文化生态研究,其演化发展的研究应该是一个自下而上的过程。

本书的第二个关键词是设计。本书的设计理论研究是基于地域(云南)文化研究与设计创新实践活动的。云南拥有 26 个民族,文化资源丰富,为研究提供了可信的第一手案例材料。设计系统的构建,自然就涉及文化产业、文化创新、价值取向、设计教育、设计模式和设计产业等本土设计系统的"现实问题"。这种面向现实发展问题的设计研究范式也是近年来设计研究的新领域。一方面,相对集中的地域性有利于获取具有地域特征或地域模式的研究成果;另一方面,对这些问题的研究以及研究结果具有一定的"普遍性"和"示范性"。

设计是一种人类行为和价值生产之间的架构与重构过程。生产价值是设计活动的根本。我在 2019 首届中国设计研究论坛上,提到了设计架构研究的"价值无涉"原则下"文化创新"与"文化自觉"的问题。文化创新是一个设计语境中的概念,其内涵尚不清楚。如果说生态平衡是生态系统成熟和优化的状态,那么文化创新的价值是否就是达成文化的生态平衡?文化生态学研究一种文化适应环境的"动力"过程,环境在变,文化也在变,这两者之间是一个"相互适应"的动态平衡过程。其核心问题是这种适应是否会引起文化内部的演化和变迁,究竟是内部变迁还是表象?创新是否是这种变迁的自然或合理的解释?另一个更加要紧的问题是"文化自觉",这是费孝通先生于 1997 年在北京大学人类学研修班上提出的。费老认为,历次政治运动都是在破旧立新的口号下,把传统和现代对立了起来。文化不仅仅是"除旧立新",而且是"推陈出新"或"温故知新"。面对国内非物质文化、文创产品、社会创新、文化创意活动的潮流,确实还有许多亟待研究和反思的问题。本书也触及了这两个问题的讨论。

写本序时,正值新冠肺炎疫情最严峻的时候,不论是社会结构还是生态环境都受到了最广

泛的关注，愈发感到多学科、跨学科的科学研究对于人和环境的复杂关系有多么重要。因此，社科类研究都应包含多学科团队的合作。希望读者可以从森文博士的研究看到其团队努力，看到学科的发展。本书适合每个关注文化生态和设计发展的人阅读。

<div style="text-align: right">湖南大学设计艺术学院教授　赵江洪</div>

序 2

创意云南：文化的复数与地理学想象的重建

收到森文教授的《文化生态观与本土设计系统研究》杀青付梓稿，我是很高兴的。祝贺森文教授多年的努力终见成果；祝贺云南艺术学院设计学院陈劲松院长率领的团队持续奋战终有所获；也祝愿云南艺术学院的设计学建设不断向着新的理论高度攀登。

森文论稿，以"文化生态"的观念为主旨，围绕"本土设计"及云南艺术学院设计学科教育改革实践，结合经年累月的"创意云南"活动展开讨论，多年积累，内容难得。森文嘱我为之作序，盛情难却，自知笔力有限，谨就阅后所得聊以为记，以为序。

一

我与森文、与云南艺术学院的交往已有一些年头。

20 年前，我有机会两度赴昆明短期任课。虽然每次都是行程短促，来去匆匆，但起居单纯，心无旁骛，备课授课之余，尚有闲暇可独自徜徉于昆明街头、先生坡下。难得冬日偷闲，记忆中是满满的轻松、惬意和感动。

初到昆明，似乎除了满眼的高天辽阔、万木葱茏外，并无特别感受。但是几步一走、跨过天桥再登楼台，便有一阵突如其来的"心动"。这才意识到已身处海拔 1800 余米的高处，于是不得不放慢步履。

昆明城里风物，乍看之下也并无特别之处。除了建筑风格更"南方"一些之外，红花、绿柳、古井、池鱼，与江南风景其实相似。印象最深的是正午直射的阳光暖意融融，能把人晒得穿不住冬衣，所以冬日街头照样满目衣裙。但一到夜间，尚未安装空调的小楼竹榻立刻冷风穿隙，逼人难以入眠。自小生长于长江之滨，自认为对南方生活绝无障碍的我，终于察觉到地球经纬失之毫厘的意味，意识到人是何等敏感而现实的环境动物，还联想起一位导师所说："文化之于人，正如人不能离开空气一样。"

当时正逢地球从 20 世纪转向 21 世纪的那几年。"千年等一回"的时刻似乎催生出全球性的文化躁动，不仅世纪更替的时点激起各种历史可能性的猜想，一只"千禧虫"之类的小玩物也能搅得全世界舆论哗然。那几年也是国内人文学科升温的时刻。在云南的这里那里，多年积淀的人类学、民族学、文化学研究加快从后台走向前台、从持守走向国际化，不仅昆明街头撒尼头巾、苗衣傣裙时而可见，云大校园的翠湖草坪，更是时常挤满装扮各异的背包客、僧侣团、田野考察者和不同国籍不同年龄段的留学生。当时这种触手可及的"国际热"在昆明之外是难以想象的，看着那些踩着各色泥土而来又披着星光风尘而去的匆匆访客，会激起一种莫名的地理学冲动。正是这些来往如织的人流，让我看到这块热土上正在生成的、不一样的设计学未来。

二

那些年在昆明，主要是为任职的南京艺术学院与云南当地高校合作"研究生主要课程班"开班讲课，担任的课程为"设计研讨"课。记得两个班的学员基本都是刚从本校毕业留校任教的青年师资。学员大多数都来自云南艺术学院工艺美术系，还有一些来自昆明其他艺术类、师范类和工科类高校，另外就是云南各州、市、地、县闻讯赶来的年轻老师们。

课堂讨论的是新世纪中国设计如何自处以及如何与世界共处的话题。时值世纪之交，迎接不确定世界和挑战新世纪的兴奋总是溢满课堂内外。"新世纪、新生活、新设计"是预设的关键词，但谈着谈着就会转向来自当地发展和城乡生活的话题。那时昆明似乎满城都在热议刚刚举办的"园博会"，规模盛大的园艺盛会不仅是改革开放以来的首次，还是新中国成立以来规模最大的国际性城市型综合展会。正所谓"一石激起千层浪"，盛况空前的园博会不仅带来琳琅满目的奇花异草、多国风情，也将多年不变的市政带入争议的漩涡。一个满载记忆的昆明城被加速拆除，另一个全新风格的昆明城悄然而起，关于"拆"与"建"、"新"与"旧"、"破"与"立"的城市格局之争引发激烈的设计议论，其中曲直虽一时难以定论，但关于城市面貌及设计取舍的争论，自然使课程面向更加复杂的社会现实。

记得当时约翰·奈斯比特的《大趋势——改变我们生活的十个新方向》、安东尼·吉登斯的《现代性的后果》等书刚问世不久，讨论会从"高技术与高情感相平衡"的社会学观点谈到"从生活资料中提取数据讯息"的方法论研究；从昆明城内车水马龙的新开国际购物超市，到难以为继的传统工艺产品"创意市集"。在一轮轮经久不息的争辩甚至争吵中，对于设计未来命运的思考不断引向深入。令人难忘的是学员们对当地社会人文状况与民间文化境遇都非常熟悉，几乎每位学员都有他们自己熟悉的领域和话题。记得当时刚毕业不久的陈劲松，就以丽江纳西族妇女"披星戴月"羊皮披肩传统产品为例，从对民间美术的质朴认识出发，谈到在地的生活方式如何通过设计而应变延续、如何与现实共处与历史共存。就这样，一件件每人自己熟悉的民族民间工艺案例，成为微观与宏观的举证、自然与人工的枢纽、历史与未来的桥梁。

这样的课程虽由我主持，事实上却是我从中学到和得到的更多，从他们那里，我收获到的不只是青年人的坦诚和开阔，更有一种来自社会与生活层面的文化丰富性。他们从这块20余个民族、近5000万人口所赖以生息的近40万平方公里五色土地所带来的一切，于我而言，都是关于世界地理性与文化差异性的深刻体验。正是在这样的交互中，彼此的思绪从人的存在织入文化的存在、从设计的存在穿插到地理的存在。我看好他们，相信这样的氛围中会诞生新的设计思考，从这里会走出新的设计学。

自此之后，与云南艺术学院设计学院学术交往近20年，好消息不断传来：正是从当年"研究生主要课程班"学员中成长起来的一批教学骨干，成为后来支撑云南艺术学院设计教育改革与学科建设的一代人。陈劲松从青年教师中脱颖而出，从普通教师做到云南艺术学院副院长；森文从工业设计专业教师岗位做到云南艺术学院研究生处领导岗位。森文的转型尤其突出，从创作走向研究、从教学实践带头人转向学科理论开拓者。

云南艺术学院地处西南，是在全国同行中享有盛誉的艺术教育重镇。尤其在民族民间工艺美术领域，多年关注将地域文化转化为学术资源的通道。何永坤、董万里等老一代开拓者，以"咬定青山不放松"的坚韧，把云南艺术学院设计学院办成特色鲜明的设计学科建设高地。当年那批勤于思考、善于实践的青年师资，如今也都过了不惑之年，正是将教学积累转换成理论思考

的最好时机。前几年，陈劲松带领一批青年力量，将研讨中的"文化云南"课题在教学中不断深化，推出"云南特色民间工艺系列丛书"系列出版成果，成绩斐然。从2004年开始，他们又以"创意云南"为理念，以"大设计、大教育、大课堂"为目标，将设计融于社会创新，以"创意腾冲""创意喜洲""创意香格里拉"等系列专题方式，每年一个县区，针对实际需要，利用当地资源，开展应用领域的设计创新与生产研发，连续10多年举办"创意云南"系列汇报展，积累了大批实践经验。2016年我曾到过昆明国际会展中心展出现场，巨大场馆内人头攒动、气势恢宏，一次展出成果达数百项，令人震撼。活动不仅在整个云南艺术学院设计学院全面展开，而且创造了一种设计教育与社会政企"公共对话"的案例，具有重大的实验意义，成为国内设计高校学科创新中的优质品牌。

森文曾多年直接参与组织与管理"创意云南"活动，他结合博士学位论文以及国家社科基金艺术学重点项目"基于云南民族与地域文化的设计文化生态系统策略研究"阶段性研究内容，完成本书。本书展现了文化、自然、地理与设计人文的方方面面，阅读之中可以不断得到丰富的启示。在对书稿付梓诚表祝贺之余，还想再就课题所及略作展开讨论，并请方家指正。

三

近年来，文化研究不断升温。"文化生态"的观念在这一过程中浮出水面。大致而言，"文化生态"代表着一种总体性文化观照的态度，偏重于将文化及其周边的相关性视为一种彼此关联、互为因果的系统关系，强调系统关联对事物发展的引导与制约的作用。强调事物之间的彼此联系、相互作用是辩证唯物主义的基本态度，在此不再讨论。将这一主题的逻辑理解延伸至设计领域，表达的也是文化条件与设计本体的基本关系，可以有广阔的理论发展空间，本书命题的意义即在于此。值得在此提及的是，在今天的时代条件下，提出"文化生态观"的意义不仅在于强调文化的结构上的总体性、集成性、超越性，还在于充分认识到文化存在的多层性、多维性、多义性，从而将文化的影响力得体地置于理性可控、生动有为的"生态关系"之中。由此引发出关于"文化的复数性"的敏感话题，值得大家进一步思考。

正如现代文化研究理论先驱雷蒙·威廉斯所形容的那样，"文化（culture）"一词是代表着英语语言复杂性的几个关键词汇之一。其语言内涵如其形成过程一样复杂深邃。"文化"的语言形式对应着人类文化活动的总体性与个别性、抽象性与绝对性叠加交错的复杂内涵。威廉斯指出：19世纪之前的欧洲语言中，"文化"一词基本上只指代"对自然成长的照管"这样的单一含义；在19世纪的百年间，"文化"一词形成若干不同语面，比如"心灵的状态""社会的智性发展""艺术的整体状况"等，所指极为广阔但层次与对象不一；到19世纪末，才出现总括性的描述，将复杂的词义归并为"包括物质、智性、精神等各个层面的整体生活方式"。[一]"整体生活方式"大概就是这个时期形成的最后的大一统的并称。但"文化"的含义并没有因此就居高不下地被限定于"整个生活方式"的高度。威廉斯借用德国作家赫尔德（Herder）在其著作《论人类的历史哲学》中写下的一句话表明："没有比这一个词的意义更不确定的事情，将这个词应用到所有国家与历史时期是最虚假的一件事。"[二]威廉斯并以此提到赫尔德对"复数的

[一] 威廉斯. 文化与社会 [M]. 高晓玲，译. 长春：吉林出版集团有限责任公司，2011.
[二] 威廉斯. 关键词 [M]. 刘建基，译. 北京：生活·读书·新知三联书店，2016：104.

Culture"问题的特殊关注:"他主张在一个重大的改革里,有必要提到复数的 Culture(文化):各个不同国家、时期里的特殊与不同的文化,而且是一个国家内部、社会经济团体的特殊与不同的文化"○。雷蒙·威廉斯自己也强调,在各国("文化")词义的发展中,"文化也在朝着一种个体的、显然更为私密的经验领域回归,而这一点必将对艺术的含义与实践产生显著影响"○。显然,威廉斯对于"文化"一词在工业社会中的解释有着立意更为高远的设计。

他说:"我希望能够详尽地展现这场运动。简言之,我希望把'文化'的诞生过程作为一种抽象物和绝对物展现出来,而这个过程以一种复杂的方式融合了两种普遍反应:其一是,承认某些道德与智性活动实际上有别于那些推动新社会发展的力量;其二是,强调这些活动——作为集中体现人类兴趣的领域——其地位不仅高于那些注重实效的社会判断过程,而且它们本身还具有缓冲和整合后者的作用。……而这些含义与一种整体生活方式相结合,改变着自身的含义,从而成为一种衡量品性的尺度,一种解释我们共同体验的模式;而在这种新的解释方式中,它也在改变着我们的共同体验。"○

威廉斯认为,文化并不仅仅是社会制约力量的总和,它还代表着一种"个体的、显然更为私密的经验领域"的"人类兴趣"。威廉斯在这里所强调的体现"人类兴趣"的、"私密的经验领域"的文化,反映着文化本来应有的生动、敏感、丰富而多样的面貌,这种重大价值,恰恰是今天的文化讨论中容易忽略的。威廉斯认为,这种关于社会发展与普遍性问题的特殊应答方式,"不仅高于那些注重实效的社会判断过程,而且它们本身还具有缓冲和整合后者的作用"。这表明,威廉斯在充分注意到"文化"影响普遍性的同时,及时地强调了"文化"所包含的个人性、私密性经验、高于普遍性共识的一面,以防止将文化引向一种只有共性而没有个性、只有普遍而没有个别、只有统合而没有创造的"庸俗文化论"的方向。文化的总体性与具体性、单数性与复数性的关系在这里得到很好的诠释。

必须看到,在对文化作一种抽象的评价、将文化视为一种生活方式的总和时,它确实是整体的、相互关联的、统合的;而在对文化作具体的体验,尤其是将其视为人类的特征、视为内在的经验方式时,它又总是个别的、区分的、差异的。文化因此而和政治的、经济的、社会的"身份"相区别而划分。在这个意义上,每一个文化个体都有自己独特的面貌、气质与逻辑,文化因此而成为复数的形式,文化的本质存在实现与人的本质存在的同一。

美国思想家汉娜·阿伦特对人的本质特征作了透彻的梳理与陈述。她把人的生存境况及人的条件分为三种类型:劳动、工作、行动。生物性的"劳动",对应着人最基本的生命过程,其对应的条件是自然世界;社会性的"工作",对应着受命于人的技艺制作,其对应条件是人工世界;政治性的"行动"对应着人在智性支配下的言说与思想,其对应条件是交往世界,是复数性的、个体的人与人构成的"人们"。在这里,不难看出,阿伦特所设置的劳动、工作、行动及其一一对应的"人的生存条件",总体上和"文化"的整体非常近似,但阿伦特最后强调的是"人的本质"上的复数性,也即文化的复数性。

政治评论家玛格丽特·加诺芬指出,阿伦特"人是复数性"的观点提示了"人的诞生性和开始的奇迹"。因为阿伦特认为,能将人的三种境况统括起来得到统一解释的生存本质只有"诞生

○ 威廉斯. 关键词 [M]. 刘建基,译. 北京:生活·读书·新知三联书店,2016:105.
○○ 威廉斯. 文化与社会 [M]. 高晓玲,译. 长春:吉林出版集团有限责任公司,2011.

性",即人是有生有死、开端启新、随时体现创造性的生物,阿伦特称之为人的"形而上学主体"。加诺芬指出,阿伦特证明了"新人不断地来到这个世界上,他们每一个都是独一无二的,每一个都有能力创新,从而打断或扭转由先前行动所发动的事件链条……人是一种创造奇迹的能力"⊖。

这一点决定了"文化复数性"的哲学依据与人类学基础,只有承认每个个体的人都是创造性的生命、都是鲜活独特、与众不同的文化个体,才能形成符合自己生命逻辑的文化面貌与独特存在。因此,积极的文化生态观,也应当是文化总体观与文化具体观、文化一体性与文化复数性的辩证的统一。

文化学意义上的复数性与当代政治—经济社会中的复数价值同等重要,"以人为本"的政治哲学体现了对这种文化的复数性、民族的复数性与人的生命的复数性的最根本的尊重。但事实上,今天的世界还无法忽视"文明秩序""世界结构"旗号之下对地域文化的隐形扼杀,比如西方世界就明确无误地将覆盖全球、无所不及的"脱域化"经济视为"远方(西方)力量对本土世界的同步渗透"⊜。法国记者弗雷德里克·马特尔在《主流:谁将打赢全球文化战争》一书中就举例说明:以"主流"文化面目出现的大批好莱坞之作其实无关艺术,而是彻头彻尾的全球政治营销。作者通过多年实地调研发现:无论在东方或西方,无论喜不喜欢美国政府的公开政策,青少年们都喜欢软瘫在多银幕影院的宽大皮座里,吃着爆米花,观赏工业化方式的美国大片。他认为,就这一点而言,少数国家已在一场全球性的文化战争中"获胜"⊝。今天的世界并不存在抽象的"文化生态",现实中的文化影响仍然是某种历史—政治关系的延续。仅就近年来的中国消费而言,从"肯德基""麦当劳""宝洁""资生堂"等一系列洋品牌的"在地化"经营改造,到"功夫熊猫""花木兰"等一系列中国形象改换门庭……这一切都难掩"在地化""本土化"策略背后的全球资本野心。

事实上,"文化的复数"的可能性正在无形之中被金融资本的全球格局所消解。因此,在这里想再次强调的一点是,文化研究还须与文化生存的意识相匹配,非此无以构建完整的文化生态观。

四

"文化的复数"的态度指向一种"文化的具体主义"的生成方式。即文化的总体性经营中,如何致力于关注人的生存本质的,以人、自然、历史及地理条件的充分体验为支撑的条件建构,以及实现文化总体价值同时又不失其鲜活个性的文化创造。

难能可贵的是,本书以云南艺术学院设计学院"创意云南"项目为背景,提出一个"类的设计博物馆"的工作构想。虽然博物馆思路未有进一步展开,但这个包含着地理学想象意味的大胆目标,值得予以进一步的关注和提升。

当代地理学强调以空间的名义重新组织所有相关系统的认知综合类的设计博物馆可以把空间的物质性、感知性与复数性条件综合起来,组织成一个升维区域认知与创造可能的交织平台。其中至少可以展开三重"地理学想象"的表征空间。

其一:是"地理学条件"的空间叙事。

云南是中国的西南重地,是具有极其优越的空间展延和时间轴向条件的地理学宝地。近40万平方公里的土地上聚集了冰川、峡谷、山地、高原等多种地形地貌,包括6000多米的海拔落

⊖ 阿伦特. 人的境况[M]. 王寅丽,译. 上海:上海人民出版社,2017:9.
⊜ 罗伯逊,肖尔特,王宁. 全球化百科全书[M]. 南京:凤凰出版传媒集团,2011:175.
⊝ 马特尔. 主流:谁将打赢全球文化战争[M]. 北京:商务印书馆,2012.

差；长江、澜沧江、元江等水系带来充足水源，并在山水与峡谷间生成无数坝子和小块盆地，一年之中光照充足、雨水随季，供26个民族近5000万人口生息其间。这一世界独有的地理框架和历史轴向，是古往今来云南所有生活起居、衣食器用的设计条件和形式依据。

其二：是"空间性感知"的身体叙事。

空间感知决定身体行为，同时决定在此基础上构成的社会秩序与区域差异。法国当代美学家雅克·朗西埃曾说，"我们被分配的身体位置，就是我们借以出现的角色与功能"⊖。对"手工披肩"及其同类之作的设计阅读，就是试图去重新发现这些被社会分配的感受和被生活审美的空间进程。

云南艺术学院的民族服饰展厅中陈列着一位云南艺术学院有心人数十年间沥尽心血收自民间的上百件珍贵服饰档案，涉及傣、彝、汉、藏、白、壮、纳西、普米、蒙古等十余个少数民族，独特而自然的款式、华丽而质朴的面料、精致而淳厚的手工，让人联想起云贵高原上遍布各处的云杉、红桦、高山栎，以及从山间伸向湖滨的林边箭竹、草丛龙胆以及密密丛丛的马先蒿、玄参花、蝶形花；还有在林中歌唱的红嘴鸥、野鸭、黑颈鹤、天鹅、鸤鹉、斑头雁、鸳鸯、岩鸽、画眉，在林间闪动的青羊、猕猴、赤鹿、林麝、松鼠、野狐……精美绝伦的服饰让人敬畏，不仅因为它们久远的背景，也不仅因为来自大山深处的面料浸染与织造缝绣，而是因为这些精美的形式出于人们直觉的自然感知与意义解读，那些在枝头可采集的花种、林间可分辨的脚印、溪涧可饮流的泉水、洞中可酿制的浆果……诸如此类的自然生活决定了山林中人"什么可被看见或可被听见，以及什么可说、可行或可做"⊜的判读。戴维·哈维曾经借怀特海的一句话来强调这种身体的感知对于人的感性世界形成的重要性，"对当代世界的感觉——感知伴随着身体的'共与性'的感知，正是这种共与性使得身体成为我们了解周围世界的出发点"⊜。这些"分配"于山林、群峰、草木、鸟虫之间的景观逻辑与自然秩序，构成了生息于其间的人对于生活、环境乃至整个世界的认知边界。

甚至，与众不同的雅克·朗西埃还不认为这些居民的美学感受只为山林特有，而是普遍有效的。这种因生活感知而生的文化能力，被朗西埃称为"感性的分配（distribution of the sensible）"，指的是"被自然化的感知的共同形式"，对人类的感知建构普遍有效。具体而言，人世间的"美学"也只是在这种感知模型基础之上"赋予某些模型以优先权又将另一些边缘化的复合途径"，因此在朗西埃那里，日常的社会生活才具有一种基本的文化意义且显得"不容置疑且不可逃避"。

其三：是"复数性感知"的文化叙事。

"创意云南"是具体地显现"文化的复数性"体验价值的现实切入点，复数的地域文化经验构成丰富的社会创新价值与传统再生价值的生动来源。从2004年开始直至2019年，项目团队先后在腾冲、喜洲、香格里拉、峨山、富民、石林、鹤庆、瑞丽、个旧、寻甸等十余个镇、县、市级区域进行；涉及的创新领域包括城市规划、乡镇创新、景观设计、旅游开发、建筑设计、视觉传达、产品研发、室内环境、动画宣传、网页设计等；地理实践的范围覆盖了云南省最具代表性的山、林、湖、坝、城、乡、街、镇；手工实践的范畴覆盖了编结、织造、染绣、描绘、金属、土陶、瓦器、雕刻、髹漆、家具、建筑等十多个领域，前所未有的视野开阔性展现了云南丰富的人文地理以及从中生发的无穷生活想象。

⊖ 朗西埃. 歧义：政治与哲学[M]. 刘纪蕙，林淑芬，陈克伦，等译. 西安：西北大学出版社，2015：202.
⊜ 德兰蒂. 朗西埃：关键概念[M]. 李三达，译. 重庆：重庆大学出版社，2018：191.
⊜ 哈维. 正义、自然和差异地理学[M]. 胡大平，译. 上海：上海人民出版社，2018：282-283.

以人的身体感知为基点的时空认识把差异地理比较的方法和"文化的复数"研究结合,可以避开简单的"地理容器论"或"环境决定论",正如戴维·哈维所要求的那样,"社会进程决定空间形式"的原则方法,将灿若星空的手工方式纳入互文的"人—地"空间叙事与再建中的社会进程。

现代社会的地理空间感知正在更多层次地显示出政治建构的意味。人们日益自觉地跳出"地理容器"狭隘认识,将地理空间理解为变动中的组织建构过程,最大限度地释放其中所蕴涵的条件能量,展现新的空间作为维度。

诚如宋代诗人苏轼所云:"不识庐山真面目,只缘身在此山中",相对静和封闭的生活模式,使得历史上人类的地理空间意识相对被动和薄弱。大航海开启了一个地理大发现的时代,也唤起了一个强烈的世界地理政治意识时代。现代地理学发现:地理条件不仅由地质地形构造构成,还由地理性的人类感知和社会进程构成,人与地理空间之间的感知与判断,存在着如朗西埃所形容的那种"感知行为与对它所预先建构的值得感知的隐含依赖之间的张力关系"[①]。当代地理关系中,这种张力始终在发挥作用。环境改造能力的加强与环境控制意识的削弱,以及由于地理空间意识的缺乏,各种方式、各种层面的地理变构不断加剧,深刻地影响着现实世界中的地理协调与空间理性,继而破坏人在大地上诗意地栖居的可持续方式。每天正在我们身边发生的"城市化""新乡建"聚沙成塔地决定着这种地理重建的品质与方向,人类曾经千百年与之相处的大地条件正在进入一个前所未有的消解、重构和异化的进程,正在承载和展现着一种与历史完全不同的文化叙事。

如同高速公路、高铁交通猛然间劈开大山和丛林,把一个千年古寨突兀地显现于外部世界一样,村寨、家山、原乡、四野、耕作、出行,甚至生死、祭祀、轮回、重生……种种文化的勾连都会随之重塑。由此及彼、由表及里,正在发生的地理重建,不仅意味着要重新量度人和山岭湖泊之间的自然距离,还要重新确认狩猎牧养采集收割的路径,重新确认植物编织、草木印染的可能;同时不仅要重新考虑草地林场的持续繁荣、重新设定手工四季的情感支撑,甚至还要重新安置火塘灶台之于家居宅院的寄寓……在历史上,这一切只是山水风云间的自然形成,然而今天,却要在地理重建中人为地重新组织和安排。不难想象,遍及四野的地理重建中,未来村寨的自然感知、生灵对话方式的重新"分配",将永远地形塑新的地理、新的村寨中完全不同的生活进程。正如雷蒙·威廉斯曾经深谋远虑地预见的那样,"……这些含义与一种整体生活方式相结合,改变着自身的含义,从而成为一种衡量品性的尺度,一种解释我们共同体验的模式;而在这种新的解释方式中,它也在改变着我们的共同体验"。

正如复杂的地质构造从深层形塑了精致的空间地理一样,对于环境条件的感知塑造了人们对于生活形式的需求,从而在根本性的层次上决定了设计的语言与形式的方向。只有在这个层面上的体验和把握,才能把"创意云南"所引发的"地理学想象"引向一种更为主动和精深的设计学方向,引向可以沟通彼此、感动世界的文明,引向可以体现人的本质性特征的"文化的复数",最终引向一种更加精微的、高于推动社会发展的普遍性动力的体验尺度与语言,一种设计诗学之所在。借用戴维·哈维的话来说,真正成为梦想实践的开端和话语反思的终结之所在。

<div style="text-align: right">中央美术学院教授 许平</div>

[①] 德兰蒂. 朗西埃:关键概念[M]. 李三达,译. 重庆:重庆大学出版社,2018:120.

前　言

设计是一种既古老又年轻的文化。把设计追溯到人类历史的"童年",可以看到设计在历史发展过程中所扮演的文化推动、技术进化的角色。把设计学科定义在现代化阶段,可以发现设计对文化生态和自然生态建设与破坏的双重作用。同时设计学和设计教育处在尚未完全成熟的"青年期"、处在"文化自觉"与"转型"的成长阶段,使设计文化的传统与现代、旧与新、本土设计与全球化等多方面的关系成为一个文化生态命题。设计与自然生态环境、文化生态系统的密切关系,要求设计必须为文化生态问题的解决做出实际的贡献。

本书从文化生态学理论切入,对设计的文化属性、文化责任、文化功能进行思考,对设计文化系统的生态关系进行分析;通过对设计文化生态理论的构建与本土设计的研究,提出设计创新与设计生态系统相结合的社会实践模式;通过长期的实践案例研究与验证,探讨本土设计为地域性文化生态服务的方法与设计生态系统建设的可能性。

文化生态学作为生态学与文化学相结合的一门新学科,对设计的文化本质和系统关系研究具有启示性。本书以此为理论基础,通过对文化生态学、人类学、社会学等学科的研究与分析,提炼出"文化生态观"作为文化实践的认识论和方法论基础;经过对文化生态观的研究视野、批评理论、结构与功能理论的探讨,以及"生态博物馆""文化生态保护区""民族文化生态村"等实践行动的分析研究,从中总结有益的经验与方法,揭示文化生态系统的运作规律和建设重点;同时树立基于文化生态的设计研究观点和立场,拓宽了设计文化研究的视野。

作为文化生态理论向设计学理论的转化,本书提出设计文化生态学概念,对其理论框架进行构建,既是把生态学的方法引入设计学的理论创新,也是把文化生态学的方法论运用于设计研究的学科创新,有助于对设计文化的系统性和生态性理解,对设计学较多集中于本体研究和实践研究的技术论倾向具有补充的作用,并有利于设计学研究视野的扩大和理论的丰富。设计文化系统结构、生态位特征及生态规律的研究表明,设计的文化生态属性使其具有生态文明建设的责任,已经不仅仅是为"创造生活"服务,而且更加肩负着国家使命和文化使命。同时设计文化的自觉与自律,给设计提出了文化价值观与生态价值观建设的要求,体现为设计向文化生态观的转向。

设计文化生态视角下的本土设计,是对地域文化生态的重视,是文化系统论和生态观的体现,把本土设计的研究与实践结合,既是设计知识创新的目标,也是社会服务作用的发挥。设计服务与消费是一个交互关系系统,在特定文化环境中,构成一种基于文化交互的生态关系结构,两者的交汇点是地方性知识与设计知识的同构。因此,本土设计不应停留在对文化元素与符号的视觉表现层面,而应是通过文化场域体验获取综合性知识,对文化信息与文化资源的价值转换,可以发挥更多层面的文化生态作用,本土设计的本质是文化价值观的认同。基于这一思想的

本土设计，将是一种来源于文化又符合地域文化生态的设计服务行为，使设计在地域环境中具有存在的价值，具有自身发展的空间，同时又具有对地域文化生态的保护与传播的价值。

由此，本书通过对本土设计方法和体系的研究，提出了基于文化生态研究和"场域体验"的本土设计理论与方法；通过研究设计文化系统和设计生态系统的结构、规律、功能，发展出设计生态系统构建的思路与框架模型，作为服务地域文化生态建设的策略与方法。设计生态系统构建体现为把设计文化系统导入地域文化生态系统，是一种系统策略，其作用是以设计的文化生态效应为地域文化发展服务，其特征是本土知识与设计知识的双向转换，及地区资源与设计资源的双向利用，通过对地区特定的文化生态与社会问题的分析，寻找设计能够提供的解决方案。设计系统策略的选择是基于地域生态的，在尊重本土文化价值的情况下与地区社会需求结合，对社会的服务是指向地域性文化生态系统的建设，不仅包括为文化、经济、社会、自然各个子系统的服务，而且要处理文化传承与文化发展、文化事业与文化产业、社会发展与生态责任等方面的关系。根据这一思想，笔者运用设计生态系统方法，把"政产学研用"多方面的资源进行整合，构成协同创新设计系统，搭建服务地域文化生态的设计研究与服务平台，组织设计实践与研究团队，把设计系统导入地域文化生态系统，开展了多个地区的设计合作实践活动，探索本土设计与地域文化、民族文化结合的方法，把理论运用于实践指导，再把实践案例作为理论的实证，验证设计生态系统的生态运行模式，讨论其作用和价值。

设计实验和综合应用实践的研究表明，设计与地区的合作是系统性的服务，由本土设计体系构建的设计生态系统是设计导入地域文化生态系统的生态转化，通过系统效应与生态效应发挥对地区的社会发展推动作用。其特征有三：一是需求的多层级性，即兼顾从政府到企业、民众各个层面的需求，使设计作用于社会整体发展战略；二是行动的规模性与广泛性，通过多学科团队构成设计系统，从环境、产品、传播等方面进行较大规模的设计创新，统一于社会创新发展目标；三是文化保护与发展的兼容性，通过对本土文化的运用与对非物质文化遗产的研究，既为文化遗产与传统文化的保护服务，也通过设计创新与传播建立社会对本土文化的认同。

设计文化生态学理论研究和设计生态系统实践相结合，对于解决地区需求问题具有多方面的意义：一是由此而建构的理论为设计学研究提供了一种新视野、新方法，既是文化生态学的发展和丰富，也是设计学科理论的一项补充，把设计文化作为一种文化系统进行研究，吸收了跨领域、交叉性的理论与方法，具有深入研究的价值；二是以文化生态观为立场和基础的设计研究，发展了本土设计的理论与方法，是对设计的生态文明建设责任和文化生态属性的深入理解，对我国设计的转型发展和自身系统建设具有启示意义；三是本土设计运用于地域性文化生态建设得到了方法论指导，贯穿在设计生态系统构建的工作实践当中，使大规模的长期行动指向一个统一的方向和目标，取得了有意义的成果，并且可以持续发挥社会效益与生态效应；四是验证了一种可实践、可推广的本土设计创新模式，包括设计与地区合作的系统模式、设计创新与文化服务相结合的文化保护模式，也包含着地域文化多样化发展的"云南模式"，体现了一种本土设计与文化生态系统建设相统一的设计文化走向。

目　　录

序 1

序 2

前言

第 1 章　绪论：设计研究的文化生态视角 ·· 1

1.1　研究背景 ··· 1

 1.1.1　研究的缘起与基础 ·· 1

 1.1.2　问题意识 ·· 2

 1.1.3　从文化生态学入手的设计研究 ·· 5

1.2　研究目的与意义 ··· 7

 1.2.1　设计文化生态学对文化学科的丰富 ·· 7

 1.2.2　本土设计理论与方法的发展 ·· 8

 1.2.3　设计生态系统与地域文化发展的研究 ······································ 8

 1.2.4　案例实证与理论总结 ·· 8

1.3　基础理论研究与综述 ··· 9

 1.3.1　文化生态学理论及其应用 ·· 9

 1.3.2　设计的全球化与本土化观点 ··· 16

 1.3.3　设计与协同创新资源 ··· 22

 1.3.4　文献研究总结 ··· 25

1.4　研究内容及结构 ·· 26

 1.4.1　研究对象 ··· 26

 1.4.2　研究思路与方法 ··· 27

 1.4.3　研究路线与架构 ··· 27

1.5　研究难点 ·· 28

1.6　需要说明的问题和概念约定 ·· 29

第 2 章　文化生态观的理论辨析与方法论 ·· 30

2.1　文化生态观的理论演进与学术价值 ·· 30

 2.1.1　文化生态与文化生态观 ··· 30

 2.1.2　文化生态研究的演进与扩展 ··· 32

2.2 文化生态观的思想特征与学术价值 … 41
2.2.1 文化生态观是文化的"全观" … 41
2.2.2 文化生态观是文化的"远观" … 42
2.2.3 文化生态观是文化的"功能观" … 44
2.2.4 文化生态观是文化的"批评观" … 45
2.3 文化生态观的方法论 … 49
2.3.1 系统结构论 … 50
2.3.2 生态功能论 … 55
2.4 小结 … 58

第3章 设计生态理论构架 … 59
3.1 设计的生态系统 … 59
3.1.1 设计的领域与范畴 … 59
3.1.2 设计与文化生态 … 60
3.1.3 设计文化系统 … 62
3.1.4 基于传统文化哲理的设计文化系统 … 70
3.1.5 基于"需求理论"的设计文化系统 … 73
3.2 设计的文化"生态位" … 75
3.2.1 文化生态位的意义 … 75
3.2.2 设计生态位 … 76
3.2.3 设计生态位的历史演进 … 79
3.3 设计生态位的回归与成熟 … 85
3.3.1 回归真实 … 85
3.3.2 回归人文 … 88
3.3.3 回归生态 … 89
3.3.4 回归历史 … 91
3.3.5 回归大地 … 93
3.4 设计生态位法则与策略 … 95
3.4.1 竞争增值策略 … 95
3.4.2 跨域拓展策略 … 96
3.4.3 上位"争权"策略 … 98
3.5 小结：设计的文化生态责任 … 100

第4章 本土设计模式与设计生态系统 … 102
4.1 本土设计模式与方法诸说比较 … 102
4.1.1 本土设计方法的研究 … 102
4.1.2 本土设计模式的研究 … 105
4.1.3 比较与借鉴：本土设计的价值取向 … 106

4.1.4　启示与思考：本土设计模式的文化生态性 ·············· 107
4.2　基于文化生态系统的本土设计模式 ························· 109
　　4.2.1　文化生态观对本土设计的定义 ························ 109
　　4.2.2　本土设计与设计教育的共同目标 ······················ 112
　　4.2.3　基于文化生态系统的本土设计框架 ··················· 113
4.3　设计生态系统的可借鉴案例：文化生态系统建设行动 ······ 115
　　4.3.1　生态博物馆实践 ·· 115
　　4.3.2　文化生态保护区案例 ··································· 118
　　4.3.3　民族文化生态村案例 ··································· 122
　　4.3.4　实践案例的启示——保护与开发的双轨思路 ········ 126
4.4　设计生态系统的构建 ·· 130
　　4.4.1　设计生态系统的构成模型 ······························ 130
　　4.4.2　设计生态系统构建的目的 ······························ 135
4.5　小结 ·· 138

第5章　设计生态系统实践与案例研究 ······························ 140

5.1　基于地域文化生态的设计创新方法实践 ···················· 140
　　5.1.1　基于地域文化生态的本土设计实验 ··················· 141
　　5.1.2　跨专业的综合设计实践：傣族传统乡村的文化振兴项目 ·· 157
　　5.1.3　实验研究小结 ·· 167
5.2　地域设计生态系统实践研究 ··································· 169
　　5.2.1　地区项目研究过程概述 ································· 171
　　5.2.2　地区案例的工作方法分析 ······························ 176
　　5.2.3　个案分析：产业转型城市的设计生态系统实践模式 ·· 187
　　5.2.4　综合性实践项目分析 ··································· 209
　　5.2.5　案例思考 ·· 219
5.3　小结：案例的学术意义与实际价值 ·························· 221
　　5.3.1　对地方文化生态建设的意义 ··························· 221
　　5.3.2　对传统文化保护的意义 ································· 222
　　5.3.3　本土设计生态的建设意义 ······························ 223
　　5.3.4　设计文化生态的建设模式启发 ························ 224

后记 ··· 227

第1章 绪论：设计研究的文化生态视角

▶ 1.1 研究背景

1.1.1 研究的缘起与基础

着眼于文化生态的设计研究是一种宏观与微观相结合的方式：宏观体现为对设计系统与文化系统的关照；微观体现为设计项目的具体化与设计行为的点滴积累。云南艺术学院前院长吴卫民教授曾说："艺术教育是我的宿命"[○]。设计教育则是笔者的一种"宿命"，笔者不仅是教师，同时又在设计学院中担任副院长，多年身兼教学和科研管理两职，这种"宿命"使本课题得到了两个难得的条件：一是云南艺术学院作为在西部民族地区的设计高校，既有为地区发展进行设计服务的职责，又有开展研究与实践的条件，能够从地区文化的特殊性出发研究设计的本土价值；二是本土设计为地区的服务是作用于文化与社会的全面性服务，需要与政府、企业、民众共同合作，具有与地方社会战略和文化战略密切联系的条件。

这两个条件使笔者对本土设计模式与系统性设计策略的研究产生了兴趣。"两个"条件并非两句话可以尽述，而是包含着长时间的、大容量的具体内容，因此有必要先简要列举如下。

1）笔者作为组织者和管理者之一，开展了13年的以服务地方为目标的设计项目，从2004年至2016年，每年一届、每年一地，举全院师生之力投入到地域文化研究与设计创新的结合上。以"创意云南"为总主题，共与云南省的多个地方政府进行了多方位的合作：2004"创意腾冲"、2005"创意喜洲"、2006"创意富民"、2007"创意峨山与香格里拉"、2008"创意石林"、2009"创意鹤庆"、2010"创意瑞丽"、2011"创意个旧"、2012"创意寻甸"、2013"美丽云南"，2014年和2015年，为配合学校的"2011计划——民族艺术非物质文化遗产传承协同创新中心"工作，专门开展了两期与企业合作的设计创意活动。由于这一模式对合作地区的良好影响效应，云南多地的州、市政府主动提前预约新一轮的合作。从2009年起，地区合作形成较为稳定的模式，每年出版作品画册，并举办研讨会。笔者不仅负责活动的组织，也负责撰写活动总结、新闻稿件等，并参与作品集的编纂出版，因

○ 郭晓，张勇. 站在艺术教育制高点——世纪初中国高等艺术教育的办学经验与理想［M］. 昆明：云南大学出版社，2009.

此对每一届活动从总体到细节都非常熟悉,活动过程本身和产生的设计作品都是本书的案例基础。

2)参与申报和建设了"2011计划——民族艺术非物质文化遗产传承协同创新中心"与"云南省高校工程研究中心",于2012年获得云南省"2011协同创新中心"认证,2011年获得"云南省高校民族文化数字媒体与动漫创意设计工程研究中心"认证。笔者作为主要负责人之一进行建设工作,由此组建了协同创新研究团队。

3)研究团队把设计资源与合作政府、企业的资源进行整合,为项目实践与研究提供了条件。云南的文化环境给本土设计提供极大的实验机会和创造空间的同时也需要设计的积极参与。

4)笔者以我国传统设计思想研究(包括器物、环境的设计思想)、本土设计合作研究互为补充,完成了4个省级科研项目:"中国古代环境设计思想研究"(2011)、"以云南民间工艺非物质文化遗产为核心的艺术设计创新平台建设研究"(2013)、"云南少数民族民间装饰的文化结构功能研究——以石屏县花腰彝为例"(2013)、"'校地合作'艺术设计产学研创新成果转化研究"(2014)。另有两项国家社科基金艺术学研究项目正在进行:"艺术介入在云南传统村落保护与发展中的策略与实践研究"(2017年度一般项目)、"基于云南民族与地域文化的设计文化生态系统策略研究"(2018年度重点项目)。

基于以上研究基础,笔者发现这些相当庞杂的内容需要通过整理、抽象才能成为有价值的理论,同时也需要进行理论总结和创新才具有推广和借鉴的可能性。因此,本书讨论"设计文化生态",试图建立一种设计文化生态理论,用于设计文化的理论解释与本土设计实践的指导。

1.1.2 问题意识

1. 设计与生态危机

地球生态危机的出现,从根源上说,其中一个主要因素是人类对自然的过度改造[①]。生态危机的出现反过来迫使人类的活动甚至文化做出改变,人类自我中心主义的价值观与自然生态已经显示出明显的对立,因此可以说生态危机就是某种程度上的文化危机。

设计对生态危机的产生起了直接的助推作用。设计所创造的巨大需求造成了资源的巨大消耗。工厂日复一日地生产设计师们的作品,消耗自然资源,而设计的更新又加速产品的淘汰,造成更大的消耗,如最为明显的是消费主义的"有计划的废止制",还有"奢侈设计"和"高档设计"曾经使用大量的象牙、毛皮、名贵木材等自然材料,直接造成珍稀动植物的骤减甚至灭绝。"绿色设计"和"生态设计"的出现就是对这种生态消耗型设计的纠偏,但这也只是暂时减少对自然的消耗,减缓生态危机的恶化,本质上还是在促进设计的进一步扩张。只要设计活动仍在继续,对自然的破坏就不会停止。在"生态文明建设"的要求下,我国设计应有怎样的走向?设计局限于自身内部的研究已经不能解决问题,需要一种学科综

① 鲁枢元. 生态批评的空间[M]. 上海:华东师范大学出版社,2006:1.

合性、交叉性的研究，而目前的情况却是"交叉学科研究现在正处于一种'雷声大、雨点小'的状况"○。

以文化生态观○来看，设计造成的生态危机还不止在自然生态方面，现代化进程中对传统文化的破坏，现代设计难辞其咎。尤其在我国，一方面，设计学习西方工业技术和现代设计观念，造成了环境的"千城一面"、传统手工艺的消失；另一方面，由于具有传统文化本质的现代中国设计的缺席，虽然"中国制造"在国际上崛起，但消耗了资源，破坏了生态，在设计市场上，"中国创造"还在路上，中国设计处在一个"为"与"不为"的尴尬境地，设计教育也站在为难的选择位置。

以云南为例，从产品到室内装修，从广告到房地产开发，不断地创造着替代民族特色和传统样式的西方式设计，"朴实"的乡镇居民们乐于接受这些"洋气""高档"的景象，政府和企业们更是欢迎那些截取自西方"大都市"片段的先进幻象。对此，设计者和教育者都负有责任。随着对我国传统文化的重视和自觉，以及一些成功文化产业的示范效应，许多地方也开始把目光转向"本土风格"，但本土化的设计体系和整体的中国设计文化却仍然缺位。最该重视的是，虽然设计开始对传统文化和地域文化加以重视——这从市场上热销的文创产品中就可以看出，但大多仍然是由市场趣味驱动的，而不是设计行业的主动行为。这就导致了一些对文化元素的"浅化"运用甚至是"误用"。设计史揭示了从"自发设计"到"自觉设计"的进步过程，设计创造出了自己的领域文化，那么面对文化生态问题，设计还需要更深层次的文化"自觉"。

2. 设计的文化生态危机

如果说要求设计处理生态问题是一个外部技术层面的问题，那么设计所面对的文化生态问题则是一个关乎自身存亡的内部问题，也就是设计文化的自身危机。因为，生态问题可以被明确地定位，对生态的保护也可以准确地定义和硬性地规范，比如对水、土地、大气、动植物、能源等自然资源，各国都在不断地制定和完善立法。对此，设计完全可以游刃有余地处理好这些"限制"，甚至这些"限制"反过来还为设计创造了更多的发挥空间，比如"新能源""环保材料""节能产品"等，促进了新技术的产生，也促进了设计的销售。但很多时候，这些无非是给设计提供了更多的商业化发展空间。相比之下，文化生态的失衡则会带来设计难以解决的自身危机，比如西方现代设计的引入在几十年中使得我国传统的工艺美术淡出设计的视野，甚至成为现代设计的对立面。我国设计界曾一度有许多人认为传统的样式、图案是"落后的""过时的"，而"现代感""现代性"才是设计应该追求的。市场和消费者也存在对"现代""先进"的推崇，产品名牌、标签使用"洋名"，甚至刻意不出现中文，以此来使设计显得高档。这实际上是对我国设计的否定，是对中国文化的不自信。这样的观念持续下去，会对设计文化生态造成负面的影响，会使我国设计文化环境出现异化，最终将使得中国文化在设计中走向消亡，把设计

○ 第亚尼. 非物质社会——后工业世界的设计、文化与技术［M］. 滕守尧，译. 成都：四川人民出版社，1998：2.
○ "文化生态观"是本书基于对文化生态学和人类学等的理论，提出的研究观点和研究立场，也是本书研究的理论基础，是对文化生态学观点的消化和发展，是文化生态学在思想领域和应用领域的存在和扩大。

推向文化的对立面。对这样的危机不可能通过立法应对，而只能依靠我国设计自身的强大，依靠设计者的自身强大和文化自觉。

设计自身危机的表象还可以举出很多，根本原因是由于社会所追求的价值观受到了技术理性的控制。人类的历史一直被看作"生产技术不断进步的过程，美术和造型的价值只是不断被附加于产品之上"[一]。设计迎合社会需求的过程也是一个对技术理性迎合的过程，设计同样受技术理性控制，使得工具理性的倾向明显。对于我国来说，技术理性随着西方"技术迁移"带来的问题更为复杂，我国在现代化进程中积极吸收西方技术，在全球化市场中，西方技术通过商品的传播不仅带来技术迁移，而且带来西方价值观的迁移，同时"在这个技术的迁移过程中，社会还必须付出其他代价，比如在文化领域失去自主权"[二]。因此，站在中国文化立场上的思考者认为："设计的民族文化身份，是中国设计走向未来、走向辉煌的基础和保证"[三]。但是，"文化身份"和价值取向却不是一回事，我国设计即使有了"民族文化身份"，也可能仅仅是表面的"辉煌"。那么"未来"又是什么？这不仅是我国的未来，也是世界的未来。

设计的自身危机是一个全球性的问题，同时也是整个设计世界在不断寻求答案的问题。从世界设计自觉和自省的历史过程就可看出，设计成为独立行业之初，需要从艺术和技术中找到自身的主体性。因而设计家们不断探索设计风格、设计美学、设计的意义等，从满足人的功能需求和审美需求上实现自身的价值。而逐渐走向消费主义和奢侈主义设计的同时，设计意识到自身的社会责任和被忽略的"另外的90%"[四]，开始出现更多的"反思性设计""批判性设计"。同时生态问题的加剧、生态法规的出现，迫使设计关注环境和节能，走向"绿色"。全球化发展使地域文化和民族文化的价值受到关注，文化创意产业和旅游产业使传统文化资源体现出资本价值。设计敏感地关注到吸收和运用文化元素的市场契机，许多设计者研究提取文化"基因""符号"的方法，用于设计而获得成功。总体上，设计体现了社会责任的觉醒，如从"用户中心主义"走向"社会性设计"。设计也出现了"文化自觉"，从国际化设计走向本土设计。文化生态的失衡使设计不得不面对自身危机，这将需要设计超越消费创造的本能，甚至放弃市场追逐的本性，以对文化和历史的尊重、对文化本性的自觉来重新定义自身，并重新认识自身的价值和责任。

知识革命使人类对知识和文化的消费空前发展，市场既要求数量的多，也要求速度的快。知识产品和物质产品被快速地提供，快速地消费，其所承载的文化信息也迅速地传播。设计作为一种"价值观的携带者"[五]，其携带的文化观念对于社会的文化生态有着决定性的影响，设计在对市场需求快速做出反应的同时，是否应当把重点放在文化责任上，创造足够

[一] 郑曙旸，聂影，唐林涛，等. 设计学之中国路 [M]. 北京：清华大学出版社，2013：112.
[二] 清华大学美术学院中国艺术设计教育发展策略研究课题组. 中国艺术设计教育发展策略研究 [M]. 北京：清华大学出版社，2010：28.
[三] 李砚祖. 设计的文化身份 [J]. 南京艺术学院学报，2007 (3)：14-17.
[四] "另外的90%"是指设计一直以来为10%的富有阶层服务，而忽略了穷人和普通大众。
[五] 清华大学美术学院中国艺术设计教育发展策略研究课题组. 中国艺术设计教育发展策略研究 [M]. 北京：清华大学出版社，2010：20.

多的产品来承载本土文化？对设计知识的直接传播者——设计教育而言，中国的艺术设计教育史不缺少危机意识，如工艺美术教育时代，是社会缺少设计艺术人才与现代设计的危机。艺术设计转型时代，是工业化落后，传统手工艺面对工业化大生产，传统设计观落后于西方现代设计的危机。今天，是传统文化与民族文化面临消亡，民族性在全球化背景下的存在危机，是文化生态危机。

1.1.3 从文化生态学入手的设计研究

本书的研究涉及设计的实践与文化生态，以及设计与地方文化的互动关系，同时还涉及文化产业和非物质文化遗产等领域。设计门类众多，地域文化更是千变万化，其中问题具有复杂性，但仍有一定的规律和内在的统一。文化生态学理论提供了系统化的认识论和方法论，具有更广阔的理论视野，不仅为本研究提供了重要的理论线索，也一直在笔者的实践研究中发挥着指导作用，因而是本书的一个主要研究工具和理论主线。本书希望把以下4个方面的问题综合进行研究，从这些问题的相关性入手，提出一种研究思路。

1）现代设计的定型化倾向与地方需求的困惑。
2）民族地区文化的产业化、开发、创新与保护、传承的矛盾。
3）本土设计对全球化的适应。
4）设计系统与文化系统的未来挑战。

1. 文化产业与本土设计

在文化创意产业高速发展的时代，文化与创意的产业化已经成为一项重要的趋势，并且已经势不可当地成为经济发展的一大主题。在少数民族文化和地域文化较丰富的地区，有人更是把文化作为产业化资源看待并开发。比如许多人都认同拥有26个民族的云南"文化资源丰富"，但多不等于发达。因为，一方面，文化素材没有进入应用领域就不能成为资源，而只是潜在的资源。文化的产业化是文化领域的内容进入经济领域，成为可消费的内容，这既需要经济行为和技术行为的介入，也需要经济环境的支撑。文化资源越多就越需要强大的经济、技术支撑。另一方面，只重视文化的产业开发，有可能受市场规律和经济主导的筛选机制作用，有产业价值的文化资源受到重视，而没有或暂时未体现出利用价值的文化被冷落、被抛弃。从文化生态系统的角度看，明显趋向一方的文化生态不是平衡的生态系统，文化物种的多样性和平衡性不可能单靠文化创意产业来达到。因此，文化创意产业的发达不等同于文化的发达，文化创意产业"强省"往往也不一定是文化"强省"，许多地方的情况都说明了这个问题。

在文化创意产业发展语境中来讨论本土设计问题，学界具有较大的兴趣，也体现出极大的热情，其现实意义毋庸置疑。其中，多数观点站在为了文化创意最大化地进入产业的立场，意在以设计为产业提升经济效益服务，这当然是由设计的经济本质和适应社会经济需求的属性所决定的。但也有另外一种呼声——呼唤设计的社会责任、文化责任和生态责任，对文化产业化有可能造成的文化破坏、文化异化甚至人的异化而担忧，主张以"保护"和"传承"来对待文化，尤其是文化遗产。因此，文化创意产业的视角，不应只是产业者的视

角，文化保护与传承的视角，也不应只是学者视角，而应该将两者结合为文化生态系统的全面观点。既需要文化创意向产业化转化的热情实践，也需要对文化的未来和文化生态平衡的冷静反思。本土设计正站在这两者之间，不是要作出选择，而是必须兼顾，既要有利益追求，也要有责任担当。

2. 设计的文化性

设计是一种文化实践，几乎可以涵盖人类的科学成果、文化成果、思想观念，甚至意识形态。设计通过实践和造物来进行面向生活的文化传播，设计物既是社会中物质能量的流动，也是人的文化能量的流动。在文化生态环境中，物质与非物质的设计内容充当了这些能量流动的载体。设计的敏感性在于它关注和发现社会的所有现象和需要，可以把来自各种范畴的指令精巧地转换为物化载体，如社会与自然、执政者与民众、精英与大众、文化与经济、东方与西方、传统与现代等都是设计可以同时服务的对象，也是设计要同时面对的问题。如古代的青铜器传递着统治阶级的政治与宗教观念，现代工业产品传递着以工业和科技为主导的生活意象，文化创意产品又传递了一种对传统文化价值的肯定。文化学和文化生态学一直对设计研究得较少，而对文学艺术关注较多，因而产生生态文学和文学生态批评等。从精神文化功能来看，文学和艺术具有的文化功能，设计同样具备，很难说谁的文化作用更大。从普遍性来看，不可否认，设计是最能潜移默化地渗透到生活的各个角落、各个领域的艺术实践活动，并且是不可逃避的。设计充斥于生活的整个环境，甚至成为文化生态系统中连接各种文化因子的间质。人可以不识字、不读书、不观看画展和艺术表演，但不可能不接触设计物。因此，设计对文化的影响不可忽视。

3. 设计与社会生态

设计是社会的多样、复杂的文化因素作用于生活的文化形式，是一种"创造生活"的艺术○，设计已经认识到要"为真实世界而设计"○。许多设计史学家认为设计的起源可以追溯到原始人类社会，从第一次选择性地使用趁手的工具开始，设计的萌芽就已经产生，这时的"设计"朦胧思想是始于人对工具所作用的对象的理解，如用"石刀"剥兽皮，或用"石斧"砍削树干，是人对世界的认识和经验走向生活的物化；古代的器物设计把复杂的文化思想与技术经验结合在一起，虽然以今天的眼光看，有不少追求"奇技淫巧"的倾向，但却是当时人们对艺术、社会、人生甚至伦理道德、政治的反映，是这些复杂文化心理走向生活的物化形式。"集体无意识"可以通过设计所造之物传播并形成，同时设计物更是受时代的集体意志和集体审美取向、功能取向主导的。古时的"奇技淫巧"是时代的反映，是国力强大、盛世繁荣的一种物化映射，与时代的社会文化生态是贴合的。所有人都希望并且接受所处的文化环境是一个充满了时代艺术气息的环境。

从这些历史可以看到，设计总在收集着时代文化和技术的一切要素和一切需求，使之走向生活世界，又总是反思过去、审视自身，从历史和当代寻找自己的位置，也为自己创造生

○ 李立新. 设计价值论[M]. 北京：中国建筑工业出版社. 2011：21.
○ 帕帕奈克. 为真实的世界设计[M]. 周博，译. 北京：中信出版社，2013.

存的条件。我国近代的设计学习西方思想，以世界的眼光审视古代设计，因此否定"奇技淫巧"、否定脱离科技的设计观。现代设计基于工业革命和现代化理想，追求自由地改造世界的设计观。而今天的设计不仅要反思现代化、工业化的弊病，也不得不面对生态问题、可持续发展问题、社会和文化危机，不得不用更多的精力思考世界的未来，这就是一种文化生态意识。今天的设计具有比过去更强大的创造力，也有比过去大得多的破坏力，但是也比过去更能看清自己，更能关注社会和自然、历史和今天甚至未来更大范围的问题。

综上所述，设计的理论与实践需要一种文化生态学的宏观视野，设计的创造未来的本质将使得设计不断地扩大自己的领域，并且不会有终结，既没有设计定义的终极答案，也没有设计风格的终极形式，只有设计对自身不断建设和反思的认识循环。设计在不断创造和建设中完善自己，不断地思考未来。在文化生态大系统中，设计主体性地位不断加强的同时，需要有更强的自觉意识和理性思考。

1.2 研究目的与意义

本书的研究目的包括三个方面：一是从文化生态学理论出发，初步构建设计文化生态学的理论基础和方法论，用以指导和解释本土设计的研究，并发展一种可实践、可发展的本土设计方法；二是把文化生态观和本土设计方法运用于地区合作实践，通过地域性文化生态环境中的多样化实践案例研究，总结设计生态系统的构建方法；三是以设计生态系统导入地域文化生态环境为方法，分析和总结基于地域性文化生态的系统性设计创新策略。

研究的意义主要有以下 4 个方面。

1.2.1 设计文化生态学对文化学科的丰富

文化生态学作为文化研究的新学科，是对文化的系统性和整体性研究。其"新"既是在理论视角上的创新，也体现出理论系统构建的不足，尚需要做更多的工作。同时其理论又分化在人类学、社会学等许多学科当中，对其理论史和要点进行梳理是必要的工作。文化生态学具有实践指导性，把学科理论运用于实践，不仅有利于实施，也有利于理论的实证，由此发展出的设计领域应用理论的分支，将是对文化学科理论体系的丰富。

本土设计把文化创意产业发展和非物质文化遗产保护作为双重任务，首先要基于地域文化的把握与认识，不仅是地方和民族的文化知识，最重要的是对地域性文化生态系统的整体把握，这需要跨学科的知识和理论。文化生态学整合了社会文化人类学、文化地理学、景观生态学、自然生态学等多学科，运用其理论和方法，从历时性与共识性的整体的角度出发，才能处理好产业发展和文化传承的关系，处理好经济发展对设计的需求和多样化的发展路径之间的关系。

因此，本书希望在提炼文化生态学方法论的同时，使文化生态观的普适性向设计研究领域转化。基于文化生态学的研究，提出建设设计文化生态学的思路，既是把生态学的方法引入设计学的理论创新，也是把文化生态学的方法论运用于设计研究的学科创新。这有助于对

设计文化的系统性和生态性理解，对设计学较多集中于本体研究和实践研究的技术论倾向具有补充作用，也有助于设计学研究视野的扩大和理论的丰富。

1.2.2　本土设计理论与方法的发展

本土设计是设计学研究的热点，更是我国设计体系构建的基础。学界对本土设计的研究取得了一些重要成果，其理论与方法体系还需要丰富和发展，需要跨学科的研究和学科交叉研究，尤其需要设计方法运用的实证和实践经验。本土设计体系与本土知识体系是相互构建的，设计知识不仅来源于本土知识，也自觉地补充进本土知识体系，这就需要实践与理论两方面的结合。

从研究的意义而言，本土设计是否应该为文化建设服务是一个小课题，而本土设计如何为文化生态建设服务才是一个大课题。因此，本书从本土设计方法研究和实验两个方面出发，运用"场域体验"的本土知识获取方法，观察设计实践获取多重依据的过程，建立设计对多重依据进行分类、分析、转换的方法，及多样化和多元化的文化观。同时，通过组织社会实践活动，使本土设计成为一种发展的、开放的、可应用、可教学的方法，从中总结理论，建设本土设计体系。

1.2.3　设计生态系统与地域文化发展的研究

本土设计服务地方文化需要一种系统性的方法，从设计文化生态学理论出发，把设计文化系统导入地域文化生态系统是一种系统策略，其作用是以设计的文化生态效应为地域文化发展服务。本书通过构建设计生态系统模型，并将其作为一种方法进行项目实践，在多个地区运用，以总结其作用与规律，从而分析设计生态系统与地域文化发展战略的结合。其特征是本土知识与设计知识的双向转换，及地区资源与设计资源的双向利用，通过对地区特定的文化生态与社会问题的分析，寻找设计能够提供的解决方案。意义在于，设计系统策略的选择是基于地域生态的，在尊重本土文化价值的情况下与地区产业结合，同时兼顾自然生态、文化发展、政府需求与民生需求，提出社会创新、产业发展、文化保护的策略。

1.2.4　案例实证与理论总结

本书的案例实践是一个由多项目组成的综合性实践，其特征是从地域特点和设计研究团队的条件出发，通过多种设计专业与多个地区合作的长期探索，逐渐形成一种可用的模式，是一个以本土设计服务文化生态系统的实践样本，也是一个地域性设计生态系统建设的样本，既是对本书理论和方法的实证，也具有借鉴和推广的价值。这种实践探索一种与特定民族地区紧密相关，又能够良性发挥本土设计功能的工作模式，是一项有长远意义的工作，不是一般意义上的为经济建设服务，而是把文化生态系统的构建作为目标的实践。如何把多种资源融为一个整体，其方法和可行性是值得研究的。本书对案例进行深入的研究总结，目的是让取得的经验转化为理论，实现推广价值。

1.3 基础理论研究与综述

本书是以文化生态学为理论基础和方法论指导，对设计的本土化与设计为地方文化服务的方法进行研究，所涉及范围较大，但通过方法论和具体实践凝聚到一起。学界没有同类的研究，而仅有相似和相关的研究，"相似"也多是命题方式上的相似，对于本书没有太多研究方向和对象上的可参照性。因而本书主要从"相关"的研究文献入手。

1.3.1 文化生态学理论及其应用

文化生态学（Cultural Ecology）是文化学与生态学交叉而产生的文化新学科。1955年，美国文化进化论学者斯图尔德（Julian H. Steward）在《文化变迁的理论》[一]中提出需要建立一门"文化生态学"，标志着这一学科的确立。从20世纪中叶起至今，这一学科对文化学、社会学研究产生了重大的影响，尤其在科学文化与人文文化[二]渐行渐远的情况下具有极大的意义，不仅引起了文化学理论的系统化和生态化转向，也在文化实践领域被广泛地应用。

文化生态学的研究核心是文化生态，借用自然和环境的生态规律，来研究文化存在与发展的环境、结构、秩序、状态等，把文化看作一个有生命的"超有机体"，既有其存在的环境和条件，也有其自身的生命结构和规律。文化生态学最本源的意义是研究人类文化与环境之间相互的关系，如斯图尔德用文化生态学来探究地域性差异的特殊文化特征，认为特殊类型的生态决定了作为文化载体的人的特征和文化模式。而"文化生态"概念提出的意义远不止于此，因而引起了大量的人类学、生态学、文化地理学、社会学、文化哲学等学科的重视，不断充实和完善成为一门新兴学科。其内涵与外延已经极大地深化和扩大，把文化生态看作"文化存在和发展的环境和状态"，把文化生态学定义为"研究文化的存在和发展的系统、资源、环境、状态和发展规律的科学"[三]。本书把此领域文献的研究归纳为以下两个方面。

1. 从文化学到文化生态学——文化学与人类学的生态转向

文化学的形成已有超过百年的历史，其核心是关于文化本质的哲学研究，研究文化的定义、产生和类型等。爱德华·泰勒的《原始文化》（1871）[四]被看作文化学创立的标志，其后文化学从哲学、社会学、考古学中独立，建立起自身的学科体系，衍生出一个庞大的学科族系，如文化理论、文化史、文化哲学、文化心理学、文化社会学、应用文化学等。美国人类学家怀特的《文化的科学——人类与文明研究》（1949）[五]、《文化的演进》（1959）为文化学奠定了基础，他也被称为"文化学之父"。按照他的理解，"文化是人类所创造的符号

[一] 史徒华（斯图尔德）. 文化变迁的理论[M]. 张恭启, 译. 台北：台湾远流出版事业股份有限公司, 1989.
[二] 斯诺. 两种文化[M]. 纪树立, 译. 北京：生活·读书·新知三联书店, 1994.
[三] 戢斗勇. 文化生态学论纲[J]. 佛山科学技术学院学报. 2004（5）：1.
[四] 参见：江帆. 中国文化学[M]. 东营：石油大学出版社, 2001：10.
[五] 怀特. 文化的科学——人类与文明研究[M]. 沈原, 黄克克, 黄玲伊, 译. 济南：山东人民出版社, 1988.

的总和",文化被看作是一个特殊的系统,具有自身的生命规律。我国从20世纪30年代起大量引进国外新兴的文化学理论,建设了自己的文化学,如黄文山的《文化学建设论》《文化学方法论》,阎焕文的《文化学》,朱谦之的《文化哲学》,陈序经的《文化学概论》等代表作。20世纪80年代出现了文化学研究的高潮。

文化学的最大特征是把人类和人类社会作为专门的研究对象,这种"专门化"在一个时期曾使文化研究变得纯而又纯,尤其在"人类中心主义"的引导下使"人类"的研究走向独立于环境和自然的"纯文化"的研究。另一方面,文化学的深化也使文化概念的认识和研究的视野变得广阔,从把文化的概念定义为"人类的精神生产能力和精神产品"(狭义的文化概念)到"人类创造的全部生活方式"(广义的文化概念),再扩大到把文化看作一个与自然环境有着密切联系而又相对独立的复杂系统。而面对这样一个大文化系统,传统的文化学显然有些力不从心,需要从其他学科领域吸收理论和方法。斯图尔德的文化生态学显然从自然环境的生态理论中看到了方法,采用生态的观点来观察文化和人,认为人类是一定环境中总生命网的一部分或亚社会层,生态决定了人的特征,生物层与文化层具有交互作用,相互之间的交互构成一种共生的关系,文化类型与模式就由文化与环境的关系决定。斯图尔德的理论被看作"新进化学派"的思想,是对"决定论"和"可能论"[①]的发展,引起了学界的关注,但作为早期文化生态学也受到了一些批评。第一种批评观点认为其仅考虑环境对人的影响,而未充分考虑人对环境的影响,这种影响也应是人类系统的组成部分。第二种批评针对其所研究的规模和范围问题。第三种批评观点是文化生态学"不能仅研究过去,也应研究文化的变迁"[②]。许多学者由此发展出新的理论观点。如怀特称其为"历史特殊论模式",墨菲称其为"社会学的唯物主义"[③],认为文化生态学"并非是某种形式的环境决定论……,环境的关键部分是资源,通过文化认识到资源,通过技术获取资源,这是一种真正的文化理论"[④]。

作为开拓者,斯图尔德的理论意义在于从文化哲学、文化人类学中产生出文化生态研究的重要突破。其核心观点有两方面需要重视。首先,斯图尔德首次引入生态学的思路和系统的方法,发现了文化与环境的因果联系,系统论证了环境对于人类和社会组织的作用、类型和意义,同时主张着重研究特定环境下的特定行为模式关系,"追求的是存在于不同的区域之间的特殊文化特质与模式之解释,而非可应用于所有文化环境之状况的通则";其次,他提出"文化生态学所呈现的不只是问题,而且也是方法",用区别于"环境决定论"和"经济决定论"的思路来研究人类社会与环境的关系,"究竟是需要一套特殊的行为模式,还是

[①] 20世纪早期的西方文化人类学接受进化论和环境决定论的思想,美国人类学家弗兰兹·博厄斯和F.克罗伯研究了北美土著民族印第安人的行为和文化与环境的联系,考察印第安人如何与环境相适应,环境如何在塑造印第安文化上产生影响,提出了"决定论"和"可能论"。博厄斯的"决定论"认为环境直接决定文化,克罗伯的"可能论"认为环境可能决定文化,为文化生态学的产生奠定了基础。

[②] 黄育馥. 20世纪兴起的跨学科研究领域——文化生态学[J]. 国外社会科学, 1999(6): 19-25.

[③] SILVERMAN S. Totems and teachers: Perspectives on the History of Anthropology [J]. Physica Status Solidi, 1981, 16(3): 499.

[④] 墨菲. 文化与社会人类学引论[M]. 王卓君, 吕逍基, 译. 北京: 商务印书馆, 1994: 150.

在某种范围之内好几套模式都可以适用"①。他提出了基本的研究步骤：

1)"分析生产技术与环境之间的相互关系"。

2)"分析以一项特殊技术开发一特定地区所涉及的行为模式"。

3)"确定环境开发所需的行为模式对于文化的其他层面的影响程度"。

斯图尔德还提出对文化的看法需要"全观论"（holistic view），认为文化的所有层面在功能上是彼此依赖的，对"文化内核"（cultural core）和"次要特质"（secondary features）全面进行关注。"文化内核"是与生存和经济关系最为密切的文化部分，"次要特质"具有较高的变异性，对文化起着影响的作用。基于斯图尔德的理论和方法，文化生态学研究实践和理论取得了进展，出现了几部具有代表性的著作。R. 内亭（R. M. Netting）的《尼日利亚的山地居民》（1968）②对尼日利亚乔斯（Jos）高原的克夫亚居民（Kofyar）进行了研究。拉帕波特的《献给祖先的猪——新几内亚人生态中的仪式》③（1968）讲述了生活在新几内亚（New Guinea）腹地的僧巴珈·马林人（Tsembaga Maring）的仪式与战争。J. 贝内特（J. W. Bennett）的《北方平原的居民》对美国和加拿大中西部以及北部平原农业进行了研究。这些著作是从实践出发的研究，对学界影响极大，如拉帕波特将生态系统视为一个"单元"进行分析和定量统计的研究方法被广泛应用，他期望一种"有担当的人类学"（engaged anthropology）——"人类的责任不仅要思考'这个世界'，还要'站在这个世界的角度'去思考"，指出了文化生态学说存在的不足并进行完善，同时克服了斯图尔德在理论和方法上存在的诸多局限性。

第一代的几位文化生态学家奠定了本学科的理论基础。内亭后来又出版了《文化生态学与生态人类学》，认为"生态人类学的理论基础来自于地理学、环境决定论、生物学模式和J. 斯图尔德的文化生态学"，体现了文化学、人类学与生态学的更进一步结合。在国际学术界，文化生态学的影响逐渐扩大，如日本在1995年举办了关于文化生态学的国际研讨会，并组织多次"传播新技术与文化生态学"国际学术研讨会，吉隆坡在1999年召开文化生态学国际研讨会。文化生态学的理论逐渐被更多的学科吸收、延伸，或衍生出新的学科。

西方文化生态学引入我国的时间较晚，先后引进的一些西方著作，对于我国文化生态学理论的产生具有以下3个方面的贡献。

1) 引入西方文化生态学理论，推动了我国文化生态学的研究和应用，如1999年黄育馥的《20世纪兴起的跨学科研究领域——文化生态学》④，对国外文化生态学的早期发展进行了梳理，分析了斯图尔德的研究方法，对早期文化生态学受到的批判进行讨论，同时研究了20世纪90年代以来文化生态学的研究领域、方法，及文化生态学家的构成与发展趋势。戢

① 史徒华（斯图尔德）. 文化变迁的理论 [M]. 张恭启, 译. 台北: 台湾远流出版事业股份有限公司, 1989: 45.
② NETTING R M. Hill Farmers of Nigeria: Cultural Ecology of the Kofyar of the Jos Plateau [M]. Seattle: Univ. of Washington Press, 1968.
③ 拉帕波特. 献给祖先的猪——新几内亚人生态中的仪式（第二版）[M]. 赵玉燕, 译. 北京: 商务印书馆, 2016.
④ 黄育馥. 20世纪兴起的跨学科研究领域——文化生态学 [J]. 国外社会科学, 1999 (6): 19-25.

斗勇的《文化生态学论纲》赞同运用生态学方法来研究文化，发展了文化生态的概念，对其内涵与外延进行界定，认为文化生态应研究"文化系统、文化环境、文化资源和文化规律"等，并通过讨论文化生态学发展的历史和在我国的研究现状，把文化生态学的特征作了概括：既是"以生态学为方法的文化学"，也是"以文化为研究对象的生态学"[一]。

2）把西方文化生态学理论与我国文化学理论相结合，探讨文化生态的概念与范畴问题，同时建构起我国的文化生态学派。司马云杰的《文化社会学》认为，"文化生态学是从人类生存的整个自然环境和社会环境中的各种因素交互作用来研究文化产生、发展、变异的规律的一种学说"[二]。邓先瑞的《试论文化生态及其研究意义》[三]认为，文化生态是生态学与文化嫁接的一个新概念，其作用是研究文化与生态环境的相互关系。王玉德的《生态文化与文化生态辨析》[四]认为，文化生态是"在特定文化地理环境内一切交互作用的文化体及其环境组成的功能整体"。董欣宾和郑奇的《魔语：人类文化生态学导论》[五]提出了关于人类文化发展规律的标新立异的观点，对文化的起源、发展与未来及各民族文化的成因与特质提出了新的看法，认为多元性"大同文化"是最终的结果，其途径是"整协文化"，我国文化的整体性与美性特质具有重要的地位。柴毅龙的《生态文化与文化生态》[六]对文化生态概念的理解包括广义与狭义两种认识，狭义与广义两种概念相对应，广义的文化生态是"文化的生态学"，人类文化依赖外部生态系统，生态认识代表一种世界观和文化观；狭义的文化生态是精神文化（狭义文化）与外部环境（自然、社会、文化环境）以及文化内部的各种价值体系之间的生态关系。

冯天瑜等人的《中华文化史》被称为"文化生态学的中国学派"奠基之作。作者从唯物史观出发，深化和扩展文化生态概念的内涵和外延，从纵向上贯通人类文化的全部历史，横向上囊括文化的所有层面，认为文化是"一种变动不居的、人与环境不断发生交互关系的有生命的机体"，文化生态的3个层次"自然环境、社会经济环境和社会制度环境"相互之间通过人类社会实践产生物质的、能量的交换，从3个层面分别通过复杂的渠道和介质等对人类观念施加影响。其对文化生态学的定义是："以人类在创造文化的过程中与天然环境及人造环境的相互关系为对象的一门学科"[七]。黄正泉的上下两册的《文化生态学》是较完整的一部著作，从体系和内容的整体性上，可以称得上是吸收了前人成果的集大成者。上册研究文化生态学发展过程，下册讨论生存家园构建，多角度地阐述文化生态学的规律、目的、价值和意义。其重要观点主要有：文化生态不是"文化"加"生态"，而是"人性"与"文化性"的关系；"文化生态"与"反文化生态"的内在矛盾推动文化生态的发展；文化生态学不是纯粹的哲学思辨而是实证性的研究，强调文化生态学的现实意义与实践价

[一] 戢斗勇. 文化生态学论纲 [J]. 佛山科学技术学院学报. 2004 (5): 1-7.
[二] 司马云杰. 文化社会学 [M]. 北京：中国社会科学出版社, 2001: 153.
[三] 邓先瑞. 试论文化生态及其研究意义 [J]. 华中师范大学学报（人文社会科学版），2003 (1): 93-97.
[四] 王玉德. 生态文化与文化生态辨析 [J]. 生态文化, 2003 (1): 6-7.
[五] 董欣宾，郑奇. 魔语：人类文化生态学导论 [M]. 北京：文化艺术出版社, 2001.
[六] 柴毅龙. 生态文化与文化生态 [J]. 昆明师范高等专科学校学报, 2003 (2): 1-5.
[七] 冯天瑜，何晓明，周积明. 中华文化史 [M]. 上海：上海人民出版社, 1990.

值;认为文化生态是人生存的精神家园,"文化生态学不是诗情画意而是安身立命",强调文化生态学重在建设,应建设强势的文化生态系统与理想图景,实现文化生态回归[○]。总体上,我国学者对文化生态概念及文化生态学概念的探讨是一个热点,在认识上已有一定程度上的共识。

3)从应用的角度,进行我国本土化的实践与理论建设。一类是对文化生态学原理的应用,包括文化生态系统的多样性与保护问题,及文化生态危机问题的对策研究等。如张汝伦的《大众文化霸权与文化生态危机》[○]观察到大众文化的过度泛滥带来"严峻的文化生态危机",要从文化生态系统的全局来解决危机;钟淑洁的《积极推进文化生态的健康互动》[○]认为,中国的文化生态构成包括"主导文化、精英文化、大众文化",各种文化构成的平衡才是健康的文化生态;王双的硕士论文《当代中国文化生态失衡问题研究》[○]认为,文化生态失衡的根源是主导文化、精英文化、大众文化之间的关系,提出了消解物质、精神文化生态失衡和消解主导、精英、大众文化生态失衡的路径。

另一类是把文化生态学方法运用于文化研究与实践指导,如唐家路的《民间艺术的文化生态论》[○]运用文化学、民俗学、艺术学与文化生态学的理论,研究民间艺术的文化生态,分析民间艺术创造中的自然生态观念以及民间造物艺术对自然生态的开发、利用;唐建军的博士论文《风筝的文化生态学研究》[○]借鉴唐家路的研究思路,把文化生态学方法运用于民间艺术的个案研究,全方位、多角度地理解风筝文化与自然生态以及社会生活的关系,并提出保护和开发利用的思路;江金波的《客地风物:粤东北客家文化生态系统研究》[○]运用文化生态学研究粤东北客家民性及生态成因,探讨其文化生态空间格局的优化;张逸璇的硕士论文《基于文化生态学的历史街区保护与复兴》[○]把文化生态学的方法运用于长沙靖港古镇规划设计的实践与评价。

以上文献体现了文化学与人类学研究领域的生态学特征,也体现了文化生态学运用于实际的方法论价值。

2. 从生态学到文化生态学——生态学向文化的延伸

文化生态学是文化学与生态学的交叉与结合,自然生态的文化化是文化生态学理论的另一个重要来源。

对自然、生态的哲学认识和探讨可以追溯到古代,但"生态学"作为一门学科提出始于1866年的《普通有机体形态学》,作者恩斯特·海克尔(E. H. Haeckel)是德国生物学家,他提出的生态学不同于以往哲学对自然环境的宏观认识和生物学对生物的单一研究,而

○ 黄正泉. 文化生态学[M]. 北京:中国社会科学出版社,2015.
○ 张汝伦. 大众文化霸权与文化生态危机[J]. 探索与争鸣,1994(5):21-24.
○ 钟淑洁. 积极推进文化生态的健康互动[J]. 长白学刊,2001(6):79-81.
○ 王双. 当代中国文化生态失衡问题研究[D]. 北京:北京交通大学,2014.
○ 唐家路. 民间艺术的文化生态论[M]. 北京:清华大学出版社,2006.
○ 唐建军. 风筝的文化生态学研究[D]. 济南:山东大学,2008.
○ 江金波. 客地风物:粤东北客家文化生态系统研究[M]. 广州:华南理工大学出版社,2004.
○ 张逸璇. 基于文化生态学的历史街区保护与复兴[D]. 长沙:湖南大学,2010.

是研究生物与其环境相互关系的学科。1935年英国生态学家坦斯利（A. G. Tansley）提出"生态系统"概念，把整个生物群落与其所在的环境作为一个整体来研究，包括其中的生物、物理、化学等因素的相互关系。生态系统研究作为一种系统论的研究方法，吸收了生物学、物理学、化学、遗传学、气象学等相关学科理论，在20世纪中期以后，发展成为生态学研究中的最高层级。

生态系统的宏观认识论必然把人和文化纳入其中，生态学是综合性学科，也有很强的应用性，因此渗透到许多学科领域，产生如农业生态学、工业生态学、景观生态学、城市生态学、人类生态学、经济生态学、教育生态学、文艺生态学等，以至于美国生态哲学家罗尔斯顿把生态学看作"终极的科学"，因为"它综合了各门科学，甚至艺术与人文学科"㊀。现代生态学认识到人不仅是生态环境的一部分，而且人与环境的影响关系是相互的，对人类影响下生态环境的日益恶化尤其关注。1962年美国女生物学家蕾切尔·卡逊（R. Carson）的《寂静的春天》虽被认为是一部科普著作，但其本质是对自然生态变化的文化思考，其意义是对科学与技术发展带来环境影响的人文批评。联合国的《人类环境宣言》、"罗马俱乐部"的研究报告都体现了从生态系统角度的文化反思。挪威哲学家阿伦·奈斯（Arne Naess）1973年提出的"深层生态学"㊁，以系统整体性的世界观突破"二元对立"的机械论世界观，是对"人类中心主义"的批判，认为自然具有独立价值，主张"人—自然—社会"系统整体的统一与协调，在生态学界掀起了人类生态学的高潮。

生态学的发展与文化学的发展并非是自然科学和人文社会科学独立的两条线，而是一直交叉并相互影响。文化生态学和生态人类学的产生就是两者走到一起的结果。前述的拉帕波特的《献给祖先的猪》，学界普遍认为是斯图尔德的文化生态学指导下的研究结果，但实际上也促进了生态人类学的发展。拉帕波特在《生态学、文化与非文化》一文中就表明了吸收和修正文化生态学方法用于生态人类学研究的观点，继而与维达（A. P. Vayda）在1968年将这种人类学者进行的，研究人与自然环境关系的领域定名为"生态人类学"（ecological anthropology），并于1972年创办了刊物《人类生态学》。㊂

如果说斯图尔德首先提出文化生态学证明了文化走向生态是西方的发明，那么可以说自然生态与文化的统一是我国的首创，如老子提出的"人法地，地法天，天法道，道法自然"，是从天地自然中获取知识，也就是由自然生产人类的文化；《中庸》曰："万物并育而不相害，道并行而不相悖"，道出了宇宙自然的包容和合的生态之道，"中庸"是从宇宙自然观学习得到、抽象而出的文化和谐与包容之道；朱熹认为"天地万物本吾一体"，不仅把人作为自然的一部分，而且是一个整体。可惜我国古代的哲学属于一种模糊哲学，并没有现代的学科方法，虽有了"系统观"，却没有形成"系统学"。应该重视的是，我国古代的"天人合一"的"系统观"不同于西方哲学的决定论和人类中心论，许多学者也肯定了我国

㊀ 罗尔斯顿. 哲学走向荒野［M］. 长春：吉林人民出版社，2000：82.
㊁ NAESS A. The Seleted Works of Arne Naess［M］. Berlin：Springer，2005（10）：47.
㊂ 拉帕波特. 献给祖先的猪——新几内亚人生态中的仪式（第二版）［M］. 赵玉燕，译. 北京：商务印书馆，2016.

古代存在的"生态文化观"。当然"生态文化"与"文化生态"是不同的[○]，这早有学者做过辨析。我国的"生态文化观"显然有着环境与文化相互影响的系统论思想，称其为"前文化生态"理论应不为过。

我国翻译引进西方生态人类学理论开始于 20 世纪 80 年代，如 1984 年苏联学者科兹洛夫的《民族生态学研究的主要问题》、1985 年美国学者内亭的《文化生态学与生态人类学》、1986 年日本学者绫部恒雄的《文化人类学的十五种理论》、1988 年日本学者田中二郎的《生态人类学——生态与人类文化的关系》、2002 年美国学者唐纳德·哈迪斯蒂的《生态人类学》等，而拉帕波特的《献给祖先的猪》第二版于 2016 年才引入我国。我国学者在生态人类学和生态民族学方面也做出了理论贡献，如谢继昌的《文化生态学——文化人类学中的生态研究》（1980）、庄孔韶的《云南山地民族人类生态学初探》（1987）、高立士的《西双版纳傣族传统灌溉与环保研究》（1999）、祁庆富的《关于二十一世纪生态民族学的思考》（1999）、尹绍亭的《人与森林：生态人类学视野中的刀耕火种》（2000）、云南民族文化生态村项目组的《民族文化生态村云南试点报告》（2002）、古川久雄和尹绍亭的《民族生态：从金沙江到红河》（2003）、杨庭硕和吕永锋的《人类的根基：生态人类学视野中的水土资源》（2004）、李锦的《民族文化生态与经济协调发展：对泸沽湖周边及香格里拉的研究》（2008）等。

我国生态人类学研究形成了以大学为主的几个主要阵营，如云南大学的"生态人类学教学科研基地"，于 1999 年在人类学系开设生态人类学课程；吉首大学的"中国西部本土生态知识的发掘、整理、利用和推广"项目，在 8 个省区的 17 个田野点进行调查研究[○]。2010 年，石河子大学建立了"绿洲生态人类学研究中心"；2011 年，内蒙古大学与贵州大学举办"生态智慧：草原文明与山地文明的对话"学术研讨会；2012 年，中国人类学民族学研究会生态人类学专业委员会（筹）成立；2009—2018 年，贵州省连续召开了"生态文明贵阳国际论坛"，该论坛是以生态文明为主题的国家级、国际性高端峰会，生态人类学受到了前所未有的关注[○]。

值得注意的是，"文化生态学"和"生态人类学"都是生态系统理论和方法引入文化领域产生的新兴学科，在学科来源和研究方法上都有很大的相似性，也有着非常大的联系，可以说是你中有我，我中有你，甚至有学者认为两者就是同一回事[○]。内亭认为生态人类学来源于斯图尔德的文化生态学，也有学者认为两者分属两大学科。本书的目的不在于区分两者的差异，并且两者之间也不存在一条整齐的边界，之所以选择文化生态学作为理论工具和方法，主要原因在于本书所研究的设计以及与地方的合作、为地方文化和经济的服务，涉及多个领

○ "文化生态"和"生态文化"既有区别，也有联系。文化生态是关于文化的生态，将文化本身看作一个生态系统，生态文化是关于生态的文化，是人类对生态问题研究的文化成果。两者都将文化与生态相联系，都运用生态学的理论和方法。
○ 尹绍亭. 中国大陆的民族生态研究（1950—2010 年）[J]. 思想战线，2012（2）：55-59.
○ 拉帕波特. 献给祖先的猪——新几内亚人生态中的仪式（第二版）[M]. 赵玉燕，译. 北京：商务印书馆，2016.
○ 周膺，吴晶. 城市文化生态学 [M]. 杭州：浙江工商大学出版社，2013：1.

域、多种行为和文化事物，也涉及地域环境因素，主要探讨的是它们之间的关系。其中文化产业开发所代表的经济行为和文化遗产保护所代表的文化事业也构成一种生态关系，经济发展依赖文化生态，文化变迁也依赖经济生态。文化生态学的系统论方法对于理解和解决这些问题是有利的。因此，本书以文化生态学为理论主线，也将要借鉴和吸收生态人类学的理论与方法。

1.3.2 设计的全球化与本土化观点

1. 设计的全球化

随着经济的全球化，设计也开始走向全球化，一方面是"中国制造"走向全球，另一方面是全球的设计和文化也大量输入中国，"全球"成为一个设计"战场"。李雅丽认为，设计要对"全球化的魔咒"和"危险关系"具有"清醒认识"，而"解咒"的关键就是本土文化与本土化设计①。李砚祖认为"全球化是一种趋势，又可以作为国家的、行业的、群体的一种策略、一种工具"，设计"面临的首先是建立全球化设计观、树立自身设计原则和形象的大课题"②。

季铁认为，"设计可以维持地方特色与全球化的平衡，也有助于地域文化的传承和发扬"③，对于中国设计，全球化视野是应当具备的一种国际性眼光，全球化与本土化既是一对并生的矛盾，又是生态共生整体的两面，是统一与差异的辩证。全球化使全球资源移至地方，设计知识、设计传播、全球协作等对本土设计和本土文化既有促进，又有冲击。本土设计通过全球化从地方移至全球，既使设计面对更大的市场，也使本土文化在全球文化中得以凸显。因此，全球化应当成为中国设计的一种策略，而使全球化发挥良性作用的途径，则是本土化设计。

2. 设计的本土化

"当代设计观念的变革、对设计的重新定义、设计的跨区域交流、本土化设计概念的提出，无一不与全球化这一趋势发生关联"④。全球化是一种"解域化"⑤，同时也促使"再域化"的产生。"再域化"是对全球化"解域"的抗衡，"以芒福德为代表的批判性地域主义就是一种对于全球化建筑的抗衡"。图1.1显示了批判性地域主义的发展过程。

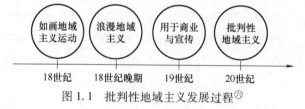

图 1.1　批判性地域主义发展过程⑥

① 李雅丽. 浅谈"全球化"背景下的"本土"设计[J]. 江南大学学报（人文社会科学版），2006（04）：121-123.
② 李砚祖. 设计的"民族化"与全球化视野[J]. 山东工艺美术学院学报，2006（2）：10-11.
③ 季铁. 基于社区和网络的设计与社会创新[D]. 长沙：湖南大学，2012：139.
④ 李砚祖. 设计的"民族化"与全球化视野[J]. 山东工艺美术学院学报，2006（2）：10-11.
⑤ "解域化"（Deterritorialization）是全球化的一种结果，是全球连接的主要的文化影响。参见：金惠敏. 消费·赛博客·解域化——自然与文化问题的新语境[J]. 中国社会科学院研究生院学报，2007（5）：95-102.
⑥ 季铁. 基于社区和网络的设计与社会创新[D]. 长沙：湖南大学，2012.

设计的本土化，本质上是介入的手段而非目的。季铁提出了包含两个方面的本土设计战略："全球本土化"（Globe Localization）——设计适应当地消费需求和文化偏好的本土化与"本土全球化"（Cosmopolitan Localism）——从本土的文化资源出发，创造既有民族文化特色和地方特色，又能够参与全球市场竞争的设计，如图1.2所示①。

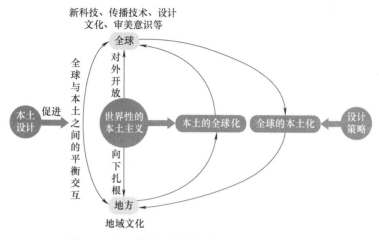

图1.2 本土设计对全球与本土之间的平衡作用

2013年10月北京举办了"首届联合国教科文组织创意城市北京峰会"，一批中外设计学者对设计发展战略和中国设计的问题进行讨论。许平教授基于峰会成果主编了《设计的大地》一书，他提出的"大地"可以说具有设计本土化的普适性和本元性的特征，因为"'大地'的概念直接和今天的中国最为重要的'乡村'命运相关"，"把中国的'大地设计'把握准了，解决透了，就是对世界设计发展的贡献，对人类社会发展未来的贡献，也是中国奋起进入世界设计先进行列的唯一机会"②。

3. 设计教育的多样化与本土化

我国设计行业现状与设计教育密不可分，不仅体现在教育对人才的输出，也体现在我国的设计学理论也主要由高校输出，同时高校通过产学研行动把知识、方法和观念向整个设计行业进行推广。以我国高等教育的规模来看，未来的文化影响力是不可小觑的。

（1）设计教育观念的转变

我国设计教育观念的转变是一个曲折的过程，袁熙旸的《中国艺术设计教育发展历程研究》结合社会历史的特点阐述了艺术设计教育发展变化的4个时期："滥觞期（晚清）""萌发期（民国）""探索阶段（新中国建立至改革开放前）""发展阶段（改革开放以来）"③。秦菊英的《二十世纪中国艺术设计教育史》把分期划分为近代化时期（1900—1937年）、"国痛期"的迂回发展（1937—1949年）、蹒跚前进期（1949—1976年）、现代

① 季铁. 基于社区和网络的设计与社会创新[D]. 长沙：湖南大学，2012：139.
② 许平，陈冬亮. 设计的大地[M]. 北京：北京大学出版社，2014.
③ 袁熙旸. 中国艺术设计教育发展历程研究[M]. 北京：北京理工大学出版社，2003.

化时期（1976年以后）①。《中国艺术设计教育发展策略研究》的划分如下：启蒙阶段（清末民初—1949年）、创立阶段（1949—1966年）、停滞阶段（1966—1976年）、恢复与转型阶段（1976—1998年）、发展阶段（1999年至今）②。总体上，几种划分虽不完全吻合，但也并不矛盾，反映出了我国设计教育观念的几次转变。

1）洋务运动和维新变法是第一次向西方学习的变革，从没有设计教育到学习西方而有了基础的设计教育活动，如"洋务运动"中工业技术学堂推动"实业救国"，使"近代艺术设计教育逐步走上了规范发展之路"③。另外，西方传教士开办的教会工艺传习所，在生产实践和商业发展上起了推动作用④。桂宇晖认为"现代中国设计艺术"起始于1919年⑤。这个时期的设计教育可归纳为"官、民、土、洋"的多样化道路⑥。

2）引入现代设计的工艺美术教育时期。从中央工艺美术学院建立开始（1956年），我国的工艺美术高等教育迅速兴起，工艺美术教育理念和现代设计理念也成为两个大方向。具体体现为3种办学思想：一是传统的手工业模式；二是全盘接受西方设计的艺术与科学结合思想；三是继承民间装饰艺术，走民族化的艺术设计道路⑦。20世纪70年代末到80年代初，包括中央工艺美术学院在内的院校开始设立工业设计专业或系科，1982年湖南大学设立了第一个工学领域的工业设计系。设计教育的观念明显从实用美术向工业美术和科学领域转变，"设计""工业设计"与"工艺美术""图案"成为充满争论的学科概念和课程概念，其本质是基于对设计的不同认识而导致的设计教育理念分歧，大量西方现代设计教学模式和课程（如著名的"三大构成"等）开始导入。

3）工艺美术"让位"的艺术设计教育时期。工艺美术与现代设计两种观念的分歧在教育领域做出了最终的"决定"：1998年的《普通高等学校本科专业目录》中，"工艺美术"的名称消失，转变为"艺术设计"⑧，这不仅仅是名称的替换，而且意味着现代设计教育观念成为主导，原先的传统工艺美术领域的课程除了少量院校仍在坚持，大部分院校都全盘接受了以西方现代设计为特征的现代模式。第二次大规模地向西方学习，几乎改造了所有的工艺美术教育。

4）专业统合与回归。设计的概念开始走向统一和包容。2011年，设计专业目录出现了又一次的变化，艺术学提升为学科门类，设计学提升为一级学科，《普通高等学校本科专业目录（2012年）》发布，不再使用"艺术设计"的名称，而"工艺美术"作为专业在设计学中重新出现。这一变化不仅仅是"设计学"的学科上位，最重要的是标志着"工艺美术"

① 秦菊英. 二十世纪中国艺术设计教育史［M］. 杭州：浙江大学出版社，2013.
② 清华大学美术学院中国艺术设计教育发展策略研究课题组. 中国艺术设计教育发展策略研究［M］. 北京：清华大学出版社，2010.
③ 陶婵，马超民. "西学东渐"思潮下我国艺术设计教育的生成与发展［J］. 兰台世界，2015（5）：101-102.
④ 袁熙旸. 中国艺术设计教育发展历程研究［M］. 北京：北京理工大学出版社，2003.
⑤ 桂宇晖. 契合与发展——包豪斯与中国设计艺术的关系研究［D］. 南京：东南大学，2005.
⑥ 徐琛. 20世纪中国工艺美术教育概述［J］. 美术观察，2004（11）：88-90.
⑦ 清华大学美术学院中国艺术设计教育发展策略研究课题组. 中国艺术设计教育发展策略研究［M］. 北京：清华大学出版社，2010：176-177.
⑧ 袁熙旸. 中国艺术设计教育发展历程研究［M］. 北京：北京理工大学出版社，2003.

的重新被承认和重视。另一个标志是"艺术与科技"作为特设专业的出现，或许带有一种对工艺美术带着传统文化回归的一种现代科技文化互补的意味。

与艺术设计教育中工艺美术的"缺席"相反的是，工艺美术行业的发展并没有中断，而是体现出传统手工艺设计与现代设计的相互借鉴与融合趋势。工艺美术在产业中也占有很高的比例。20世纪50年代至70年代，在政府的重视下，传统工艺美术生产逐渐恢复，在改革开放后发展迅速，到20世纪90年代后已经成为一个庞大的产业，工艺美术行业的一些数据⊖也说明了这种发展成果。"传统手工艺与大工业生产之间存在着一种必然的互补关系"⊜，许平称之为"文化活力的补充"。

专业统合还意味着中国设计教育观念当中，关于西方化与中国化、艺术与科技、传统与现代、手工艺与工业化等对立概念的相容，"传统工艺与现代设计之间不存在隔阂，完全可能同步进入现代生活"⊜。同时，设计的文化价值也成为统合的关键，"设计的终极目标是创造生活"，如李立新提出"为设计制订一个文化契约"⑭，其意义就在于，在设计"全球化"的语境中，文化价值的多样化需要设计加以关注。

（2）设计教育多元化

中国设计教育多元化发展有历史及现实的必然性。

首先，设计是范围广阔的文化领域，艺术与科学不仅是构成设计的两大要素，而且在不同类型的设计中，艺术与科学的成分或者比重也有差异，如与艺术更为接近的日用产品、家居设计等，对科技更为依赖的重工业产品、工程装备、工业环境设计等，还有与信息技术关系紧密的数字媒体设计。各类型设计领域知识结构的不同要求设计教育的多样性，仅工科高校和艺术类高校就形成了两大门类。同类高校中也有各自的专攻方向，比如工科院校有以电子科技见长的，有以航空航天为主的，也有以重工业为特色的；艺术类院校也有专攻商业设计方向的，也有以地方民族文化特色见长的等。同时，设计教育规模正在迅速地扩大，不仅门类增多，而且招生规模扩大，我国在向"设计教育大国"发展，仅四年制本科设计专业的毕业生人数在2015年就超过40万人，在校生超过130万人⑮，如此大规模的设计人才"制造"，如果缺少多样化的教育模式，后果将是难以想象的。设计教育"大国"向"强国"转变应当成为重点。

第二，工艺美术作为设计领域的一大组成，不仅手工艺设计的特征决定了教育的多样性特征，而且与传统手工艺直接相关的"非物质文化遗产"保护与传承，也纳入了设计教育的领域。2015年文化部（现文化与旅游部）实施"中国非物质文化遗产传承人群研修研习培训计划"，依托于各地的设计类高校，首批确定了57所高校。在这样的情况下，如同费孝通提出的"中华民族多元一体格局"，我国设计教育也应当是一种"多元一体"的格局。但

⊖ 李砚祖. 物质与非物质：传统工艺美术的保护与发展 [J]. 文艺研究，2006（12）：106-117.
⊜ 许平. 文化的互补——作为产业经济的文化基础的传统手工艺 [J]. 装饰，1997（2）：11-13.
⊜ 许平. 文化创意产业格局下的工艺美术再思考 [J]. 山东工艺美术学院学报，2006（3）：14-15.
⑭ 李立新. 设计价值论 [M]. 北京：中国建筑工业出版社. 2011.
⑮ 吕明月. 国策指导下的设计学科动向分析——2014—2015年中国设计艺术教育发展综述 [J]. 艺术教育，2015（10）：78-79.

与之极不相称的是设计教育和教学的同一化,如许平的诘问:"为什么舆论的反应与我们真实的努力有如此大的反差,而我们自己是否真正澄清了设计教育的理念与方向?"①

设计教学的多样化和创新一直是学界的研究热点,有关的讨论很多,但仍存在许多难以解决的问题,"趋同化"、脑(创意)与手(实践)的不平衡、与社会脱节等情况仍然普遍②。何晓佑的《从"中国制造"走向"中国创造"——中国高等院校工业设计专业教育现状研究》③从中国工业设计行业存在的问题入手,研究了工业设计教育的现状与问题,认为"教育模式的多元化是我国工业设计教育发展的方向",并通过国内外大量设计类高校的对比研究,分析了多种教育模式的价值和特征。侯立平的《文化转型与中国当今设计学学科本科教育课程设计的变革》④认为,我国当今设计学课程由于历史的根源和现实的诱因产生了诸多问题,这些问题形成了课程变革的内在动力,对此应从培养目标设计、课程内容设计、课程结构设计和课程实施等多方面来设计变革方案。此外,还有许多从地域特点、社会实践经验、专业与产业特点等方面进行教育模式与教学方法的多样性研究的论著,如《复合型艺术设计人才培养模式研究——以中国美术学院视觉传达设计专业为例》《中国艺术设计教育的发展及现状研究》《我国艺术设计教育现状及教学模式研究》《艺术教育综合改革的一般性研究》《艺术设计专业创新性应用型人才培养研究》《包豪斯与中国设计艺术的关系研究》《文化创意产业发展与湖南艺术设计人才培养研究》《中国当代艺术设计学科实验教学体系研究》《文化创意产业背景下的创意人才培养研究》等。

对多样性所进行的研究本身也呈现出"多样性"特征,因此国务院学位委员会艺术学科评议组和教育部高等学校教学指导委员会等,积极对设计学的学科体系和学位标准进行制定。《学位授予和人才培养一级学科简介》《博士、硕士学位基本要求》《中国高等学校设计学学科教程》先后发布⑤。一面是设计教育需要多元化的发展,以应对社会的多样性需要和高校自身的发展;另一面是设计类高校建设状况不平衡,水平、条件参差不齐,需要制定"国家标准"以"促进设计学学科建设,提升人才培养的质量",可见我国设计教育还有相当多的矛盾需要解决。许平认为设计教育的首要任务是"人文水准"的确立与"多样化的教学发展",多样化是细分"统一目标下各种不同知识结构与能力结构的多样性",一种重要的途径就是"总结地域性的文化生成经验,从中提炼出具有普适价值的方法与路径"⑥。

(3) 我国高等教育的研究领域与任务

我国高等教育的研究是一个大领域,相关文献已经浩如烟海,使得我国成为一个"高

① 许平. 高等设计教育的多样性选择 [J]. 山东工艺美术学院学报, 2009 (4): 41-43.
② 吕明月. 国策指导下的设计学科动向分析——2014—2015年中国设计艺术教育发展综述 [J]. 艺术教育, 2015 (10): 78-79.
③ 何晓佑. 从"中国制造"走向"中国创造"——中国高等院校工业设计专业教育现状研究 [D]. 南京: 南京艺术学院, 2007.
④ 侯立平. 文化转型与中国当今设计学学科本科教育课程设计的变革 [D]. 北京: 中央美术学院, 2013.
⑤ 吕明月. 国策指导下的设计学科动向分析——2014—2015年中国设计艺术教育发展综述 [J]. 艺术教育, 2015 (10): 78-79.
⑥ 许平. 高等设计教育的多样性选择 [J]. 山东工艺美术学院学报, 2009 (4): 41-43.

等教育研究大国"。李均的博士论文《中国高等教育研究史》将我国高等教育的研究划分为4个时期[一]：

1) 前学科时期（清末—1977 年）。
2) 学科建立时期（1977—1984 年）。
3) 规模扩充时期（1985—1991 年）。
4) 稳步提高时期（1992 年至今）。

4 个历史阶段的研究表明，我国高等教育研究从清末开始，经过较长时间的发展，在 1978 年成为一个专门的研究领域。其研究成就主要体现在：高等教育新学科的研究、解决我国高等教育改革和发展问题的研究、高等教育研究的制度化建设等，既使高等教育研究成为一个专门领域，也使其成为整个高等教育领域研究的对象，整体构成我国一项庞大的研究事业。

从高等教育研究的宏观层面来总结，主要有：

1) 高等教育思想研究。
2) 高等教育与社会的关系研究。
3) 高等教育体制研究。
4) 高等教育结构研究。
5) 高等教育改革与发展研究。

潘懋元的《中国高等教育研究的历史与未来》一文把研究的任务概括为两点："高等教育学的学科建设"与"理论研究对高教实践的服务功能"，前者为基本理论研究，后者为应用研究。这对研究工作提出了要求："量"的增加，"质"的提升；"学与用"相统一，解决"理论脱离实际"和"实际脱离理论"两个主要问题；"古与今"互补为用，既要"鉴古知今""古为今用"，也要"知今通古"；"土与洋"相结合，既要大胆借鉴，又要不断超越，勇于创新[二]。

（4）地方高校职能与教育地方化

地方高校指"由省、自治区、直辖市人民政府及其教育行政部门管理的高校或由省辖市（地、州）管理的高校"[三]，是与部委属高校相区分的概念。之所以对地方高校进行研究，是由于高校的隶属关系的不同，决定了高校地位、条件和职能的差别，同时也使教育呈现地方化和多元化的发展趋势。我国教育体制改革的一个趋向就是大批部委属高校向地方高校转移，同时根据地方需要增办地方高校，使地方高校具有较大的比重。

宏观上，两种类型高校的使命有所不同，部委属高校代表国家整体利益，"着重解决我国经济、科技发展中带有全局性、前瞻性的重大课题"，地方高校"为全面提升区域性经济、社会发展水平提供人才和智力支撑、消除地区发展不平衡"[四]。潘懋元认为高校地方化

[一] 李均. 中国高等教育研究史［M］. 广州：广东高等教育出版社，2005.
[二] 潘懋元. 中国高等教育研究的历史与未来［J］. 中国地质大学学报（社会科学版），2006（6）：1-6.
[三][四] 叶芃. 地方高校定位研究［D］. 武汉：华中科技大学，2005.

的意义在于：适应地方经济发展，为地方服务，是地方文化科学中心[1]。可见，地方高校的职能是从地方特殊性出发的。郑亚鹃的《试从现代大学的基本职能来探讨地方高校的发展》提出了从4个方面——"地方投资、地方管理、办在地方、服务地方"出发来定义地方高校的职能[2]。孔凡莉、于云海的《浅析地方高校的社会职责及区域分工》提出了五大社会职责：

1）双重教育，提高区域劳动者素质。
2）技术创新，提高地区产业结构和产品质量档次。
3）科技产业，带动区域经济发展。
4）成为区域信息中心和科技中介机构。
5）成为政府的智囊团、企业的参谋[3]。

地方高校的特色既是由地方的特殊性决定的，也是由自身生存和发展需要决定的。因此，地方高校普遍把办学特色作为错位生存、提升优势的策略。王生钰、朗永的《地方高校特色的形成及发展》认为个性化办学就是特色的形成[4]。在策略上，一方面是打"地方牌"，即突出地方特点，利用区位优势，借助地方政府、社会、经济的资源；另一方面是"出新牌"，即发展新学科、新专业，弥补部委属高校没有的学科、专业、服务等[5]。杨柳的《地方院校办学特色研究——从生态位的视角出发》运用"生态位"的理论，提出地方高校应定位于地方、找准发展生态位，树立自我的品牌与特色[6]。谢凌凌的《新建本科院校"生态位战略"的建构、运行与评价》提出了高校的"生态位战略"，从新建本科院校的发展角度研究高校的个性化、多元化，认为地方院校的生态位应当利用好自身特有的生存空间[7]。叶芃的《地方高校定位研究》专门研究了地方高校的特色与定位关系，认为地方高校的办学特色应体现在"地方性"——为地方发展服务的办学观；"大众性"——规模和服务的面向；"特色性"——新学科与新技术的独特性；"多样化"——体制、形式、模式等的多样。

1.3.3 设计与协同创新资源

协同创新是对多种社会创新资源的整合，与本书的设计系统研究有较大关系，与之相关的概念有"产学研""政产学研用"，是一个对资源与创新认识的演进过程。

1. 产学研

"产学研"合作既是3种资源的结合，也是3种部门之间的合作，是较为广泛的一种协

[1] 潘懋元. 关于中国高等教育地方化的理论探讨［M］. 北京：新华出版社，1991：233.
[2] 郑亚鹃. 试从现代大学的基本职能来探讨地方高校的发展［J］. 黑龙江高教研究，2004（5）：4-6.
[3] 孔凡莉，于云海. 浅析地方高校的社会职责及区域分工［J］. 黑龙江高教研究，2000（2）：97-98.
[4] 王生钰，朗永. 地方高校特色的形成及发展［J］. 中国高等教育，2000（22）：17-19.
[5] 刘在洲. 地方高校特色化的本质特征与原则探讨［J］. 江汉石油学院学报（社会科学版），2000（4）：7.
[6] 杨柳. 地方院校办学特色研究——从生态位的视角出发［D］. 南昌：江西师范大学，2006.
[7] 谢凌凌. 新建本科院校"生态位战略"的建构、运行与评价［D］. 南京：南京农业大学，2011.

同合作形式，学界的相关提法有多种，如"产学"①"政产学"②"政产学研"③等。产学研是一种资源整合模式，对社会、经济有极大的影响力，如美国的"斯坦福研究园"，及许多的"大学科技园"等，"（美国）的工业化和现代化的发展举世瞩目，可以说正是产学研合作的兴起带来了国家的兴盛"④，"科教兴国"已经成为一种世界性的共识。

我国的产学研思想在1958年开始出现，由政府部门大力推动的标志性开端是1992年的"产学研联合开发工程"⑤。关于产学研的开拓性研究，影响较大的主要是徐辉的《高等教育发展的新阶段——论大学与工业的关系》（1990）⑥，主要讨论的是大学与工业的合作；田建国的《大学教育科技经济一体化》（1999），认为教育、科技、经济一体化是现代大学的本质规律，论证了三者之间相互依存、相互转化的辩证关系⑦；李方葛和邵森万的《产学合作概论》（1995），较为系统地阐述了产学合作的理论⑧。

产学研合作模式主要分为3类：

1) 以平台企业为主体的产学研合作。
2) 以高校企业为主体的产学研合作。
3) 以社会企业为主体的产学研合作⑨。

从几种模式和现实中的产学研实践来看，不同高校、不同学科之间存在较大的不平衡：一是部委属高校和地方高校间的不平衡，占百分之九十以上的地方高校，在国家级重点学科、重点实验室及省部级以上的科研项目方面比例较低；二是不同学科和行业间的不平衡，大部分的产学研合作都集中于自然科学领域和科技、工业行业，社会科学领域和人文学科较少，艺术和设计领域就更处于"边缘"，这固然与产学研的科技转化性质相关，但也与政策和上级管理部门的观念有关。如以设计领域的"广美现象"为例，产学研"鼻祖"广州美术学院从1984年创办全国艺术院校中第一家校办企业"集美设计公司"，后又成立了"广东省白马广告公司"，虽然"白手起家""摸着石头过河"，但却迅猛发展，仅"集美设计公司"1994年的营业额就近2亿元人民币⑩。设计领域的产学研与科技领域有非常大的差异，一方面几乎只能靠自身寻找出路，另一方面，需要与地方进行合作，利用地方各方面条件，把地方特色转换为优势。以设计与社会关系的紧密性来看，产学研有非常广阔的天地。

2. 政产学研用与协同创新

"政产学研用"是一个新概念，从研究文献来看，专门研究的著作和硕士、博士论文还

① 李方葛，邵森万. 产学合作概论 [M]. 成都：四川大学出版社，1995.
② 陈浩，王学川. 经验与创新："政产学"协同培养人才机制研究 [M]. 杭州：浙江工商大学出版社，2010.
③ 张家华. 相约张江，浦东论剑Ⅲ——2009"名校校长相约张江：话说产学研"论坛暨中国高校产学研合作峰会 [M]. 上海：上海科学普及出版社，2009：29-40.
④ 罗焰. 地方院校产学研合作模式及运行机制研究 [M]. 成都：四川出版集团. 巴蜀书社，2009.
⑤ 刘力. 产学研合作的历史考察及比较研究 [M]. 北京：国际文化出版社，2005.
⑥ 徐辉. 高等教育发展的新阶段——论大学与工业的关系 [M]. 杭州：杭州大学出版社，1990.
⑦ 田建国. 大学教育科技经济一体化 [M]. 济南：山东教育出版社，1999.
⑧ 李方葛，邵森万. 产学合作概论 [M]. 成都：四川大学出版社，1995.
⑨ 罗焰. 地方院校产学研合作模式及运行机制研究 [M]. 成都：四川出版集团. 巴蜀书社，2009.
⑩ 张幼云. 集美闻名全国——新时期广州美院产学研结合的设计教育考察 [M]. 北京：中国青年出版社，2013.

较少，报刊上对此概念的讨论与宣传较多。如专著有《政产学研用协同创新研究》（2014）①《"政产学研用"协同创新背景下湖南省战略性新兴产业创新链的运作、评价与绩效提升研究》（2016）②；硕士论文有《"政产学研用"协同创新视角下内蒙古地区科技人才培养发展问题与对策研究》（2014）③；博士论文没有专门以此概念为主题的研究。与"政产学研用"相关的概念是"开放式创新"和"协同创新"，从相关性较大的角度看，也仅有少量博士论文：《基于创新体系的德阳装备制造业生产性服务型信息化平台研究》（2012）④《中部地区粮食生产研究》（2012）⑤《开放式创新范式多视角研究——模式比较、福利分析、风险防范、案例研究》（2013）⑥《民办高等职业教育管理体制研究：以山东省为例》（2014）⑦。

"政产学研用""政用产学研""协同创新"都是彼此相关的新概念，强调了政府推动的开放创新平台搭建的作用，强调了面向"用"的体验性与创新性，突出了以企业为主体，以用户为中心，以市场为导向的新趋势，可以说是"产学研"价值观的新发展。"产学研"向"政产学研用"，再向"政用产学研"协同发展的转变，是信息技术发展和知识社会的背景下，面向知识社会的"创新2.0"形态的体现，突出了政府在开放创新平台搭建和政策引导中的作用，也突出了"用"（应用和用户）在创新价值中的主体地位。这样一种创新合作系统工程，"需要以科学发展观为统领、以用户为中心、以需求为导向，系统梳理经济社会发展的重大需求……从科学研究、技术进步与应用创新的协同互动入手，构建政、用、产、学、研多方协同驱动的多元化科技创新系统"⑧。

政产学研用机制不仅是对"产学研"和"政产学"两种模式的"结合"与"衍生"，而且是对两者不足的"弥补"，其系统关系是：政是基础，产是主体、学是推动、研是核心、用是导向⑨。政产学研用机制具有协同效应、聚合效应两大优势⑩，其内涵与外延已经大大深化和扩展，在许多领域都将发挥极大的作用，这在协同创新的理论与实践中得到体现。

陈劲等人认为，"协同创新是以知识增值为核心，企业、政府、大学、研究机构、中介

① 肖艳，刘玉玲，赵忠伟. 政产学研用协同创新研究［M］. 长春：长春出版社，2014.
② 康健. "政产学研用"协同创新背景下湖南省战略性新兴产业创新链的运作、评价与绩效提升研究［M］. 杭州：浙江工商大学出版社，2016.
③ 薛景. "政产学研用"协同创新视角下内蒙古地区科技人才培养发展问题与对策研究［D］. 呼和浩特：内蒙古大学，2014.
④ 司徒渝. 基于创新体系的德阳装备制造业生产性服务型信息化平台研究［D］. 成都：西南交通大学，2012.
⑤ 李旻晶. 中部地区粮食生产研究［D］. 武汉：武汉大学，2012.
⑥ 刘根节. 开放式创新范式多视角研究——模式比较、福利分析、风险防范、案例研究［D］. 天津：南开大学，2013.
⑦ 陈金秀. 民办高等职业教育管理体制研究：以山东省为例［D］. 济南：山东师范大学，2014.
⑧ 宋刚. 钱学森开放复杂巨系统理论视角下的科技创新体系——以城市管理科技创新体系构建为例［J］. 科学管理研究，2009，27（6）：1-6.
⑨ 王安国. 政产学研用协同创新模式研究［J］. 中国地质教育，2012（4）：40-42.
⑩ 亓鹏. 旅游文化创意产业园区发展的协同机制研究［D］. 昆明：云南财经大学，2014.

机构和用户等为了实现重大科技创新而开展的大跨度整合的创新组织模式"⊖，美国学者彼得·葛洛（Peter A. Gloor）等人认为"协同创新"基于成员组织的自发与自我激励，以共同的目标和共享关系为基础，有5个特征：成员分散性；成员相互依存；非单一的指令链条；成果的共有；基于信任的依赖关系。其中"大跨度"与"非单链性"是协同创新的重要特征，如李阳等人也把"非线性协同"作为重点来讨论，认为"非线性的相互作用产生协同效应，推动系统从无序向有序发展，导致系统发生质变，跃迁到一个新的稳定有序的状态或结构"⊜。曾任德国副总理的菲利普·罗斯勒认为，协同创新建立于合作者与利益相关者对特定形势的高度敏感性，是经济转型与驱动发展的重要力量。

值得关注的是：协同创新包括4种类型："面向科学前沿、面向文化传承创新、面向行业产业、面向区域发展"，其中"面向文化传承创新"受到了一定重视。协同创新与政产学研用在理念上和目标上是一致的，因为"当协同创新被放大到宏观层面，其主要运作形式即是产学研协同创新"⊜。

协同创新的特征是资源整合，政产学研用就是资源的概括，使多层次的社会资源发挥系统性的作用，尤其在"文化传承创新"领域，意味着政策、研究、教育、经济对于文化的共同作用，对本书研究的意义是，政产学研用是创新的系统组织模式，协同创新是系统的目标与功能。

1.3.4 文献研究总结

以上涉及的文献较多，跨度也较大，相互间存在复杂的交叉和内在联系，与本书的研究有不同的相关性，需要通过一个主线和结构使它们建立联系。

1）文化生态学作为一门新学科、一种新方法，对文化研究以及文化领域的实际工作都具有开拓性的意义。我国学者在本学科的理论建设上已有一定贡献，并且已经体现出"中国特色"，但离理论体系的成熟和完善还有距离，"中国学派"也还只是显示了方向。尽管如此，这门学科的实用性和科学性已经显示出强大的动能，并且已经在许多领域发挥了显著的作用。随着本学科理论的深化和完善，将能够解决更大的研究难题，完成更多的研究任务。在这一学科做更多的耕耘非常值得，并且也有非常紧迫的需要。

2）本土化设计与全球化设计的研究不仅具有国际意义，并且对于中国设计的转型与中国设计体系的建设意义重大，因此是学界努力研究的方向。但相关研究仍然薄弱，不仅理论体系仍不完整，甚至还存在片面性和认识偏误。本书认为一方面应该以文化生态学的方法作为指导，从更全面、更系统的角度来进行认识和分析，另一方面应该进行实际的探索和实践，尤其是进行地域性的设计探索。毕竟本土化本身就是多元化的体现，追求一种本土化的普世模式和终极模式不是目的，而通过多样化的实践，并以文化生态观的多样性、生态性认

⊖ 陈劲，阳银娟. 协同创新的理论基础与内涵 [J]. 科学学研究，2012（2）：161-164.
⊜ 李阳，原长弘，王涛，等. 政产学研用协同创新如何有效提升企业竞争力？[J]. 科学学研究，2016. 34（11）：1744-1757.
⊜ 张力. 产学研协同创新的战略意义和政策走向 [J]. 教育研究，2011（7）：18-21.

识来分析，才是有效的方法，也才是有价值的研究。

3) 设计教育研究与设计文化研究密不可分，虽然任何研究只能分开来做，并且这种结合的研究也较为缺乏，毕竟将两个本身都很大的体系进行结合将是一个很难完成的任务，但以文化生态观来看，两者相结合的研究是必要的。本书认为完成这个任务的一种有效思路就是，从实践出发，以实践和探索性的案例来进行结合，但这需要必备的条件和恰当的项目机会，有时是难以自己创造的，但必须主动地去发现和追逐。设计是多学科、多专业的整体运作。多专业平衡发展，在各自发挥技术、专业优势的情况下，相互间有多重的交叉和复杂的影响，比如家具设计就是横跨产品设计和环境艺术设计的交叉，产品的包装与营销是工业设计、产品设计、视觉传达设计的交叉，数字媒体艺术设计则更是与各种设计专业有着密切的联系。这些设计专业的实践输出又共同影响着社会文化，既有各个专业分别产生的作用，又有多专业共同构成的整体作用，比如以国际风格为特征的现代设计就贯穿在从平面到立体、从微观的产品到宏观的建筑和城市的各个设计门类，从而改变了整个社会文化形态。文化生态学的系统论，对于研究多专业构成的设计系统的内部关系，以及多专业对社会、环境、经济的整体影响，具有方法论的意义。

4) 协同创新是学科研究与社会进行互动，并且发挥知识创新为社会服务的一种重要行动。"产学研""政产学研用""协同创新"等理论提供了从思想理念到方法层面的指导，本土设计的本质在于地域性与本土性，即地方的范围和地域的特征，而人是"地"之所以成为"文化之地"的源，政产学研用之"用"就是对人和文化的服务，是设计的价值指向，也是一切"协同创新"的目的指向与价值归属。因此关于这一领域的研究真正的贡献，应该产生于具体的实践探索和基于真实体验的总结。

以上文献研究是本书研究任务所涉及的主要方面，由于篇幅所限，只能简述，并且这些内容不是本书研究的全部领域，在具体研究中还将涉及心理学、社会学、哲学等其他学科理论，另外也将涉及非物质文化遗产等相关领域知识，本书中会详述。

1.4　研究内容及结构

1.4.1　研究对象

1) 文化生态学的思想和方法论要点。本书把文化生态学作为主要的理论基础，目的是找到其思想核心和用于指导实践的方法论要点，通过理论提炼和实践案例的对照，总结其中的实践理论，并向设计学理论转化。

2) 设计文化生态学理论。基于文化生态学理论和设计文化的特征，提出设计文化生态学的概念，并初步构建理论框架和要点，目的是用于本土设计的研究与实践指导。

3) 本土设计的理论和方法。以文化生态观与设计文化生态学理论对本土设计进行研究，发展本土设计的理论与方法，提出基于文化生态观的本土设计模式，构建设计生态系统框架，作为本土设计创新的系统策略。

4）本土设计与设计生态系统实践案例实证。通过面向地区的实践，分析在地域性文化生态环境中本土设计模式与设计生态系统构建的方法，总结其规律与价值。

1.4.2 研究思路与方法

本书的研究是从理论的逻辑推导开始，通过构建理论框架指导实践，再从实验、实践到理论的对照、互证过程，是理论与实践相结合的综合性研究，涉及设计文化、设计实践、地域文化研究等多个方面，需要使用多种研究方法，但又并非把方法作为工具来完全遵循。研究方法本身就是研究工作创造性的体现，也是研究者对课题任务的分析能力和驾驭能力的体现，应当按照研究的思路和问题的深入过程创造性地使用。本书把多方面问题的相互关系进行整理，形成相互关联的思路，在研究过程中把多种研究方法进行结合，总体上包括以下4个方面。

第一，文化生态学是本研究课题的理论基础和方法论指导，但设计领域的生态学研究是新的角度，甚至还没有完整的设计文化生态学理论，因此本书的第一个任务就是通过深入研究文化生态学和生态学的理论，从中总结对设计文化研究与实践有帮助的方法论。以文献研究为主，包括理论文献与案例文献，从学术史的理论整理出发，对照具体的相关案例文献，总结文化生态学的方法论要点。同时建立"设计文化生态学"的基础理论与方法论，运用逻辑论证方法，把文化生态观和设计文化生态理论作为核心，结合设计文化的特征，建立设计文化生态学框架，对相关问题和具体对象进行研究。

第二，运用文化生态理论对本土设计的价值与目的进行讨论，总结学界前人的本土设计研究成果，总结其得失，吸收有价值的理论和方法，构建一种以服务文化生态建设为目标的本土设计模式，用于地区合作设计实践。主要运用定性研究方法，吸收人类学的田野调查方法，把场域体验作为本土设计的核心，运用实验研究方法，进行教学实验和设计实验，组织工作坊，运用观察、研讨与参与实验的方法，对本土设计在实践中的运用效果进行验证。

第三，以地区合作项目为中心，通过协同创新资源整合，搭建为地域性文化生态建设服务的设计服务系统，运用实地实验研究方法，把本土设计方法运用于地区实践，开展多个地区的应用研究，把个案研究与综合研究相结合，对具体的实践案例进行分析，通过案例观测本土设计方法应用和系统运行的实际效果。

第四，把理论与实践案例研究相对照，总结设计生态系统模式的经验，分析其对于地域性文化生态建设的价值和意义。从实际调查入手，既从自己作为参与者的角度进行总结，也从作为观察和调查者的角度进行分析，对案例的结果进行分析与实证。

1.4.3 研究路线与架构

本书的研究路线是以文化生态学理论为主线，向设计文化生态学理论延伸，对设计实践进行指导，再以案例的分析研究对理论进行实证，体现为两条路线的对照与互证：一是文化生态学方法论对本土设计理论与方法的构建，及本土设计运用于设计生态系统的模式构建；二是本土设计与设计生态系统实践应用，包括与政府合作的多地区项目与实验项目，以实验和案例分析来进行实证，如图1.3所示。本书共6章。

图 1.3　本书的研究框架

第 1 章主要阐明研究选题的目的、意义、思路，并对主要相关理论的学术史进行梳理，由此展开两大部分的研究。

第一部分是文化生态观及设计文化生态学的理论构建，核心是论证设计文化生态学提出及服务文化生态建设的本土设计思想的理论依据。其中第 2 章是文化生态观的理论辨析与方法论研究，文化生态学的最大贡献是认识论与方法论意义，本章对其方法论的核心理论进行梳理与分析，目的是总结、提炼其指导设计文化生态理论的要点。第 3 章提出设计文化生态学的概念，从文化生态观入手，对设计文化系统结构关系进行分析，运用生态学、历史学、社会学、心理学、文化哲学等理论与方法对设计文化生态系统进行研究，初步构建其理论框架，揭示设计文化的生态本质与特征，找到与本土设计结合的要点，提出本土设计为文化生态服务的思想。

第二部分是把理论运用于本土设计与设计生态系统方法研究，以本土设计方法进行实践应用，并对案例进行分析，从中总结经验及理论。

其中第 4 章分析了本土设计的规律与特征，提出为地域性文化生态建设服务的本土设计模式与设计生态系统构建模式，形成实践方法框架。第 5 章在地区合作项目中应用本土设计方法和设计生态系统方法，从其演变过程，以及具体的运行模式和设计案例等方面进行分析，对本土设计方法运用于地域性文化环境的思路进行实证，总结其对于文化生态系统构建的意义，对其可供借鉴、推广的理论与实际价值进行评价。第 6 章是对本书的整体总结。

1.5　研究难点

1）文化生态学是本书的理论基础，但也是一大研究难点，因为目前学界的研究尚未完全成熟、完善，且较为分散，其理论体现在其他相关学科当中，但也已经具备较好的基础，需要整理和学习大量的文献。

2）设计文化生态学是本书提出的新概念，其理论构建还处于开端，因此尚不能达到体

系的完整，但对于本土设计的指导至关重要，需要重点突破。

3）本土设计模式与设计生态系统关系紧密，是理论与实践的有机整合和创造性结合，理论指导与应用实证构成一个复杂的阐释系统，使研究具有较大难度，需要从具体的实践和长期的积累中做出清晰的分析。

4）地区实践过程中，产生了大量的设计创新案例与系统案例，既是重要的案例文献来源，也是工作量极大的信息"海洋"，并且所涉及的头绪极多，包括9个专业方向、十多个地方政府、数十家企业，调研工作量极大，需要在全面调研的基础上进行分类、归纳，选择典型进行重点研究。

1.6 需要说明的问题和概念约定

1. 设计

"设计"是一个广泛的概念，也是一个经过历史发展和演变的概念，在学科概念上，我国经历了从"工艺美术"到"艺术设计"的演变，目前已经融合为"设计学"一级学科，行业概念上，各种设计门类也逐渐融合为广义设计概念，如较为独立的"国际工业设计协会"在2015年发展为"世界设计组织"。"设计"已经成为整个设计领域公认、通用的名称，具体的工艺美术、艺术设计、工业设计等都是其中的分支或特指的门类。本书所涉及的文献有较大的时间跨度，因而各文献中"设计"的概念也体现出各个时期的差异，但总体并不相互矛盾。

2. 文化生态学与文化生态观

"文化生态学"是"文化生态观"的理论基础。"文化生态学"特指这门学科，在文献综述中已有阐述。"文化生态观"是对这门学科观点的消化和发展，是从所有包含文化生态观点的学术理论学习，吸收所有有利于看待和解决文化生态中的问题的方法。以"文化生态观"来概括广泛的文化生态学理论与方法，代表从文化生态学的立场出发来树立研究观点和态度，因此是"文化生态学"在思想领域和应用领域的扩大。

3. 设计文化生态系统与设计生态系统

"设计文化系统"是以设计作为文化的属性来定义的设计内部系统，"设计文化生态系统"是设计文化与其外部文化环境相互联系所构成的有机整体，既与其他文化相互作用，也与自然系统、社会系统等密切联系。这个概念所研究的是在文化范畴的设计生态，即设计文化与外部文化生态系统之间的关系。

"设计生态系统"是从整个设计领域出发，把设计作为一个系统与外部生态关系构成的系统整体，所关注的是设计的存在与发展的系统环境。

"设计文化生态系统"的概念是突出对设计文化性的认识，"设计生态系统"的概念是突出对设计本体与实体的认识，两者的共同之处是统一于对同一个设计领域的研究，差异是在观察角度和讨论角度上的不同。以本书的研究范畴来说，"设计文化生态系统"和"设计生态系统"两个讨论角度都是需要的，文化生态的角度是分析其文化特征关系的需要，设计生态的角度是研究其系统构建与实践的需要。

第 2 章　文化生态观的理论辨析与方法论

本章采用理论分析方法，研究文化生态观的理论演进与学术价值，分析文化生态观的研究视野，并从方法论和实践应用上明确文化生态系统的结构形式与动力机制，为设计文化生态学体系提供理论基础。

2.1　文化生态观的理论演进与学术价值

2.1.1　文化生态与文化生态观

文化生态的概念如同文化的概念，既多且复杂，比如"文化"就有超过 200 种定义[一]，也有的说多达 500 种[二]，美国文化学家克罗伯和克拉克洪对文化定义的统计表明，仅 1871 年后的 80 年间，就有多达 164 种[三]，可以预见将来还会有创新，这既是一个认识深化的过程，也是一个理论构建日趋成熟的过程，虽然表述不同，也尚无定论，但总体认识基本走向统一。本书不再对"文化"和"文化生态"的定义家族作重复的赘述，而从学界广泛认同和利于本书研究使用的角度进行界定。

文化有广义和狭义两种认识：广义文化包括"物质、精神的生产能力和创造的物质、精神财富的总和"；狭义文化特指"精神生产能力和精神产品"。在实际研究中，整个文化领域都是不可分割的整体，文化建设既是涵盖面很大的广泛而具体的行动，也是必须作用于深处和高处的思想层面的工作，广义的文化和狭义的文化都必须涉及。

文化生态，在这里主要指文化生态学中的概念，与文化具有广义与狭义两种认识一样，文化生态也有广义与狭义两种认识：广义的文化生态是"文化的生态学"或"人文的生态"，借用"生态"来揭示广义范畴文化现象与自然现象的同理性，即文化也具有生命，有生存和发展的环境、条件，有自身的结构、秩序和规律，是一种世界观；狭义文化生态指"精神文化与外部环境（自然、社会、文化环境）以及精神文化内部各种价值体系之间的生态关系"[四]。归纳两种认识，文化生态就是指文化存在和发展的环境与状态。文化生态学的名称来自"cultural ecology"，ecology 是生态学和生态，其前缀 eco 是"家、栖息地、环境"

[一] 唐家路. 民间艺术的文化生态论 [M]. 北京：清华大学出版社，2006.
[二] 戢斗勇. 文化生态学——珠江三角洲现代化的文化生态研究 [M]. 兰州：甘肃人民出版社，2006.
[三] 傅铿. 文化：人类的镜子——西方文化理论导论 [M]. 上海：上海人民出版社，1990.
[四] 柴毅龙. 生态文化与文化生态 [J]. 昆明师范高等专科学校学报，2003（2）：1-5.

的意思,而中文的"生态"一词却有丰富的含义和更多的用法,如"文化生态"和"生态文化",不仅其中生态的所指不同,构词和修饰方法的差异也使这两个概念不同。学界有不少关于"生态"一词的辨析和论证,在词义的扩大和使用的泛化趋向下,也存在许多误读和滥用。如果扩大搜索范围,中文"生态"一词的使用可以追溯到古诗文中,如南朝梁简文帝的《筝赋》:"丹荑成叶,翠阴如黛。佳人采掇,动容生态",《东周列国志》第十七回:"目如秋水,脸似桃花,长短适中,举动生态,目中未见其二",唐代杜甫的《晓发公安》:"邻鸡野哭如昨日,物色生态能几时",明代刘基的《解语花·咏柳》:"依依旎旎、嫋嫋娟娟,生态真无比"。这些"生态"是指人或景物的美好的姿态、生动的意态等的显露,与生态学的"生态"不是同一个词。马婧雯的《浅析生态文学中"生态"一词的使用和误读》中认为,"生态"一词的含义在20世纪20年代以前主要指生物有机体与周围环境的关系,60年代后其内涵不断扩大、深化,由单纯的生物学含义向"综合的、整体的"含义转变,词性由名词转为形容词,更多的时候是作"修饰定语"使用○。应该看到的是,"生态"在语言中的使用,中文含义比英文要丰富和模糊得多,是否能以科学的严谨去规范它也是一个值得探讨的问题。因为在不同的语境当中,其含义也不同,而文化生态学研究文化生存和发展的结构、秩序和规律,也就是研究文化的生存环境和生存状态,在其中,文化生态是一种文化成分,生态一词具有多义性。

文化生态学已经成为一门专门学科,但经过前述的文献研究也可以发现,它并不是一门明显区别于其他文化学科的独立学科,比如与生态人类学就有着非常多的交叉,与文化地理学、景观生态学、文化哲学、社会学等也相互吸收、相互影响,文化生态学本身也还处在不断发展和进化的过程中,本质上是文化学大学科中的一个分支,是一种文化系统论。20世纪的后半叶,无论在西方国家还是在我国,都出现了一个构建新学科的热潮,学科、学说层出不穷,如同先秦百家的学术争鸣一样,学术思想的创新热潮必将带来整个学术世界的极大进步和成熟。但这些新学科之间并不是以相互否定或排斥为主流,而是不断地自我丰富和相互补充,观点的新和旧的相对关系不是替代和竞争,思想的纠偏和反思也是为了更大的相融,可以说这本身也体现了整个"文化学术生态"的逐渐强大和健康。

目前名为"文化生态学"的专门著作并不多,也还谈不上完善,而以之为指导思想和方法论的文化生态观则早已在许多学科领域大大拓展、广泛使用,并取得了许多理论和实践的成果。因此,本书认为,使用文化生态学理论作为基础和方法,应当向所有包含文化生态观点的学术理论学习,吸收所有有利于看待和解决文化生态中的问题的方法,而并不是单独遵从或局限于某一部、某一家的文化生态学著作。因而从"文化生态观"来放眼,意在以"文化生态观"来概括广泛的文化生态学理论与方法,同时也意味着从文化生态学的立场出发来树立研究观点和态度,打开研究视野。"文化生态学"是"文化生态观"的理论基础,"文化生态学"特指这门学科,"文化生态观"是对这门学科观点的消化和发展,是"文化生态学"在思想领域和应用领域的存在和扩大。

○ 马婧雯. 浅析生态文学中"生态"一词的使用和误读 [J]. 作家杂志, 2010 (6): 156-157.

2.1.2 文化生态研究的演进与扩展

文化生态学由斯图尔德提出后,一直在不断发展壮大,一方面在其他学科领域扩大着文化生态观的视野,另一方面也在丰富着自身的学科内涵,完善着自身结构,同时也在实践应用中扩展着外延。如同生态学扩展了众多学科的研究方法,文化生态学扩展到其他学科,在这些学科建立起文化生态观,是其科学意义和理论能量最有力的发挥。

1. 文化生态观的传统与现代研究视野

文化生态观的演进过程与文化的演进过程具有相关性,一方面文化生态学理论从传统文化生态学向现代转向,另一方面,文化生态系统也是一个发展、变化的生命系统,时代的发展所带来的社会系统、自然环境系统的变化也使文化系统产生变化,使文化对自然和社会的认识发生变化。因此,文化生态观的传统与现代视野意味着历时性的特征,包含着传统到现代的历史演变、当下与未来的生态变迁研究。

传统文化生态学以斯图尔德、内亭、拉帕波特的早期研究为代表,主要研究文化与其外部环境的关系,尤其是针对传统文化为主的民族地区。斯图尔德最早提出文化生态学的原因主要是关注到"生态学主要的意义是'对环境之适应'",不少学者也支持这种观点,如王兴中的《人文地理学概论》[一]、王恩涌的《文化地理学》[二]等,把文化研究与自然、地理研究相结合。这体现了传统文化生态学的特征,即直接参照生态学的观点,把文化与环境作为文化生态系统的主要构成,而环境主要指自然环境,但这种认识仍然有局限,其"环境决定论"的倾向也受到了批评。如戢斗勇认为早期文化生态学家"偏重于自然环境对文化的影响是不全面的""应当主要是研究自身的生态和文化与环境的生态"[三];叶金宝等人认为"文化生态学是研究文化与环境互动的理论"[四]。可见,环境是一个综合的、可变的系统,同时环境与文化之间不是单向的作用,而是双向的互动。

江金波提出了"现代文化生态学"的设想,图2.1所示为其理论架构[五],从区域文化的角度,把文化生态学的研究内容分为3个层面。

1)宏观研究层面。考察区域文化与其所在的地理环境双向关系,包括地理环境对文化特质形成的影响,及文化在发展不同阶段中对地理环境的不同影响。

2)中观研究层面。探讨物质文化、精神文化与制度文化三者"相互渗透、互为表里"的关系,更有利于揭示文化在地域中的"有机联系性与系统整体性"。这应当就是戢斗勇所说的"文化自身的生态",是文化生态研究的主体。

3)微观研究层面。即物质文化、精神文化、制度文化的具体文化内容,具体的文化景观既具有文化特质也互相联系、互相影响,在环境作用下构成区域文化特质。

[一] 王兴中. 人文地理学概论 [M]. 济南:山东地图出版社,1993.
[二] 王恩涌. 文化地理学 [M]. 南京:江苏教育出版社,1995.
[三] 戢斗勇. 文化生态学——珠江三角洲现代化的文化生态研究 [M]. 兰州:甘肃人民出版社,2006.
[四] 梁渭雄,叶金宝. 文化生态与先进文化的发展 [J]. 学术研究,2000(11):5.
[五] 江金波. 论文化生态学的理论发展与新构架 [J]. 人文地理,2005(4):122.

图 2.1　现代文化生态学理论架构

以文化生态观从传统向现代的演进特征看，现代文化生态学的观点有 3 个方面值得本书借鉴：一是对区域文化生态的研究角度，区域性可以延伸出基于对比的特征研究，相较于传统文化研究对文化特征的描述而言，对区域文化生态系统文化特质的把握在系统性上更进了一步；二是微观、中观到宏观的逐层递进和深化，"微观研究对宏观研究的贡献在于，抽象出最基本的文化质素，成为提炼与认识区域文化特质的基础；对中观研究的意义表现为文化景观的深描夯实着三大界面文化研究内容"○；三是引入了心理人类学的"景观感知与景观映射"理论，这对于设计学有着很大的启发意义，在设计领域，景观感知、认知地图都是广泛应用的理论，比如"城市意象""产品语义学"等，但却还较少与文化生态学发生联系。人的感知直接与文化相连，对景观的感知受文化心理的主导，"能映射出其制造人群的文化特质"，正是景观的文化特质构成地域的文化特征，也正是景观感知的文化特质引导设计的文化特征。

2. 文化生态观的社会研究视野

文化生态学研究文化系统和文化环境，是文化学吸收生态学理论和方法的主要特点，是文化学研究的新视角和新内容的主要体现。文化环境是文化赖以生存和发展的社会空间，因此文化生态观与社会研究有很大关系。

首先，体现在文化与社会的系统关系上，文化生态系统是文化系统、自然系统和社会系统构成的整体。3 个子系统之间是一种相互影响、相互作用的生态关系，社会系统对文化的影响不仅复杂，而且更直接。文化是社会的产物，社会生活也是由文化所构成的，广义的文化包括了精神与物质财富，因此在文化生态系统中，文化系统与社会系统是一种密不可分的互构结构。文化学与社会学研究的结合表明："文化社会学已经不再是关于不同文化形式或文化现象的单一研究，……而是一个关于整体社会生活（社会现象）的研究"，是"从'The Soci-

○ 江金波. 论文化生态学的理论发展与新构架 [J]. 人文地理, 2005（4）：122.

ology of Culture'（关于文化的社会学）向'Cultural Sociology'（文化社会学）的转向"[1]。

第二，文化生态观的研究对象之一是文化环境，"包括外环境和内环境，外环境如社会经济制度、政治制度和自然地理状况等，内环境是指文化范围内的各种不同文化，如不同民族、不同宗教、不同学派和不同地域的文化等"[2]。自然环境与社会环境通过文化融合为整体，一方面，自然已经高度地"人化"，如比尔·麦克基本（Bill Mckibben）的"自然的终结"（The End of Nature）命题，提出了一个不可回避的问题："我们至少在现代社会里已经终结了为我们所界定的自然——与人类社会相区别的自然"[3]，即自然界不再是原来的自然，而是受到人类活动影响的自然，是文化的自然。另一方面，文化社会学认为人类活动也是一种"自然力"，人类既是文化创造活动的主体，又是对象世界的客体，从这一意义上说，人又不可能使"自然终结"，因为人本身就是自然的一部分，社会也是自然的一个子系统。因此，文化生态观是社会视野与生态视野的统一，是"就一个社会适应其环境的过程进行研究，它的主要问题是要确定这些适应是否引起内部的社会变迁或进化变革"[4]。

闵家胤的《社会系统的新模型》也体现了社会系统研究的生态观。钱学森认为人类社会系统由3个子系统组成：经济的社会形态系统、意识的社会形态系统、政治的社会形态系统。闵家胤在钱学森描述的社会系统模型的基础上，构建了一个"新系统"：在社会系统结构的外部标出"生态环境"，在社会系统结构内部标出"经济环境"和"文化环境"[5]，从文化生态学角度看，这就是一个完整的文化生态系统结构图，如图2.2所示。

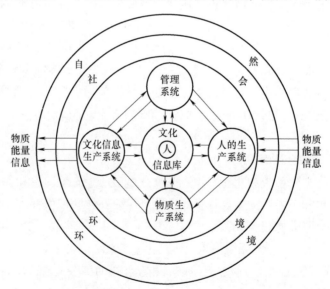

图2.2 社会系统的新模型[6]

[1] 周怡. 文化社会学的转向：分层世界的另一种语境 [J]. 社会学研究，2003（4）：13-22.
[2] 梁渭雄，叶金宝. 文化生态与先进文化的发展 [J]. 学术研究，2000（11）：5.
[3] 麦克基本. 自然的终结 [M]. 孙晓春，马树林，译. 长春：吉林人民出版社，2000.
[4] 潘艳，陈洪波. 文化生态学 [J]. 南方文物，2007（2）：107-112.
[5][6] 闵家胤. 社会系统的新模型 [J]. 系统科学学报，2006（1），31.

社会的特征与自然环境的特征具有互动影响，人作为中心，其行为起着决定性的作用，而社会的研究总是以一定的地区为对象，以现代文化生态学的研究层面划分来对照，中观的研究层面就是其研究主体，文化实践和文化生产不仅源于社会秩序，它们本身也是建构这种社会秩序的重要因素。

3. 文化生态观的建设研究视野

文化研究的价值与目的是建设文化和发展文化，从实践的角度看，文化生态学就是一门以实用为主的文化建设学，其作用是"实践文化生态学，推动文化发展"①，用于指导文化建设和促进文化发展，才使它具有时代的意义。

文化生态学的建设视野体现在两个方面。

第一，文化生态自身的建设。从宏观的文化生态系统——国家层面来看，党的十六届三中、四中全会明确提出构建和谐社会的战略任务。2006年"和谐文化"建设的要求被提出。李忠杰教授指出："所谓和谐文化是指一种以和谐为思想内核和价值取向"②，和谐的思想和价值观只有成为文化系统的主流，渗透到文化的各个层面，才有可能为构建和谐社会服务，和谐文化就不仅仅是一种思想观念，也是一种生态，即文化生态系统的和谐状态。和谐文化的建设是和谐社会建设的文化基础，文化生态建设对于社会和谐意义重大，对国家尚且如此，对于地区、城市或者微观的某一种具体文化，就更需要从文化生态的视野来进行自身的建设，目标是"使文化内部和外部的结构优化，文化的资源与环境合理配置，文化生存和发展的条件得到改善，文化的系统功能得到有效实现"③。

第二，文化生态学的价值立场对于文化实践的指导。文化生态系统中的要素发生变动，将导致其他关联的要素发生改变，会造成文化的变迁和文化生态的变迁。因此，文化生态学研究文化生态的立场是把握其整体性、关联性和互动性，生态平衡和有序发展观是其价值立场。如以文化生态学的立场实施的区域文化生态保护行动——"民族文化生态村"和"文化生态保护区"的建设，借鉴重建自然生态系统平衡的方法来重建文化生态环境④，既是一种实验也是一项实际工程；又如从城市文化生态的内涵和特点入手，进行建筑遗产的文化生态保护研究，探索"多元、适应、共生、人本主义、系统、平衡"的保护原则⑤；还有从文化创意产业中存在的问题入手，把区域文化生态保护和文化创意产业的保障作为一个体系来进行探讨⑥，这些实践都体现了文化生态观的文化建设与保护立场。

4. 文化生态观的艺术研究视野

艺术对生态学和文化生态学的触角可以说是极为敏感的，如罗尔斯顿所说的，生态学"综合了各门科学，甚至于艺术与人文学科"，奈斯的深层生态学对生态危机和文化危机的关注，也引起人文文化和艺术界的反应。艺术学领域吸收生态学和文化生态学理论有着多样

① 戢斗勇. 文化生态学——珠江三角洲现代化的文化生态研究 [M]. 兰州：甘肃人民出版社，2006：37.
② 李忠杰. 论建设和谐文化 [N]. 光明日报，2006-10-9.
③ 戢斗勇. 文化生态学——珠江三角洲现代化的文化生态研究 [M]. 兰州：甘肃人民出版社，2006：38.
④ 高曼. 文化生态环境及其建设研究——以羌族文化生态保护实验区为例 [D]. 成都：成都理工大学，2013.
⑤ 王宇丹. 城市文化生态的保护——建筑遗产部分研究 [D]. 上海：同济大学，2008.
⑥ 芦超. 基于闽南文化生态保护的文化创意产业保障体系研究——以泉州市为例 [D]. 泉州：华侨大学，2015.

的特色，既有充满激情的感性和象征的艺术创作形式，又有理性和实际的研究，主要有以下6个方面。

(1) 生态美学思想

20世纪80年代后期，在后现代文化和生态焦虑的影响下，生态美学兴起并获得发展。生态美学突破黑格尔和鲍桑葵的传统美学立场，主张人生美学、存在论美学、"绿色原则"，以人的"诗意的栖居"为哲学旨归，同时也把自然生态、社会生态、文化生态和人自身看作一个整体的系统，"人与自然的关系更多地影响和规定着人类的生存和发展"[一]，这与文化生态学原则是一致的。

西方生态美学的特征，还可以追溯到中国古代的生态哲学和美学思想，两者有着许多可以互相映照的范畴：比如"天人合一"与生态存在论审美观、"中和之美"与"诗意地栖居"、怀乡之诗与"家园意识"、择地而居与"场所意识"、古代诗学智慧与生态诗学等。生态美学强调审美主体内在与外在的和谐统一，审美主体的自身生命与对象的生命世界和谐交融，与庄子所说的"天地与我并生，而万物与我为一"，老子的"淡然无极、返璞归真、回归自然"的审美理想境界也是统一的。如曾繁仁认为，"丰富的古代生态智慧反映了我国古代人民生存与思维的方式与智慧，可以成为人们通过中西会通建设当代生态美学的丰富资源与素材"[二]。

(2) 艺术创作领域的生态批评

文学生态批评产生于20世纪70年代，是从生态存在论美学观派生出的，将生态哲学、生态美学、生态伦理学观念导入文学研究。生态批评是"探讨文学与自然环境之关系的批评"[三]，代表性的论著有美国生态批评家威廉·鲁克尔特的《文学与生态学：一项生态批评的实验》，美国人类生态学家约瑟夫·密克尔的《生存的悲剧：文学生态学研究》[四]。"生态批评""文学生态学"等概念在文学领域产生了较大影响。

生态文学把"生态"作为核心思想和视角，以生态系统的整体利益为最高价值，探寻生态危机的社会根源，其文化生态观和批评话语主要体现为一种文学作品的形式。有学者把生态文学分为3类。另外，不应忽略的是在影视艺术当中，生态美学和生态批评也运用得非常广泛，并且有极强的感染力，如电影《未来水世界》、系列电影《终结者》充满了对未来生态完全破坏的忧思；而电影《黑客帝国》《机械公敌》则不仅是对人类的"高级"智能发展的批判，也包含着对人文文化与科技文化冲突的思考；还有大量自然生态和动植物的纪录片也把自然之美向大众生动地传递。

(3) 艺术的文化生态学研究

姜澄清在《艺术生态论纲》中提出"'艺术生态学'研究艺术的'生态环境'，研究

[一] 冯晓哲，刘东黎，姚桂松. 人与自然 [M]. 哈尔滨：东北林业大学出版社，1996.
[二] 曾繁仁. 生态美学导论 [M]. 北京：商务印书馆，2010.
[三] 金天杰. 从生态批评视角分析杰克·伦敦的《野性的呼唤》[D]. 石家庄：河北师范大学，2008.
[四] 余晓明. 文学生态学研究 [D]. 南京：南京师范大学，2004.

'艺术生态'的正面和负面的'环境'要素，研究艺术对当代人类生存的价值"①。而在文化生态学作为学科确立之前，艺术其实就已经关注到了与文化生态的关系，如法国艺术史学家丹纳（H. A. Taine，1828—1893 年）的《艺术哲学》将艺术发展、艺术创造活动与环境、种族、时代三大因素结合起来，把艺术家、艺术作品、艺术流派等结合所在的环境加以解释，吸收达尔文进化论等 19 世纪自然科学理论，把艺术的产生、发展与动植物的生长、发育相比拟。丹纳看到了艺术具有生态性的特征："自然界有它的气候，气候的变化决定这种、那种植物的出现；精神方面也有它的气候，它的变化决定这种、那种艺术的出现""精神文明的产物和动植物界的产物一样，只能用各自的环境来解释"。丹纳用艺术及其环境之间的关系来解释艺术史，引入生物学的概念，认为"美学与植物学类似，精神科学与自然科学类似"②，把时代精神、风俗习惯、种族社会、法律制度以及宗教道德等因素作为艺术产生发展的环境与气候，这种理论与方法可以说已经具备了文化生态观的特征。

美术和工艺领域对实践的重视更多地吸收文化生态学作为"实学"的方法论，如 1997 年，潘鲁生在山东开展以民间艺术为主体的"民间文化生态保护计划"，对民间工艺文化生态进行调查，主要以民间手工艺为保护对象，"是我们'民间文化生态保护计划'的内容之一，是我们在民艺学学科建设上的一种研究途径和思维方法"③。潘鲁生观察到民间艺术品种的危机，"我们没有理由不像保护生态平衡，保护珍稀动、植物那样保护我们的祖先为我们留下的手工文化，保护正在遗失的民艺"④。可见，正如保护濒临绝种的珍稀动植物，保护民间艺术及其文化生态也迫在眉睫。

对本书的意义是，文化生态学的理论与方法可以为民间艺术研究提供借鉴与启示，必将加深对民间艺术的全面认识，对艺术学是一种丰富和补充。用文化生态学的相关理论与方法，对民间艺术进行全面、整体、系统、动态、联系的研究十分重要，但艺术学的文化生态研究并未形成系统、整体、鲜明的理论命题。唐家路提炼了文化生态学用于民间艺术研究的方法，用以考察民间艺术与自然生态环境的关系、民间艺术的生活形态、文化时空系统、精神文化形态等，也对民间文化与艺术在现代文化背景下的现实境遇进行思考，提出民间文化生态的保护、传承与发展，"民间艺术的演变，也应该是民间文化动态、符合生态规律的发展，而不是畸形、变异的突变或断层"⑤。

（4）设计的文化生态学研究

景观生态学可以说是设计领域对生态学的最早借鉴，景观生态学（Landscape Ecology）⑥是德国学者特罗尔（C. Troll）提出的学科概念，研究不同生态系统中的景观空间结构、作用关系与协调功能，以及其动态变化，对文化生态学的构建具有启发意义。景观与文化的相

① 姜澄清. 艺术生态论纲 [M]. 贵阳：贵州人民出版社，1994.
② 丹纳. 艺术哲学 [M]. 傅雷，译. 北京：人民文学出版社. 1963.
③ 潘鲁生. 民艺学论纲 [M]. 北京：北京工艺美术出版社，1998：395-396.
④ 潘鲁生，唐家路. 传统民间文化生态纵横谈 [J]. 山东社会科学，2001（2）：104.
⑤ 唐家路. 民间艺术的文化生态论 [M]. 北京：清华大学出版社，2006.
⑥ TROLL C. Perspectives in Landscape Ecology [C]. Proceedings of the Intentional Congress Organized by the Netherlands Society for Landscape Ecology，1982：67.

关性受到景观生态学越来越多的关注，如国际景观生态学会（IALE）于1989年成立文化与景观分会，明尼苏达大学的纳索尔（J. I. Nassauer）在《文化与景观结构的变化》（*Culture and changing landscape structure*）中关注对景观生态中的文化研究，提出了4条广泛准则：

1）人类的景观感知、认识与价值观直接影响景观，又受到景观的影响。
2）人类文化习俗对居住景观和自然景观形态具有强烈的影响。
3）自然的文化概念与科学概念的生态功能不同。
4）景观的形态反映出文化价值观[一]。景观包括自然景观和人为景观，而即使是纯自然景观，在进入了人的认知之后也"人化"或者说"文化化"了，甚至不被看作审美意义上的景观的自然景象，在人脑中也是经过"人化"的，因此景观生态学也是文化的景观生态学。俞孔坚是我国把现代景观设计和景观生态思想相结合，并进行本土化发展的代表，从设计实践和教育出发，其作品体现生态和人文的精神，具有现代性和鲜明的中国特色。他提出了"天地-人-神"和谐的设计理念，把城市与景观设计看作"生存的艺术"[二]。他的著作和论文也体现了景观生态学思想，如《景观：文化、生态与感知》[三]（1998）、《城市设计彰显生态与人文精神：北京昌平新城商务中心区设计方案》[四]（2010）、《景观都市主义思想的五个传统》[五]（2010）、《美丽的大脚：走向新景观美学》[六]（2009）等。

运用文化生态学对设计艺术进行研究，一类是针对民族民间艺术设计，也是生态人类学的方法，如张犇的博士论文《四川茂汶理羌族设计的文化生态研究》[七]（2007）考察了茂汶理羌族设计的自然生态、经济土壤和在社会生活中的表现的3个方面，阐述了其设计产生的文化背景，从保护和开发、发挥旅游经济价值的角度，探讨茂汶理羌族设计的走向、民族文化的可持续性发展问题。夏娟的硕士论文《畲族传统造物设计的文化生态探析——以浙江畲族聚居地为例》[八]（2013）以畲族传统造物文化为研究对象，用文化生态学、艺术学、民俗学、民族学的理论及方法，研究畲族传统造物与自然生态、民族迁徙、农耕经济、民族交往、生活习俗、宗教文化、人文情感等横向互动的运行机制。另一类是对与环境和自然生态关系较为直接的建筑与城市设计的文化生态学研究，如周雯的《建筑文化生态学方法论和后新时期中国建筑》[九]借鉴生态学与文化生态学，把建筑现象及其发展视为一种文化生态系统过程，建构建筑文化生态学的方法论体系，以此考察我国建筑文化的历史、现状与未来；

[一] NASSAUER J I. Culture and changing landscapes structure [J]. Landscapes Ecology, 1995, 10 (4): 229-237.
[二] YU KONGJIAN, PADUA M. The Art of Survival [M]. Victoria: The Images Publishing Group, 2006.
[三] 俞孔坚. 景观：文化、生态与感知 [M]. 北京：科学出版社, 1998.
[四] 俞孔坚, 刘向军, 凌世红, 等. 城市设计彰显生态与人文精神：北京昌平新城商务中心区设计方案 [J]. 城市规划, 2010 (7): 87-91.
[五] YU KONGJIAN. Five Traditions for Landscape Urbanism Thinking [J]. Topos: the international review of landscape architecture & urban design, 2010 (71): 58-63.
[六] YU KONGJIAN. Beautiful Big Feet: Toward a New Landscape Aesthetic [J]. Harvard Design Magazine (Fall/winter), 2009, 10 (31): 48-59.
[七] 张犇. 四川茂汶理羌族设计的文化生态研究 [D]. 苏州：苏州大学, 2007.
[八] 夏娟. 畲族传统造物设计的文化生态探析——以浙江畲族聚居地为例 [D]. 临安：浙江农林大学, 2013.
[九] 周雯. 建筑文化生态学方法论和后新时期中国建筑 [D]. 武汉：华中科技大学, 2003.

梁梅的《中国当代城市环境设计的美学分析与批判》①（2005）把城市环境看作是人类创造的最大的艺术品，城市环境美是自然景观、建筑景观和人文景观的统一，不仅是一个民族文明美特征的展示，而且具有美育和教化的作用，提出和谐共生、从功利到审美的未来城市环境设计理想。

综上所述，艺术学引入文化生态学不仅是艺术的本能，更是艺术的责任，因为艺术是人类直接出自心灵的高级精神生产，同时又是直接走向大众生活的精神消费。革命年代，需要艺术来使人振奋；和平时期，需要艺术来创造和谐；"危机"时代，更需要艺术来"平衡"文化的生态。费里在《现代化与协商一致》中预言："我们周围的环境可能有一天会由于'美学革命'而发生天翻地覆的变化，……生态学以及与之有关的一切，预言着一种受美学理论支配的现代化新浪潮的出现"②。"美学"是否具有"整体化"的作用，依赖于文化生态的认识，也依赖于艺术的实践创造，设计艺术不仅具有艺术的大部分精神特征，同时还与生活和经济直接连通，是科学、技术、哲学，甚至国家意志、民族精神走向日常生活的渠道和工具，设计无论对于自然环境还是文化生态，都可以同时具有破坏力和建设力，也需要在两者之间做出选择。

（5）文化生态观的城市生态研究视野

文化生态学在实践应用中，不是一种泛化的视野，而是与研究的地域特定范围和性质有关。在城市化进程中，城市越来越成为一种复杂的综合体，在文化生态的历时性上，城市的现在与过去经历了翻天覆地的变化，并且是极为迅速的，城市社会在进入工业时代之后已经发生了文化生态的巨变，紧接着又进入了变化更大的信息时代，未来城市的样貌甚至已经超越人们能有的想象。今天的乡镇，明天可能是城市，今天的小城市，明天可能成为大都市。在共时性上，城市的文化生态也与乡镇、农村的文化生态截然不同，在边远的乡村，以农耕经济为主的状况可能还在一定程度上支撑着传统的"地理环境决定论"，而城市文化生态则主要是文化的过度主体性造成的自然生态危机，同时文化内部也存在着严重的文化危机。城市文化生态的复杂性与演变性给文化生态学提出了新的课题，如王紫雯提出"城市文化生态学"③。周膺、吴晶指出了早期文化生态学存在较多问题，其中一是对过去历史的研究多，缺乏对当今生态环境变迁的研究；二是研究对象局限于农村，难以适用于较大地区，因此基本算是一种"农村文化生态学"，"人、文化、城市和自然四者共同组成"的互动系统研究需要一种城市文化生态学理论④。侯鑫的《基于文化生态学的城市空间理论：以天津、青岛、大连研究为例》（2006）以多个具有典型意义的城市作为研究对象，以文化生态学方法对城市文化的内涵进行研究，分析城市空间演变与文化演变的规律，认为"城市文化本身即为一个完整的生态系统"，对城市文化生态进行保护与更新，就是为了城市文化的可持续发展⑤。

① 梁梅. 中国当代城市环境设计的美学分析与批判 [D]. 北京：中央美术学院，2005.
② 费里. 现代化与协商一致 [J]. 江小平，译. 国外社会科学，1987（6）：14-19.
③ 王紫雯. 城市文化生态学初探——杭州市北山路街区改造的前期调查与研究 [J]. 新建筑，1993（4）：37-41.
④ 周膺，吴晶. 城市文化生态学 [M]. 杭州：浙江工商大学出版社，2013.
⑤ 侯鑫. 基于文化生态学的城市空间理论：以天津、青岛、大连研究为例 [M]. 南京：东南大学出版社，2006.

在城市文化研究领域，文化生态观不仅成为城市理论的转向动力，其本身也在发展。城市文化生态学主张研究城市居民与城市固有的文化环境特性之间的关系，即研究城市空间、文化和人三者组成的互动的系统——"城市文化生态系统"：一是研究城市文化作为完整系统的结构；二是研究城市文化如同生命体的生态规律。

（6）文化生态观的未来研究视野

麦克基本所说的"自然的终结"如果已经成为一种现实，那么未来的世界是否是一个自然已经"终结"后的世界？这是一个文化生态学需要解决的问题。人的行为对自然的影响已经越来越大，如保罗·约瑟夫·克鲁岑（P. J. Crutzen）在2000年提出"人类世"（Anthropocene）[一]的概念，把人类活动对地球的影响之大上升到与冰河作用、小行星撞击地球等同，"人类中心主义"也许可以从人脑中剔除，而人类中心地位则已经不可能动摇。"人类地球的前景主要取决于人类圈的行动"[二]，一方面自然受到文化的巨大影响，纯自然转换为"人化的自然""文化的自然"，而反过来，文化又无法控制自然，"自然终结""人类圈的行动"并不意味着人已经超越自然规律，反而是文化的发展、人的行动越来越多地受到地球生态的制约，最终的结果将是文化的"终结"。这种"相互终结"的悖论要求未来的文化生态学要解决更多的问题，如丹尼尔·贝耳所说："社会问题越来越错综复杂地交织在一起，任何巨大的变化都会冲击整个国家乃至整个世界"[三]。作为工业化时代最大"杰作"的现代城市，显然最先面临这些问题，如埃查德·瑞吉斯特提出的"生态城市的标准：生命、美、公平"[四]，"生态城市建设的目的是为了给保护、探究和抚育地球上各种生命的活动提供服务"，这也是未来城市文化生态建设的目标。瑞吉斯特还对我国的未来提出了建议："建设生态城市，……中国不仅有思想基础，有实证经验，而且也有能力和潜力去改变这个世界""思想基础就是中国5000多年来积淀的天人合一的人类生态观和儒释道诸子百家融合一体的传统文化""实证经验就是中国传统农耕村社朴素的自力更生传统和风水整合、阴阳共济的乡居生态原则"[五]，这些经验和思想对未来城市的发展将有重要的指导作用。

有意味的是，从文化史和生态学史看，文化发展到高级形态（以科技发达的角度）时才发现文化实际是在"终结"自然，而这一发现又让世界的目光转回到我国过去的"思想基础"和"实证经验"。瑞士的卡尔·芬格胡特出版了《向中国学习》[六]（2007），与1972年文丘里的《向拉斯维加斯学习》[七]有某种幽默的呼应关系，"向拉斯维加斯学习"曾经作为后现代主义建筑思潮的宣言影响了设计史的一个时代，那么"向中国学习"又将预示什

[一] 陈赛. 70亿人口与2012预言：地球有多危险 [J]. 三联生活周刊, 2012 (2).
[二] 陈之荣. 人类圈·智慧圈·人类世 [J]. 第四纪研究, 2006 (5): 872-878.
[三] 贝耳. 未来是现在的期待 [M]. 顾宏远, 等译. 杭州：浙江人民出版社, 1987: 263.
[四] 瑞吉斯特. 生态城市伯克利：为一个健康的未来建设城市 [M]. 沈清基, 等译. 北京：中国建筑工业出版社, 2004: 15.
[五] 瑞吉斯特. 生态城市——建设与自然平衡的人居环境 [M]. 王如松, 胡聃, 译. 北京：社会科学文献出版社, 2002: 4.
[六] 芬格胡特. 向中国学习 [M]. 张路峰, 包志禹, 译. 北京：中国建筑工业出版社, 2007.
[七] 文丘里, 布朗, 艾泽努尔. 向拉斯维加斯学习 [M]. 徐怡芳, 王健, 译. 北京：知识产权出版社, 中国水利水电出版社, 2006.

么样的设计未来？叶恩华（George S. Yip）和布鲁斯·马科恩（Bruce McKern）的《创新驱动中国》(*China's Next Strategic Advantage：From Imitation to Innovation*)○中写道："几个世纪前，世界曾经向中国学习；过去几百年间，中国则耐心地向世界学习；现在，又到了世界重新学习中国的时候"。未来的城市、未来的设计、未来的社会，乃至未来的全球文化生态，可能都已经在等待着我国的出场。

2.2 文化生态观的思想特征与学术价值

本书的文化生态观是从应用的角度对文化生态学的提炼，对其特点的探讨主要也关注与本书研究范畴有关的方面，既从属于文化生态学学科本身的理论体系，也与一定的应用目的相关。文化生态学虽然涵盖范围极广，但与文化学家族中其他学科是不同的，文化学各学科所研究的领域、所应用的范围，以及方法的切入点各不相同，因而有各自不同的广度与角度。研究文化生态观的思想特点，就是分析其看待问题和思考问题的独特视角，从差异出发寻找其应用的价值，因此把两方面结合起来探讨。

2.2.1 文化生态观是文化的"全观"

文化生态学用生态世界观对文化的各个方面、各类形态进行审视，并且重点是研究它们彼此之间的联系，因而是一种"全观"。"全观"并不是要面面俱到地研究文化的任何一个方面，而是避免分别地孤立研究文化因素的某项内容，是系统、整体、全面的研究，也就是研究文化生态系统的关系。

首先，全观是一种系统观。观察一个系统的整体规律，必须要站在一个较高的位置，以俯瞰的角度才能把握全局，是"全景"式的观察。文化学引入生态学，是对文化的生命特征的认识，同时也把生态系统观引入了文化研究。生态学研究的最高层次是生态系统，文化生态学所观察的文化生态系统是文化的大系统，其整体又包括文化系统、自然系统和社会系统 3 个子系统。文化系统是整个系统中的主体，本身就是一个结构复杂、层次多维的生态系统，各文化因子、文化要素构成立体交叉的网状结构，又形成更小的子系统。系统是由各种具有互动关系的要素组成的整体，以系统的观念和生态的方法来研究文化，就是把文化作为有生命的系统，研究其整体规律，如斯图尔德提出的"文化内核"就是基于对系统的"全观"而得出的结论。

其次，全观也意味着整体性和整合性。系统论认识事物是一种整体性思维，是结合了对要素的分析和对整体的综合的方法，文化生态系统是要素与整体的统一，要素构成整体，是整体形成的基础，整体影响要素，协调要素之间的关系，使结构平衡。斯图尔德看到"文化的所有层面在功能上都是彼此依赖的"，并且人类是环境总生命网的一部分，因而把文化与环境的关系作为重点，文化生态学是"全观论"和"真正整合的方法"。文化要素作为文

○ 叶恩华，马科恩. 创新驱动中国 [M]. 陈召强，段莉，译. 北京：中信出版集团，2016.

化系统的组成部分，其自身的属性和功能主要受系统整体的制约，从整体来观察要素，才能看到系统的结构关系，离开文化系统来研究文化要素，便不能发现文化的本质和意义。文化结构是构成文化系统整体性的内在机制，文化要素之间相互联系、相互匹配、构成互动关系，才形成一定的文化结构，而没有文化结构的作用，文化系统整体也就无法存在，文化要素也就失去了本身的意义。正因为如此，今天正开展得如火如荼的"非物质文化遗产"保护才需要强调整体性和系统性的保护，既是对一项非物质文化遗产本身完整系统的保护，也要包括对其所处文化环境的要素进行保护和引导，而"文化创意产业"也是文化领域的一项大行动，甚至在一定程度上，"产业"行为比"保护"行为的推进速度要快得多，并且两者关系密切，这也是学界争论"产业"与"保护"的矛盾与联系的原因。以整体观看，文化系统内部需要对两者同时进行宏观的引导，甚至为了同步、协调地发展需要进行必要的控制，而对于地区的文化生态来说，文化产业和文化保护是整个文化系统当中的重要构成要素，两者关系的变化对于文化结构的影响是非常强烈的。在更多的情况下，两者还可能是某一种具体文化的下一级构成，如对于云南的任何一项民间非物质文化遗产项目，作为遗产要强调"保护"和"传承"，作为资源要进行"产业开发"。"保护"与"开发"既相互依赖又相互排斥，就需要从整体性的角度来进行把握。

　　文化生态学对文化的全观也是一种"整合观"，既是学科的综合，也是方法的整合。文化生态学并非是文化学和生态学的简单叠加，而是把生态学方法整合到文化学当中。生态学研究自然生态，文化生态学研究文化生态。两者的不同在于，自然生态的主体是自然界，文化生态的主体是文化，自然生态的形成、变化规律遵循自然规律，同时也受人类的干预，文化生态的形成、变化是社会规律，主要是人类行为的创造，受自然的干预。因此，对生态学方法的整合，不是照搬自然生态的概念和规律，而是在自然生态与文化生态具有相似性和相关性的基础上，发展文化生态学自身的方法。文化创造出多种学科门类、体系，一定程度上使学科细化、分界，但也体现出许多学科的综合性，并且随着科学的发展和认识的提高，学科综合越来越成为一种趋势。如罗尔斯顿称生态学是"终极的科学"，就是由于生态学具有很强的综合性，文化生态学就更是一门综合性学科，不仅延续了文化学的综合学科特性[1]，还需要更多学科的引入。学科日益走向综合，而"整合"则成为综合学科的一项重要方法，如美国心理学家肯·威尔伯把整合方法作为一种全方位的视角，提出"整合图谱""整合操作系统"（Integral Operating System）的概念[2]，以"整合之道"帮助人们认识自身的主观现实和外部的客观现实，并且作为增长学科和超学科知识的方法，实现全方位的自我提升。

2.2.2　文化生态观是文化的"远观"

　　"远观"是一种"离开"或"跳出"的时空视角，"远"不仅使人们能看得见"远处"，同时也使人们能看得见"深处"。因此"远观"意味着离开狭窄的局部，从空间和时间的更

[1] 蔡彦士，叶志坚. 文化学导论［M］. 福州：福建教育出版社，2003.（书中对文化概念和本质的探讨，就运用了多种学科的理论，归结为六大类型：语义学、人文学、人类学、符号学、结构学、社会学。）

[2] 威尔伯. 全观的视野：肯·威尔伯整合方法指导［M］. 王行坤，译. 北京：同心出版社，2013.

大范围来观察文化系统，也意味着以客观的态度，对待历时性和共时性的文化生态。"文化中心主义""文化优越论""民粹主义"就是非客观的文化视角，是否定文化多样性的狭隘观念。

首先，文化生态观是站在客观立场的理性视角，对文化系统的整体观察是对系统内构成整体的各种要素的平等对待，任何一种要素都对整体产生着影响，都不可忽略和偏废。在我国的许多远离大城市的乡镇和村落，由于现代化进程的影响，文化持有者往往转变成对传统文化的否定者，面对西方文化和工业文化的"先进"，对现代化和城市化的向往变成一种急于改变自身"落后"状况的思想，这也是众多学者呼吁"文化自觉"的原因。文化人类学把眼光投向乡村和大山，深入到一个个村寨、街道、学校甚至某个群体，运用定性研究和定量研究的方法进行细致的观察、分析，所持的就是客观的文化生态立场，这是值得文化生态观研究借鉴和吸收的，如定性研究基于自然主义和阐释主义理论，其核心就是针对实地实物的自然主义观察○，目的是发现和揭示问题的"真相"；定量研究是实证主义的思想方法，是把研究资料转换成数据形式，进行统计、计算、对比等，更加注重资料的客观性，其目标是检验理论。

文化生态观把文化作为与自然环境融为一体的大系统，把人看作自然生命系统的一部分，就是要求用自然主义的客观态度来看待问题，同时也体现了另一个重要特质尊重，既是对自然要素的尊重，也是对不同文化要素的尊重。生态观尊重自然物种的多样性，文化生态观尊重文化的多样性，各文化要素和文化类型都有自身的价值，都在文化系统中发挥作用，不同的文化类型没有高下之分，不同的文化要素也没有先进和落后之分，我国倡导的科学发展观和建设先进文化，并不否定传统的历时性和文化的多样性，相反更加尊重我国传统文化的价值。如果没有尊重，就不可能有"非物质文化遗产"保护的大行动，没有尊重，也不可能处理好文化保护、传承与产业开发之间的协调，更不可能处理好"文化生态失衡"问题。

其次，文化生态观的远观也是一个历史的视角。斯图尔德曾被批评为过多关注文化的过去和传统，而较少关注现实和未来，这恰恰是现代文化生态学需要作出的补充，这不是斯图尔德之失，而正是说明了文化生态的发展是一个历史积累的过程。自然生态的研究在不断追溯上亿年以前的生态起源，文化生态的研究同样需要追溯过去的历史。重要的是，回溯的目的是为了发现规律，从而面向未来。而对于文化生态来说，未来不是置身事外的预测，而是立足当下主动准备的未来策略，因此"过去—现在—未来"的整体才是构成文化生态系统的时间结构。"民间艺术文化生态""文化生态的失衡""文化生态保护区、保护村建设""城市文化生态学""教育生态学"等研究，无一不是从过去的经验教训到当下的批评与诊断，再到未来的策略与规划这样的脉络出发。可见，文化生态观从历史脉络进行"远观"的意义，在于站在当下的视点，远远回望过去的历史，目的是能放眼展望未来，同时这又是一个不断发展的动态过程，因为当下的视点也是一个动态变化的历史节点，今天的视点会成

○ 陈向明. 社会科学中的定性研究方法 [J]. 中国社会科学, 1996 (6): 94.

为一个过去的节点，今天的"展望"，也会成为未来的"回望"。正如回望斯图尔德的时候，可以有信心构建"现代文化生态学"，今天的"偏误"，也必须接受与期待未来学者的纠偏和补充，文化生态学的"开放性"正是生态的开放性。

2.2.3 文化生态观是文化的"功能观"

对环境与文化交互影响的观察是文化生态观的起点，环境与文化相互之间的作用机制和规律，以及文化系统内部的文化间作用机制是文化系统功能研究的主体。文化系统具有功能整体性[1]，对文化的功能和文化生态系统的功能进行研究是文化生态学的目的。

文化功能是文化学研究的一个方面，如叶志坚的《文化功能论》把文化功能分为社会功能和认识功能两大类[2]，齐卫平的《文化功能及其在国家发展和民族进步中的意义》将其分为6类[3]。这些分类都是为了深入认识文化的作用与意义，包括对于国家与民族的意义。提升文化竞争力就是文化功能的提升，对推动国家发展和民族进步具有重大战略意义。侯德贤的《城市文化功能空间构成及其治理探析——基于城市文化生态系统的视角》[4]运用文化生态学的观点，对"城市文化功能空间"进行研究，探讨文化空间构成的合理性，分析其治理的目的和规律问题。

可以看到，所有的关于文化功能的认识都包含对个人的功能和对集体（国家、民族）的功能、基本的功能和深层的功能的统一，同时文化功能的实现又是在一定文化系统中达成的，任何一种文化要素都不可能脱离文化系统发挥作用，同一种文化进入不同的文化系统也将发生功能的变化，这就说明不仅文化功能需要研究，文化生态系统的功能更需要研究。系统论认为系统不是其构成部分的简单叠加，而是相互联系、相互作用的各部分构成的有机整体和功能整体，文化生态系统也是如此，各部分既有自身的功能，所有部分组成的系统整体又具有整体的功能，整体功能决定构成部分的功能，同时又依赖各构成部分的功能来实现整体的作用，因此任何一种文化功能的实现都是文化生态系统整体功能的传递。

文化生态系统的功能是立体的和多样的，概括为"基本功能与特殊功能"，基本功能"类似自然生态系统功能"，如"系统中的物质循环、能量流动以及生物间的信息流"[5]，特殊功能是指"文化信息流、调节规范功能、社会与人的发展功能等"[6]，是文化生态系统特有的功能。文化生态系统的功能体现在对内部文化要素的整体作用上，主要为连接、协调和平衡。文化因子的相互协调构成系统的协调，系统的平衡使各因子协调、平衡，如学界研究的"文化产业与非物质文化遗产保护的协调""文化生态系统的平衡""建筑遗产的文化生态保护"等，都是基于对文化生态系统平衡与协调功能的认识，使这种功能在文化的整体

[1] 戢斗勇. 文化生态学——珠江三角洲现代化的文化生态研究［M］. 兰州：甘肃人民出版社，2006：63.
[2] 叶志坚. 文化功能论［J］. 中共福建省委党校学报，2003（10）：33-37.
[3] 齐卫平. 文化功能及其在国家发展和民族进步中的意义［J］. 思想理论教育，2009（13）：4-8.
[4] 侯德贤. 城市文化功能空间构成及其治理探析——基于城市文化生态系统的视角［J］. 中国文化产业评论，2015（2）：111-126.
[5] 江金波. 论文化生态学的理论发展与新构架［J］. 人文地理，2005（4）：119-124.
[6] 肖前，陈朗. 论文化的结构与功能［J］. 天津社会科学，1992，（5）：33-38.

建设或文化要素的保护、发展上发挥作用。

文化生态观对功能的认识不仅包括对文化本身的影响，更重视文化生态的建设，如黄正泉认为文化生态是"人生存的精神家园"，关乎人的"安身立命"○。文化是人类的社会行为和生命行为，"文化——意味着两样东西：它是人的劳动方式和生活方式的系统"○，人的文化行为是为了生存，无论是物质文化还是精神文化、行为文化或制度文化，也无论是巨系统还是小系统，其所具有的文化生态功能都是为"安身立命"服务的。

需要注意的是，文化生态观的功能观是对文化的"用"，但不能如功能主义把文化功能当作"工具属性"或"功利性"看待，而应当是对文化价值的实现。"用"是功能的实现方式，有功能的东西才可用，而有价值的功能才应该用，因此"用"必须基于对价值的鉴别、对功能的控制，以及对目标的选择、对资源的把握。外来文化、历史文化对于当代文化生态的价值都是值得重视的。

2.2.4 文化生态观是文化的"批评观"

批评是学术发展的动力，也是文化发展的动力，以生态观来研究文化是对"非生态"文化观的批评，这是文化生态学的一大贡献。"生态观"引入文化哲学，产生了对"人类中心主义"的批评和超越。生态的文化观是一种包容和客观的立场，文化的多样共生、平衡才能构成完整的生态环境，而非生态的文化观是狭隘和片面的认识，主要的表现是基于"二元对立""结构主义"哲学的"文化优越论""文化中心主义"。

1. 对"人类中心主义"的批评与超越

"人类中心主义"与"非人类中心主义"的争论，是20世纪中期由于工业化带来的环境生态压力日益受到人们的重视而引发的，从而开始批评人类的现代化，反思人与自然的关系。人类中心主义是"以人类为事物的中心的理论"，其含义在漫长的人类文化史中不断地发展和变化，而其之所以成为学界争论的焦点，主要与世界的生态危机与全球性问题该不该由"人类中心主义"负责的争论有关，所讨论的全球性问题包括自然环境问题、社会问题、人自身的问题。对此出现了3种不同的观点：一种观点认为人类中心主义是导致全球性问题的思想根源，人类中心主义尤其与自然环境问题的形成有关○；第二种观点认为导致全球性问题的思想根源是对人类中心主义没有正确的理解、认识和运用，而不是人类中心主义本身的责任○；第三种观点是人类中心主义具有积极与消极的双重影响效应，正确的认识应该是

○ 黄正泉. 文化生态学[M]. 北京：中国社会科学出版社，2015.
○ MITTELSTRASS J. Culture and Science[J]. European Review, 1996, 4(4): 293-300. https://www.cambridge.org/core/journals/european-review/article/div-classtitlescience-and-culturediv/3EEA9B2E4C0FEB5F691CECFCB5205AE0.
○ 李太平. 论全球问题的思想根源[J]. 华中科技大学学报（社会科学版），2003(1): 32-36.（作者认为："全球问题分为三大类：自然环境问题、社会问题、人自身的问题。其形成的思想根源包括3个方面，与自然环境问题形成有关的是人类中心主义、科学主义、经济主义；与社会问题形成有关的是个人主义、国家主义、民族主义；与人自身问题有关的是享乐主义。"）
○ 高刚. 对人类中心主义的再认识[D]. 北京：中国青年政治学院，2012.

对传统人类中心主义进行修正和超越①②。3种观点体现了文化生态观的认识深化和演进。

关于人在自然中的位置，我国和西方哲人很早就有探讨，如莎士比亚认为人是"宇宙的精华，万物的灵长"，《尚书》中说："惟天地万物父母，惟人万物之灵"。人类中心主义思想经历了3个阶段的历史演变，一是古代人类中心主义思想，主要的代表是宇宙中心论和基督教世界观，宇宙中心论主张人类在空间意义上处在宇宙的中心位置，基督教的世界观认为人类不仅在空间上位于宇宙中心，而且人是宇宙中一切事物的目的，是上帝在宇宙中有"目的"的安排，康德也支持"人是目的"这一论断；二是近代人类中心主义，在近代自然科学发展和工业革命的推动下，理性和科学文化强化了人类作为自然主人的主体意识，为人类建立了征服自然、改造自然的信念；三是现代生态人类中心主义，主张将人类的利益作为人与自然关系的核心，以人为根本尺度去评价和对待其他所有事物③。可见，这一历史脉络体现了文化生态观的批评作用，由非生态走向生态是人类对于宇宙自然和生态认识的过程，也是文化和生态、人和自然从相分到相合的过程。现代的生态人类中心主义的反思与批判观念，使人类理性走到了更高层次的理智，意味着人类作为中心不再是可以随意摆布自然的主宰位置，而是处于保护自然、控制自己行为的中心地位。

2. 对"文化中心主义"的批评

文化中心主义是以自己的文化为尺度去评价其他文化，以自己的文化价值观去衡量其他文化的价值观，是一种有非生态倾向的文化观。文化中心主义在英语中对应的概念是 ethno-centrism④，来自希腊词语 ethos（指人民或国家的意思）和 ketron（中心），也翻译作"民族中心主义""种族中心主义"或"群体中心主义"⑤。实际上每一种文化都必然用自己的文化价值去观察和对比其他文化，正如人以自己为尺度去对照外部世界，但"民族中心主义"对他者文化的观察是基于文化优越感的，如表现在西方文化的优越感上，就成为"西方文化中心主义"，我国古代文化的鼎盛也造成"中国中心主义"，还有韩国的"韩民族优越主义"等。

以文化生态观认识文化中心主义需要关注外来文化与自身文化两个方面。首先，对现代世界文化影响最大的是西方文化中心主义，最极端的恶性表现就是种族优越论，比如美国用 America 作国名本身就带有白人统治者的傲慢和自大⑥，把自己看作整个美洲大陆的主人，因而对有色人种长期地歧视和压迫，英国自称为"The empire on which the sun never sets"——"日不落帝国""GreatBritain"——"大不列颠"，也是号称国力强大的表现。如果说"种族优越论"和"种族主义"的反人类倾向由于容易引起反对，因而在理论上也易于攻破，那么另外一种深层的西方文化中心主义就是渗透力极强，并且是很难回避的——即西方的现代化

① 江畅. 论人类中心主义的双重效应［J］. 武汉科技大学学报（社会科学版），2001（4）：103-106.
② 刘宽红. 论实践观对人类中心主义和生态中心主义的超越［J］. 青海社会科学，2004（2）：92-94.
③ 陶宏义. 人类中心主义是一个历史范畴［J］. 湖北师范学院学报（自然科学版），1999（1）：59-61.
④ 单波. 跨文化传播的基本理论命题［J］. 华中师范大学学报（人文社会科学版），2011（1）：103-113.
⑤ 王宏亮. 浅谈群体中心主义与跨文化交际［J］. 剑南文学，2013（11）：451-452.
⑥ 李冉. 民族中心主义在英语语言中的表现［J］. China's Foreign Trade，2011（18）：270.

理论。西方文化在其特殊的历史环境下发展起来，并且在世界范围内成功扩张，其特殊的社会制度、价值观念、生活取向、科学技术，都被认为具有人类的普遍意义，优于其他文化，同时通过侵略战争、贸易扩张、文化传播，让西方的强大成为一种事实，西方文化优越论也成为一种认同，包括我国在内的大多数国家都或多或少地受这种文化观的影响。

其次，从文化内部来说，中国中心主义在古代也是长期存在的世界观，"天下"可以代表中国，皇帝是"天子"，即使是国家内的少数民族也被称为"蛮夷""夷狄"和"化外之民"，中国称为"诸夏"，其余为"四夷"——"东夷、南蛮、西戎、北狄"。"夷""蛮"等都带有文化落后、不开化的含义。《论语》说"夷狄之有君，不如诸夏之亡也"，意思是夷狄即使有君主的管理，也比不上诸夏没有君王统治的时候，因为诸夏的"礼义之盛"就是最好的文化统治。《二程遗书》更是极端："礼一失则为夷狄，再失则为禽兽"，夷狄是否仅仅是动物向人类间过渡的一个物种？中国对外的态度，则是处于"天朝"的地位，是对外关系的核心，盛唐时期接受大量的外国人进入中国，学习、经商、定居，甚至做高官，也是基于强大的中心主义文化自信和政治自信。以文化生态观来看，无论是"诸夏"对"夷狄"，还是"天朝"对"外夷"，文化的优越感都体现为一种自大，最终导致文化的裹足不前。

奥地利的弗朗兹·马丁·维默从哲学角度把文化中心主义分为4种类型[①]：扩张型中心主义（expansive centrism），如图2.3所示；整合型中心主义（integrative centrism），如图2.4所示；分离型或多样型中心主义，如图2.5所示；暂时型或过渡型中心主义，如图2.6所示。

图2.3　扩张型中心主义

图2.4　整合型中心主义

图2.5　分离型或多样型中心主义

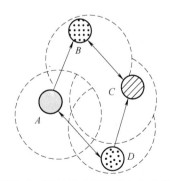

图2.6　暂时型或过渡型中心主义

[①] 维默. 文化间哲学语境中的文化中心主义与宽容［J］. 王蓉，译. 浙江大学学报（人文社会科学版），2010（1）：174-181.

这些中心主义的类型都认为自己的文化传统是优越的，"不会期望能从其他文化传统中学到东西"——维默的这一论断道出了文化中心主义的主要弊端，由于文化中心主义思想出发点是自己的文化优于其他文化，甚至可以作为所有文化的比较尺度，是一种文化狭隘思想，在历史中确实造成了一些国家和民族文化的故步自封，比如我国直到清王朝仍保持着较大程度上的封闭，因而落后于世界。

文化生态观对文化中心主义的批评，首先要有辩证的立场，因为文化中心主义也并非一剂毒药，在特定的文化环境、特定的时期，也可以发挥正向的功能，比如增进群体的文化认同和团结，减少群体的内部冲突，同时也有利于扎牢文化之根，促进文化的稳定。其次，要有历史的立场，中国中心主义的文化观是历史的产物，其中也有着包容与理解的价值观，并且是我国传统文化的一种世界观，对历史的中国中心主义的全盘否定，将造成对中国文化的否定，也极有可能转向西方文化中心主义，造成全盘西化的思想。当然，这里并非肯定文化中心主义的思想，任何否定他者文化的"主义"都是弊大于利的，文化生态学的共生和平衡观应当成为各"文化中心"彼此尊重、"各美其美"的基础。

3. 对"文化优越论"的批评

"文化优越论"是文化中心主义的产物，但即使是"去中心"之后仍然需要对文化优越论进行探讨，因为这种"优劣"二分的观点仍然广泛存在。比如《人民日报海外版》2016年2月23日登载了《繁简之争：莫让"乱花"迷了眼》㊀一文，对一些民众对于繁体字和简体字何者优越的争论事件进行了报道和评论，"繁简论战"反映出一种掺杂历史文化、政治暗示和地域差异的文化优劣之争，如"繁体字才是正统"的说法就是"文化优越论"和"文化等级论"思想的体现。这场"论战"在街头、校园、报刊、网络论坛等仍在持续，其中"怪论"之无知与幼稚自不必说，值得重视的是，整个我国社会文化生态的建设仍有许多工作需要我们去做，无论是教育、文化传播，还是经济建设，都任重而道远。

"繁简论战"可以看作一时的闹剧，但文化优越论仍然是一个严肃的话题。西方文明和工业文明已经长期以"优越"的姿态影响了世界，我国也从近代开始发生了翻天覆地的变化，许多领域全盘学习西方文化和技术。以文化生态观来看，如果对文化缺乏历史的远观和时代的全局观，在文化的选择和文化发展的决策上就会出现"优劣"二分的判断，犯下"反生态"和"文化倒退"的毁灭性错误。回顾更远的中华文化生态历史，可以看到，即使是在中国中心主义的主导下，中国多元的民族文化结构也并没有消灭，虽然有"诸夏"和"四夷"的级差，也经过不少战乱和文化冲突，但各民族文化仍然在历史中并存和发展，中华民族经历了以汉族为中心的民族同化、各民族一律平等、中华民族的自决与各民族的联合3个阶段，成为"一伟大之民族"。费孝通提出的"中华民族多元一体格局"㊁就是对中华文化生态的高度概括，"是解开中华民族构成奥秘的钥匙"㊂，"中华民族的伟大复兴"将是文

㊀ 王平. 繁简之争：莫让"乱花"迷了眼 [N]. 人民日报海外版，2016-02-23（03）.
㊁ 费孝通. 中华民族多元一体格局 [M]. 北京：中央民族学院出版社，1989.
㊂ 陈连开. 关于中华民族结构的学术新体系——中华民族多元一体格局理论的评述 [J]. 民族研究，1992（6）：21-28.

化生态的新建构。

设计文化的启示在于，文化取向具有选择性，不同文化反映在技术上也具有强烈的竞争性。比如工业化生产技术与传统手工业，在生产效率和经济成本上，"先进"和"落后"相比，"优""劣"立现，但正是在工业文化的"优越感"膨胀之时，人类又开始批评工业化的弊端，这不仅是"生态危机"迫使，也有人文文化的自身觉醒使然，如从英国"工艺美术运动"开始，手工艺就一直与工业化大生产不停抗衡，我国传统工艺美术也没有停止过发展，这是文化生态系统的生命规律和修复本能的体现。设计在技术文化上有着优胜劣汰的选择本能，但在艺术与技术、人文与科学之间仍然有着平衡的作用，仅依靠文化生态系统的本能机制已经远远不能处理文化中的"优越"与"自劣"的不公平竞争。比如在市场经济和工业生产的发展大潮中，传统文化、民族艺术在飞快地流失、异化，物质文化遗产遭到破坏，非物质文化遗产失去生命，人作为文化生态的主体，必须要做出主动的、有力度的选择。

4. 对文化生态学自身的批评

文化生态观的批评观也同样作用于文化生态学自身，斯图尔德奠基的文化生态学最大的意义就在于创造了一个开放的学科，也开始了一个以生态方法批评文化的建设系统，后辈的文化生态学者纷纷对早期文化生态学提出批评。但这些批评并非对斯图尔德的全盘否定，而恰恰是对文化生态学的发展，所有的文化生态研究个案都成为文化生态学的补充，所有的新生文化事物也都成为文化生态这一大系统的构成。戢斗勇从文化生态研究实践中看到了斯图尔德的"偏误"，发现了他们的研究中存在的理论缺陷和实践局限，从而提出文化生态学新体系的创建要注重多学科的"综合性""交叉性"，以环境与文化的双向交互突破从环境到文化的"单向性"认识，才能从"大文化"的宏观视角构建文化生态体系，同时对学界存在的"将文化生态与生态文化相混同"的偏误进行批评，从而使文化生态学取得自身独立的学科地位。"现代文化生态学"在回顾和审视传统文化生态学的来源与发展历程的基础上，提出新的理论体系与方法体系，既承认"传统"的价值，又进行"现代"的延伸，可以说是对文化生态学前辈的批判的继承。这正体现了文化生态观使用批评来发展自身的科学特质，可以说这既由于斯图尔德时代的历史局限，也来源于他给文化生态学留下的发展空间，未来的文化生态学必将有新的发展和构建，这也正是文化生态的真正内涵。

文化生态学是一门应用性极强的学科，其应用价值和应用前景远非本书所能尽述。本书认为，构建"应用文化生态学"，与生态学中的"应用生态学"有着同等的意义，是补充和发展文化生态学体系的一个任务。

2.3 文化生态观的方法论

世界观和方法论是构成学科的两个基础，以文化生态观来指导实践是本书研究的目的，其方法论是对文化生态所涉及问题的认识、处理的指导性理论、原则和方法的范畴，以文化生态观的广度和深度范围来看，其方法论既是具体科学方法论，也涉及哲学方法论的范畴。

2.3.1 系统结构论

系统论是20世纪30年代加拿大学者路德维希·冯·贝塔兰菲提出的[一]，以"系统方法"研究系统存在的条件和系统的结构机制，揭示系统的规律。自然生态学的生态系统是其最高级的研究范畴，主要研究结构、关系和变化的规律，文化生态学把文化生态系统作为研究对象，把系统论作为核心理论，不是对生态学的"模仿"，而是由于文化本身是一个系统，文化系统又有着与生态系统相似和同理的规律，同时也有自身的特点。

1. 文化系统

文化系统是文化要素组成的具有特殊结构层次的大系统，是文化领域的内部系统，在系统中，各种文化要素和因子相互联系、相互作用、相互影响，又与自然环境交叉和相互作用，交互机制和结构形式是文化系统研究的主体。怀特把文化系统分为"技术系统、社会学系统和思想意识系统"3个子系统[二]。文化学较普遍的看法是把文化系统分为器物、制度和观念3个子系统，在结构层次上分别处于表层、中层和深层；从地域的角度划分，文化巨系统是世界文化，可分为东方文化、西方文化子系统，中华民族文化作为东方文化的子系统，其下又可分为地区、省、市、镇、村等系统层级；以民族来划分，中华民族文化之下有汉族文化和少数民族文化子系统，少数民族文化又划分为更多的民族文化子系统，同一民族的文化还具有多种分支，又进一步构成下一级系统。可见，文化系统是立体多维的复杂结构，具有多种划分方法，即使是一个具体的文化系统对象，也由于不同的分类视角，而处于不同的系统体系之内，具有不同的系统性质。如果按照上述这些与"范围"或"圈"相关的划分方式，那么文化的层次可能会呈现如图2.7所示的圈层模式[三]，但图2.7反映的是文化系统的"圈属"结构，即"大文化系统"与"小文化系统"的层次关系，显得过于宽泛化，不能反映文化系统的各类型要素的系统性联系，显然需要另一种分析的角度来构建文化生态系统模型。

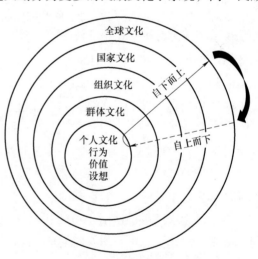

图2.7 文化层次圈层模式

文化系统的复杂性决定了自身的特点，其结构层次也是特殊的，戢斗勇认为一般系统论的"同心圆结构"不适合描述文化系统，而以图2.8所示"金字塔"式结构构建文化系统的层次较为恰当。在其所构建的"文化生态金字塔"[四]中，最高层次的文化要素和因子是系

[一] 贝塔兰菲. 一般系统论[M]. 北京：清华大学出版社，1987.
[二] 怀特. 文化的科学——人类与文明研究[M]. 沈原，黄克克，黄玲伊，译. 济南：山东人民出版社，1988：351.
[三] 冉易. 文化、行为选择与金融发展[D]. 成都：西南财经大学，2012：91.
[四] 戢斗勇. 文化生态学——珠江三角洲现代化的文化生态研究[M]. 兰州：甘肃人民出版社，2006：54.

统的"系统核",即"文化精神",对低层次的文化要素和因子具有制约和牵引的作用,贯穿于整个文化系统;底层的文化要素和因子是上层的基本要素,是文化系统的基础,是整个系统活力和生命力的源泉。

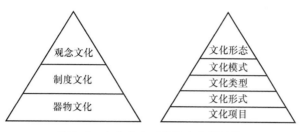

图2.8 文化生态系统的金字塔结构

金字塔结构反映了文化整体构成的全貌,既比较全面地涵盖了文化的领域,也显示了各个成分的层级关系。首先,用"文化领域"来界定文化生态学研究的"文化"概念的范围,是较为清晰的,因为文化的"广义"定义目的在于涵盖文化之"广",包括文化的"一切",而文化的"狭义"定义目的在于明确其"专","文化领域"比较能反映文化的工作所作用的范围。其次,金字塔结构也揭示了一个文化生态系统搭建和生成的结构模式,位于基础层的"文化项目"是最为多样和丰富的,可大可小,可单纯可综合,可以是一部书、一首歌、一个产品、一座建筑,也可以是一个规划、一座博物馆、一个文化村、一项文化行动。以项目来界定,易于把握界限,也便于管理。其上部层次,是文化项目的特征概况和类别划分,可以观察文化资源应用的整体情况,发现其中的配比、分布关系、平衡关系。最上层的"文化形态"是文化系统整体特征和性质的显现,既制约和影响下层的结构,又来源于下层的建设支撑和运作成果,反映出文化类型中的主流所起的文化生态作用。

2. 文化生态系统

文化生态系统是自然系统、文化系统和社会系统构成的整体。"(文化的生态)指一定时期、一定社会文化大系统内部具体文化样态之间相互影响、相互作用、相互制约的方式和状态"⊖,怀特认为文化是一个"有其生命和规律的自成一格的一体化系统",斯图尔德称文化为"超有机体"。"有机""生命"是对生态的描述,意味着文化生态系统是对文化系统的"有机"特征和"生命"性质的强调,是对文化系统的"生态性"的重点研究。

这里有两个要点需要强调。首先,文化生态的"生态"不是自然生态中的自然环境因素,而是文化本身的生命运行特征和规律,文化生态也是文化的一个成分,是文化研究的一个内容,文化系统研究的范围和文化生态系统是一致的,是在认识上和视角上的差别,这也是文化生态学加入"生态"这一词汇的涵义。其次,不是把自然环境要素加入文化学中就构成了文化生态学,而是生态学、系统学的方法和认识的引入产生了文化生态学。

⊖ 孙卫卫. 文化生态——文化哲学研究的新视野 [J]. 江南社会学院学报, 2004 (1): 59.

3. 文化生态系统的构成和层级

司马云杰对文化生态系统结构的理解是如图 2.9 所示的模式[一]，人处于系统的主体位置，从内往外推，与自然环境的关系越密切；从外往内推，与人类社会的关系越近。人的文化对自然环境具有主体作用，自然环境对人的文化也有影响作用。

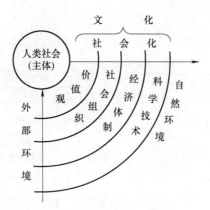

图 2.9 文化生态系统结构模式

结合文化系统金字塔结构来看，文化系统与自然系统、社会系统发生联系构成的文化生态系统是一个巨系统，是文化系统与外部系统的外环境关系，文化系统内部各种相关要素和因子相互联系构成的文化生态系统，是文化主体的内环境关系，内部系统具体的文化门类也形成文化生态系统。

侯鑫构建的"城市文化生态系统结构"把金字塔结构和圈层结构进行了结合，划分为如图 2.10 所示的 4 个圈层：从核心圈层（人）开始；第二圈层是"广义"文化；第三圈层是城市空间；最外圈层是城市空间的外部环境[二]。

图 2.10 城市文化生态系统结构

由于文化生态与地理环境和人活动的范围直接相关，文化生态具有很强的地域性特征，

[一] 司马云杰. 文化社会学[M]. 北京：中国社会科学出版社，2001：155.
[二] 侯鑫. 基于文化生态学的城市空间理论：以天津、青岛、大连研究为例[M]. 南京：东南大学出版社，2006：59.

文化生态环境是一种区域性的系统，如城市文化生态系统就是以城市为单位的区域系统。从区域的大小来说，大可以放到整个中国的版图，是一个宏观的文化生态系统；小可以聚焦于一个村落甚至一个群体（如鹤庆新华村的银匠群体）；从大到小，中间则还有许多的区域层次，如西部地区、云南省、滇西北地区、昆明市、个旧市、鹤庆县等，都分别呈现各自的文化生态系统独立性与整体性。文化生态系统研究的特征，体现为从区域性出发的研究方式。

4. 文化生态系统结构形式与动力机制

文化生态系统中各要素和因子互相联系的形式，有自身的特殊规律和特殊机制。结构形式的研究有助于解释结构关系的形成机制，也有助于分析结构当中的动力机制。

（1）线性结构——文化生态链

文化生态链类似"食物链"的结构，是文化要素和因子相互连接构成的线性结构形式，反映了文化生态系统的动力结构机制，链的连接作用产生文化因子的相互关联，动力传输作用产生文化因子的交流和相互影响。动力可以来自自然的和偶然的因素，但更需要人主动的干预，有政策、设计、宣传、劝导、利益驱动等，如"文化资源—文化生产—文化传播—文化消费"的生态链、"学前教育—小学—中学—大学"的教育生态链。

（2）面结构——文化生态网

文化生态链是线性结构，但文化生态链之间的交叉互连又产生"节点"，节点使文化生态链向新的方向延伸，多条文化生态链通过文化生态节点连接成为网状，构成具有面积的网状结构和树状结构，形成更大范围的文化生态网，比如小学到大学的教育生态链中间又有社会教育、家庭教育、成人教育、企业的岗位培训、非物质文化传承教育等其他方向的延伸。

（3）体结构——文化生态场

一个文化因子由于信息的传播作用与其他因子发生联系，不是一种单向作用，而是一种辐射作用，在周围构成一种"力场"。文化因子相互之间即使没有文化生态链的直接连接，也存在着信息的交换和相互影响，形成"信息场"，文化生态链和文化生态网的交织就更加强了这种力场的作用。文化生态系统的立体结构最终形成一个空间——"文化生态场"，"城市意象"和"场所精神"就是文化生态系统的"信息场"作用的体现，空间的文化特征通过文化信息的感知而形成。布尔迪厄的"惯习—场域"[一]理论也反映了对"场域"作用于艺术行为和文化实践的研究。"点""链""网""场"使文化因子有各自的"文化生态位"，因子之间既存在连接结构的平衡，也存在力的平衡，文化因子的相互协调和相互动力作用构成系统的协调和运作活力。"场"的功能是动态的，系统的平衡使各因子协调、平衡，使各生态链连通、延续，某一个"节点"的功能缺失将导致"链"的断裂，形成"网"的变动，变动产生的不平衡又促使系统重新平衡。

（4）四维结构——文化生态环境

文化生态环境是文化产生和发展的环境条件，是一种时空环境，包括空间因素与时间因素，文化生态链也体现为时间链与空间链，传统文化经过代代传承，不断演变，形成一条历

[一] 布尔迪厄. 艺术的法则[M]. 刘晖, 译. 北京：中央编译出版社, 2011.

时性的文化生态链，如历史文化—改编小说—改拍电影—电视剧—游戏，在时间上形成延续。"文化遗产"之所以需要保护就是由于出现了"断链"的危险，文化向将来的传承就需要延续新的链条环节。空间链和时间链也是交叉在一起的，各条时间链演变的不同步构成了文化生态环境中传统文化和现代文化并存、共生的现象，而各条空间链跨度的不等造成本土文化和外来文化的冲突与相互吸收的状况。

文化生态环境的另一个重要性在于其中的文化生态资源，资源存在于特定的环境中，也需要生态环境的支撑才能发挥作用。文化资源既是国家文化实力的标志，也是民族文化基因的载体，同时文化资源也是历史积淀的结果和传承的要素，传统文化之所以在今天受到重视，正是在于其既有历史价值又有现实意义，从过去到今天，再走向未来，是文化生态链的时间维度的延续，而在每一个"当下"能否扩展出更大的空间链、网，也与文化生态的时空环境密切相关。

(5) 文化生态系统的动力机制

在文化生态系统从一维、二维、三维到四维的"线—面—体—时空"的结构系统中，各种文化事物构成文化链是需要驱动因素的，可以用韦伯的四类社会行动——"目的理性行动""价值理性行动""情感行动""传统行动"[①]来参照，图 2.11 给出了四类行动的关系。传统行动包含的习惯性和模式，使得文化因子间按照稳定的方式链接。比如云南花腰彝女孩从小就要学习刺绣，绣的手艺包含了服装剪裁、绣花、配色、配饰等内容，但图案的设计是依赖剪纸的，因而有剪纸样的专门工匠，刺绣手艺与剪纸手艺并行发展，有各自的能工巧匠，有各自的评价标准，两者的文化链接就是基于民族服装样式的统一规范，其中的驱动力主要是传统行为。服装和刺绣文化又与婚嫁文化、歌舞文化、社交方式、礼仪文化（服装标识出年龄和婚姻状况）相关联构成更大的文化链甚至文化网，社会行为的驱动力使这些文化内容产生联系。其中某一链环断裂，就会造成下一链节的变化或者破坏，如现代花腰彝村寨中许多女性接受城市文化的观念，不再穿本族服装，那么也就不再需要学习烦琐的绣花，也不再需要去购买纸样，恋爱和婚嫁的对象不再以绣花手艺作为"选美"标准，那么苦学绣花的需要也就显得不重要了，但是随着旅游业和外部宣传的影响，当地人穿着民族服装跳舞的场景重新体现出重要性，传统行为心理仍然有很大的力量，甚至还有政府的要求在推动，这时民族服装就仅有景观的作用了，许多的文化内涵已经隐退，目的性行为成为主导——工厂批量生产花腰彝服装，机器绣花代替手工、计算机打样代替剪纸。

另一个例子是竹编手艺的演变，民间竹编本来是一种最基本的生活技艺，用来编制普通日用品，如傣族竹编，朴实简洁，并不追求工艺美术级别的精致，反而更有民间的朴素美和生活美，但随着塑料制品的出现，竹编制品与日常生活的文化链逐渐断开，生活需要的是更便宜、更容易获得而又更耐用的产品，而并不刻意关注文化。这种情况下，传统竹编要么消失，要么找到另一种途径，与另外的文化产生关联，接入另一条文化链——现代竹编产品或观赏性的工艺品，竹编制品不能再跟塑料制品比拼日常使用功能，但却有可能通过文化链的

① 韦伯. 经济与社会 [M]. 林荣远，译. 北京：商务印书馆，1997.

图 2.11 四类社会行动

重新连接寻找其他出路。

文化生态场具有更大的包容结构,从文化心理上,与"文化氛围"的含义更接近,对于设计信息的传达来说具有重要的作用,比如在名牌汇集的街区,消费者受强烈的高消费、高享受的文化场影响,乐于出手大方地采购名牌。如上海新天地、丽江的酒吧街等,外来的酒吧文化与本土文化结合形成一种特有的文化场,东西方不同的饮食并存,"洋"与"土"共生,外国人和中国人、外地游客和本地居民都可以同乐。

文化生态场也可以通过刻意营造,使多种文化内容和文化事物发生相互烘托、相互提升的作用,如大理的"三月街"、剑川的"歌会",歌、舞、服饰、手工艺、饮食,以及各种日用品、小商品汇集到一起,节日氛围和集市场景营造出综合的文化场,平时被忽略的许多民间文化在这里具有了"地道""乡土"的身份,"文化记忆"更容易被唤起,"传统行为"更容易成为主导,小吃变得比任何时候都美味,手工艺品变得比任何时候都亲切和有趣。这种文化场效应可以进行设计利用,如本书讨论的地区实践每年的展览就是一种刻意而为的文化生态场,不仅圈定在一个专门的展厅,展览方式、外部宣传都为文化场的形成创造条件,展出的作品又都围绕一个地方文化的主题,"创意"的标题描述了一种语境,构成寻找新奇和感受创意的文化场,所有的作品都提升了意义,各个专业的设计成果相互间既独立又有联系,地域文化、民族文化、教育、企业等通过设计结合在一起,构成多种文化链、网,使文化场形成一个多维重叠的综合文化生态场。对于普通参观者,展品的丰富构成一个审美、猎奇、消费或带有娱乐性的文化场;对于专业人士,是一个具有学术性、专业性的探究、学习、批评的文化场;对于来自合作地的参观者,原本熟悉的当地文化演变成了新的陌生形态,既熟悉又不同,既陌生又似曾相识,而且当地文化被搬到了异地的展厅,展出环境的假定性艺术预设,与原生态的生活景观之间的微妙联系构成了一种新的文化场。

2.3.2 生态功能论

文化生态系统的运行对文化各层级、各种文化因子起着制约、调节作用,各因子的相互关系处于一种结构关系和功能关系之中,既发挥着各自的作用,也通过结构来对其他因子发挥作用,因子的功能总和构成系统的功能,是一种生态关系。文化生态观的方法论在于研究文化系统结构的优化,使文化生态系统能够发挥良性功能。

1. 平衡与发展

生态平衡是生态系统成熟和优化的状态，自然生态的平衡是生物和环境之间、生物的种群之间在生态系统中的协调和统一状态，是彼此之间的适应。平衡状态是一种相对的稳定，主要表现为两方面：生物种类和数量构成比例的稳定；非生物环境（如空气、阳光、水、土等）条件的稳定。生态平衡也是一种动态的平衡，物种和环境任何一个因子发生变化，就导致生态系统的变化而打破原来的平衡，这时系统将倾向于新的平衡，这就是生态系统的调节功能。文化生态系统的平衡也是物种的稳定和环境的稳定，文化物种表现为个别的文化因子、要素和内部的子系统，文化环境是文化生存和发展的时空环境，这两者关系的稳定才能构成文化生态系统的平衡。文化建设的总体优化结果，就是实现文化生态系统的平衡，而这种平衡是一个动态过程，需要不断地建设、完善，找到不平衡的原因，研究解决不平衡的途径。

人类的活动本质上就是在不断地创造和发展文化，文化生态的平衡是文化发展的条件，而文化在发展中才能维持系统的平衡，因为文化物种在系统中的生存，取决于数量和比例，更取决于质量。生物生存依靠食物和营养的提供，文化生存需要消费和需求的支撑，如文学、电影、电视、设计，只有好的作品才有读者、观众、消费者，否则就不可能生存，而创新就是保证质量的一种途径，并且"好"的质量标准也是不断发展变化的，作品对接受者的质量评价能力是一种培养，观众和消费者的认识和审美能力的提升会提出新的需求，并不断提升质量的评价标准。不仅作品的本身质量要提高，作品类型也需要不断更新。比如电影，观众不仅对思想、题材、故事、画面、声音等的质量要求在不断提升，使电影手法不断发展，对电影的视听体验也在满足和不满足之间层层递进，不断提出更高的要求，因而在传统电影的基础上又出现3D电影、4D电影乃至VR交互电影等，已经在文化物种上由旧向新演进。设计也是如此，如传统手机的需求原先只集中于性能、美观、尺寸、耐用性等方面，而经过向智能手机的演化，需求逐渐转向智能化和体验性的层面，设计理念和设计目标完全发生了改变，同时还衍生出了智能手机应用（App）这一更大的设计领域。因此，文化生态系统的动态平衡，是平衡和发展的统一，有序的发展才能是平衡的发展，而文化创新和发展的生存方式才能达到系统的平衡。

2. 多样与统一

在文化生态系统中，文化物种的多样性是系统平衡的一个主要条件，这是文化系统生态规律的一种体现，生态学证明物种越多、越复杂，生态系统越容易达到平衡，也越优化，越大的生态系统，越多样的构成，生命体也存活得越好，如同在大海中养鱼与在鱼缸中养鱼的差别。"文化大繁荣""繁荣发展"是使用频率很高的词汇，是对文化状况的一种肯定的表达，所谓"繁荣"，多样性就是其基础，文化的"繁荣发展"，多样化发展、高质量发展是其基础。在文化生态系统中，文化因子间的相互影响、促进，使文化项目和文化类型得到质量的提升；相互渗透、叠加，使文化发挥创新功能，产生更多的新文化物种。文化的"物种"多样性主要体现在"金字塔"的基础段，包括文化项目、文化类型和文化形式的多样，越多样越意味着金字塔基础的宽与大，金字塔横向的加宽使文化生态系统的基础牢固。在纵

向上也同样需要发挥多样性的优势，从上向下，顶层的文化核心对下层文化因子产生影响，精神文化的价值多样性和功能多样性促生多样的文化项目，向社会、经济、艺术、教育等不同领域延伸，实现其认识功能、审美功能、教育功能等不同的影响作用；从下向上，多样的文化项目统一于总的文化价值观，指向最高级的文化核心，服从于整体的文化"主旋律"，因此，文化生态系统是多样性与整体性的统一体，其功能是使文化因子在多样化的创新发展中趋向统一。

在更大的文化范围中，文化的全球化使一个全球性的文化生态系统逐渐成形，"全球化的未来不应该是一元、单一模式的普遍化，而应该是多元化并存、多种模式共生的局面"①，多元与多样体现为民族文化与地域文化的多样，也体现为传统文化的保持与延续。在全球文化生态环境中，多元文化观和多元文化主义成为更大范围和更高层次的文化价值认识，是对国家之间、民族之间文化平等和社会平等的认同，国家和民族文化作为一个完整的系统与其他国家和民族相比较，是一个个文化"金字塔"（系统）之间的比较，"金字塔"系统的多样统一特性就更加鲜明。这就构成了一种全球性的文化多样与统一生态，中国传统文化的"和而不同"观念是一种较为恰当的解释，"中华民族多元一体格局"体现了多样统一的文化生态，其基础是"和而不同"的文化哲学，"同"与"和"的含义是不一样的，因为"'同'不能容'异'，'和'不仅能容'异'，而且必须有'异'，才能称其为'和'"②，"异"是文化的多样性、特殊性、个性，并不脱离中华民族文化的"和"的统一性、共性，统一于"一体"的"和"，也是基于多样、多元、各具特殊性的民族文化和地域文化而构成的丰富性，才形成完整的"格局"。

3. 共生与互补

共生在生态学中是"mutualism"，指两种不同生物之间形成紧密的、互利的关系，是一种有利于双方生存的共生关系。文化共生是文化生态的特征，指"不同民族、不同区域间的文化多元共存、相互尊重、兼容并包、相互交流和协调发展的文化形态"③，反映了在文化多样性的环境中，不同文化之间差异共存的关系，相异文化之间能够共生才能使文化平衡，而相互冲突则使文化系统趋向失衡，文化系统调节平衡的能力也体现为一种促进文化共生的能力。文化的共生在文化大系统中，既是两种文化之间、两条文化生态链之间的共生关系，也是多种文化之间和多文化生态链的共生关系，如日本学者山下晋司对日本"多文化共生"的描述："不同国籍和民族背景的人们，承认相互间的文化差异，建构平等的社会关系"④。文化的差异共存不仅是民族差异、区域差异的共存，而且外来文化与本土文化、传统文化与现代文化的共生更加重要，这种共生不是融合，也不是互不相关的"并生"，而是在保持各自个性和优势情况下的相辅相成，是互利互促过程中的共同发展，因而共生也为文

① 缪家福. 全球化与民族文化多样性 [M]. 北京：人民出版社，2005：342.
② 冯友兰. 中国现代哲学史 [M]. 广州：广东人民出版社，1999：253.
③ 王淑婕，顾锡军. 安多地区宗教信仰认同与多元文化共生模式溯析 [J]. 西藏研究，2012（3）：97-104.
④ 山下晋司. 多文化共生：跨国移民与多元文化的新日本 [J]. 赵浚竹，译. 北方民族大学学报（哲学社会科学版），2011（1）：15-21.

化生态环境提供了文化的互补。

共生和互补是文化多样性的基础,共生保证文化的共存,不同文化保持各自的独立存在,但并不互相排斥和冲突,互补使文化互相取长补短,互通有无,互相促进,又在文化系统中互相对照,使自身和对方的特质更加突出,通过这样一种机制,使文化生态系统在保持文化多样性中得到平衡。

2.4 小结

文化生态学作为生态学与文化学相结合的一门新学科,对其进行研究的目的在于对设计的文化本质和系统关系研究具有启示性,本章以此为理论基础,通过对文化生态学、人类学、社会学等学科的研究与分析,提炼出"文化生态观"作为文化实践的认识论和方法论基础。经过对文化生态观的研究视野、批评理论、结构与功能理论的探讨,从文化生态结构来看,文化的共生互补需要结构的支撑,需要信息和能量流通的渠道,文化生态链作为文化的一种构成关系,"链"是文化传播的渠道,也是文化相互作用的连接体,其关键是流通、关联,具有秩序性,文化间的互相关联性也就需要一定的手段促进能量流动,构成秩序。缺少了"链",文化之间是并生的关系,互不发生关联,有了生态链的有效作用,文化就形成共生,构成一个共生的系统,产生文化的创新和进化,一条义化链与其他文化链之间也通过网状的连接形成共生和互补。比如传统的工艺美术与现代设计,互相对照、互相作用,才使彼此的传统特征与现代特征更突出,而各自的文化内涵和设计思想又影响对方,相互吸收、互补,产生既有现代设计特征又有工艺美术性质的现代手工艺设计。

综上所述,互补共生、多样统一、平衡发展是文化生态系统的运作机制,也是层层递进的建设过程,互补共生使文化保持差异和优势,兼容共存,构成多样性的文化群,"和而不同"地统一于文化系统整体当中。当这种多样的统一达到足够的量的积累和质的成熟时,才能使文化生态系统呈现平衡和协调,从而能有不断发展的活力。

第3章　设计生态理论构架

从文化生态的角度研究设计是本书的一个重要理论基点,从人类文化史看,设计现象不仅是每个时代文化特征最具体的体现,而且是技术、经济、艺术观念、哲学观念等文化要素的重要承载体,并且设计现象不能孤立地就设计物进行分析,而是必须放在一个文化生态环境和历史文化背景中进行研究。"设计文化生态学"作为一门学科名称目前还没有被提出,本书的研究任务也不是完整建构这门学科的理论体系,但在此仍然提出这一设想,有两点原因需要说明:首先,虽然从学科层面谈"设计文化生态学",其理论体系建构的完整性和全面性还不足以支撑,但用于支撑这门学科研究的理论资源和文化资源已经足够丰富,作为"先锋"的文化生态学的研究和著作也提供了非常重要的指导,如果能在学界引起足够的重视,设计文化生态学的建立指日可待;第二,本书以文化生态观来研究设计文化系统,需要把文化生态学的理论,尤其是方法论进行设计学的转化,本身已经是对设计文化生态学理论构建的第一步,虽然受篇幅所限而不能过分展开,但也涉及了较多较广的理论范畴,从指导本土设计实践的目的来说,把理论研究的核心聚焦于方法论要点是恰当的。

▷ 3.1 设计的生态系统

3.1.1 设计的领域与范畴

设计的家族是一个大系统,从设计的应用范围和影响范围来看,已经在人类文化中无所不在,尤其是现代设计的内涵和范畴在不断发展,很难用一种分类体系把设计的本体描述完整。大智浩和佐口七郎把设计划分为如图3.1所示的视觉传达设计、环境设计、制品设计三大领域[一],这一分类模式较有涵盖性,把设计本体的各个大类的关系进行了表达,至今仍是设计学科分类的模式,从维度上包含了二维设计、三维设计、四维设计(三维空间加入了时间的维度)。从文化生态系统的角度,人、社会、自然三者通过各种类型的设计联系在一起,如图3.2所示,但各类设计互相之间也有交叉和相融,比如一个产品同时可能具有使用的工具功能、身份识别功能、社会交往功能,尤其是信息技术为主导的产品,如手机,本身是一个物质装备,但实际的使用功能则通过非物质的服务来完成,其品牌和形态的符号性则体现为更多的文化象征意义。

㊀ 大智浩,佐口七郎. 设计概论[M]. 杭州:浙江人民美术出版社,1991:12.

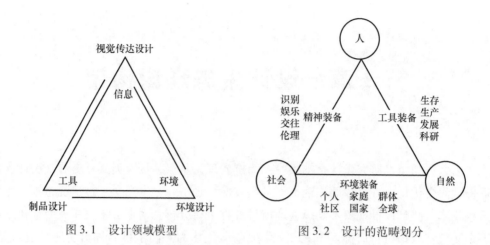

图 3.1　设计领域模型　　　　　图 3.2　设计的范畴划分

以一个设计物的微观系统来看，设计的本体构成与相关的生产、物流、市场等资源直接相关，形成一个"设计—生产—销售—消费"的关系系统，受多种环境要素影响，并且是多种学科交叉互动的产物。在产品的关系要素当中，设计者、生产者与消费者、市场是设计输入和输出的两端，通过商品形成联系，构成设计到消费的经济链，同时也是一个文化生态链，链中的各个节点又与其他生态链相连，构成网状结构。如图 3.3 所示，以产品（物）为节点，直接相关的要素围绕产品构成产品生态网，产品既作为连接节点使周围要素相互关联，又决定于要素的作用，外围则需要许多的学科知识和技术来支撑。

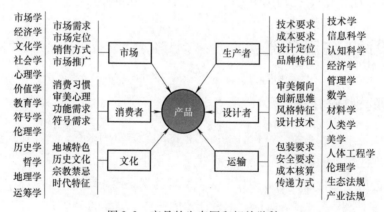

图 3.3　产品的生态网和相关学科

3.1.2　设计与文化生态

设计与所处的文化生态环境之间是相互影响的互动关系，并且这种互动是激烈而且频繁的。一方面，设计的资源利用能力极大，不仅能从环境中获取物质资源，经过转换成为设计产品，并且擅长于获取文化资源进行设计转换。设计教育的一大任务就是训练研究者知识获取的创新能力、资源利用的创物能力，设计师发现需求的能力就体现为把需求与可获得的资源进行联系的能力。另一方面，设计与生产直接相连，因而设计的实现是迅速的，生产企业

需要抓住稍纵即逝的商业契机，而获得经济利益之后又大大加强再设计和再生产的能力，促使设计更高效地吸收资源和输出设计产品。设计师的培养与设计生产又都以"量"的积累和扩大为生态特征，从当下设计行业和设计教育的发展规模与速度就可以看出这一点，既体现为物质消耗量大，也体现为社会需求量大，物质消费的大量需求构造了设计的巨大服务市场和教育的巨大人才市场。

设计依赖文化环境而生存，又具有文化辐射能力，如图3.4所示。设计影响文化环境，甚至自己着手构建文化环境。设计与环境的互动是一种文化生态运行过程，既体现在设计领域自身是一个生态系统，也体现在设计系统与外部文化环境、社会环境、自然环境的生态关系上，设计对文化生态的影响可以是建设，也有可能是破坏，这就要求设计系统的自我发展、自我约束需要同时进行，设计创造与知识创造也需要有广阔的理论视野与历史视野。

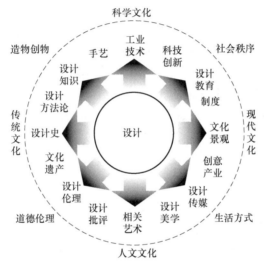

图 3.4　设计的文化辐射效应

文化项目层面的许多内容就是设计项目：规划、建筑、景观、广告、产品、网站等，既包括物质的创造，也包括非物质形态的创造，设计在实施着文化建设的职能，因此，文化遗产也是传统设计的创造。如云南个旧的锡工艺，在几位传承人和大师的带头下，不断设计创新，推出新产品，其中国家级金属工艺大师赖庆国在自己的"云南省红河·个旧锡文化创意产业园"设立设计部门，他的作品把现代设计与传统的锡工艺进行结合，在设计上和特有的斑锡工艺技术上做出了创新，对于当地的手工艺文化生态具有重要的作用；大理剑川的木雕工艺传承人段国梁也是一位国家级工艺美术大师，其作品代表了大理剑川传统木雕的最高水平，他也非常提倡现代设计理念、技术与传统木雕的结合。这些"文化精英"是传统工艺设计的代表，在文化生态系统中虽然只是一些"节点"，但所传递的文化信息却有着极大的文化动能，一个文化生态系统的建设正是这样一个个"点"所构成的"网"，因此，设计对文化生态的建设需要有量和规模的保证。

另一方面，设计也体现出破坏力，有可能改变文化的模式和类型，如现代设计使城市、

乡镇的传统特色和民族特色消失。在建筑设计领域，云南大量的传统土掌房（彝族）、蘑菇房（佤族）、竹楼（傣族）等被现代"方盒子"建筑或外来风格的"洋楼"替代；在产品领域，现代设计与传统手工艺争夺市场，各种传统的陶、瓷、木、竹等制作的日用品，不敌现代工业化生产的不锈钢、塑料产品，使生活中产品的类型和风格同一化，甚至由此改变了人们的生活方式，使整个生活和社会都失去原有的文化特征；在与自然的生态关系上，现代设计与高消耗、高污染的工业生产直接相连，危及自然生态环境。所有这些局部破坏，又造成传统文化失去生存的生态环境，如传承人失业、改行，非物质文化遗产变味、失传，传统街区、村落拆除，建设现代化建筑。从造成破坏的根源上看，除了经济发展和城市化、现代化建设的必然需要，人为因素是核心原因，设计在当中无论在直接还是间接方面都难辞其咎。

3.1.3 设计文化系统

设计文化系统是设计文化生态学研究的核心范畴，以生态系统来观照设计与设计文化的系统性，有一些概念需要讨论，如设计文化系统、设计文化生态系统与设计生态系统。

1. 设计文化系统、设计文化生态系统与设计生态系统

文化系统论是文化生态学的特征，既要研究文化的内部关系系统，又要研究"文化系统及其与外部的关系构成"的文化生态系统㊀。设计文化是一个文化了系统，也是一个有机的、复杂的生态系统，参照文化生态学理论，设计文化系统就是设计的内部关系系统，是以设计作为文化的属性来定义的。

设计文化生态系统是设计文化与其外部文化环境相互联系所构成的有机整体，既与其他文化相互作用，也与自然系统、社会系统等密切联系，如图3.5所示。这个概念所研究的是文化范畴的设计生态，即设计文化与外部文化生态系统之间的关系。

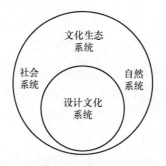

图3.5　设计文化生态系统关系图

设计生态系统是从整体设计领域出发，把设计作为一个系统与外部生态关系构成的系统整体，所关注的是设计的存在与发展的系统环境，而设计文化生态的研究与普通文化生态学的不同之处在于，设计所涵盖的范畴既是以狭义的文化为核心，又必须包括广义的设计文

㊀ 戢斗勇. 文化生态学——珠江三角洲现代化的文化生态研究［M］. 兰州：甘肃人民出版社，2006：47.

化，尤其是研究其系统关系与生态规律，必然需要将设计文化系统扩展到广义的范畴，因此设计文化生态系统的概念是突出对设计文化性的认识，设计生态系统的概念是突出对设计本体与实体的认识，两者的共同之处是统一于对同一个设计领域的研究，差异是在观察角度和讨论角度上的不同。从本书的研究范畴来说，两个讨论角度都是需要的，文化生态的角度是分析其文化核心关系的需要，设计生态的角度是研究其系统构建与实践的需要，两者的认识核心统一于设计文化。因此，下面首先从设计文化系统的研究开始。

2. 设计文化系统的结构

设计文化系统的构成既与一般文化系统的结构一致，又有自身的特点，虽然在表象上，设计主要体现为造物的器物文化，但设计文化并不是纯技术和纯物质的，现代设计的目的也不再是集中在器物文化层面，而是越来越向精神文化层次转移，因此，设计文化系统也呈现一个多层次的结构。

文化系统的结构用金字塔表示，分为5个层次（见图2.8）[⊖]，对应于从器物文化到制度文化，再到观念文化的各个层级。参照这一结构描述，构建一个设计文化系统结构，有利于分析设计文化的层级与因子之间的关系。本书把设计文化系统层级概括为如图3.6所示的六层结构：从基础层——设计造物层开始，向上为设计门类、设计类型、设计模式、设计体制、设计哲学各层级，整体包括设计的所有知识、技术、制度、组织、行为、成果等文化内容。

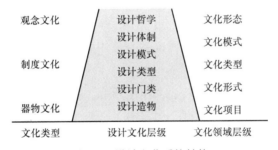

图3.6 设计文化系统结构

设计文化系统的六层模型，体现了设计领域的构成，也揭示了各种设计文化因子的相互关系。从基础层向上，是设计文化从微观到宏观的递增，可以描述设计文化所着眼的思想层次高度，也体现出设计领域的各层级研究内容和研究特点。越下层的设计文化因子，越体现出文化的基础性和活跃性，下层是上层的基础和源头，上层因子正是在下层因子的历史发展积累当中逐渐产生的，由下向上是一种建设关系。底层的设计造物与日常生活最为贴近也最为紧密，对各类文化资源的吸收、利用能力最强，文化能量交换与信息传递最频繁，因而也是覆盖面最大、变动性最强的文化因子。各层级自上而下形成一种制约关系，上层设计文化因子具有系统核的中心地位，最接近"文化内核"，把文化精神贯穿于系统各层级，向下传递，在设计文化系统中是文化制约性最强、文化涵盖范围最大的因子。

⊖ 戢斗勇. 文化生态学——珠江三角洲现代化的文化生态研究 [M]. 兰州：甘肃人民出版社，2006：53-54.

设计文化系统层级划分是一个设计文化的认识模型和分析模型,以文化生态观研究设计文化的主要目的是为了揭示其系统的结构和功能关系,当下设计领域需要解决的矛盾和问题,在整体层面就是设计文化生态系统的结构和功能问题。设计文化系统各个层级既有独立存在形式,又有交叉和综合的共存形式,各层级间的交叉和模糊性是存在的,如"跨界设计"现象就是跨越门类的设计行为,综合性的"社会设计"⊖是模式综合、多类型组合、多种技术并用的设计项目,也是一个小型设计文化生态系统。

3. 设计文化系统的要素与层级

设计文化系统的6个层级体现了设计文化的系统要素和文化因子,设计文化生态学既要研究各层级要素的内容,也要研究要素之间的关系,包括相互之间的结构与功能关系,从而研究系统的作用机制。

(1) 设计造物——设计文化的基础层

设计造物是设计文化系统的基础层,设计的最终实现是物化成为可供使用的成品,设计的物化不仅是设计项目,也包括设计的脑力生产、图纸生产和制造生产,因此应当从造物的实现技术角度来看待。设计所造的物是一个复杂而多样的概念,如从自然物质略加处理而成的原始工具到结构复杂的交通工具,从尺寸小巧、用途单一的一个杯子到体量庞大、功能多样的一幢酒店,从一支只能用来写字的笔到性能强大、具有功能扩展性的计算机等,都是设计的造物结果,也都有相应的技术。

设计造物层是研究"物"的问题,设计的物包括物质和非物质两方面成分,物质成分是实体存在的物本身,如产品、环境、印制品、装置、影像等,非物质成分是设计所包含的非物质性因素,如功能、服务、技术、信息等。但物质与非物质划分没有严格或明确界限,以科学意义上的物质定义,可见与不可见并不是划分物质的标准,如软件、视频、信息等无形的设计成分,既是物质的又是非物质的,在设计中,物质设计和非物质设计成为两大价值取向。卢卡奇在《历史与阶级意识》中总结了物的3个价值属性:

1) 使用价值—工具—功用逻辑—日常生活的领域;
2) 交换价值—商品—经济逻辑—市场的领域;
3) 符号价值—符号—符号逻辑—地位和声望的领域。⊜

3个属性表明,设计物的属性是物质成分和非物质成分的组合,其价值是物质价值和非物质价值的叠加。非物质设计是以减少物质消耗并且以非物质手段来实现设计目标的理念,其特征是物质的最小化,服务和功能的最大化,可见其物质与非物质的区分并不是严格科学意义上的概念,而是物质资源和环境保护意义上的概念,这种认识对设计造物是非常重要的。赵江洪教授从3个方面定义产品的属性:制品、商品、用品⊜。制品属性包括制造技术、工艺、材料、形态;商品属性体现为销售、消费行为中的经济价值;用品属性是产品的

⊖ 杨砾,徐立. 人类理性与设计科学——人类设计技能探索 [M]. 沈阳:辽宁人民出版社,1988:283.

⊜ 卢卡奇. 历史与阶级意识 [M]. 杜章智,译. 北京:商务印书馆,1992. (转引自:唐林涛. 设计事理学理论、方法与实践 [D]. 北京:清华大学,2004.)

⊜ 赵江洪. 设计艺术的含义 [M]. 长沙:湖南大学出版社,2005:27-28.

使用价值。从这3个方面属性的构成和实现方式来看，物质主义与非物质主义的设计所采用的手段既有差异也有共同之处，见表3.1。

表 3.1 物质主义设计与非物质主义设计对比

属性	要素	物质主义设计	共 同 点	非物质主义设计
制品	技术	技术中心，物质生产	必要生产装备	知识中心，减少物质生产
	消耗	资源消耗	必要消耗部分	资源消耗小或无
	报废	产生垃圾，难处理		垃圾少或无
	生产	资源密集，密集劳动	人工	知识密集，协作劳动
	环境	生态压力大		生态压力小或无
	设计	面向材料、结构，硬件设计		面向服务、信息，软件设计
商品	价值	实物价值，功能价值	经济价值	服务价值，功能价值
	赢利	生产企业，销售企业，以量为中心	设计，生产	生产者，服务提供者，以质为中心
	效益	个人效益，社会效益	经济，社会	社会效益，生态效益
	传播	物流、包装等附加消耗		信息流，附加消耗小或无
用品	功能	单一，专用，闲置，易淘汰	实用功能	多样，综合，无闲置，可更新
	升级	换代，换新，重新生产		软件升级，服务提升或转移
	形态	物质形态为主，功能形态是附加价值	物质与非物质结合	以功能形态为主，物质形态仅是终端或界面
	寿命	生命周期短，人为废止		可循环，重复利用，人为延长
	审美	实体造型美为主，独特性、个性易体现		以视觉形态美为主

对比物质设计与非物质设计的主要特点，两者有各自的造物逻辑和造物体系，并且各有优势和劣势。以文化生态观和可持续发展的观点来看，非物质设计应当大力倡导，毕竟设计主要是为了解决特定的问题，为了满足一定的需求，在对环境影响最小化和资源消耗最低化的情况下达到这一目标是最好的方案，但并不是所有的设计都可以用非物质的手段解决，也不是所有的设计都可以非物质化，两者有许多不能相互替代的成分。比如书籍，电子书相对于纸质书是不消耗纸张的，是最"非物质的"，但也失去了纸质书可以具有的艺术品特征。书籍所提供的信息既包括知识，也包括艺术信息、设计信息，电子书和纸质书各自的优势和劣势是一种补充关系，而不是替代关系。

(2) 设计门类——设计文化的形式层

设计门类是对设计文化形式的研究，有利于把握设计造物的共同规律。设计门类划分有不同的认识角度，如从设计工作的维度可划分为四维、三维、二维，从设计的生产技术角度划分为手工艺设计、工业设计，从设计的形式划分为环境设计、视觉传达设计、产品设计。各类设计还可以划分出更细的分类目录，如环境设计中包括建筑设计、室内设计、景观设计，在设计行业中各类设计既有自己的领域，又有许多交叉，边界是模糊的。从设计学科划

分就更复杂了，我国 2011 年以前的学科划分中，艺术学领域有艺术设计，工学领域有建筑设计、景观设计、城市规划与工业设计，2011 年的新分类是在设计学之下划分为"艺术设计学、视觉传达设计、环境设计、产品设计、服装与服饰设计、公共艺术、工艺美术、数字媒体艺术、艺术与科技（特设专业）"。可见，对设计门类进行划分是一个复杂课题，认识也在变化，从便于认识和涵盖的角度划分，会使分类较为抽象和泛化（如维度划分模式），从便于操作和管理的角度划分，又可能有缺漏和不对等（如学科划分模式）。设计的分类学本身就是设计学研究的一个领域，划分门类的意义在于可以揭示和总结设计的共性与个性规律，使设计理论和实践经验得到积累。随着设计的演变、进化，设计知识和认识的发展、学科建设的需要，分类也将不断变化。

（3）设计类型——设计文化的特征层

设计类型与设计门类有相关性，但并不等同。设计类型是从设计文化的类型来说的，文化类型的划分根据需要而采用一定标准，设计文化类型也是依据一定的标准制定并进行划分的，既体现为设计的价值观标准，也体现为设计文化的某种特征，如生态设计、绿色设计、消费型设计等。设计思想变化和文化生态变化又使新设计类型不断涌现，如果要涵盖整个的设计领域来划分类型，恐怕也只有"自觉设计"和"自发设计"⊖这个抽象的划分方式。因此，设计类型是多样化和演进化的，如设计史上各国、各流派的设计主张，本质上就是对设计类型的探索（功能主义设计、装饰主义设计、构成派、风格派等），也包括对更高层面的设计模式的构建（以人为中心、以社会为中心，物质设计、非物质设计等）。

（4）设计模式——设计文化的规范层

设计模式研究设计的文化行为范式和特定的文化活动模式，是设计的文化模式的体现。"文化模式"是一定文化环境中人的行为规范、道德标准、爱恶感等⊜，设计模式是文化模式在设计造物活动中的体现，同文化模式一样与民族性、地域性有关，如我国古代设计贯穿一种"天有时，地有气，材有美，工有巧。合此四者，然后可以为良"的造物认识，就是对"天人合一"哲学的设计模式转化。《考工记》说："郑之刀、宋之斤、鲁之削、吴粤之剑，迁乎其地，而弗能为良，地气然也"，把设计和生产的"本土化"看得极重，其实反映的是地域的文化环境当中设计造物模式的重要作用。

文化模式有"情境性模式、工具性模式以及综合性模式（群集性模式）"，也有"全局性模式、总体性模式、类型性模式"⊜。设计模式既在社会的总体文化精神上体现，也在地域性和时代性的文化气质中体现。研究设计模式不是停留于创造新模式，而是为创造新文化，与社会的文化价值观相联系，如随着时代精神和文化精神的发展，出现物质设计模式和非物质设计模式，是社会进入非物质社会时的全局性设计模式演变。设计从以产品为中心，到以人为中心，再到以社会为中心，是社会文化价值观演变传递到设计

⊖ 李砚祖. 艺术与科学（卷四）[M]. 北京：清华大学出版社，2006：76-85.
⊜ 本尼迪克特. 文化模式 [M]. 北京：三联书店，1988.
⊜ 克鲁克洪. 文化与个人 [M]. 何维凌，高佳，何红，译. 杭州：浙江人民出版社，1986：16.

的总体性模式演变，而本土设计随着地域环境而形成地域性模式，是类型性模式的体现。

（5）设计体制——设计文化的管理层

设计作为文化是否需要管理？设计角度的观点是"制度与管理有两个含义：一是指设计活动中需要大家共同遵守的规范和准则；二是指在一定历史条件下形成的设计体系"[一]。生态角度的观点是"为生态正义而管理设计"[二]，前者是设计的自发性管理，是一种自律，后者是主动性管理，强调的是责任和约束。两者的结合就需要一种文化管理的体制，而设计文化在社会中强大的扩散性，以及在经济活动中的广泛性，使设计仅仅通过"自律"和"自觉"来进行自我管理已经不大可能，历史已经证明这一点，从国家层面和行业层面，一种宏观体制是必要的。

设计体制是设计的组织格局与结构，是与管理制度和长远规划直接相关的范畴。设计体制与国家的各类管理体制都有关系，如国家的经济体制、政治体制、科技体制、文化体制、教育体制等。之所以把设计体制作为设计文化系统的一个层面专门讨论，一是由于设计与生产力、生产关系、上层建筑直接相关；二是由于设计与产业的关系密切，企业、组织、机构的管理与发展直接融入国家战略、民族文化战略当中，设计体制既关乎设计本身的走向，也关乎国家和民族的文化走向；三是由于设计体制是设计文化生态系统功能和结构运作的直接作用机制，是设计与产业生态和社会生态的结合点，对设计文化生态系统的总体形态具有结构性的作用。

从文化生态观的角度看，设计体制与文化体制关系最密切。文化体制改革是对文化生态系统的调整，是国家主导的、涉及全社会的文化事业、产业层面的文化系统性改革，具有国家文化安全、文化与经济协调发展、社会和谐的战略意义。文化体制是一种管理体制，从宏观的国家管理层面开始，延伸到社会的各级部门、组织、机构等各个层面，涵盖社会文化、经济、生活的各个领域，因此，文化体制也是一种系统化的层级关系管理，包括"宏观管理体制、行业管理体制、微观管理体制"[三]。宏观体制体现在国家层面的社会文化整体性的管理，微观体制则体现在各行业当中，如文化类企事业单位内部的组织架构和关系机制等。宏观体制是对行业和组织的总体管理和引导，组织的微观体制是行业体制和宏观体制的构成，设计体制就是文化体制管理下的一个行业体制，首先需要与国家的意识形态相统一。文化体制具有意识形态属性，主导着设计体制的总体属性，这种主导性既有制度强制的成分，也有设计文化自觉、自发的成分，两者相辅相成。如"德意志制造联盟"主动为"国家美学标准"制定规范和设计自律，就是在国家意识形态下把审美作为设计体制构建的切入点。设计体制要与经济体制、产业体制统一，促进产业的发展，在文化体制下又与文化产业直接相关，甚至成为文化产业的主要组成部分。设计体制也包含着为文化事业服务的文化供给职能，设计的经济属性和技术属性是显在的，而相比之下其文化属性较隐性，并且设计在经济

[一] 舒湘鄂. 设计物语——设计学的基础理论研究[M]. 杭州：浙江大学出版社，2013：7.
[二] 郑巨欣. 为生态正义而管理设计[J]. 装饰，2014（8）：58-61.
[三] 王晓刚. 文化体制改革研究[D]. 北京：中共中央党校. 2007：19.

领域也发展得更迅速，由此使设计体制更多地体现为经济体制，尤其是在文化产业领域和企业组织中，设计的管理较多地与经济和技术的管理相关，因此，从文化的角度对设计体制进行研究，应当是文化生态建设的一项任务。

(6) 设计哲学——设计文化的思想层

设计哲学是设计文化系统的思想核心层，本书的这一划分方式与"文化形态"作为文化系统"金字塔"的顶端有所不同，但并不相悖，主要有两方面的思考：

首先，文化形态是文化的整体表现形式，如汤因比、斯宾格勒等人的"文化形态学"[一][二]就是将文化作为研究单位，用形态学的方法对文化进行研究，其方法主要是直观的"观相"和对比，不同于从国家、民族、血缘等角度对文化进行研究的传统方法。文化形态是决定文化系统整体特征的系统核，站在顶端统摄"金字塔"的各个下层，对于设计文化系统，文化形态同样也是系统核，但并不尽然，因为设计形态虽然与文化形态直接对应，如"原始文化"在设计上可以对应"石器文化"或"原始设计文化"，"现代文化"也可以对应"工业文化"或"现代设计文化"，但设计文化不是构成文化形态的全部。另一方面，一定的文化形态也没有涵盖设计文化形态的全部，比如设计文化形态有可能超越基于社会特征的文化形态，存在超越"原始"与"现代"、超越"资本主义"与"社会主义"等界限的国际化设计或全人类设计文化形态，如可持续设计、非物质设计等。因此，设计文化系统的"塔顶"或系统核应当有某种符合设计规律的文化因子可以胜任，本书认为它就是设计哲学。

第二，哲学是有严密逻辑系统的世界观和方法论，虽然哲学作为学科的历史发展曲折而变化多端，存在许多概念认识上的争论，比如我国古代"是否有哲学"就存在争议，但总体来说哲学包含着认识、判断、智慧、真理，是人类对世界和自身认识的高度理论总结和抽象，为人类认识世界和改造世界的具体科学提供世界观和方法论的指导，具体科学又为哲学提供基础，推动哲学的发展。设计造物是设计者的意识通过技术外化的过程，如《考工记》说"知者创物"，设计者的意识由各种设计知识构成，其中主导设计者的认识活动和价值判断的基础就是设计哲学思想，反映了"一种集体与个体的统一、普遍性和特殊性的统一，既可以丰富设计理论，又可以促进设计实践"[三]。设计哲学处在设计文化系统的系统核位置，意味着设计哲学是设计领域的整体性指导思想和方法论，是设计理论体系的基点和总则。

设计哲学在设计学科体系中也是一个重要的核心，如布鲁斯·阿克提出的设计研究范围的"阿克体系"包括表3.2中的10个方面[四]，把设计哲学定义为设计领域的论证逻辑问题，我国学者杨砾、徐立在其基础上发展了设计研究的新体系，见表3.3。这一体系把设计哲理放到了第一位，并且对设计哲理的认识与阿克不同。

[一] 斯宾格勒. 西方的没落（第一卷）[M]. 吴琼, 译. 上海：上海三联书店, 2006.
[二] 汤因比. 历史研究 [M]. 曹未风, 等译. 上海：上海人民出版社, 1997.
[三] 陈登凯. 设计哲学 [M]. 西安：西安交通大学出版社, 2014：8.
[四] 杨砾, 徐立. 人类理性与设计科学——人类设计技能探索 [M]. 沈阳：辽宁人民出版社, 1988.

第3章 设计生态理论构架

表3.2 设计研究的阿克体系

序号	分 类	研 究	价 值
1	设计历史学	设计领域中曾经发生过的事件及事件间的关系	文献，经验
2	设计分类学	设计领域中的现象分类研究	体系，管理
3	设计技术	研究属于设计领域的系统或事物的运动原理	实现
4	人类设计行为学	设计活动、设计活动的组织和机构的本质	社会本质
5	设计建模	人们建立模型、进行模拟和交流设计思想的能力	思维
6	设计计量学	有关设计任务的度量问题，着重于处理非量化资料的问题	客观理性
7	设计价值学	设计领域中的价值问题，特别是研究技术价值、经济价值、伦理价值、社会价值和美学价值之间的关系	价值观
8	设计哲学	设计领域里的论证逻辑问题	逻辑理性
9	设计认识论	设计领域中的认识、理解和真理问题	文化本质
10	设计教育学	设计教育的原则和实践	传承发展

表3.3 杨砾、徐立的设计研究新体系

序号	分 类	研 究	价 值
1	设计哲理	设计定义、设计的理性（有限理性说）、适应性系统论、设计研究方法论等	理性，认识
2	设计技能研究	思维、问题求解和创造性思维的本质，思维机制，关于"设计智能"的探讨等	思维，逻辑
3	设计过程研究	真实的、普通的设计过程模式，设计过程中的一般搜索（寻找设计方案）策略和控制搜索策略的机制等	控制，管理
4	设计任务研究	设计任务的可分解性、设计需要和目标、设计任务的时间范围和空间范围、设计任务的表达、设计组织的管理任务、设计者—委托人关系等	实现
5	设计方法研究	设计的形式逻辑、设计方案搜索方法、设计方案评价方法、设计过程组织方法、表达方法、计算机应用等	技术
6	其他专题	基于以上设计理论，结合专业设计知识，研究工程设计、组织设计、社会—经济设计（规划）等领域的特殊问题；建立适合培养专业设计人才的普通设计理论课程；探讨设计科学进一步深化发展的途径等有关设计任务的度量问题，着重于处理非量化资料的问题	扩展，传播

简召全等人提出的体系也把"设计哲学"放到了"金字塔"的顶层，如图 3.7 所示[一]（笔者对引用文献的原图文字内容稍有改动），对照其"金字塔"的其他层级看，设计哲理与文化生态观所看待的设计哲学较一致。

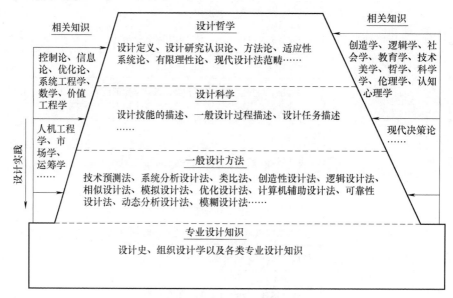

图 3.7　设计研究金字塔

综上所述，设计哲学作为设计文化系统的顶层，为设计提供系统性、理论性的方法指导，而不是具体的设计方法；设计哲学推动新思想、新方法的产生，促进设计的观念创新和模式创新，促进设计的繁荣，同时也规范设计，树立正确的设计观，并且产生先进的设计方法论。另外需要注意的是，设计哲学所包含的内容不仅限于哲学作为学科定义的范畴，而是包含与哲学思想和思想方法有关的更大范畴，可以说是广义的哲学范畴，体现为从古至今、从西到中的各种被认为有道理的设计哲学，都对设计的价值观产生影响。在全球化的今天，哲学思想更加能够超域化、超阶级化、超时空化地传播，既有良性的思想，也可能有不良的观念，这就需要设计文化系统有健康、稳固的结构，并且有自觉和自控的能力。

3.1.4　基于传统文化哲理的设计文化系统

设计文化系统各层级之间的相互关系，结合我国传统的"道器"思想来分析较为清晰，如图 3.8 所示。《易经》的"形而上者谓之道，形而下者谓之器"概括了整个设计造物过程和设计文化系统运作，"中华源文化应该是'道器并重'的文化"[二]，中国古代哲学话语方式与现代理论论述有很大不同，道的含义繁多并且模糊，是一个极难准确界定的概念，森茂芳教授的《美学传播学》构建了一个"道"的"字义树"。图 3.9 总结了古代各种文献中出

[一]　简召全，冯明，朱崇贤. 工业设计方法学 [M]. 北京：北京理工大学出版社，2000：8.
[二]　陈登凯. 设计哲学 [M]. 西安：西安交通大学出版社，2014：12.

现的"道"概念的演变○（笔者对引用文献的原图文字内容稍有改动），从最初的道路，到道德、方法、方向、规律等，显示出"道"观念的多义。

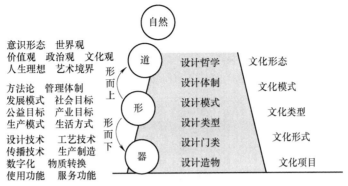

图 3.8　设计文化系统与传统文化哲理的关系

图 3.9　"道"的字义树

从与设计相关的概念来看，"道"是我国传统哲学和美学的最高思想范畴○，"道—形—器"的系统就是设计文化生态系统的概括，如朱熹说："理也者，形而上之道也，生物之本也；气也者，形而下之器也，生物之具也"，把"道—形—器"的系统用生物概念解释，与文化生态学的方法异曲同工。顶层的设计哲学对应的是"道"，底层的设计造物对应的是"器"，"道"是"形而上"者，"器"是"形而下"者，而中间的"形"也具有重要的地

○　森茂芳. 美学传播学［M］. 昆明：云南民族出版社，2001：86.
○　森文. 道·形·器——论中国古代器物设计思想的起源［J］. 民族艺术研究，2005（6）：11-16.

位，图 3.10 显示了"形"字同样具有广泛含义，如"形质"（清代学者戴震语）"形制""形态""成形""形象""形式""形容""情形"等，古语中"形"还通"型""刑"等。"形"的多重含义与设计文化系统的中间层级有许多对应之处。

形状	形体
形，象形也（东汉·许慎《说文》）	可以隐形（三国魏·邯郸淳《笑林》）
物成生理谓之形（《庄子·天地》）	无案牍之劳形（唐·刘禹锡《陋室铭》）
在天成象，在地成形（《礼记·乐记》）	山岳潜形（宋·范仲淹《岳阳楼记》）
形色，天性也（《孟子》）	钩勒廓形（蔡元培《图画》）
形者，生之具也（《史记·太史公自序》）	容貌
良马可形容筋骨相也（《列子·说符》）	察其貌，而不察其形（《谷梁传》）
形似酒尊（《后汉书·张衡传》）	虽无所匡挽，而义形之意再见之矣（《节寰袁公传》）
其上为睥睨、梁欐之形（唐·柳宗元《小石城山记》）	地貌
形若土狗（《聊斋志异·促织》）	秦，形胜之国（《史记》）
因势象形（明·魏学洢《核舟记》）	

形势	动词用法
勇怯，势也；强弱，形也（司马迁《报任安书》）	形，见也（《广雅》）
仆未之得验，然其形必然（汉·贾谊《铸钱》）	然后心术形焉（《礼记·乐记》）
不为者与不能者之形何以异（《孟子·梁惠王上》）	形人而我无形，则我专而敌分（《孙子兵法·虚实篇》）
鼎足之形（宋·司马光《资治通鉴》）	赵王不悦，形于颜色（《战国策·赵策三》）
效法	归而形诸梦（清·袁枚《黄生借书说》）
仪形虞、周之盛（《汉书·王莽传上》）	形人之短，文人无行（《西湖二集》）
仪形文王，万邦作孚（《潜夫论·德化》）	上下未形，何由考之（《楚辞·天问》）
	惟有道者，能备患于未形也，故祸不萌（《管子》）
	非名不著，非器不形（《资治通鉴》）

图 3.10 "形"的字义

从"形"的多重含义可以看到，"道—形—器"的系统只有以"形"为媒介才构成关系，只有以"形"为重点才是文化生态的系统观。以往对古代设计思想的研究都侧重于"道"和"器"，"道"对应"形而上"的纯思想层面，"器"对应"形而下"的纯技术或纯方法方面。而实际上，这种"道、器"的概括把"形"忽略，是现代设计的技术思维方式，因为从"器"到"道"的大跨度，只能发现有直接联系的因素，如把"天人合一"思想直接与某些器物特征相连接，只抓住了技术的表层。设计在从传统的自发设计到现代的自觉设计的转型过程中，"器"（技术层面和表象层面）的变化让设计应接不暇，需要快速建立一个设计的"自觉"起点和体系，设计在构建"器"体系的过程中，又发现自身所缺失的"道"。一部分研究力量转向设计哲学的研究，使"器"和"道"相呼应推动了对设计认识的不断深化，也使设计的文化偏离不断得到纠正，但设计文化系统的生态关系和功能研究并没有全面进行。现代设计理论认为我国古代设计"重道轻器"，是一种误读，现代的"重器轻道"同样是一种偏误，而重"道、器"轻"形"则是设计的文化生态观缺失。

古代设计与制造融为一体的结构使"道—形—器"构成一个完整的设计生态系统，如果说"器是设计文化的载体，道是设计文化的精神"⊖，那么"形"（体制层面和模式层面）在当中则起着系统结构作用，现代设计成为独立职业使设计生态扩大到了社会层面，"形"

⊖ 舒湘鄂. 设计物语——设计学的基础理论研究 [M]. 杭州：浙江大学出版社，2013：21.

的作用也相应扩大到社会、国家，甚至世界层面，其作用更大、更复杂，也更隐性。学习传统和复兴文化成为现代中国设计界的一个热潮，但大多的"学习"仍然在表象的"器"层面模仿，甚至存在许多对古代"道"的哲学思想片段化的牵强附会和误读。比如，一个"天人合一"就在许多设计讨论者和实践者的随意解读或者片面运用下变得越来越没有把握，存在"伪天人合一"现象①。由于这些情况的大量存在，学界认为传统设计不能解决当下问题的看法也就不为怪了。因此，文化生态观对设计的研究是重视对"形"的研究，设计文化生态学的构建也是对"形"在设计系统中的结构作用和规律的构建。

"道—形—器"的系统不仅更概括地解释了设计文化系统的关系结构，并且从远古《易经》的"形而上者谓之道，形而下者谓之器"开始就已经为我国设计奠定了"开山的纲领"②。在我国古代"重道"的文化观念中，道与器还具有对设计文化作等级划分的意义，如以"器"的性质为主体的日用品、功能性设计，以"道"的观念含义为主体的"理器""权器""礼器""铭器"设计③，设计的功能直接为政治、宗教、权力服务，儒家的伦理观念也主导着设计造物的伦理等级，借用"形式追随功能"的语法，可以说是"形式追随意识形态"。今天的设计需要一种新的设计伦理，到达"道"的境界还不是尽头。《道德经》还提出了更高的哲学命题："人法地，地法天，天法道，道法自然"道之上是自然，是超越一切人类文化、政治、社会、经济的超境界，老子的许多体现在社会构想和国家治理思想上的宇宙观和方法论，都贯彻了这种"道法自然"的观念，这与现代设计的生态观和文化生态观在生态最高层上是统一的，或者应该说现代设计和文化生态学是老子的迟到千年的学生，因而最原初的"道"观念至今又被中西方学界重新学习④。

3.1.5 基于"需求理论"的设计文化系统

需求是设计的起点，研究需求理论的目的是把设计文化系统的层级与人和社会需求的层级进行对照分析。图 3.11 所示是学界广泛认同的需求"五层次论"，最早在马斯洛 1943 年的论文 *A Theory of Human Motivation* 中提出，这个层次划分至今一直是心理学、管理学、社会学等各个领域的共识，进入了许多的教科书和著述当中，但这一认识并不全面。

首先，马斯洛本人的众多论著中还有更多的需求类型讨论，如 *A Theory of Human Motivation*（《动机与人格》）有多个版本，讨论了"认识和理解的欲望"和"审美需要"两种需要⑤，*The Farther Reaches of Human Nature*（《人性能达的境界》）⑥中，*A Theory of Matamo-*

① 何新闻. 创造设计的生命力：设计艺术源流及发展 [M]. 北京：北京大学出版社，2009.（书中《"天人合一"——一个在当今设计中滥用了的传统理念》一文作者周浩明专门举例批评了"死守传统"的"似'天人合一'"和"偷梁换柱、改头换面"的"伪'天人合一'"现象。）
② 森文. 道·形·器——论中国古代器物设计思想的起源 [J]. 民族艺术研究，2005（6）：11-16.
③ 森文，周旭. 论中国古代文化性器物及其设计思想 [J]. 装饰，2010（6）：120-121.
④ 赵江洪教授在 2001 年汉城（今首尔）大会发言中引用老子的学说来讨论"非物质"和"可持续"的设计思想。
⑤ 马斯洛. 动机与人格 [M]. 许金声，程朝翔，译. 北京：华夏出版社，1987.
⑥ MASLOW A H. The Farther Reaches of Human Nature [M]. New York：Viking Press，1971.（中译本：马斯洛. 人性能达的境界 [M]. 林方，译. 昆明：云南人民出版社，1987.）

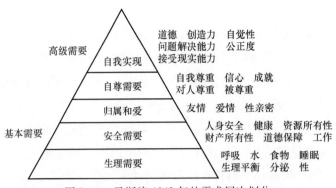

图 3.11 马斯洛 1943 年的需求层次划分

tivation：The Biological Rooting of the Value-life（《超越性动机论：价值生活的生物学根基》）和 Self-actualizing and Beyond（《自我实现及其超越》）使用了"metaneeds""Matamotivation"等概念，从超越性动机的讨论又提出了"超越性需要"。The Farther Reaches of Human Nature 和 Theory Z（《Z 理论》）等又对"超越性需要"概念进行了补充和深入阐释，把"超越性需要"称为"灵性"层次。

其次，一些学者对需求理论有新的补充，如美国学者希尔加德的《心理学导论》[一]（1982）把"认知需要"和"审美需要"排列到"自我实现需要"之后，成为"七层次说"；李安德的《超个人心理学：心理学的新典范》中把"Z 理论"和"X 理论""Y 理论"综合成为"六层说"[二]；许金声认为"可以明确地扩展为 6 个层次"[三]。

无论是"六层"还是"七层"，都看到并承认"认知""审美""超我"的存在。设计对需要的满足是多样而复杂的，需求研究是设计研究和设计生成的重要基点，对各个需求层次进行细致研究符合设计文化生态研究的特征，本书从设计学和文化生态学的角度来理解需求层次系统，因此基于以上多种需求理论，整理成图 3.12 所示的"八层次需求结构"，来对照设计文化系统。其中包含以下 3 个要点：

第一，设计提供的需求满足是一个递进的系统，既与人的个体需要统一，从满足人的基本需求出发，又与社会、国家、全球人类的需要相统一，体现为服务需求与生态责任的统一，以物、技术、信息等设计要素与文化成分，为人的生存、社会化、智慧化提供推力。

第二，人的社会化需要与设计的社会责任相统一，既形成了满足人类各个层次需求的社会形态、社会环境、社会结构，也形成了容纳人类文化的文化形态、文化环境、文化系统结构；不仅与人的成长性需要关联，也是人类历史的成长性需要的体现。

第三，生态需要是全人类共同需求的统一，生态世界观、价值观要求人类对设计的认识统一于世界规律、人类规律，人类对世界万物的"人化"也是人类社会对世界的"社会化"。超越人类世界的是"自然"，而在今天自然皆"人化"的"自然终结"时代，人类的

[一] 希尔加德. 心理学导论 [M]. 周先庚，译. 北京：北京大学出版社，1987.
[二] 李安德. 超个人心理学：心理学的新典范 [M]. 若水，译. 台北：桂冠图书股份有限公司，1994：173.
[三] 马斯洛. 动机与人格 [M]. 许金声，等译. 北京：中国人民大学出版社，2007.

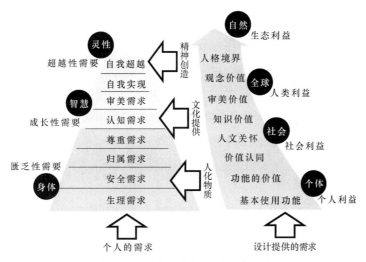

图 3.12 需求层次与设计文化系统

精神境界唯有超越自我欲望、超越身体与智力境界，到达马斯洛所说的"灵性境界"，才能实现向自然境界的回归，这就是自我超越的"灵性"层次，与"道法自然"更接近。

设计文化生态研究的意义在于，设计对人的需求满足不仅要有对应性，并且要有引领性，在服务需求和创造需求的同时，也有对文化价值观和生态责任观的引领，具有这种全面价值观认识的设计系统，才是完整的设计生态系统。

3.2 设计的文化"生态位"

设计是为满足人的生活、生产、社会等需求而存在的，在文化生态总系统当中，设计从任何一种资源和要素中寻找契机。因此研究设计与文化生态系统的关系，文化生态位是一个重要的概念。

3.2.1 文化生态位的意义

1. 生态位与文化生态位

生态位最初是一个生态学的概念㊀，为生态学研究提供了重要的方法，发展出格林尼尔（Joseph Grinell）的"空间生态位"㊁、埃尔顿（Charles Elton）的"功能生态位"㊂、哈奇

㊀ JOHNSON R H. Determinate Evolution in the Color Pattern of the Lady-beetles [M]. Comegie Znstitution of Washington Public, 1910: 122.

㊁ GRINELL J. The niche relationship of the California thrasher [J]. Auk, 1917 (21): 364-382. （"空间生态位"运用植被覆盖、栖息地、非生物因子、资源和被捕食者等环境中的限制性因子来描述物种生态位，使用生境生态位来定义生物种群所占据的基本生活单位，强调生物的"住所"，侧重从种群的空间分布和对环境适应的位置角度进行解释。）

㊂ 1927年，查尔斯·埃尔顿（Charles Elton）从生物功能或营养的角度定义生态位，指生物群落中有机体的功能和位置，强调物种与其他物种间的营养关系，被称为"功能生态位"或"营养生态位"。

金森（G. E. Hutchinson）的"多维超体积生态位"①概念。《辞海》对生态位的定义是"生物在生态系统的物理空间中所占的位置（空间生态位）；在群落中各生物间营养关系中所处的位置（营养生态位）和在理化环境中所处的位置（多维生态位）"。如同生态学的拓展，生态位概念和理论也进入多种学科领域，如"企业生态位"②"文化生态位""建筑生态位"③等。"文化生态位"是文化生态学的概念，指"文化生态因子对资源的利用和对环境的适应性的总和，是其在时间和空间上所处的位置以及与其他相关文化生态因子间的功能关系"④。文化生态位也包括空间生态位和功能生态位，是文化生态因子对资源和环境的选择范围所构成的集合。

2. 生态位法则与生态策略

生态位理论的实践意义在于发现了生态系统的"生态位法则"，体现在生物世界，生物有自己各自的生态位，亲缘关系接近、生活习性相同的物种，不会在同一地方竞争同一生态位；在企业世界，同质化的产品、同质化的企业竞争最激烈，在同一市场区间不可能同时生存；在设计世界，不同的设计门类有各自的生态位，因而能并存和分别发展，在同一门类中，设计也需要细分市场、细分受众，在价格定位、功能定位、地区定位、风格定位各方面找到合适的生态位，避免竞争。

无论是生物物种还是文化物种，都遵循生态位法则，从自身生存的角度来看，是一种生存策略，对于文化，生存与发展相辅相成，停止发展的文化也意味着失去活性，不再是"活态"的文化。生存策略一是"错位策略"，如生物避开竞争者、企业错位经营、设计寻找市场空档和需求空档；二是"生态位拓展策略"，如生物寻找新的营养来源、新的环境，企业开拓市场、拓展经营和服务，占据更大更立体的生态位，设计发展知识和手段，创造新需求、新服务。

3.2.2 设计生态位

设计生态位就是设计在文化生态系统中的文化生态位，是设计对资源的利用和对环境的适应性的总和。在微观层面，是一项具体设计所处的生态位；在中观层面，是一个设计门类或一个设计生产行业、设计教育行业的生态位；在宏观层面，是整个设计系统在文化生态系统中的生态位。

1. 设计的时空生态位与功能生态位

设计生态位包括设计在时间和空间上所处的位置，也包括设计与其他相关文化生态因子间相互作用的功能关系。在空间分布上，设计在文化系统中所处的位置是空间生态位，决定

① 1957年，哈奇金森（G. E. Hutchinson）提出"多维生态位"或"超体积生态位"的概念，认为生态位是生物单位生存条件的总和，每种生物对资源和环境变量的选择范围是多维的，生态位是多维资源的超体积。"多维超体积生态位"偏重生物对环境资源的需求，比空间生态位和功能生态位更能反映生态位的本质含义。参考：包庆德，夏承伯. 生态位：概念内涵的完善与外延辐射的拓展［J］. 自然辩证法研究，2010（11）：43-47.
② 邢以群，吴征. 从企业生态位看技术变迁对企业发展的影响［J］. 科学学研究，2005（4）：495-499.
③ 李积权，杜峰，林从华，等. 建筑生态位原理探析及其生态位构建研究［J］. 建筑科学，2012（2）：12-16.
④ 戢斗勇. 文化生态学——珠江三角洲现代化的文化生态研究［M］. 兰州：甘肃人民出版社，2006：81.

了设计所能获得与使用的自然资源和社会资源，设计以各种物态形式和服务形式广泛分布在社会生活、生产当中，并且分布在文化系统的各个层级，在时间流线上，设计在文化史上的位置是时间生态位，设计在历史中产生、发展，每一个时代的设计都从过去的历史和传统吸收资源，又对未来的需求做出预见，进行对未来的规划，是对未来资源的利用。每一种设计都有一个生命周期，占据文化生态系统的一个或长或短的时间段，一些设计产物在走完一般设计的功能生命周期之后，还成为永久的文化遗产，在不同的时期有不同的历史意义。因此设计生态位是历时性和共时性统一的时空生态位。

设计的功能生态位主要是设计的文化作用和职能，既作用于设计文化系统自身，也作用于文化生态系统中的其他相关因子。设计的功能具有多样性，包括美化功能、经济功能、教育功能、健康功能、传播功能、生产功能、环境和生物保护功能等，有实际使用的工具性功能，也有精神层面的符号功能，还有文化层面的教化功能。这些功能使设计在满足多种消费需求的同时，扩大了文化影响范围，通过功能生态位与其他文化因子产生联系，比如在产业链的连接与延伸中，设计就常常扮演重要的角色。

2. 设计生态位的扩张

"生态位宽度"是对生态位所占各种资源种类和数量大小的定义，生态位宽度越大，物种的影响力和影响范围越大，生存和扩张的能力越大。设计的功能多样性使设计的"生态位宽度"有极大的扩张能力，这也是教育领域设计专业爆发式增长的原因，设计学科在整个学科系统中提升位置。设计功能生态位的宽度也显示了设计的经济潜力与生产力价值，促使企业引进设计或建设自己的设计部门，如江苏的好孩子集团，在20世纪80年代是一家负债100万元的中学校办工厂，到2007年时发展成为销售额33亿元、拥有2万多员工的大集团公司，靠的就是设计创新，设计生产的产品包括手推车、自行车、电动车、学步车、婴儿床等。设计生态位扩张也使得企业甚至国家之间的竞争"短兵相接"，如我国的华为、美国的苹果、韩国的三星等品牌的激烈竞争就是设计的竞争，通过设计对产品竞争力的提高扩大国际市场，国际范围的设计生态位竞争又演化为国家和民族体系之间的竞争。

生态位扩张是一个值得关注的问题，不仅关系到行业发展，也关系到国际竞争。如两次世界大战就是以赤裸裸的武力抢夺政治生态位和经济生态位的行为，西方列强向其他国家殖民，输入西方意识形态，掠夺资源，战后的和平时期演变为以文化输出和商品输出抢夺文化生态位和经济生态位，最终的目的是在意识形态领域占领政治生态位，以设计参与竞争实际就是提高商品的竞争力，既包括设计产品的输出，也包括更深层次的设计价值观的输出，最终促进文化和意识形态的输出。正因为如此，国家和学界对"文化安全""文化主权"等问题越来越重视，增强国家的文化"软实力"也具有与"军事实力""经济实力"一样保卫国家的作用。

3. 设计师的文化生态位

文化生态位是把文化作为文化系统中的物种来定位，在设计生态系统中，人所处的位置也是一种生态位，个人由于身份的不同和职业的不同，其文化身份也决定了各自的文化生态位。如生物学家的比喻：栖息地是生物的"住所"，生态位是生物的"职业"。在设计生态

系统中，设计者、制造者、传播者、消费者构成职业生态链，各有生态位，还可以从中再细分出设计教育者、设计研究者、设计评价者，消费之后的环节还有回收处理者、再利用设计者。在这些"职业"中，设计是主动方，从设计系统的生态位角度看，设计是生产者，处于基础生态位，设计提供什么产品，决定企业、市场、消费者生产、传播、消费什么产品，设计行为的结果由设计师的生态位决定。

设计师的生态位是一个变动极大的要素，习惯称设计师为"自由职业者"，就显示了其可以游离于许多框架之外的自由特征。设计师的生态体现出多样的职业模式，如有政府扶持的设计机构，属于国家扶持和管理的设计单位，如我国的设计院，原为国家的事业单位编制，20世纪80年代后期进行改制转变为股份制企业，出现了更多的企业制设计院、设计公司等；有驻厂设计师，是在工厂企业中专门从事设计工作的职业，有专门的岗位或部门；有独立设计师，是自由设计师或独立开业的职业设计师与设计事务所，如罗维、贝聿铭、王序、靳埭强等；还有业余设计师，即不以设计为正式职业，而是在职业外从事设计，也是一种自由设计师，有的甚至从事设计工作的比重极大，与其正式职业已经不分主次，如一些高校教师、艺术家等。

设计师生态位的可变性是其一大特征，需要加以讨论。

首先，体现在上述的各种生存模式之间界限逐渐模糊，如职业设计师与业余设计师就很难区分，许多高校教师在设计公司任职或自己开设设计事务所、设计公司，也有不少职业设计师在高校担任教职，第一职业、第二职业已经很难分出先后，比如广州美术学院从20世纪80年代创办设计公司，学院领导和教师就是公司法人和设计师。驻厂设计师和设计部门也有随着实力提高，独立成为设计公司的，不仅完成所依托企业的设计任务，也面向设计市场提供服务。社会上一些没有接受过系统设计教育的爱好者，也可能具有超常的设计才华，在设计师群体中占有一席之地，甚至从业余设计师发展成为职业设计师，如乔治·阿玛尼就是自学成才的服装设计大师。随着国家提倡"大众创业、万众创新"，并加快建构其支撑平台，以及"生产性服务业"的发展，同时设计技术和信息等设计资源也实现广泛共享的条件下，会产生越来越多的"大众设计师""民间设计师""准设计师"。

其次，设计师由于自身文化背景、所受教育、生活经历等差异，会有不同的设计观念和价值取向，其生态位对文化资源的选取和对环境的影响也不同，甚至可能呈现完全对立的生态位，"消费主义设计"和"可持续设计"就是设计师所持的两种对立观点，体现了其生态位一是以占据和消耗大量资源为特征，二是以控制资源消耗和使资源进行生态循环为特征。如帕帕奈克提出"为真实世界而设计"[①]，并且实施了一些为贫困人群、残障人群等的"慈善设计"，而批评者认为如果设计都向这一方向转变，必将会成为一个经济学上的"荒谬之论"。在我国，有的设计师接受西方设计思想，主张我国设计应"全盘西化"，甚至我国的工艺美术教育都是落后、过时的，实践上也遵照这样的思想行事；另一些设计师又主张向传统文化学习，并且为使传统文化特色成为设计的主流形态而主动努力。应当注意的是，这些

① PAPANEK V. Design For The Real World [M]. Chicago: Academy Chicago Publishers, 2005.

设计主张的不同导致设计师所占的生态位不同，这种"不同"并不是文化生态所主张的"多样化"，许多观点需要"去伪存真"，文化生态位需要摆正位置和方向，甚至一些设计文化本就是"有害生态位""反生态"的生态位和生态位的恶性"抢位"，更需要警惕。

人的文化是后天习得的，这也使人的生态位具有可变性，对设计师进行引导，从为文化生态系统良性发展的角度摆正设计的生态位是可能的，也是必要的。为此，设计文化系统应首先摆正生态位，设计师群体的共同设计观是决定设计文化系统生态位的基础，不仅是设计师生存和行业发展的保证，更是整个文化生态系统建设的需要。

3.2.3 设计生态位的历史演进

我国的文化发展及设计发展是一个传统与现代、东方与西方逐渐融合、逐渐寻求优化的漫长过程，比如洋务运动与变法的尝试，工艺美术教育的兴起，全盘西化的纠结，设计教育与西方设计教育接轨的全盘改造，当下工艺美术重新兴起，非物质文化遗产进入大保护、大抢救的时代等。这一过程不仅漫长而且有不少的弯路，但总体是不断深化和进步的，其中凝聚了数代人的努力和经验教训。对历史的梳理和整体观照不仅是为了延续和珍视传统，也是为了预测和准备未来。

1. 设计生态位的历史溯源

《20世纪风格与设计》一书认为，现代设计是一个工业革命后的概念[一]，但设计的行为不是从现代才开始的，而是可以追溯到原始人类的"工具和装饰品"[二]。在狭义生态概念上，原始设计恰好体现了人造物与自然生态的关系，是人争取生态位的最初手段，即直接取材于自然物质以适应自然，工具和装饰品体现了物质生存和精神生存两种需要。工具是人特有的生理生存设计，可以获取生存资源和进行资源的改造，工具设计能力的高低决定了生态位的高度与宽度。装饰品是人的精神生存设计，贡布里希认为装饰是人类"先天固有的秩序感"的追求[三]，海野弘认为装饰是人类为填补空间，消除"空间恐怖"[四]的形式，里德认为"（装饰）仅仅为'弥补空间的虚无'"，是"未经开化的土著民族和文明民族衰落"的表现[五]，这虽然是现代设计反对装饰的观点，但恰好也说明了原始设计中装饰的文化功能，体现了工具设计以外的精神需要。

可以看到，原始设计也许没有如现代设计一样主动地追问设计的意义与价值，但却最本质地体现了其在自然生态系统中的生态位。设计工具和设计装饰的能力也使人与其他生物的生态位进行区分，并且在人类历史中，工具的发达和装饰的发展使人的文化系统逐渐在生态系统中成为主角。获取食物的工具是人在食物链中的生态位装备，而装饰物则是人在社会结

[一] 贝利，加纳. 20世纪风格与设计[M]. 罗筠筠，译. 成都：四川人民出版社，2000.
[二] 何人可. 工业设计史[M]. 北京：高等教育出版社，2010：6.
[三] 贡布里希. 秩序感——装饰艺术的心理学研究[M]. 杨思梁，徐一维，译. 杭州：浙江摄影出版社，1987：93.
[四] 海野弘. 装饰与人类文化[M]. 陈进海，译. 济南：山东美术出版社，1990.
[五] 里德是英国著名的艺术批评家，著作有《现代绘画简史》和《产品设计》等，其设计观点是现代主义设计观，与阿道夫·卢斯一样反对装饰。

构中的生态位装备，两者构成的文化系统使设计的生态位得到扩张。

对原始设计的研究让人们追寻到了设计生态位的起源，也可以发现设计生态位原本就是一种征服和控制的生态法则，人类设计工具可以猎杀任何一种动物，也可以捕获动物进行圈养，使人处于食物链顶端；设计衣服和住房可以在任何环境中生存，扩大空间生态位；进行装饰等精神活动，可以形成族群文化凝聚力，控制族群行为和秩序而形成社会，以文化区别于其他族群，并为自己族群争取生态位的扩张；工具中的武器设计也为个人和族群提供了对抗和征服他人的能力；所有的设计又都可以成为人和人之间、族群和族群之间贸易交换的资源。在征服策略中，设计越发达的族群或国家其武力也越强，如青铜武器的设计征服了石器、木器，铁质武器征服了青铜武器，弓箭征服了短距离武器，火器的出现又征服了冷兵器，整个古代史的发展体现了对人的征服和控制就是文化的征服和控制。虽然设计没有作为一种专门概念和专门职业出现，但设计的生态位却一直是主导。从考古发现最早的一件原始设计物[一]算起，经过整个古代社会到今天的数十万甚至百万年间，设计生态位法则在宏观上几乎并没有本质的改变。

2. 设计生态位的隐态时期

按照何人可教授的设计史划分，设计萌芽阶段之后，从距今 7000~8000 年前的原始社会后期到 18 世纪下半叶的工业革命前，是手工艺设计阶段，工业革命后开始出现现代设计。手工艺设计阶段，设计没有成为单独的职业，设计生态位呈现"隐态"，其特征是设计与生产不分家，设计者主要是工匠——《考工记》所称"百工"，"国有六职，百工与居一焉"。自殷商时代起就有工官制度，由政府设立专门的机构，任命官吏，如周代的"司空"，后来的"将作监""少府""工部"等。古罗马也有"营造官"，管理皇家的工程设计施工和手工业设计生产，设计生产事业和行业受到国家重视。今天的眼光把古代工艺美术看作"奇技淫巧"，认为古代工匠由于设计与生产不分而使设计地位不高，其实大大不符合史实。在我国古代，设计与生产的合体恰恰是设计生态位的一种紧密和稳定状态，设计者和设计部门不仅掌握着大量而多层次的文化资源，如技术、职权、礼制、物质、环境等，而且能够保证设计在实施中的直接贯彻、直接负责。封建的中央集权体制还让设计可以直接由国家或君主意志主导，如《拾遗记·卷二》记载"禹铸九鼎"，《周书》记载神农"作陶冶斤斧"，这些领袖是否亲自着手做设计、浇铸青铜、拉土坯不得而知，但可见是身体力行地主导设计生产。

从另一方面看，古代百工只有一个群体概念，而几乎没有著名"设计师"，后世所知的"鲁班""墨子"，也是作为百工的群体象征和代表，设计几乎都是"无名氏"所作。固然有设计缺乏独立性的原因，但也体现出设计生产被国家和社会看作一个整体系统，说明古代设计生态位是一种"隐态"的"潜在生态位"，但"隐态"和"潜态"不意味着不明显或面积不大，而是已经深入和融通到文化的深层和高层。在一个服务于国家大一统的整体中，个人英雄已经不重要了，因为所有的设计者都持一种文化身份，所有设计生态位都统一在文

[一] 何人可. 工业设计史[M]. 北京：高等教育出版社，2010：6.

化系统当中，今天所见的古代设计作品，体现出对各时代、各民族文化的吸收，也不乏直接汲取西方文化的设计（如圆明园大水法），但都没有脱离中华文化的生态位，中华文化基因仍然是设计的文化内核，这也说明设计生态位的"隐态"实际上也是一种"稳态"。

西方国家的例子也证明了这一点，从古罗马的强盛来看，其制造业、建筑业、交通业的发达，为罗马帝国势不可当地扩张提供了强大的基础，其武器设计、锻造技术的领先，加上与之匹配的战术，甚至还有战车、攻城车、抛石机等机械化武器，在同时代几乎没有对手。武器设计制造由国家严格管理，所有被征服地区都不允许研制武器；建筑设计、建造技术用于兴建城市、建设坚固的防御工事，还发明出混凝土技术；道路技术建设的交通网，使罗马帝国能够控制空间跨度极大的各个地区，所谓"条条大路通罗马"；神庙建筑的建设为意识形态的传播和控制提供条件。所有这些技术和建设工程都依托于设计，又都统一在帝国的主体文化当中，设计得到国家的高度重视，也受国家强力的掌控。史书记载，古罗马一些如神庙、城池等大型建筑工程就是由执政官、营造官直接主持实施，在古埃及一些工程也由法老、王子等主持建设。

设计生态位的"隐态"特征也体现出古代设计的非物质文化特征上，今天可用于推见古代设计状况的资料大多为"物证"，虽不乏文字记载（如书籍、口传、器物铭文、碑刻等），但由于古代"设计"作为概念并没有形成，有许多等同于设计的概念和词语，但也"繁多"而不统一，由此造成今天很难把古代的设计部分和生产部分清楚地分开研究。由于"难"和"繁"，学界也有一种认识：古代设计文化虽有价值，但解决不了现代我国设计的问题。我国工艺设计出现了从"遵道"向"为人"服务过渡的转向[一]，是从传统到现代的一个根本性改变，古代把工艺看作"圣人之作""神技"，因而追求思想的极致和技艺的极致，重道轻器不是轻视工艺，而恰恰是重视器中所含的道，现代设计观念是满足人的需求，而且主要是物质需求，实际上把器的目的和意义降到了物质层面。把造物看作外部的、客体的，物可以大批量地复制，没有太多可尊敬和珍视的必要，同时也就完全忽视了物所承载的文化含义和物所行使的文化建设功能。

笔者曾专门做过我国古代设计思想研究的课题，撰写了《中国器物设计思想引论》[二]《中国古代环境设计思想研究》[三]，李砚祖教授也专门对"中国古代设计思想史"进行过研究[四]。这些研究都发现了一个难题：古代没有一本系统的设计理论著作[五]，古代设计的情况只能从"物证"推知，或从分散的文献中抽象、总结，因此也只能在作为精神文化部分的文献当中找到"设计思想"，但尽管如此，也已经触到了古代设计文化生态系统金字塔顶的一部分。本书认为，传统设计观的现代启示意义不在于技术价值，而在于文化价值，从文化

[一] 李立新. 中国工艺美术研究的价值取向与理论视阈——近年来工艺美术研究热点问题透视 [J]. 艺术百家, 2008 (4)：114-118.
[二] 森文. 中国器物设计思想引论 [D]. 南京：南京艺术学院, 2003.
[三] 云南省教育厅教育科学研究基金项目。
[四] 清华大学"985工程"项目。
[五] 古代《易经》《周礼》《考工记》《营造法式》《园冶》等是为数不多的直接涉及设计和营造的著作，但仍然不是真正意义上的理论研究。

生态观的角度，理解古代的设计思想和方法如何在当时的文化生态中发挥作用，有助于理解设计的文化价值本质，对现代文化生态建设而言，古代设计留给人们的不是万能设计技术，而是传统设计观所创造的文化生态结果，留存下来的文物、文化环境、文化资源构成的整体性文化生态遗产就是最好的示范。

3. 设计生态位的主体觉醒

与手工艺设计阶段不同的是，工业革命后设计史的发展，是现代设计寻找和争取自己独特生态位的过程，是设计争取"自治"，又寻求"自律"的过程。主要体现在3个方面。

（1）设计师的主体化——设计成为独立职业

一般认为工业革命之后，制造业、商业化逐渐发展，设计越来越与生产过程分离，设计师正是在这样的需求下产生的。设计独立成为职业，是设计生态位主体化的一个主要特征，而设计与生产分离是设计独立的表象，其本质是设计师的主体性觉醒和文化生态环境发展的推动。

首先，设计与生产分离在工业革命之前就已经存在：古罗马时期的制陶业和建筑业就已经出现分工，"出现了'观念和制作之间的分离'，即出现了脱离实际生产操作的最早的专业设计师"①，建筑业中也出现了"专门的建筑设计师"，还有世界上最早的建筑学著作——维特鲁威的《建筑十书》。文艺复兴时期，米开朗基罗等一些艺术家不仅自己从事设计，并且"为了满足大客户的需要而培养训练了专门的设计师"。我国古代是否有设计与生产分离的专门设计师，没有特别明确的记载，但从"禹铸九鼎"等这样的大工程来看，也一定是需要多个工种、多道工序的，大禹应该是总统领者，而且"九鼎"象征着九州，本身这个项目也需要一个系统性的执行队伍，另外如阿房宫、紫禁城、长城这样的大工程，如果说没有策划、规划、设计、建造施工等分工，也是难以置信的。

可见，设计与生产分离古已有之，但是，古代的设计主要处于与生产共同构成的整体系统中，共同构成一个大生态位，与古代的政治、经济、文化生态环境有关，在设计—生产的系统中，才有设计与生产的分工，而现代设计是一个独立的生态系统，有区别于生产系统的独立生态位。第一批专业设计师的出现使设计走向前台，如1915年，英国成立的"设计与工业协会"开始实行工业设计师登记制度，1919年，美国设计师西内尔（Joseph Sinel）首先开设了设计事务所②，随后越来越多的设计师开设自己的事务所，不再为某一行会或企业专门设计，而是直接面向市场。这些专业设计师来自美术家、手工业者，也有设计学校专门培养的设计师，他们首先把握住了设计作为商业化竞争力的价值，也给整个设计行业带来了成功的示范，让设计成为一个专业意味着所有设计师主体性的确立，设计经营、设计理论、设计教育也由此展开。

其次，文化生态环境的变化促进了设计的主体觉醒。一方面，商业化大发展，使"手工艺体系分崩离析"③，消费者更追求时尚的消费品。同时，资本主义经济的发展使中产阶

①② 尹定邦. 设计学概论 [M]. 长沙：湖南科学技术出版社，2006：187-188，190.
③ 何人可. 工业设计史 [M]. 北京：高等教育出版社，2010：39.

级扩大,富裕但品味并不高的新兴中产阶级需要大量的炫耀式的消费品。另一方面,工业革命之后,生产模式发生了根本的变化,原先的手工艺行会受到机器生产的冲击,在机械化的批量生产模式下,"设计就需要更为精心地计划和安排"[一],但由于设计的缺乏,出现了两种倾向:一是直接采用"图集"的粗制滥造"仿手工艺品";二是按照实用的方式设计功能性的仪器、交通工具等产品。面对这样的情况,许多设计师和批评家开始转向对设计质量的批评。经济资源、技术资源、社会资源的变化使传统的手工业转型,也催生出新的设计者,设计的主体化不仅能够为设计本身获取更大的经济地位,也要求设计提高质量,找到设计区别于手工业、工业的价值。

设计师主动争取生态位的主体化既依赖于设计师的能力、素质,也依赖于文化生态环境的支撑,在技术革命带来文化变迁最为激烈的地区,总是最先引起设计文化的变革,也最需要设计文化的自觉。

(2) 设计美学的主体化——设计从美术分离

1851年的"水晶宫"博览会中,大量模仿历史式样、"为装饰而装饰""漠视任何基本的设计原则"的展品展出,意在"向公众展示其通过应用'艺术'来提高产品身份的妙方"[二],如烦琐的洛可可风格的工作台、漆上木色条纹的铁制椅子等,引起了设计界的批评和激烈论战。欧文·琼斯对装饰的不合理滥用批评道:"趣味最恶劣、丑陋和不协调的奇想"[三],拉斯金认为这是机械化批量生产带来的恶果。

设计对新美学的讨论主要是从装饰混乱与机械制造优劣性问题展开,如琼斯的《装饰的句法》就是主要的代表,书中收集了所有的设计风格进行"语言"的程式化,目的是对装饰美学进行规范,在拉斯金影响下,莫里斯推动"工艺美术运动",提出"师承自然""使用自然材料""忠实于材料本身特点"的设计准则,并以之为指导思想进行实践,设计建造了影响较大的"红屋"。这些讨论和行动并没有使设计脱离传统的装饰手法,设计的主要工作仍然是装饰,关于装饰的讨论升级为"装饰即罪恶"的认识——奥地利建筑师阿道夫·卢斯在1908年发表论文《装饰与罪恶》,认为装饰的消除才意味着文化的进步,主张传统和时尚决定实用技术和形式;芝加哥学派建筑师沙利文提出"形式追随功能",虽然并没有反对装饰,但已经提出了一种真正现代主义的设计口号,意味着设计要有自己的美学,功能决定形式,而不是为形式而形式;柯布西耶不仅反对装饰,并且提出:"创造类型的物体"[四],就是新设计形式在机器时代的体现,如《走向新建筑》(1923年)中提倡的机器美学,特征是"机器本身所体现出来的理性和逻辑性",他的充满争议的名言:"住房是居住的机器",反映了他的机器时代设计的美学主张和功能理性思想,通过"标准化的、纯而又纯的模式"彻底地把设计从"美化"的功能中抽离出来。最具有革命意义的是格罗皮乌斯

[一] 克拉克,弗里曼. 设计 [M]. 周绚隆,译. 北京:生活·读书·新知三联书店,2014.
[二] 何人可. 工业设计史 [M]. 北京:高等教育出版社,2010:73.
[三] 柯林斯. 现代建筑设计思想的演变 [M]. 北京:中国建筑工业出版社,1987:147.
[四] CORBUSIER L. L'Art decoratif d'aujourd'hui [M]. Paris: G. Crès et Cie, 1925. 转引自: 尹定邦. 设计学概论 [M]. 长沙:湖南科学技术出版社,2006:8.

创办的包豪斯设计学校，从现代设计美学的根本意义上创造了一套新的设计教育模式和课程，并以其设计理想培养了一批现代设计师，虽然包豪斯的"国际式"形式主义倾向又受到批判，但其首创的"三大构成"基础教学流传到全世界，代替了过去的美术式教学，影响了一个时代的设计教育。

设计美学从传统美学中的分离是革命性的，不仅是设计美学的主体化体现，其所带动的功能理性和教育转变也使设计哲学得到提升，由此引发的是设计对于更深刻的文化问题的思考。

（3）设计生态的裂变与多生态位

设计美学发展的过程也是一个设计哲学形成的过程，各国设计师从形式与功能的关系方面探索设计的审美本质，从技术与观念的联系探讨设计的价值和意义，在外部形态上体现为设计风格的竞赛，但触及的问题已经不再停留在形式美层面，本质上是一场用设计作品来对话的设计哲学讨论，其中充满着一对对矛盾和多向的分化。

首先，在形式与功能问题上，从对"水晶宫"博览会的设计批评开始，装饰主义出现转向，莫里斯提倡的忠实于自然的装饰受到了主张功能主义的"机器美学"的批评，设计走向了几何风格的语言。但几何语言并非真正的"追随功能"，而是变成了另一种形式主义，如荷兰的"风格派"（1917—1931年）、苏联的"构成派"（1917—1928年）、法国的"艺术装饰风格"（1925—1935年）、美国的"流线型风格"（1935—1945年）、奥地利的"维也纳分离派"（1897—1933年）①等，在形式的研究中都有各自的设计理论主张。各种"运动"和"派别"不仅是设计师们追求"开宗立派"的热情使然，也是各国政治、经济、文化生态大环境的产物，甚至体现了国家意志，如"德意志制造联盟"的建立就是由建筑师、艺术家、设计师、企业家和政治家团体推动的，其成立宣言体现了强烈的政治意识，其"美学标准"是一种国家的美学标准，目标是体现国家的统一。美国的"流线型风格"是消费主义设计的最大体现，其速度和科技的时代象征成为一种时尚，在世界正在进行惨烈的第二次世界大战时，美国的经济和文化却得到了发展，消费设计不仅刺激市场发展，使美国商品向世界倾销，也成为美国文化的一种象征。

其次，关于技术的讨论与意识形态产生了联系，如"工艺美术运动"的倡导者看到不负责任的"粗制滥造"的产品，因而推动了一场针对"良心危机"②的行动，拉斯金批评设计中用廉价材料来模仿高级材料的手段，斥之为"犯罪"，认为"只有幸福和道德高尚的人才能制造出真正美的东西"③，"装饰就是罪恶"的批判也同样上升到伦理道德的高度，机器美学又是对莫里斯和拉斯金反机器思想的否定，但机器主义的极端倾向，不仅把设计与自然区分，并且把社会人与生物人进行区分，也受到批判。这样一对对的二元对立学说导致的设计对话层出不穷，如结构主义设计与解构主义设计的对话、消费主义设计与环保主义设计的对话、奢侈主义设计与慈善设计的对话等。更多的是设计观念的补充与发展，如从主张使用自然材料，向大力发展新材料、新工艺转向，并且出现环保材料；人体工程学逐渐出现过

①②③ 何人可. 工业设计史 [M]. 北京：高等教育出版社，2010.

分机器化和科学化的倾向，感性工学的产生进行了补充；现代主义设计的过分理性，使设计冷漠而乏味，受到批评和反对，一个标志性事件就是"普鲁蒂·艾戈"的炸毁○，后现代主义的戏谑、文脉、装饰特征不仅是反叛，也是一种补充。

设计生态位演进的历史如图 3.13 所示，"风格世界大战"产生的所有这些设计思想和作品，并没有完全消失，其设计作品有不少进入博物馆收藏，其设计方法和理论仍然存在，并且仍然在产生具备这些风格的设计产品，证明了其文化价值不仅是历史价值，其中的知识、观念也是一种重要的文化生态资源，设计多元化使设计生态位多样化，也使设计系统的生态位主体性更加稳固。

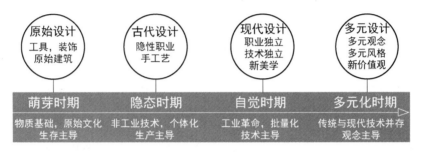

图 3.13 设计生态位的历史演进

3.3 设计生态位的回归与成熟

设计史在一个很长的时期似乎是"风格"辈出和"主义"轮替的过程，但最终是设计的自我丰富和多元化，也使设计不断地在追寻自身的价值和位置。尤其是在信息时代，设计发挥作用的范围和可能性更进一步扩大，对设计的认识和定位也有了新的发展，这对于设计文化的成熟是一个机会。设计的文化生态位越是上升与扩展，也意味着设计越要承担更多的文化责任与生态责任，设计的走向是文化生态位的主动回归。

3.3.1 回归真实

帕帕奈克的"为真实世界而设计"的观点提出了一个悖论：设计没有为真实世界而设计，那么真实的世界是什么？真实的设计又是什么？这实际上是设计一直在试图回答的问题。

"良心危机"使莫里斯看到"不真实"设计造成的危机，他的"真材实料""忠于自然"是为了真实，而他把"不真实"的原因归结为机器制造和不合理的装饰，并且提出艺

○ 王受之. 世界现代建筑史 [M]. 北京：中国建筑工业出版社，1999：315.（"普鲁蒂·艾戈"住宅群位于美国圣路易，由于社区民众反对其风格的冷漠而拒绝入住，政府在建筑还没有投入使用就将其拆除，这一事件被建筑史家詹克斯称为"现代主义、国际主义设计死亡的标志"。"普鲁蒂·艾戈"设计者山崎实，是现代主义、国际主义建筑设计的代表人物，其著名作品还有纽约华尔街世界贸易中心"双塔"。）

术不仅"by the people"（从人民中来），更要"for the people"（到人民中去）[一]，但他的设计显然又多数为富有阶层服务而失去大众生活的真实；功能主义的"形式服从功能"更是为了真实，是为了设计的真实不被掩盖而放弃装饰，追求"纯而又纯"的真实，仍然陷入形式主义，并且脱离了人类本我情感的真实，过度的机器化和功能化使设计成了为机器和技术服务的真实，而并不是人的真实需求；后现代的"戏谑""游戏"是真实自我的解放，是受冷漠的现代主义设计禁欲之后的真实情感发泄，但许多设计也仅有形式上的表征作用，甚至是一种设计作品形式的批判表达（如"波普设计"），而并不是追求终极的设计；生态设计和绿色设计也是向真实的迈进，是对消费主义的"有计划的商品废止制"的批评和反叛，但在舒适生活的追求与资源消耗的遏制两个矛盾上，也带有一种理想主义的色彩。似乎所有这些"真实"的追求都没有最终成功，但所有寻找"真实"的努力最终的推论就是，每一种设计主张的自我真实都不是终极的真实，回归真实的结论是追寻设计的真理。

从"国际工业设计协会联合会（ICSID）"历年来对设计定义的演变和关于设计的研讨就可以看到一些线索。ICSID成立于1957年，是受联合国教科文组织支持的国际组织，从1959年开始，组织了多届年会，举办了大量展览，目标就是追寻对设计的世界性共识，并推动设计和设计教育的发展，表3.4列出了近年来历届年会主题，并简述了其概况。

表3.4 ICSID 历届年会的主题

年会	时间/年	地 点	主 题
第1届	1959	斯德哥尔摩	工业设计的国际定义
第2届	1961	威尼斯	社会中工业设计的作用
第3届	1963	巴黎	关于工业设计的统一要素
第4届	1965	维也纳	设计与公众（包括交通、道路、教育和保健）
第5届	1967	蒙特利尔	从人类到人类本身 副题：人及其需要，人及其知识，人及其能力
第6届	1969	伦敦	设计和社会及其未来
第7届	1971	伊维萨（西班牙）	流动社会和设计（中心为设计教育和设计的职业性实践）
第8届	1973	京都	精神与物质
第9届	1975	莫斯科	适合人类社会需求的设计 副题：设计与行政、设计与科学、设计与工作、设计与休假、设计与儿童
第10届	1977	都柏林	发展与识别

[一] MORRIS W. The aims of art. London: Office of "The Commonweal", 1887.

(续)

年会	时间/年	地点	主题
第11届	1979	墨西哥城	工业设计——人类发展的要素 副题：社会开发中工业设计的作用，最新的工业设计方法与设计、工业设计和设计师及其使用者，公共服务中工业设计师的作用、工业设计和未来社会的开发
第12届	1981	赫尔辛基	走向综合设计
第13届	1983	米兰	从勺子到城市
第14届	1985	华盛顿	现实与展望 副题：世界的现实；商业和设计的密切关系；优秀的设计；设计师的未来
第15届	1987	阿姆斯特丹	来自设计的回答
第16届	1989	名古屋	形态的新景观——信息时代的设计
第17届	1991	卢布尔亚那	在十字路口
第18届	1993	格拉斯哥	设计的复兴
第19届	1995	中国台北	为一个变化中的世界而设计：面向21世纪
第20届	1997	多伦多	人类的村庄
第21届	1999	悉尼	时间的观点［ICOGRADA（国际平面设计协会联合会）、ICSID（国际工业设计协会理事会）、IFI（国际室内建筑师/设计师联盟）联合大会］
第22届	2001	汉城	探讨新的设计范式——Oullim（融合）
第23届	2003	汉诺威	反映体验——在工业创新与强化用户服务之间的设计
第24届	2005	北欧四国	设计研究、设计产业和竞争力的新界面（ICOGRADA、ICSID、IFI联合大会）
第25届	2007	旧金山	现实、虚拟与文化联系（与IDSA共同举办）
第26届	2009	新加坡	设计差异，设计我们2050年的世界
第27届	2011	中国台北	交锋（Design at the Edges, ICOGRADA、ICSID、IFI联合大会）
第28届	2013	伊斯坦布尔	设计方言（此主题为ICOGRADA、ICSID和IFI三大组织会员共同举办"国际设计联盟代表大会"主题。本届年会虽然取消，但"国际设计联盟代表大会"具有同等意义）

(续)

年会	时间/年	地点	主题
第29届	2015	韩国光州"2015IDC国际设计大会"	Eeum. 设计联通：通过设计联通文化、革新与未来[意在将全设计界联合起来，强化以设计对多样化的社会性问题进行可持续的革新、参与与协作。大会还通过了将"国际工业设计协会"更名为"世界设计组织"（The World Design Organization，WDO）的提案，并发布了新的设计定义]

60多年来，ICSID一直在修正着工业设计的定义，从1959年开始到2015年，不仅有数次会议以定义工业设计为主题，还在2015年由"国际工业设计协会"发展出"世界设计组织"（The World Design Organization，WDO），"工业设计"的名称也将由"设计"来代替。在之前的历届会议中有过多次对"工业设计"的定义，有多个版本：

1）1959年的第一个定义。

2）1961年从对工业设计功能的新认识发展出第二版。

3）1969年第三版，1971年又去掉了所有的定义。

4）1980年版。

5）2006年版。

6）2015年版。

从不断的定义更新可以看到设计认识的发展和转变，也可以看到设计对自身本质的追寻，主要有3个要点：第一，从设计的目的来说，"设计旨在引导创新、促发商业成功及提供更高质量的生活"，把服务作为设计的重点，而不仅仅是提供消费品；第二，从设计的责任来说，设计是"通过其输出物对社会、经济、环境及伦理方面问题的回应"，"旨在创造一个更好的世界"，这是设计师必须具备的认识；第三，从设计的特征和过程来说，设计是跨学科的专业，将"创新、技术、商业、研究及消费者紧密联系在一起"，需要多学科、多层次的共同努力。结合2008年CUMULUS㊀的《京都设计宣言》对设计教育和设计师所负有的社会责任和人类使命的界定，设计的定义成为一种大设计观，其目的就是服务于全球生命的价值。

从这种大设计观来看，设计对真实的回归，既肯定设计服务于消费和创造商业价值的功能，也强调为所有人创造良好的生活质量，更要把生态、社会的道德作为设计伦理的重点，是以往追求艺术真实和科学真实的分歧走到了交汇处，也是追求自我价值的真实和追求社会价值的真实的统一。虽然还没有"大师级"的设计师真正以"文化生态学"来指导设计认识和设计实践，但在总体认识上与文化生态观是完全一致的。

3.3.2 回归人文

功能主义和机器美学找到了设计的主体性，使设计的自治得以实现，但也让工业化的科

㊀ CUMULUS（International Association of Universities and Colleges of Art, Design and Media，国际艺术、设计与媒体院校联盟）。

学主义成为设计的自律,把设计过度地推向了科学的一端。

首先,作为技术理性的科学指标运用在功能性的设计评价上,使设计越来越亲近科学,远离人类情感,科学技术成为世界的主宰,成为人的主人,设计提供的功能和技术目的是为人提供高品质的生活,但实际上也改变了人的自然性,把人训练为功能的"奴隶",比如许多新技术和新产品功能的较大改变,都需要培训新一代的"技能型消费者",用户需要经过训练才能掌握其操作方式。技能训练也改变了人的生活方式,不仅培育出追求性能、先进的消费观,也带来了"商品拜物教"。

其次,科学理性直接作用到了设计的审美观和文化观,如"数的和谐"、力学等在视觉上的合理性与"形式追随功能"统一在了一起,抽象、简洁、结构合理成为设计的美学标准,作为对"不合理装饰"和滥用装饰的批判无疑是起了积极作用的,但作为设计审美的终极标准在设计中推广,则具有明显的偏误。最终的结果是世界的同一化、标准化,已经不仅是产生"乏味",而将是人性的消失。

在现代主义批评的时代语境下出现了"人性化"设计、"以人为中心""科学与艺术融合""有机设计"等命题,其核心是设计的人文回归。一方面设计的终极目的是人性的尊重与弘扬,功能主义的人文偏误本质上也产生于人性的觉醒,但却是基于人类中心主义的、人类与自然对立的单向发展,人类工业的巨大创造能力和改造世界的能力,使设计美学走向一种科技高度自治的审美观,也使设计师陷入了一种美学可以走向极致的幻想。但即使是《装饰与罪恶》的作者卢斯也承认装饰与文化的紧密联系,认为装饰反映了人文的一个侧面,"少即乏味"的"乏味"是情感的贫乏、人文的荒芜。这也是后现代主义设计回归装饰的原因,机器美学的大师柯布西耶也设计了充满人文气息的"朗香教堂"。

另一方面,科学与艺术本身并不是天然对立的,古希腊、古罗马的"黄金比例""数的和谐"就是从自然和人体美中产生的科学抽象,艺术在科学中吸取着营养,如印象派把光学运用到绘画研究,立体主义艺术从爱因斯坦相对论吸收理论,构成主义、风格派等从认知科学、自然规律中寻找视觉逻辑,"高技术"设计和"高情感设计"都是现代设计的重要走向;科学也在寻找与艺术的统一,如获得诺贝尔奖的物理学家李政道就提出"科学与艺术的融合"这一命题,著名的"斯诺命题"也是对科学文化与人文文化融合的号角。

3.3.3 回归生态

设计的生态回归不仅是设计回归到关注自然生态的保护,更重要的是回归对文化生态系统的建设,设计已经泛化到了整个生活,也控制了整个自然、社会构成的人类世界。是设计不断使"自然终结",又是设计在不断建构一个新的文化生态系统。设计对生态的回归就是设计责任感的觉醒,也是设计对文化生态位的回归。

赵江洪教授在2001年ICSID汉城大会上讨论了"设计艺术与可持续发展",提出了"崇尚环境的观念"与"基于服务"的"信息技术普及",服务观是设计观的转变,环境观

是"从根本上改变人类对待自己的态度"[1]。设计对环境保护法规必须遵守已经毋庸置疑,同时设计还负有改良和建设更好的自然环境和文化环境的责任,"基于服务"就是对设计提出的任务——在减少环境压力的基础上仍然要为人类需求服务,是"为人类造福"(well-being)的设计理想。如果说环保政策和法规对设计的约束是一种被动遵守,那么设计的"造福"则是文化生态责任感的自觉。可以从两个层次进行讨论。

首先是"以人为中心的设计",20世纪80年代诺曼(Donald Norman)提出"用户"的概念,主张设计应关注用户需求,而不是技术,这是一种基于用户视角的需求观,与设计师视角的约束观完全不同。从中发展出的"用户体验"研究、消费者参与等方法把用户的需求贯穿到设计过程的始终,并且形成了一套系统的设计方法,对设计的影响极为深远。但人的个体需求与社会的集体需求,乃至全人类的需求并不是完全统一的,诺曼本人也意识到了这个问题,在2005年发表了《以人为中心的设计是有害的》,认为"有害"体现在3个方面:一是个体需求与群体需求可能存在矛盾;二是个体需求可能增大物质消耗;三是眼前需求与可持续发展存在矛盾。

其次是"以社会为中心的设计"。这是对"用户中心"的发展和修正,把社会整体作为设计的"客户"是一种文化生态观,因为人的需求是社会需求的构成,而社会的整体需求是个体需求的保证,也是对个体需求的约束。其宏观层次是人类的需求,如应对全球性生态问题、文化问题,满足全球的发展需要;中观层次是国家和民族的需求;微观层次是社区和某一人群的需求。满足社会各层面的需求意味着设计不再是一种独立和封闭的行为,而是一种多手段、多学科综合作用于文化多领域的行动。如季铁教授提出的以"社区"和"社区中的人"为中心的设计(Community-Centered Design,CCD)与社会创新方法[2],目的是以设计解决"复杂社会问题",作用于社会的设计工作对象是"关系"与"共同性",目标是社会的发展与和谐,图3.14对比了"用户中心"和"社区中心"两种设计类型的差异。

"以人为中心"与"以社会为中心"并不是对立的两极,而是文化生态观的扩大,因为人是社会和谐的基础,和谐文化是人与人和谐、人在社会中和谐的统一,"文化化人"就是对人的社会化改造,因此改造人也就是改造社会。当文化生态系统处于一种健康状态时,人的个体需求与社会需求可以统一而不相矛盾,但前提是设计的出发点应是整体价值而不是个人利益。需要重视的是,社会的需求是一个大课题,我国不仅在人口数量上占有极大的比例,而且是社会结构复杂、多样的国家,虽然总体上是多元统一的中华文化整体,但地区经济、文化发展的不平衡、民族文化传统与现代化进程的不同步,形成了多样化的社会形态,解决我国社会发展的问题具有国际意义,但需要一种中国模式。赵江洪教授曾提出"蛙跳假设":从前工业社会到后工业社会的蛙跳式发展,途径就是提倡"非物质主义、绿色设

[1] 赵江洪. 设计艺术与可持续发展——赵江洪教授在2001年汉城国际工业设计协会联合会"经济与社会专题"的大会发言 [J]. 包装 & 设计, 2001 (6): 76-77.
[2] 季铁. 基于社区和网络的设计与社会创新 [D]. 长沙: 湖南大学, 2012.

计、可持续发展设计"的观念,"走中国设计艺术自己的道路"①。

以用户为中心的设计	以社区为中心的设计
为个人设计	为群体设计
个人需求	社会需求
产品或服务	关系、目标、体验
使用、享受	交互、合作
设计师+用户	跨学科+多种利益相关者
用户作为消费者	用户作为资源的共同生产者

图 3.14　以用户为中心的设计与以社区为中心的设计比较

3.3.4　回归历史

设计在创造自己的历史,也在创造整个人类的历史,比如许多对历史时期的描述就直接与设计相关:"新石器文化""青铜文化""工业文化""数码时代文化"等,设计不停地对未来进行设想和探索,又不断地从历史中寻找文脉和传统,尤其在现代化明显地改变了世界的传统形态,使设计趋向于国际化之后,传统成了使设计能够形成差异的一种文化资源,设计对过去传统的留恋和对未来的焦虑变得更加强烈。

可以说任何一种设计都是历史文化生态的产物。一方面体现为设计与历史的对照与超越,基于历史的积累造就了文化环境,产生出对历史设计的超越。如现代主义设计在寻找到脱离"历史样式"的新美学后,一直以超越前人为博弈的手段,不断重复着历史超越的模式,而最终没有被超越的仍然是历史生态,因为失去了历史的对照与历史语境,超越也就无从成立,现代也就无所谓现代。另一方面体现在设计对传统的尊重与复兴,后现代主义设计对历史片段的截取是历史文脉价值的复现,虽然带有一定的"游戏"与"戏谑"成分,但更大意义上是唤起了历史人文情感的回归,尤其是在现代化和全球化成为世界性文化语境的时代,传统文化成为一种文化价值的保存,历史街区保护、文化遗产保护和传承任务已经成为设计的创新需求,在设计中,对于"文化基因"提取的研究,古代设计思想的研究重新体现出历史的价值。同时,未来的设计指向可持续发展,而文化的持续即是把传统延续到今天,为未来的发展创造可能。

英国学者潘纳格迪斯·罗瑞德用"自发设计"与"自觉设计"来对比设计的传统与现代②。"自发设计"是指手工业时代的设计,机器生产时代的职业化设计是"自觉设计",自发设计受传统制约,因为手工艺设计不仅与传统的制作技术直接融合为一体,并且在传承方式上也大多是传统的师传徒、父传子的方式,亚历山大将其归纳为两大特征:一是"传

① 赵江洪. 设计艺术与可持续发展——赵江洪教授在 2001 年汉城国际工业设计协会联合会"经济与社会专题"的大会发言 [J]. 包装 & 设计, 2001 (6): 76-77.
② 李砚祖. 艺术与科学(卷四) [M]. 北京:清华大学出版社, 2006: 76-85.

统的压力";二是"对不适合物的直接反应"。手工艺的"自发"特征就是传统的导向作用,与"直接性"的设计处理。自觉设计意味着设计师有更大的创意发挥空间和视野,不是面对物品的"直接性"或"即时性"的处理,而是有计划、有目的的系统性工作。自觉设计比自发设计有更大的发挥空间,因而创造了更多的新形态,甚至新美学,但自觉设计也具有更广阔的历史和传统视野。如果说现代设计是自觉延伸出的设计高度自治,那么现代手工艺设计则是自发与自觉走向融合,并且这种融合极有可能成为未来设计的一个走向。比如现代制造技术已经产生出三维打印、快速成型等非批量化、非流水线的制造方式,"直接"和"即时"生产反过来为设计优化提供了条件,使设计的成品实现可以不再依赖工厂的生产线,是既完全有别于手工艺和工业,又同时具有手工艺和工业特征的生产方式。市场也对小批量、定制化、个性化产品提出了更多的消费需求,手工生产已经不再仅仅代表传统意义上的手工业,信息技术、虚拟现实等技术的出现,非物质设计、服务设计等的发展,也为设计提供了非工业化的空间。因此,设计是否与制造分离,手工是否由机器替代,已经不再是设计必须做出的选择,也不是技术发展的必然结果。许平教授认为,工业化批量生产只是人类生产技术一个阶段的不得已的选择,必将由新的生产方式的出现而替代。由此可以推论,设计从批量化工业技术获得解放,将是设计实现传统与现代融合、设计文化回归历史的一个开端。

所有的伟大文化都是历史造就的,但文化的历史生态链又是脆弱的,在人类发展历程中有过不少文化断裂、文明倒退的时期,自然原因和人为原因都曾成为主因,如自然原因造成的文明古国的消失、人为破坏造成的历史倒退和文化突变。其中人为破坏是最需要注意的,甚至远远超过自然灾害造成的文明损坏。设计史不仅直接受这些文化断裂事件的破坏,设计自身也同样有历史观偏误造成的人为错误,如我国全盘吸收西方现代设计理念,一方面在城市改造、设计创造当中否定历史,传统设计文化遗产受到拆除、替代;另一方面,在设计人才的培养上,传统设计文化的研究和教育偏废,大批的设计人才被训练成历史观缺失的文化无根者,这是当今中国设计最需要解决的问题。学界也有一些观点认为,强调我国传统和民族文化差异的保护而畏惧外来文化,是保守和狭隘的思想,但以历史生态观来看,每一个历史时期,都须有清醒的文化意识和明确的历史使命,中国设计和设计教育并不应走向保守和民族狭隘主义,但在自身文化与入侵文化已经明显失衡的情况下,保护和防卫已经不是矫枉过正,而是一种生存的保障。

站在历史的节点上看,任何一种设计风格、设计思潮、设计观念似乎都不完美。设计新概念不断被提出,并产生新的分支,所有这些设计分支都互相分析、互相批评,但归根结底批评的都是设计本身,设计精英们的成就是宝贵的文化资源,设计在过去的偏误也是宝贵的历史资源。站在历史的文化链上,人们看到的是,任何一种设计主张的提出,都是对历史问题和历史使命的回应,其整体是为了解决世界性的问题,当代设计的任何一种批评,也都是基于比以往更加整体性的观点对片面化的批评,但它们的共性就是——都是力图解决问题的一个方面,正像每一项设计创造都是为了完美地解决一个问题一样,所有设计所解决问题的叠加才有可能解决全部矛盾,但有一个必要的前提——所有问题的解决都应指向一个统一的

方向。另外，设计观的历史回归也让人们看到：今天的设计思想和主张并不是设计的终极真理，也并不能说已经找到了设计可持续发展的终极解决方法，如马克·第亚尼所说："我们现在只是提供某些关于设计科学和设计良知的历史基础"，承认自己对设计良知的无知也是重要的历史生态观。

3.3.5 回归大地

设计的生态位总是与地域环境直接相关的，设计文化也是根植于特定的文化环境，传统设计的"自发"性正是发自设计所在的本土环境，在本土的社会、文化、经济等特定环境的制约中产生和发展。这种地域性在全球化和工业化来临后"解域化"[一]了，使文化的环境发生了巨大的变化："超越民族——国家界限的社会关系的增长"[二]，全球化使文化和经济活动超越了地域，"其文化影响的关键点在于地方性本身的转型"[三]，文化间的相互影响和越界影响造成地域文化系统的动态变化。

设计回归大地，借用于许平教授主编的《设计的大地》[四]一书，他所指的"大地"的概念"直接和今天的中国最为重要的'乡村'命运相关"。回归大地的设计是服务地域需求的设计，不是无视全球化而妄图保持固有自我的理想主义，也不是简单的"再域化"与"解域化"的抗衡，而是全球化趋势下的设计文化生态的新平衡。许平教授呼吁设计回归大地，提出的大地设计思想具有启发意义，有如下要点：西方中心向东方转变，商业导向的设计向社会价值导向转变，昂贵消费导向的商品设计向低耗、分享的生活方式转变，专注于城市繁荣向城乡协调的未来生态转变[五]。设计所要回归的大地不仅仅代表地域特征和文化差异，也不是区别城市与乡村的界限，更不是设计作为推销术拿来利用的消费资源，而应有着更深刻的内涵，也有着更重要的战略意义。

首先，回归大地是本土设计的价值回归。本土设计的起点是地方性知识和本土性需求。季铁认为，本土设计的价值是"促进地域文化自身的发展，形成可持续发展模式的文化生态"[六]，在实际行动中，他选择湘西怀化通道县坪坦乡、新疆那拉提镇阿拉善村等地域文化特色鲜明、非物质文化遗产丰富的地区，开展了以地方性知识获取与设计转换的实践项目和文化创新工作坊，体现了本土设计对地域文化生态的作用。基于本土知识和需求的设计并不是一件容易的事，如帕帕奈克提出设计的"fitness for need"[七]，即解决需求的设计，但他对需求的理解却是最基本的功能需求，他为第三世界国家民众设计了一个用旧锡罐和简单的电子元件构成的"Tin Can"收音机，没有任何设计造型处理，电线也裸露在外，如果理解为

[一] "解域化"（Deterritorialization）是全球化的一种结果，是全球联结的主要的文化影响。参见：金惠敏. 消费·赛博客·解域化——自然与文化问题的新语境 [J]. 中国社会科学院研究生院学报，2007（5）：95-102.
[二] 罗伯逊，肖尔特. 全球化百科全书 [M]. 王宁，译. 南京：译林出版社，2011：525.
[三] TOMLINSON J. Globalization and Culture [J]. Contemporary Sociology, 1999, 8 (2): 314-316.
[四][五] 许平，陈冬亮. 设计的大地 [M]. 北京：北京大学出版社，2014：9-10.
[六] 季铁. 基于社区和网络的设计与社会创新 [D]. 长沙：湖南大学，2012.
[七] PAPANEK V. The green imperative: ecology and ethics in design and architecture [M]. London: Thames&Hudson, 1995: 67-68.

成本极度降低和废物利用，也许算是一个尝试，但是如果把它看作帕帕奈克本人所称的"为真实需求设计"，显然离目标更远了。因为本土需求包含的文化要素不仅复杂，而且是需求的主要方面，把不发达地区的需求简单理解为最基本的生存需求，并且用并不适合的手段来解决，显然是西方设计者和学者的片面认识。我国地方城市的情况就与帕帕奈克所关注的"90%"有所不同，设计不仅是解决经济贫困人群的需要问题，而且是针对本土文化"流失"与精神世界趋于"贫乏"的问题。

其次，回归大地是设计的"在地化"与"本土化"的统一。如季铁提出的本土设计战略包含两个方面："全球本土化"（Globe localization，与罗兰·罗伯逊提出的"Glocalization"[一]一致）与"本土全球化"（Cosmopolitan localism）。前者是设计适应当地消费需求和文化偏好的本土化，后者是从本土的文化资源出发的设计，既为地域文化特色服务，又具有全球化的市场价值，两者既有统一也存在冲突。因为一方面全球化的市场使所有的设计都共时地参与竞争，本土的消费需求可以在外来设计和本土设计当中自由进行选择；而另一方面，本土文化和本土生活方式是重要的因素，需要运用多学科的方法来进行细致、深入的调查、分析，如人类学、社会学等的观察与调研方法。2007年纽约国家设计博物馆举办了一场影响极大的设计展——Design for the Other 90%（为另外的90%而设计），展出了30个设计项目，体现了在地化设计的公益性尝试，如"Q Drum"（运水的省力工具）、"Watercone"（利用阳光蒸馏作用的水收集器）、"Pot-in-pot Cooler"（能冷藏食物的陶罐）等，但也有由于概念性地理解"在地化"，而缺乏真正"在地"研究的设计——为非洲设计的太阳能炊具，由于当地贫穷家庭是在晚上做饭[二]，太阳能炊具为"90%"服务就难以实现。这个设计显然是基于对非洲太阳能优势的理解而做，毕竟非洲已经成为太阳能灶的大市场，但为非洲特定地区的人而设计，仍然需要对当地的实际情况做出研究。可见，本土设计的"在地化"和"本土化"必须同时进行，即使是本土的设计师也需要进行实地体验和调查，并且需要与本土用户进行合作。

再次，设计大地的"超域化"与"再域化"趋势。现代设计的本土化与自发设计时代的在地化已经完全不同，设计领域随着科技的发展已经扩大到了更大的空间，最明显的就是信息技术使世界进入了信息社会，地理的距离已经无法限制文化间的空间距离，技术在深刻地改变人类的精神空间，并且建立起了一个超地域的空间。有人把这种变化称为"人类新的'地理大发现'"。

显然，这次"地理大发现"不仅发生在互联网上，而且也实实在在地发生在生活中。虚拟现实、互联网社交和电子商务的兴起，使生活发生了"超域化"的改变，一方面是"域"界限的消失，另一方面是新"域"的产生，既是地理空间的广域，也是历史时间的长度。比如在数字技术和网络的作用下，不仅财产已经虚拟化和数字化，而且人的生命也可以在虚拟世界延续。2003年，联合国教科文组织大会通过《保护数字遗产的宪章》，2010年，

[一] 罗伯逊，肖尔特. 全球化百科全书[M]. 王宁，译. 南京：译林出版社，2011：17.
[二] 吴瑜. 社会性设计模式研究[D]. 武汉：武汉理工大学，2009：70.

美国俄克拉荷马州通过了一项法律,保护网络遗产归属,将网络财产也纳入遗嘱执行范围。葡萄牙的 ETER9 网站,是世界第一个引入人工智能的社交网络,人工智能可以代替用户进行各种网络社交,被称为"永生的灵丹妙药"。在这样的情况下,社会和生活呈现出一种新的形态,通过虚拟现实,人的生活扩展到一个超越实体现实的时空当中,人化的自然也扩展到可以活生生地展现神话和幻想的虚拟自然;通过虚拟社区,社区构成由生活空间靠近的人群转向了文化空间或心理空间靠近的人群;通过网络交际,人生活在网络社会当中,甚至成为生活的另一种方式和另一个生命空间;通过电子商务,人的消费习惯发生变革,经济流通超越了所有如丝绸之路、茶马古道式的传统商业航线,消费者在全球化同步的市场中只是一个选择主体,商品和服务提供者的地理位置已经不再重要。

历史上的地理大发现主要目的是市场的开拓,今天的地理大发现则是市场的全球化构造和深入,这给设计带来了契机,也带来了挑战。全球化和信息化构成了文化的"超域化平面",但并没有出现许多学者所担心的"抹平文化差异",因为正是这个"平面"使各种地方文化和传统文化处于一个公平并且平行比较的空间中,使文化在全球的超域横向和历史纵向上认识自身,找到自身的坐标,成为"文化自觉"的促成条件和推力,超域化和解域化的同时,文化的再域化是一种反弹和回归。并且这场地理大发现将推动文化的多样性和全球文化的"美美与共",对于新一代的"数字时代原住民"来说,最尖锐的不是超域的新文化的传播与建立问题,而是传统文化和地域文化如何再域化的问题。

3.4 设计生态位法则与策略

设计生态位与生物生态位相似,有内在的规律和法则,自然法则是一种稳定存在的规律,生物的生态策略遵循自然法则,而设计是一种主动的文化行为,即使是自发设计时代,也是人在采取主动。自觉设计阶段则有更大的计划性和长远性。因此对于设计,生态位法则与策略是一体的生存规律和发展规律。

3.4.1 竞争增值策略

在生态位法则上,设计物种与生物物种的不同之处在于,生物的竞争使各自生态位产生,不同生态位错位互补,稳定在一个生态系统中;而设计永远生存于竞争中,不仅由于设计是企业和产品竞争的一种手段,而且设计自身也在不断自我发展、自我否定、自我竞争,尤其是在现代设计已经极大发展的时代,资源共享、环境开放,"错位"生存的机会已经几乎不存在,几乎所有的生态位都已经被占据,只能通过创新来寻找更细致的生态位差异。同时,竞争又给设计带来新的机会,正是企业在竞争中出现颓势,才更需要设计,设计给产品增加附加值。一方面是提供更有购买价值的产品和服务,另一方面是通过增值提高产品和服务的价格、档次,通过增值拉开市场竞争空间,细化市场层次,使自身能找到错位生存的价值空间和市场空间。因此,设计的生存策略主要体现为以创新为手段的竞争增值策略。

生态位竞争不仅是设计的局部行为，而且是设计文化系统的规模效应。国际范围的设计竞争，体现在产业上是设计实力竞争，以设计为经济增值，体现在设计文化方面，是设计价值观、地域文化特征的竞争，使文化实力提升、文化影响力扩大，这就具有更重要的文化战略意义。国家的设计文化系统竞争通过产品来传递，如美国通过工业产品、文化产品输出意识形态，实现其经济和文化的共同增值，英国把创意产业作为一项国家战略，以设计作为创意产业提升的手段。我国的状况是制造业提升了国际生态位，而设计还缺乏足够的竞争力，不仅在设计技术层面需要提升，更重要的是中国设计体系的建立，也是设计文化系统的建设。

从设计的造物层面看，同类竞争是最激烈的，因为同一种设计所占有的资源、环境基本相同，资源的有限性造成竞争，资源的获取能力、利用能力、转化能力也形成竞争，资源的利用和转化就是设计创新。在形态上，利用新技术、新材料使设计呈现新的效果、形式，如潘顿椅（1960年）就是第一把运用玻璃纤维强化塑料的著名家具设计作品⊖，苹果iPhone手机也是使用了最新的金属雕刻工艺使外壳呈现精美的视觉效果，甚至带动了整个手机市场的偏好。在功能上，一种是整体功能创新，提供全新功能的产品，但大部分产品的功能已经很难有整体的创新，改进设计是更为常用的手段，体现为功能的叠加、性能的提升。各种局部创新手段也会综合使用，目的就是使新设计出现新的面貌，整体增值，激发消费者新的购买欲望，同一种产品也通过每一代的革新，与前一代产品竞争生态位，从而在时间生态位上延长占据长度，是一种时间增值。设计的创新竞争策略不仅有优胜劣汰的作用，也为竞争双方提供更大的生态位，竞争者们通过不断对比和此起彼伏的不断发展，在市场和社会中建立起本设计家族的集体生态位，吸引"眼球"，强化消费者的使用习惯和消费习惯，实现本类产品的共同增值，从而与其他产品竞争。

3.4.2 跨域拓展策略

进入21世纪以来，"跨界"成为设计领域的一个热词，不仅在媒体话语中使用频率极高，而且也有不少以"跨界设计"和"设计跨界"为主题的专业研讨，更有直接以"跨界"命名的设计公司。从这些"跨界"现象来看，主要是设计师跨出自己的职业领域或其他职业跨入设计领域的行为（crossover）⊜。

现代设计的跨界现象其实是由设计的本质决定的，并且早就已经在设计领域出现，只是在"跨界"一词的广泛使用下更加凸显出价值。同时，"跨界"只是设计生态位"跨域拓展"的一个方面，是设计生态链网状结构的表现。跨界可以作为跨域的第一个层次来看待，这里涉及一个设计的分类问题，比如按行业分类（产品设计、建筑设计、平面设计、室内

⊖ CHARLOTTE, FIELL P. 1000 Chairs [M]. Koln: Benedikt Taschen Verlag GmbH, 1997: 425. ["潘顿椅"是丹麦著名设计大师维纳尔·潘顿的代表作，是现代家具史上革命性的突破。潘顿对玻璃纤维增强塑料和化纤等新材料进行研究，于1959~1960年研制出了世界上第一把一次模压成型的玻璃纤维增强塑料（玻璃钢）椅，运用了人体工学原理，舒适典雅，显示出流畅大气的曲线美，具有雕塑感，被世界许多博物馆收藏]。

⊜ Newwebpick编辑小组. 跨界设计 [M]. 北京：中国青年出版社，2009.

设计等),按形态分类(三维设计、二维设计等)。设计教育也对应行业分为多种设计专业,但所有的分类都是为了解说设计的概念和领域,并不是为各门类划定领地。因此,一方面设计不是一个封闭的领域,各门类设计具有许多相通之处,门类划分和行业划分是职业化和专业化发展的细化结果,但并没有硬性的分界和限制;另一方面,设计的逐利和竞争本质,使设计师总是能发现设计需求空隙,只要具有设计竞争的把握,设计师一定会进行尝试,许多成功的跨界设计就是成名设计师的名誉资本向其他设计领域的延伸,如原研哉、罗维等人。在许多时候,设计的门类划分已经不能适应设计的发展变化,又需要借助另一种概念来涵盖,如"信息设计",与传统所称的"视觉传达设计"既有重合又不完全等同。在"解域化"的文化时代,信息技术和"众创"的语境下,跨界与跨域会越来越成为设计的常态。

跨域拓展的第二个层次是向设计主流以外领域的拓展。实际上设计本身并没有服务领域的界限,有的只是受设计师自身知识和能力限制的界限,如驻厂设计师是本产品领域的专家,所熟悉的是本领域的设计规律,自由设计师也术业有专攻,越是在自己的领域专业化,就越有竞争力。总体上,设计的服务领域集中于工业生产的主流,设计教育也集中于主流的设计行业,产生了设计所熟悉的主流领域,也存在设计不太涉足的陌生领域,同时设计作为经济行为,也主要服务于能提供经济支持的商业竞争行业。设计"主流化"的弊端在于,忽略了较多的需求领域与责任领域,设计忽略的领域,一是设计长期以来所服务的主流以外的领域,二是设计较难作为的领域。如把为弱势人群和不发达地区的设计称为"Design for the Other 90%","other"不仅是"另外的",而且是被设计"剩下的",向"90%"的设计扩展不仅是慈善设计,更重要的是唤起了设计的社会担当,使"社会性设计"[1]"基于社区的设计"[2]成为研究的对象。

第三个层次的跨域是设计研究者应保持的一种兴趣,即向陌生领域的尝试,设计向社会集体拓展的价值在于设计责任担当的回归,设计向陌生领域积极探索则是一种"拓荒"和"发现"。如笔者曾与团队完成了一个有关大鲵保护的生态项目[3],目的是调研我国野生大鲵的生存状况,并建设大鲵繁育中心,关注点在于研究设计在野生动物保护中作为的方式,并进行"为动物客户"的设计实践。这时的设计不再是"以人为中心的设计",而是"为动物的设计"——大鲵繁殖、迁徙的环境和器具的设计。用户需求研究的方法几乎全都用不上了,因为"用户"变成了不会说话的大鲵,这就需要生物专家的紧密配合,同时进行实际的观察和体验。同时,也包括"以动物为中心"的话语传递设计——大鲵的调研数据和生态知识向公众的传播,设计者努力从大鲵的角度来转译话语方式,用动物"自述"的方式使"人"消失,而让大鲵成为话语主角。

跨域拓展是设计向更大范围的衍生,也是向未知领域的探索,对设计的"领域化""主流化"是一种突破,是更有"担当"的设计,因此显然不止上述3个层次,必将有更深、

[1] 吴瑜. 社会性设计模式研究 [D]. 武汉:武汉理工大学,2009.
[2] 季铁. 基于社区和网络的设计与社会创新 [D]. 长沙:湖南大学,2012.
[3] 曾玥. 基于生态保护角度的设计介入研究——以中国大鲵保护项目为例 [D]. 昆明:云南艺术学院,2015.

更广的跨度。

3.4.3 上位"争权"策略

1. 设计的整体上位

在设计争取自主和自治的历史考察中,得到了一个答案:设计是一门渗透到文化和经济各个方面的独立学科,设计行业和设计教育也成为社会地位逐渐增高的社会事业,而设计的自身战略也必然地与国家战略联系在一起。如德国的"德意志制造联盟"的目标是为国家建立一种"美学标准",出发点是穆特修斯的观点:设计必须服务于德国的国家利益,虽然德国并没有形成统一的国家设计战略文件,但设计仍然自觉地在"德国设计"的目标下自我约束。这种约束也成为设计上位到国家战略层面的工具,"在努力帮助国家创立一种新型文化体系"○。不仅德国如此,英国1998年出台了《英国创意产业路径文件》,布莱尔首相组织成立"创意产业特别工作组"并亲自担任主席,设计作为创意产业中的主要构成,也上升到为国家战略服务的位置。日本政府以多层次和多渠道管理与控制设计行业:以"经济产业设计行政室"为中心,各都、道、府、县设设计事务主管部门。韩国通过3次工业设计振兴计划推动国家设计发展,并且总统金大中亲自提出"韩国设计,设计强国"(Korea Design, Design Power)的口号,与英国首相布莱尔共同发表《21世纪是设计时代宣言》○,建立两国在设计领域的积极合作。

从这些设计"强国"可见,设计在国家间的经济和文化竞争当中,成为国家文化政策和主导文化的集中体现,不仅是经济发展的策略,而且具有强烈的政治属性。许平把全球生产文化和工业创造中设计的"主体脱域"过程分为4个阶段:第一阶段是"手工生产方式与现代工业生产方式的剥离";第二阶段是"设计环节与工业生产过程的剥离";第三阶段是"职业化的设计制度与生产场域的剥离";第四阶段是"设计产业化的超地缘政治文化剥离"。从4个阶段的演变可以看出,设计产业化的国际化"超地缘"输出,带来的是大规模和具有巨大影响力的"超地缘政治文化合谋"○,随着创意的"产业化、输出化、异地化",使设计文化所携带的意识形态大规模地输出。我国作为制造业大国,恰好提供了他国"超地缘"输出的条件,在这个意义上,我国设计的提升,不仅是经济利益的维护,更是文化与政治主权的保障。

2. 设计的社会资格上位

设计与设计师的社会资格体现在社会对设计劳动的价值认同上,也体现为设计职业的社会地位。古代设计没有成为独立职业,设计与手工艺捆绑,因而在职业上被认同为"工匠",设计价值也主要被理解为技术价值,设计的脑力劳动价值只有通过产品输出才能获得认同。而现代设计成为独立劳动,其价值认同和提升经历了一个漫长的过程,也经过了一系

○ 清华大学美术学院中国艺术设计教育发展策略研究课题组. 中国艺术设计教育发展策略研究[M]. 北京:清华大学出版社, 2010:54.
○ 郑曙旸, 聂影, 唐林涛, 等. 设计学之中国路[M]. 北京:清华大学出版社, 2013:233.
○ 许平, 陈冬亮. 设计的大地[M]. 北京:北京大学出版社, 2014:8.

列策略的主动促进。

1)"造星"策略。设计行业中长期存在一种呼吁提升设计价值、设计师价值的话语，毕竟设计作为一种脑力劳动，其价值只有通过生产和消费才能体现实际经济价值，而设计师获得的回报依赖于使用者的"买单"，基层的设计劳动经常被理解为"绘图"，而图纸劳动成本显然不能作为设计的价格参照，因而设计的价格难以界定。在建筑行业，有注册建筑师制度，建筑设计机构有资质定级制度，设计师的执业资格认定，一方面是保证从业者的专业水平和职业素质，另一方面也为设计者确定了资格等级和价值等级，这是一种行政定级模式。但艺术设计领域缺少这样的定级制度，建筑师和设计院的定级是行政定级，而艺术设计几乎无法用行政方式定级，虽然有的设计机构也为自己的设计队伍定级，如"普通设计师""主任设计师""总监设计师""王牌设计师"等，但也只是内部行为，没有社会广泛的对比性。工艺美术领域也有"工艺美术师""工艺美术大师"，有省级、国家级等层次，但主要是一种行业称号，并且与工艺技术相关度较大，而与设计相关度较小，工程系列或教育系列的专业技术职称定级（初级、中级、副高级、高级等）与设计有一定关系，但不是决定因素。为"艺术"定级只能是精神上的和社会化的，并且主要是市场规律在发挥作用，"名气"常常就成为提升资格等级的工具，设计赛事、设计联盟、设计协会、媒体宣传等就为创造明星提供了通道，产生"设计明星""设计名人""设计大师"，所有的设计者都为了向明星和大师攀升而努力。这一方面为设计师创造了一个等级链的生态层次系统，通过设计师的组织大荟萃发挥"众星捧月"的效应，另一方面也促使设计师寻求另辟蹊径的"成名"道路，如寻找新的、区别于常规等级链的其他设计思路，形成"一枝独秀"的效果。设计师的职业资格与文化资格成为一种特殊的社会生态位。

2)设计竞赛。通过设计竞赛和设计展览创造"好设计"的社会认知和标准，如20世纪50年代的"优良设计运动"就以举办设计竞赛的方式进行推广。1950—1955年，美国现代艺术博物馆一年两度地举办了一系列"优良设计"展览⊖，一方面有利于设计领域达成共识，形成统一的价值标准，使优良的标准成为市场接受和消费的趋向；另一方面，设计竞赛也在公众面前树立好设计的文化形象，为设计师的优良标准创造公众资格。设计竞赛的评奖是一种对设计的形象化批评，优与劣的对比对设计者和消费者都具有教育作用，既培养"好"设计师创造好设计，又培养"好"消费者识别好设计。如国际上著名的"红点奖""IF"设计奖等，国内的设计赛事也发展迅速，如"大师杯""红星奖""芙蓉杯"等，赛事越来越多，奖金越来越高。设计赛事同时也成为一种文化"圈地运动"，通过设定特定的设计主题，作为设计评价的优劣标准，争取设计评判的话语权，创造设计定级的"话语圈"。

3)学术占位和教育升位。与设计竞赛的"行业圈地"相应，设计学术研究领域也有"学术圈地"，如举办各类研讨会、论坛、讲坛等，有的也直接与设计竞赛和展览捆绑。学术讨论在统一和提升对设计的认识方面意义重大，如"本土设计""社会性设计""可持续设计"就在学术研讨中成为广受支持的设计理念，成为设计的努力方向和新的"优良"标

⊖ 何人可. 工业设计史[M]. 北京：高等教育出版社，2010：64.

准，同时学术研究受到鼓励也促使设计理论发展、创新，不仅构建起设计的理论体系，也直接促进了设计教育的发展，如我国教育系统中设计学专业升级为一级学科就是在学术研讨、学术专家的理论建设推动下促成的。

以上的占位与争权现象是具有两面性的，积极方面是设计进入更广泛的社会视野，使设计文化发挥更大的文化影响作用；消极方面是为占位而片面地竞争，有可能导致错误的宣传和引导，那就偏离了设计文化的真正意义，设计也就成为单向度的设计，现实中不乏这样的例子。界定的标准应当就是设计的价值观与社会责任担当，是设计与文化发展需要的关系。我国设计面对这样的政治、文化态势，需要为国家的文化实力增强、文化的国际争权做出努力，不仅是争取我国设计的生存生态位，也是为国家的文化系统生态位服务，一是设计在国家的文化创意产业战略中站上文化阵地，二是设计学科在国家教育与文化体系中取得合格的生态位，但是否能站正自己的文化生态位，仍需要设计的深入研究和努力建设，要通过历史的检验。

3.5 小结：设计的文化生态责任

对文化生态观的研究扩展了一个较大的理论视野，对设计文化生态学的研究又开放了一个综合的理论系统，到此，本书需要回收并聚焦到一个具体的任务上，即设计的文化生态建设责任。

1）在文化生态系统中，设计文化占有很大的比重，与文化的各种类型都有密切联系，设计本身也形成了一个文化系统，具有多层次的结构和生态功能。"设计既是一种文化，又与各种文化要素相互影响，形成密不可分的整体"[1]，在功能上，设计有很强的文化建设能力，也有很强的文化"破坏力"，设计对文化生态发挥怎样的作用力，取决于设计价值观的自律，不是设计师个体的自律，而是设计文化系统的导向与控制。

2）设计是否能真正达到对文化保护和对文化生态建设的目的，取决于设计的文化走向和设计教育的选择，文化生态保护观应当成为设计和设计教育的信条。"建设可持续发展的、以人为中心的、创造型社会的全球使命"已经成为一个全球性共识，通过设计文化生态的历史追溯可以看到，这种共识体现了设计文化生态位的回归，其重点既是回归人文与历史，也是回归设计文化的生态责任。把文化生态保护观作为设计的终极信条，意味着设计应从文化生态系统整体着眼，不仅是保护自然环境、减少消耗和破坏，更要保护以文化传统为重点的文化系统。

3）文化生态系统的运作机制和功能为设计文化提供了发展空间和环境，设计文化系统自身建设的目的就是为了维护文化生态，创造更好的文化环境。从设计生态法则和策略看，设计具有为自身增值的能力，也有对文化创新和社会发展的推动能力。对设计文化的"物化评判""日常生活评判"等，是从文化生态观出发的批评视角转换，使设计明确自身的文

[1] 诸葛铠. 设计艺术学十讲[M]. 济南：山东画报出版社，2006：219.

化价值观和生态观，从而构建设计哲学层面的价值观，目的是在实践指导上形成一种认识：以设计产业促进经济发展是为了提升经济实力，支撑文化发展；建设"中国创造""中国设计体系"是为了争夺我国设计文化在全球的文化生态位；以设计介入非物质文化遗产的保护、传承和创新，是为了保护中华民族文化传统；振兴中国特色的设计文化是为了保证未来文化生态系统的正确走向；这一切都是为生态文明建设和"中华民族的伟大复兴"目标而服务的。

价值观的建立是设计文化系统的思想统领，也是设计为文化生态服务的第一步，目的是为了对实际的行动进行指导。笔者认为，最实际的应当是从脚下的"大地"开始，也就是从地域性的文化生态系统入手。

第4章 本土设计模式与设计生态系统

设计文化生态学作为一种理论体系，依赖于设计的实践和验证。本章基于设计生态理论框架，以地域性和本土性为具体研究范畴，研究设计文化生态系统的构建与本土设计模式，探索一种地域性设计生态系统建设的思路。研究路线基于两方面：一是从本土设计的本质与价值入手，通过对多种本土设计方法与观点的对比分析，建立基于文化生态系统的本土设计框架；二是通过对文化生态系统建设途径的研究，分析设计系统对文化生态系统的作用，提出设计生态系统构建的理论依据与模式。

▶ 4.1 本土设计模式与方法诸说比较

本土设计不仅是国际设计界的研究对象，也已经成为我国设计界的一个重要研究方向，从以下研究成果来看，本土设计及其设计模式的探索可以说就是对我国设计转型的探索，虽然还较少把文化生态系统作为明确的对象，但已经包含了设计文化生态观念的实践性探索。

4.1.1 本土设计方法的研究

1. 形态推衍

"形态推衍"是张耀引在我国传统家具设计中使用的方法，图4.1显示了用形态推衍方法来提取传统家具的特征符号和结构形式的过程，目的是运用于现代设计[一]，在产品中延续传统文化特征，并且推衍、转化出新的形态。

张耀引认为，器物形态中承载着传统文化，对文化的有效传播"建立在形态符号的可理解上"，因而把传统设计符号运用于现代产品设计，应该经过符号特征的提取，通过设计语言对符号的处理，唤起文化记忆，"上升为一种文化认同和文化共鸣"。这一方法的特征是基于符号学的认识，把文化符号与产品形态符

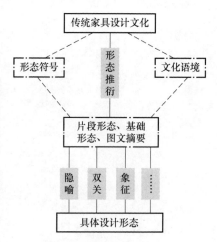

图4.1 形态文化特征的"收敛-发散"流程[一]

[一] 张耀引. 论传统家具文化符号的设计提炼与呈现[J]. 包装工程，2013（20）：36-38.

号语言相对应,"隐喻""双关""象征"等认识借用了修辞学的概念,同时也关注了"文化语境"的作用。

2. 文化基因提取

苟秉宸等人写的《半坡彩陶文化基因提取与设计应用研究》从设计的角度对半坡彩陶文化进行研究,提出了一种文化基因提取的方法。其核心是把文化基因理解为"决定文化系统传承与变化的基本因子、基本要素",借鉴了多种基因提取方法,采用"层次分析法",如图 4.2 所示,由"基因筛选、分析、提取"建立半坡彩陶的"文化基因库",包括"色彩基因库、图案基因库、形态基因库",作为产品设计的文化元素符号。通过 Rhino 软件调用库中的色彩、图案等,并进行多种重组,产生不同产品形态。

图 4.2 半坡彩陶文化基因应用流程

"基因"的认识带有一定"文化内核"的含义,"提取"和"筛选"具有"萃取"的特征,其特点是把文化基因转换为数据库,其中包含分离、抽象、打散的方式,在运用中根据设计需要而重新组合,从应用角度来看,能提高一定的效率,但基因的重组可能形成新的特征,具有不确定性。

3. 文化因子提取

杨晓燕等人写的《文化导向型的城市标识系统设计研究》提出"地域特色文化因子"提取方法,包含 3 个层次:

1) 寻找城市传统文化最有代表性的文化因子。
2) 提取文化因子中的形态、色彩等设计因子。
3) 设计因子的再设计。

"再设计"是符号化的过程,目的是把符号运用于城市标识系统的设计,重点是"导向",既体现城市的文化特征导向,也体现文化因子提取的导向性。"文化因子"提取与"基因"方法有相似之处,都是对特征符号和有用元素的寻找,并且经过抽象和重组,不同的是所针对的文化系统范围,城市文化的特征是空间范围大,彩陶文化的特征是相关因素多,两者面对不同的复杂问题,都采用了一种筛选与提纯的方式。

○ 苟秉宸,于辉,李振方,等. 半坡彩陶文化基因提取与设计应用研究[J]. 西北工业大学学报(社会科学版),2011(4): 66-69.

○ 杨晓燕,王伟伟. 文化导向型的城市标识系统设计研究[J]. 包装工程,2010(18): 77-80.

4. "原型"文化元素提取

张静雅的硕士论文提出"基于场景原型的地域文化元素提取"方法，其特点是基于对文化元素特征的系统性认识，针对动态图形设计的要求，从"场景原型"出发来研究文化元素，经过"原型的继承"和"原型的发展"两个层次衍生出元素符号。经过"文化调研""图谱构建""元素提取""信息构成""设计应用"5个阶段来完成设计，如图4.3所示⊖。这个工作方式关注到了文化的多种构成要素，重点针对其信息的成分，并且尽可能多地涵盖，利用动态图形的空间特征和时间特征，能够容纳和传达更丰富的文化信息。

图4.3 基于场景原型衍生的动态图形设计方法模型

5. "事物原型"获取

易军的博士论文针对长沙窑的研究提出"事物原型获取"方法，基于对"事"与"物"的划分（物是"特定表现形式"，属于"实体性要素"；事是"特定联系"，属于"关系性要素"），对长沙窑的"事"（历史背景、地理环境、文化影响、信息交流、目的意义）与"物"（原理、结构、材质、工艺、造型）进行分析，并进行数字化建模，形成包括事原型、形态原型、色彩原型、纹饰原型的4类"特征素材集"。目的是构建为一个基于"信息技术、互联网技术和先进制造技术"的系统框架，用于对代表地域文化遗产的长沙窑进行数字化保护与开发利用，如图4.4所示⊖。

图4.4 创意产品设计与事物原型特征素材集关系

⊖ 张静雅. 基于场景原型的地域文化元素提取与动态图形设计研究 [D]. 长沙：湖南大学，2015.
⊖ 易军. 长沙窑事物原型获取与数字化表征 [D]. 长沙：湖南大学，2014.

这一方法的特征是，把"事"的原型素材作为"物"的补充与扩大，体现了对物背后的文化意义与信息的分析，设计应用就不仅仅停留于对外部形态表征的影响，而有可能作用到设计思想的层面。

4.1.2 本土设计模式的研究

1. 基于文化语境的设计模式

辛向阳基于"以文化为中心的设计"观念，探索了一种基于文化语境的产品开发方法和程序，以我国传统文化为例，通过一套分析方法和工具对中国传统人造物和传统行为中的独特文化要素进行研究和深入理解，使之转换成可以为当代设计实践所使用的设计知识[一]。

中国传统文化在当代设计中的创新运用具有现实意义，具有"国际本土化"与"本土国际化"的双重作用，具有中国文化特色的产品既适合我国市场，对我国以外的消费者也将有很大吸引力，有利于扩大市场和文化传播。作者的目的是构建一种针对中国文化的、可以国际通用的设计模式，其所面临的难点主要有以下方面。

1）我国传统文化的复杂性。
2）我国传统行为方式的模糊性与多义性。
3）本土工业缺乏研究基础。
4）我国早期设计教育的不成熟。
5）西方设计者在我国传统文化研究上的障碍。

因此，作者先从两种对文化的解读方法入手：ICA（Interpreting Cultural Artifacts，文化人造物解读）——对文化人造物进行解读；ICB（Interpreting Cultural Behaviors，文化行为解读）——对文化行为进行解读。基于这两个方面的研究，整合出一种基于文化的创意程序，并且提出文化产品定位矩阵（Cultural Product Positioning Matrix），用以对产品当中的传统文化要素的运用进行定性定量的分析。最终用 CPI（Cultural Product Initiatives，文化产品原型）把以上所有的研究工具和研究结果整合成为一种开发工具，进行设计应用。

2. 基于文化意义的"中国方式"本土设计

张明从全球视野对本土设计特征进行研究，提出从"中国样式"的本土设计向"中国方式"的本土设计转变[二]。认为"样式"体现为形式，是"浅表性"的低层次本土设计，而"方式"体现为意义，即从更高层次的"意义层级"来追求中国文化的精神和内涵。作者结合实例的分析，提出了建构"中国方式"运用于本土化现代产品设计的"5 个转译通道"：

1）"审美与抒情方式"，即提炼中式美学，关注情感认知及文学艺术等特有的抒情方式。

[一] XIN XIANGYANG. Product Innovation in a Cultural Context：A Method Applied to Chinese Product Development [D]. Pittsburgh：School of Design Carnegie Mellon University，2007.

[二] 张明. 从"中国样式"到"中国方式"——全球视野下的本土化产品设计方法研究 [J]. 南京艺术学院学报（美术与设计），2016，(4)：197-201.

2)"伦理与等级方式",关注建筑、位次、婚丧习俗等体现出的礼乐文化。

3)"材料与构件方式",从建筑、家具、器物找寻传统材料和传统结构方式中的智慧启迪。

4)"生产与使用方式",即中国传统造物的系统化、模件化、多用途、人性化等生产与使用方式。

5)"社会活动方式",即在社会大结构中,传统家庭的代际关系、夫妻关系、饮食习惯的特殊性。

"方式"理解替代"样式"认知的意义在于,把形式特征延伸到意义层面,用非物质文化要素对物品形态进行补充,"5个转译通道"体现了对文化的系统关系认识,涵盖了文化的多层级因子,也关注到了社会结构与社会行为因素。

3. 基于社区和非物质文化的本土设计模式

季铁从对社区的设计需要出发,提出面向社区的设计模式,其中重点关注地域性非物质文化的设计价值,提出了一种"地域性非物质文化的本土设计体系"。其核心是本土知识向本土设计的转化,主张符号形式对文化内涵的传达,本土知识向设计知识的转化基于符号形态的转化与符号语义的转化[○],因而首先是把本土文化进行"萃取",转化为"本土符号",再进行设计创新应用,图4.5显示了其"三段法"结构。

图4.5 地域性非物质文化设计转化流程

这一方法是以"符号"为核心的,从文化元素中萃取符号,运用到设计中,又形成新的符号,从而实现作者所说的符号内涵的传达。季铁把这一方法进行了实际运用,组织了多次"社会创新夏令营"活动。其价值在于,文化符号经过多种设计类型的转化,既面向本土居民传播,建立文化持有者的自豪感,又面向市场传播,为民族文化扩大应用空间。

4.1.3 比较与借鉴:本土设计的价值取向

以上所述的本土设计模式和方法都基于对我国传统文化在设计中的转化进行探索,从中可以看出本土设计的价值取向和文化特征,主要体现在以下5个方面。

1)效率取向。所有方法都有一个倾向,就是追求设计的效率,如多个方法都提到"快

○ 季铁. 基于社区和网络的设计与社会创新[D]. 长沙:湖南大学,2012:141.

速生成"或"快速模型",对于设计概念和形态的快速生成是有效的。

2)理性与工具取向。这些方法的第二个共性是追求理性的和具体化的,把设计模式理解为一种设计模型,同时也是一种设计工具,如"苟秉宸方法"和"杨晓燕方法"就具有工具化的实用性特征。不同的是,"辛向阳方法"虽然也提出工具概念,但主要是用于资料的收集部分和设计评价部分,可以有效避免要素收集和分析项目的缺漏。在设计生成或设计转化部分,设计问题是多样化的,工具不是解决一切的答案。

3)基于元素和基因的提取方法可以说是一种微观方法,对于设计的某些类型是适合的,在不同的设计领域也有不同的研究,比如以视觉信息传播为主的图形设计领域,符号提炼和抽象强化是重点,产品设计领域注重文化观念和手工艺技术传统的调查和评估,如南京艺术学院的民间传统器具研究方法[○]。相比之下,"中国方式"的文化意义转译"五通道",触及了传统文化中艺术、技术、观念、社会、生活方式等多种要素,对文化的理解更系统。另外,"基因"等方法对文化元素的形态、结构、颜色等提取,来源于传统的工艺美术研究中的图谱式方法与民族志研究方法,而图谱与民族志只是把工艺等文化物进行了收集和整理,便于认识和保护,非物质文化遗产与人类学的研究方法把人文因素提到物质因素之上,提倡研究物背后的深刻涵义,把文化的生态关系加以重视,其思想方法是值得设计学借鉴和使用的。

4)季铁的文化元素设计转化"三段法",较为清晰地阐释了设计从调研到萃取再到转化的过程,对符号的理解是多义的,如果与"辛向阳方法"和"易军方法"的文化"事""物"(从内涵上看,辛向阳的ICA与ICB与易军的"事""物"是一致的)分析相结合,应可以较为完整地构成基于地域文化的本土设计方法系统。

5)从"社会创新夏令营"的组织方式来看,体现了本土设计的系统化行动特征,由专家、师生、研究者、政府、企业、民众等的多方合作,运用参与式设计方法,解决地区的生态性需求,其模式是从面向社会和以社区为中心的设计理念中产生的,目标是以本土设计方法介入社会创新,从"夏令营"的作用对象与广度来看,本质上也是对文化生态系统的整体作用。

4.1.4 启示与思考:本土设计模式的文化生态性

本土设计模式与方法的多样性是基于文化生态多样性的,本土设计作用于文化生态系统的构建,既需要多样性方法的运用,也需要运用文化生态观把多种方法进行综合,其中有一些关键问题值得思考。

1)从实践方法层面看,把文化特征的研究基于"提取""萃取"是值得思考的。这一思路在于把文化特征中的某种"因子""基因"或"元素"抽象出来,有利于设计的利用,设计目标和结果是现代产品,只是注入了文化当中所提取的"因子"或"元素"。这是比较有操作性的方法,但也有其局限性,因为提取也意味着排除,在一定的设计目的的指导下,

○ 王琥. 中国传统器具设计研究[M]. 南京:江苏美术出版社,2004.

排除了认为是"杂质"或者是"无用物"之后，留下"精华"谓之"萃取"，而在文化的复杂性和生态性之下，文化元素并不是独立存在的，元素间的关系也应当重视，"事"与"物"的理解就是对关系性的认识。

借用化学与物理学的概念，如果有"萃取"法存在，那么也应该有"添加法"和"综合法""合成法"存在，即在保留原生文化的主体部分的情况下，加入其他的"元素"和"基因"。当然添加法与合成法，也需要对传统文化的要素进行扬弃，也包含"提取"的过程。两种方法的思想方向是有区别的。"萃取法"认为传统文化中的精华部分（可能是极少量的）是值得去设计利用的，"合成法"认为传统文化当中的大部分是需要保留的，所合成与添加的新成分是为了让其具备新的特质与功能，适应新的环境。萃取适用于面向普通大众市场的设计创新与开发，而合成适用于为当地的文化保护与文化生活需求的设计与服务，本土设计不仅应当面向现代产品设计，也应当包含基于传统手工艺的创新设计和现代手工艺设计。

2）从本土设计行为方式看，对知识的运用是一个核心问题，如何获取知识是其中的关键，阐释学认为，基于"先验性"的认识是一种"误读"，其"误"在于阐释的来源是转述，是他人经验。需要注意的是，把文化元素的提取对应于设计的应用，有可能成为设计者根据经验预设出发的特定选择，或者是自身兴趣驱动的选择，由转译或者"库"提供的素材和知识，就更加是"先验性"的经验，虽然也能产生具有民族文化特征的新设计，但如果不与文化生态和生活现实相结合考察，"误读"可能就成为"误用"。同时，由于经过符号学的抽象，其本质就可能只是对民族印记和记忆的抽象表达，是一种借用本土文化的设计，而不是本土化的设计。

因而文化萃取的基础是文化的获取，既是知识的获取，也是经验的获取，需要基于田野调查和体验，要求设计者亲身经历并且进入文化生态环境，以文化持有者的身份来思考。文化萃取应加入文化体验，符号转化应加入需求分析。如本书的设计实践中对街区业态的考察，对传统村落的文化生态与经济状况的考察，产生的结果不一定体现在对符号的利用上，而更多的是对当地生产方式和生活方式的改进和转译。

3）地域文化对于设计的作用不仅仅是获取形式和灵感的来源，也是一种可以创造价值的文化资源。文化生态环境是设计的制约因素，本土设计产生于地域环境，受制于当地文化，必然受当地文化生态的影响。因此，本土设计的本质是对本土需要的满足，一方面是对本土用户需要的满足，另一方面是对本土文化向外传播需要的服务，成功的关键在于符合本土的生态。从这一意义上说，本土设计是设计在本土地域文化生态环境中的存在状态，本土设计的创新价值不在于某种"先进性"或者"颠覆性"，而应当在于生态延续性和环境适应性。

4）从文化生态保护的角度看，本土设计对文化资源的运用是对传统文化的"活化"，既包括对文化的传播，也包括对本土文化观念与技术的继承，对文化持有者的引导与教育。继承与引导是双向的学习，一个方向是设计者向本土学习，吸纳本土文化，运用到设计实践中，将对设计者的观念、技术、行为方式产生影响；另一方向是本土文化持有者向设计文化

学习，尤其是对于传统工艺的持有者和本土生产企业，学习是对设计的参与和接受。设计者与本土参与者既相互影响，又合作设计和生产，在双向学习中都承担着本土设计创新的任务。因此，本土设计的教育是不可忽略的内容，本土设计模式研究的价值，就在于可发展、可推广，能够发挥延续效应。

综上，对于本书研究的启示是，基于地域文化生态系统的设计创新，面对的是多样性与复杂性的地域环境，对文化的认识与研究方法也需要多样化与多元化的方法，对于不同的文化需求与市场需求，如何使用最符合生态性的方法达到优化的结果，才是设计思考、研究的重点。所有列举的模式和方法对于解决设计的一些实际问题是有效的，但作用也是有限的，对于本土设计模式的推广，要兼顾"可教可学""可操作""可发展"，既需要对这些方法进行继承与扬弃，也需要进行补充和修正。

4.2 基于文化生态系统的本土设计模式

4.2.1 文化生态观对本土设计的定义

要回答什么是本土设计，首先要回答本土设计的目的是什么。从本质上看，现代设计是设计的现代化，也正因为基于这样的认识，才使得现代设计与传统设计形成对立，在现代化已经成为设计的最大特征的时代，本土设计是使设计本土化，并且在很多时候是"再本土化""再域化"。现代化、本土化之"化"是一个动词，"化"字的内涵与人直接相关，图4.6显示了其构字法是两个"人"字的组合，两个"人"的不同组合出现不同的字："相随而从，相对而比，相背而北，相转而化"，这种奇妙的"随、对、背、转"关系包含着一种"主体间性"的意味。从"化"的内涵来看，本义是"变化"（《玉篇》："化，易也"），内蕴着"教化"（《说文》："化，教行也"），"化"也衍生出"境界"（如"化俗""化心""消化""以文化人"）。以所有本土设计的研究来看，本土化就是设计的本土"文化化"，即对本土文化的重认，对传统文化的新用。

图4.6 "化"字的来源①

① 李乐毅. 汉字演变500例［M］. 北京：北京语言学院出版社，1993.

1. 本土设计的出发点

这里有两个问题必须重视，第一个问题是"民族化"的问题。有一种观点："对民族性的强调反而裹足了一部分设计师的设计思维，……其实是对传统文化价值的无形消解"[①]，言者看到了设计中片面民族化的倾向，从民族化出发的思维方式是把民族性作为目的而不是实质。从设计为文化服务的价值取向看，民族化如果脱离这一取向就会是孤立的，但"裹足"和"消解"的病根不是民族化，而是对民族化的孤立认识，民族化也是在全球化的背景中进行比照的概念，"越是民族的就越是世界的"这句名言不能脱离语境进行解读，平面化和表面化的民族化是由于缺乏对于文化和历史的考察，实际仍然是一种从风格出发的设计倾向，可以说对民族化的强调是过度西方化之后的一种文化反弹。因此，使用民族符号是民族化的一种表现方法，设计的民族化本身也是一种方法，但不是目的，民族化设计对本土设计具有一定的意义，两者也有较多的联系与相识性，但不是等同关系。

第二个问题是"本土需求"的问题。设计所满足的需求不仅仅是商业的需求，如果把本土设计仅仅指向市场的向外扩张、国际吸引力，那么本土设计仍然有异化的危险，可能会是"以人化文"，而不是"以文化人"。因为，把本土文化符号运用于设计，对设计的外部市场竞争力有一定的提升作用，但如果就此理解为本土设计，那么不是"本土化"，而是"化本土"，如果本土的用户并不领会、并不"买单"，那么设计中的文化也就不再是本土文化，"文化自觉"仍然没有实现。因此，本土需求可以成为一项界定标准，既是本土设计的出发点，也是其归宿，由此反观"民族化"的争议问题，民族文化的强调也是一种本土需求，并且可能是某些地区的主要需求特征。从文化需求出发还是从民族化出发，是问题的关键，也是设计目标的差异。

2. 定义本土设计

以设计文化生态学的观点来定义，本土设计应是为本土文化生态服务的设计，是使设计本土化。本土化与国际化并不矛盾，民族化与现代化也不矛盾，不是要把设计做得不像现代设计，也并不是做得越像民族风格就越是本土化，为了把问题说清楚，可能会说得拗口一些，是设计的文化生态化。与"生态设计"不同的是，生态设计只能理解成"生态性设计"或"生态型设计"，而并不是以生态为目的的设计。因此本土设计应是可持续设计、为生态文明服务的设计，也就是前面所说的"回归人文"和"回归生态"。这就涉及"为谁而本土化？"和"怎样本土化？"的问题，借用帕帕奈克和许平的话来组合，可以说是"为真实大地的设计"，因为对于地域性文化生态系统来说，"为真实世界设计"可能由于大而过于理想化，也过于抽象，而"为真实大地的设计"则更加具体，也更加可行。

基于对前述本土设计方法与模式的借鉴，本书从关键要素入手整理为图4.7所示的框架，进一步解释基于文化生态系统的本土设计定义，其核心是以地域文化生态建设为出发点的设计价值观，由此来指导设计的思维方式和行为模式，包括以下要点。

[①] 张娜. 中国现代设计艺术发展的文化心态研究［J］. 大众文艺，2012（6）：109.

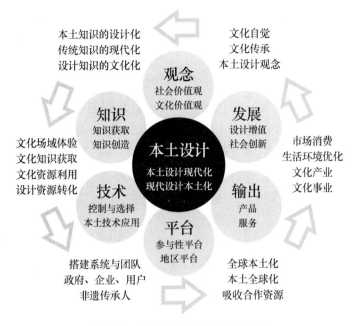

图 4.7 本土设计的要素关系框架

（1）观念

本土设计的直接目的是设计创新，而对于文化系统，最终目的是培养本土用户的"文化自觉"，培养本土的设计文化，这就需要把文化生态的保护、文化遗产的传承与设计创新结合起来，包括从社会需求出发的价值观与从文化生态建设出发的价值观。

（2）知识

本土设计是对本土知识的运用，也是对知识体系的建设，"是把本土知识体系放到世界知识体系里面去看"[①]。发展本土的设计知识和传统知识，创造性地运用本土的知识、技术、资源，以传承和传播本土文化为目标，是"本土知识的设计化""传统知识的现代化""设计知识的文化化"。本土知识的获取需要多种方法的结合，核心是"亲历性"的身体体验，是从文化场域体验中获得整体性的文化认知和学习，对设计者的观念和行为具有更为深刻的影响。

（3）技术

从生态可持续和文化可持续的角度出发，本土设计对技术的选择应当加以控制，对生态负责的生产技术不一定是"高技术"，与传统文化相关的技术也不一定是"先进"的。本土技术与传统技术在当地文化历史环境中产生，必然有其文化生态缘由，是设计应当重视的。同时本土技术的使用也意味着本土人群可以参与，可以发展出符合地域条件的地区性产业，是"本土设计现代化"与"现代设计本土化"的统一。

（4）平台

设计在地域环境中发挥作用，依赖于设计系统与地区资源系统的融合，是规模化的本土

[①] 杭间. 本土设计中的发现——从第十届全国美展"设计展"说开去[J]. 装饰，2007（6）：38-41.

设计与多层次社会需求的衔接，所构成的平台是一个基于地域社会生态的合作平台，使政府、企业、民众等社会力量可以参与，让设计能为更广泛的社会需求服务。

(5) 输出

本土设计如果输出的只是产品，文化生态目标就无法完整实现，还应包括服务。从市场的角度看，既要使本土设计进入国际化竞争，又要满足本土市场需求，是"全球本土化"与"本土全球化"的统一；从文化的角度看，是为文化保护和传承的服务，即"文化产业"与"文化传承"的统一，让传统文化和地域文化得到传播，就是让文化实现更大范围的社会化；从社会的角度看，既要提供经济发展的动力，也要为改善民生、优化环境服务，社会性的本土设计应当是利益追求与公益目标的统一。

(6) 发展

本土设计获得发展的支撑是地域环境。与地域文化生态建设相统一的设计，在得到自身增值的同时也在为社会创新和文化发展服务。设计行业与设计教育结合，通过发展本土的设计职业与产业，培养为本土文化生态服务的设计师，通过文化传播与教育，培养传承文化的社会力量。

(7) 多样化

本土设计是基于文化生态多样性、从地域的需要和环境条件出发的设计思想，因此本土设计的多样性由地域文化决定。设计的多样化既是自身增值发展的规律，也为文化的多样化提供支撑。

4.2.2 本土设计与设计教育的共同目标

以当前我国设计的生态来看，解决设计的问题，需要把设计行业和设计教育结合起来考虑，真正发挥作用可能是在未来。十八大报告中提出：全面落实经济建设、政治建设、文化建设、社会建设、生态文明建设五位一体总体布局，《设计学之中国路》把这个"五位一体"对应于设计学的本质属性，提出了设计学的"4个属性"。

1) 经济属性是产业角度的设计学本质。
2) 政治属性是国家角度的设计学本质。
3) 文化属性是专业角度的设计学本质。
4) 社会属性是大众角度的设计学本质。[①]

以本书的文化生态观来看，还应当补充一点：生态文明属性是全球角度的设计学本质。

"五位一体"中的生态文明建设是设计的人类使命，"五位一体"是文化生态系统的整体构架，经济、政治、文化、社会4个方面的发展如果同生态文明相悖，那么国家和民族的发展将不是可持续的，也不是有责任感的发展。从地方文化生态建设的角度说，生态文明属性也是设计伦理的本质、可持续设计的本质。

设计为生态文明建设服务是设计的可持续发展目标，其效果与效益是在未来体现的，但

① 郑曙旸，聂影，唐林涛，等. 设计学之中国路 [M]. 北京：清华大学出版社，2013：39-40.

是工作是从当下就要开始的,这就与整个社会的教育有关,核心是设计教育,这给我国的设计教育提出了转型发展的要求。艺术学和设计学的学科升级可以说是设计教育的一个转型标志,意味着设计专业教育的扩大和地位的提高,设计教育不仅为未来培养设计人才,也为未来培育可持续的设计生态环境。从设计文化的功能与设计教育的广泛性来看,《设计学之中国路》的"教育规划"值得思考:"一是转变价值观念的全民教育(政府与企业的决策层);二是培育全面人格的素质教育(综合大学中的设计院系);三是建构生态文明的专业教育(技术学院中的专业系科)"。这一布局是有意义的,但也存在把教育分类进行狭义化和理想化理解的倾向。对于设计教育的实施,三种教育之间需要打破界限进行联系,倡导协同创新的设计教育理念。三者可以融为一体,并且应该成为本土设计教育的目标,因为高等设计教育所培养的人才就是素质与专业并重的。如果说专业技能决定的是设计能力,那么素质就是决定设计价值取向和文化取向的,全民教育除了各层次的学校教育,设计物的传播和设计观念的传播就承载着面向全民的教育作用,这仍然决定于设计者的专业与素质。因此,从设计的生态文明建设任务来看,并不能等全民教育将社会灌满了生态文明观念之后,由受教育者的选择来反作用于设计,而应该从设计的核心出发,由设计本身来传递生态文明观念,提供代表生态文明的产品。

4.2.3 基于文化生态系统的本土设计框架

构建基于文化生态系统的本土设计框架,首先需要解决两个问题。

1. 设计资源和设计知识的获取

本土设计知识是一个由设计者自身知识与地方性知识构成的知识系统,是一个从多方面知识学习、获取而内化的过程。设计专业知识和地方性知识的获取都包括知识学习与体验,如包豪斯的实习教学就是设计生产场域的体验。地方性知识体系包括文化知识和文化资源两方面,来源于文化生态环境,需要同时进行调研与整理,要对一个地区多种多样的文化进行全面把握,直接获取一手资料是重要的,因为设计者获取资料的过程是对当地文化进行理解的过程,既是感性认识过程,也是深入理解和思考的过程。人类学和民族志的研究方法强调"亲历性、整体性、内在性"[⊖],这种方法对于设计的文化资源获取具有借鉴价值。设计者亲历文化的场域进行体验,可以获得比"转述"丰富得多的资源和知识,因此把"场域体验"作为本土设计的核心,由此出发再进行设计知识和设计元素的转化,"基因""符号"等提取方法才是有效的。图4.8所示为设计知识的内化过程,其中体验的意义在于获取内化的知识,而不仅仅是认知学习,是通过地域文化场域体验和设计场域体验转化为新知识系统,能够对设计者的观念、知识及行为产生影响。

2. 本土设计的系统性

以文化生态的角度来看待资源,既包括资源本身,也包括具有文化关联性的资源关系要素,这才是一个完整的资源体系。设计对资源的系统性认知与利用,是对地域文化生态的整

⊖ 洪颖. 艺术人类学研究的民族志方法讨论[J]. 清华大学学报(哲学社会科学版), 2007(4): 97-107.

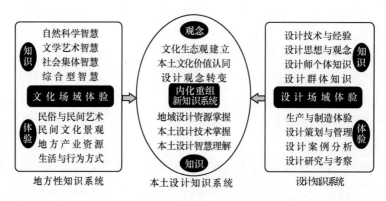

图 4.8　场域体验的知识内化过程模型

体认知与服务，需要多种设计专业的结合，形成设计系统，使设计服务具有整体的目标指向性，基于地区文化发展方向的总体设计需求，形成设计的核心目标。

由此本书试绘制一个基于文化生态系统的本土设计框架，如图 4.9 所示。

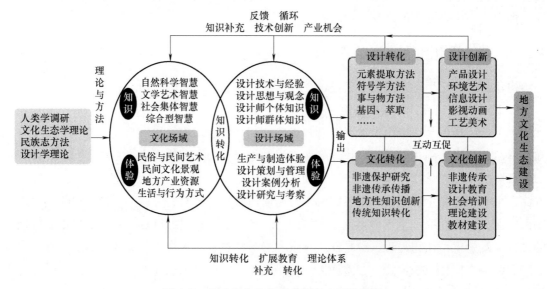

图 4.9　基于文化生态系统的本土设计框架

场域体验作为本土设计框架的出发点，是设计的文化生态观的体现，本土设计不仅是走进文化环境，而且是亲历文化的过程，既是理性的观察，也是生活感性的经历和参与，所获得的知识是抽象知识与形象知识的统一，也是技术知识和生活知识的结合。知识的转化与输出可以出现两个分支：一是以设计创新和设计产出为目的的产品转化；二是以地方文化创新和服务更广阔文化领域为目的的文化转化。两者互为补充，不仅可以丰富设计理论和设计应用知识，而且可以发挥设计调研所获知识的文化衍生效应。本土设计在文化生态系统中的运行是一个可循环的过程，一方面通过设计知识转化和设计产品输出，提供技术创新和产业资源的提升，反馈到设计生产系统；另一方面通过地方性知识研究与传播，提供知识创新和文

化服务,反馈到设计知识系统,两者共同为研究与实践平台提供知识更新。

4.3 设计生态系统的可借鉴案例:文化生态系统建设行动

设计生态系统的构建与文化生态系统的建设,在文化的总体目标上有一致性,都是从文化生态观出发,并且基于行动的建设工作,所针对的都是地区社会的可持续性与文化的生态性。因此,本书认为对以下文化生态保护与建设的行动案例进行研究,可以分析其行动模式,对设计生态系统的构建思路具有借鉴意义。

文化生态的保护与建设,不仅在学术领域成为一个热点,也在国家层面提升为一项议程。如2007年3月,文化部组织的"第一次文化生态保护工作会议"在厦门召开,基于对闽南地区的深入调研,正式提出建立我国第一个文化生态保护区——闽南文化生态保护区。而在此前,文化生态保护的行动已经以博物馆的形式开展,1971年,联合国教科文组织推出"人与生物圈"计划和"国际环境同盟",国际性的生态博物馆运动逐渐展开,与传统博物馆有了质的不同,是一种文化生态观的具体实践,可以说在文化生态保护上具有里程碑式的意义。而文化生态保护区,则又是对文化生态保护更深入的理解和更全面的执行,"城市文化生态保护""乡村文化生态保护""文化生态保护村""民族文化生态村""生态走廊"等多种行动也逐渐深入。从这些案例中,既可以看到文化生态观对实践的指导价值,也可以总结文化生态系统建设的经验。

4.3.1 生态博物馆实践

1. 生态博物馆的理念

生态博物馆以特定区域为单位,是没有围墙的"活体博物馆",被称为博物馆业的"尖端技术",更具体地说,是"较完整地保留社会的自然风貌、生产生活用品、风俗习惯等文化因素的一种博物馆理念"[一]。国际上的认识是"一个特定社区的包括整个的自然环境和文化环境的整个传统"[二]。中国国家文物局对其定义为:"生态(社区)博物馆是一种通过村落、街区建筑格局、整体风貌、生产生活等传统文化和生态环境综合保护和展示,整体再现人类文明发展轨迹的新型博物馆"[三]。

这些生态博物馆的解说都统一于一种思想:强调对自然和文化遗产的真实性、完整性和原生性的保护、保存与展示,尤其关注人与遗产的活态关系。这一认识体现出保护对象由传统的"文物"向"文化"的转向,"物质文化"向"非物质文化"的转向,也体现出手段上由"展示"向"保护"的转向,整体上是文化保护向文化生态保护的转向,是基于文化生态观对传统博物馆理念的新发展。

[一] 李于昆. 生态博物馆:民族民间文化艺术遗产的保护与传承[J]. 民族艺术, 2005(1): 39-43.
[二] 姜丽. 我国早期生态博物馆的得失与续建研究——以贵州六枝梭戛和花溪镇山生态博物馆为例[D]. 重庆: 重庆师范大学, 2012.
[三] 段阳萍. 中国西南民族地区不同类型生态博物馆的比较研究[D]. 北京: 中央民族大学, 2012.

2. 生态博物馆的建设

世界上第一批生态博物馆于20世纪六七十年代在法国出现，如"法国地方天然公园"（1967）"目的在于提供不仅是应付文化实践和建筑式样，而且还安排处理人类及其周围环境的关系的教育"[一]，这是第一个基于文化与自然相结合的文化生态系统尝试，引出了生态博物馆的建设思想。"克勒索蒙特索矿区生态博物馆"于1974年建立，是世界上第一个以"生态博物馆"命名的博物馆[二]，其建设理念与"法国地方天然公园"对自然生态环境的关注不同，更注重人文生态环境，包括文化、遗迹、人类记忆等。之后在欧洲、北美、拉丁美洲、亚洲等地区发展出更多的生态博物馆，如加拿大魁北克地区建立的博物馆群："全社会之家""岛上居民之家""洛格山谷生态博物馆""圣康斯坦特生态博物馆""德塞河生态博物馆"等[三]。据国外学者截至2005年的统计，全球大约有250~300个生态博物馆[三]。

我国从20世纪80年代开始生态博物馆的研究，于1995年建立了第一个生态博物馆——"梭戛苗族生态博物馆"，位于贵州省六枝特区梭戛乡，之后又继续扩展，建成"贵州镇山布依族生态博物馆""隆里古城汉族生态博物馆""堂安侗族生态博物馆"，构成了贵州的生态博物馆群。广西于2003年启动了"1+10"的民族生态博物馆建设工程[四]，即以广西民族博物馆作为"1"——龙头，以十多个生态博物馆形成博物馆群，囊括了广西具有特色文化的各个民族，从民族特色、地域特色、建设模式上突出亮点，被称为"中国第二代生态博物馆"，2004年年初启动3个试点工程：南丹白裤瑶生态博物馆、三江侗族生态博物馆、靖西旧州壮族生态博物馆，在2006~2010年，建设了8个项目：①桂东贺州市莲塘镇客家围屋生态博物馆；②桂中融水安太苗族生态博物馆；③桂北灵川县灵田乡长岗岭村汉族生态博物馆；④桂南东兴京族生态博物馆；⑤桂北龙胜龙脊壮族生态博物馆；⑥桂西那坡达文黑衣壮生态博物馆；⑦桂中金秀瑶族自治县瑶族生态博物馆；⑧桂西北毛南族、仫佬族生态博物馆。内蒙古、云南、海南等地也先后建起各具特色的生态博物馆，如云南西双版纳布朗族生态博物馆、敖伦苏木蒙古族生态博物馆等。

3. 生态博物馆实践的启示

（1）实践与开拓了文化生态观

生态博物馆是博物馆理念的发展，也是非物质文化遗产保护理念发展变化的体现。由于文化的多样性和地域特色的多样性，生态博物馆也呈现多样性和特色化，"没有一个固有模式"成为生态博物馆的"模式"，因为固有模式正是传统博物馆的局限，以固有模式来对待文化遗产也不符合文化生态的特征。

熊宾凤对传统博物馆和生态博物馆进行了对比，见表4.1[五]，生态博物馆并不是对传

[一] 于贝尔. 法国的生态博物馆：矛盾和畸变 [J]. 孟庆龙, 译. 中国博物馆, 1986 (4)：78-82.
[二] 里瓦德. 魁北克生态博物馆的兴起及其发展 [J]. 苑焕健, 译. 中国博物馆, 1987 (1)：45-48.
[三] 马吉. 世界生态博物馆共同面临的问题及怎样面对它们 [J]. 张晋平, 译. 中国博物馆, 2005 (3)：31-33.
[四] 莫志东. 广西民族生态博物馆工程探索之路 [J]. 中国文化遗产, 2015 (1)：32-39.
[五] 熊宾凤. 非物质文化遗产保护工作中生态博物馆的作用研究 [D]. 兰州：兰州大学, 2013.

博物馆的替代，而是一个博物馆的新领域。

表 4.1 传统博物馆和生态博物馆的对比

属性	传统博物馆	生态博物馆
范围	静态的独立建筑或者建筑群	整个特定的社区。社区的自然和文化遗产被原状地、动态地保护在其原生环境之中
主体	专家学者	经过培训，由社区居民亲自记录社区发展档案
功能	保护和收藏文物 教育	资源保护中心，用以保存自然和文化遗产 "镜子"和"学校"，用于社区居民立足现在、借鉴过去、掌握未来 "展柜"，向外来参观者（消费者）充分展示自身文化艺术，宣扬文化多元主义和人权价值 "实验室"，了解和研究当地居民的过去以及未来发展
服务对象	本地居民、外来公众	社区居民、外来大众、研究目的的学者、专业机构
展示内容	多具有文物价值的经过历史沉淀的具体实物遗存	社区中的一切资源，包括文化的和自然的，文化不仅仅是有文物价值的实物遗存，还有传统的风俗等一系列非物质文化遗产
展示方式	静态地、孤立地陈列于博物馆架上，脱离原生环境	时间和空间、静态和动态有机结合 原状地、动态地、鲜活地保护于原生环境中

（2）实践了非物质文化遗产保护的理论

民族民间文化遗产的保护问题是复杂的，从人与文化的角度可以分为物质技术、精神表达、社群伦理三类，从实体形态角度又分为物质文化遗产和非物质文化遗产两类，其中无形的非物质文化遗产涉及的因素更多，也更难保护，至今学界还在不断探索非物质文化的内容、分类、范围、保护手段等。生态博物馆体现了文化生态意识的提高，其面向将来而对文化遗产的全部文化内涵进行保护的思想，体现了对文化价值和文化的非物质性的重视，虽然生态博物馆并不能完成非物质文化遗产保护工作的全部，但把文化遗产原状地、动态地保存在其所属社区和环境中，实际上已经是对文化生态系统的保护，而不仅仅是对文化资源的保护。

（3）对文化遗产保护与社会生活的生态连接

从生态观来看，文化持有者的流失也是文化的流失，并且文化离开生活场域也就失去活性、失去生态。生态博物馆的模式是"没有围墙"的开放区域，把文化遗产保存于特定的社区区域，意味着博物馆的展示是一种活态的生活展示，社区生活也纳入文化保护的系统中，体现出两层意义：一是"生活化的开放性"；二是"社区人民的主体性"[一]。这种模式可以借鉴到设计和社会创新领域，如日本千叶大学的宫崎清教授发起的日本"造乡运动"以及"一村一品"运动就是从人的本土生活和本土文化的保护出发，把文化活动、经济活动和人的基本生活结合起来，不仅解决文化保护的问题，也解决了人的生计问题，使当地人有利可图，目的是让离乡外出谋生的居民愿意回归本土，实现社区的稳定和可持续

[一] 乔晓光. 关注现实，以无形遗产申报推动本土文化的传承发展[J]. 美术研究，2004（3）：51.

发展。

（4）开启了更深入的"文化遗产生态批评"

生态博物馆建设的风起云涌也引出了一些新问题，促进了学界的讨论。一方观点认为生态博物馆应大力发展，是文化遗产保护领域的积极探索和有益行动，另一方观点反思生态博物馆的矛盾和问题，认为其"生存状况不容乐观，堪忧"，即使如贵州的开创性项目也已经是"镇山名存实亡，堂安不生不灭，隆里出现转型和梭戛艰难前行"⊖，更多的学者提出思考"是在保护文化还是会加速对文化生态的破坏"⊜，诘问"保护还是冲击？"⊜等。以文化生态观来看待，生态博物馆本身也是一种特定文化资源和文化环境的结合，任何文化事项的新生和发展都将依赖文化生态系统当中其他因子的支撑，也将影响其他因子的变化。毕竟，把民间文化和社区生活提升到"大雅之堂"有着积极的创新意义，但仍然只是一种局部行为。生态博物馆引发了文化生态系统的变动，而系统没有足够的相关资源和因子来使之平衡，造成了文化保护的导向偏离。因此，生态博物馆的困境既有来自自身的原因，也有来自其他相关文化因子和社会因素的作用，解决的途径并不应该是终结生态博物馆的建设，而是应该从更宏观的范围考虑，生态博物馆也需要有适合自身的生态环境和生态结构。

4.3.2 文化生态保护区案例

文化生态保护区是我国的一项国家行动，是区域整体性的非物质文化遗产保护模式，即把一个较大区域作为保护范围，把区域内的文化遗产及环境作为一个生态整体进行保护。文化生态保护区综合考虑了区域内特殊的文化、社会、经济、自然环境，从整体上保护文化特色风貌和文化遗产，把对单个项目的重点保护与对区域的整体保护相结合。由政府划定并建设文化生态保护区，有利于保护民族民间文化遗产的原状，也保护了其所属的区域和环境，对文化生态的保护是有效的。

1. 文化生态保护区的建设现状

我国的文化生态保护区建设是由国家政策直接推动的系统工程，2001年的《文化部关于加强国家级文化生态保护区建设的指导意见》（文非遗发［2010］7号），明确了国家级文化生态保护区建设的基本措施和工作机制与程序，在厦门召开的"第一次文化生态保护工作会议"，正式提出第一个文化生态保护区的建设计划，于2007年3月建设我国第一个文化生态保护区——闽南文化生态保护区，《国家"十一五"时期文化发展规划纲要》"确定10个国家级民族民间文化生态保护区"，使文化生态保护区建设工作迅速推进，"十二五"期间设立20个。到2016年，16个省区市陆续建成18个国家级文化生态保护实验区，统计见表4.2。

⊖ 钟经纬. 中国民族地区生态博物馆研究［D］. 上海：复旦大学，2008.
⊜ 方李莉. 全球化背景中的非物质文化遗产保护——贵州梭戛生态博物馆考察所引发的思考［J］. 民族艺术，2006（3）：6-13.
⊜ 黄小钰. 生态博物馆：对传统文化的保护还是冲击［J］. 文化学刊. 2007（2）：66-72.

表 4.2 国家级文化生态保护区名录

序号	名 称	建 设 时 间
1	闽南文化生态保护实验区	福建省，2007 年
2	徽州文化生态保护实验区	安徽省、江西省，2008 年
3	热贡文化生态保护实验区	青海省，2008 年
4	羌族文化生态保护实验区	四川省、陕西省，2008 年
5	客家文化（梅州）生态保护实验区	广东省，2010 年
6	武陵山区（湘西）土家族苗族文化生态保护实验区	湖南省，2010 年
7	海洋渔文化（象山）生态保护实验区	浙江省，2010 年
8	晋中文化生态保护实验区	山西省，2010 年
9	潍水文化生态保护实验区	山东省，2010 年
10	迪庆文化生态保护实验区	云南省，2010 年
11	大理文化生态保护实验区	云南省，2011 年
12	陕北文化生态保护实验区	陕西省，2012 年
13	铜鼓文化（河池）生态保护实验区	广西省，2012 年
14	黔东南民族文化生态保护实验区	贵州省，2012 年
15	客家文化（赣南）生态保护实验区	江西省，2013 年
16	格萨尔文化（果洛）生态保护实验区	青海省，2014 年
17	武陵山区（渝东南）土家族苗族文化生态保护实验区	重庆市，2014 年
18	武陵山区（鄂西南）土家族苗族文化生态保护实验区	湖北省，2014 年

从第一个建立的闽南文化生态保护区来看，之所以在福建建设，有着一定的文化生态基础和战略原因。2004 年，成立"福建省海峡文化研究中心""福建省海峡文化研究会"，开展海峡文化研究，也为保护区的建立奠定了理论基础。

闽南文化生态保护区的保护范围包括泉州、漳州、厦门三个区市的文化遗产，划分了 10 个重点区域进行整体保护，保护内容分为 10 类，表 4.3 所列是其概况。

表 4.3 闽南文化生态保护区概况

10 个重点区域	10 个保护项目	保护方法
1）历史文化街区	1）民间文学	1）静态保护与动态保护
2）历史文化名镇、古村落保护区	2）传统音乐	2）重点保护与全面保护
3）民间信俗保护区	3）传统舞蹈	3）非物质、物质、自然遗产的关联性保护
4）民俗保护区	4）传统戏剧	4）重点区域保护
5）传统戏剧保护区	5）曲艺	5）非遗保护
6）传统技艺保护区	6）传统体育、游艺、杂技	6）保护传承与合理利用

(续)

10个重点区域	10个保护项目	保护方法
7）传统体育、游艺保护区	7）传统美术	7）非遗代表性项目保护与营造生存、发展环境相结合
8）传统音乐、曲艺、舞蹈保护区	8）传统技艺	
9）传统美术保护区	9）传统医药	
10）闽南文化遗产保护展示区	10）民俗	

该保护区的建设意义，首先是对于海峡文化区的生态意义，有利于加强文化交流和经济合作。其次，对闽南数量极大的文化遗产是一种有力的保护，有利于文化遗产资源的发掘、研究和文化的传承，从而促进闽南文化繁荣。该保护区在建设中，分两批确定了50个示范点、示范园区，作为一项大行动，促进了从政府到企业、民众的思想意识转变，使以往可能被忽略的文化遗产的点点滴滴都得到关注、得到保护。同时，保护区建设行动由政府主导，能够带动教育、科研、产业等领域的广泛参与和发展，促进文化强省战略的实施。其他各省区市建立的文化生态保护区，也都是从各地的文化生态系统特色和现实出发，发挥各地的多方面优势，既有为地方乃至全国的文化大发展、大繁荣的促进意义，也有为地方特殊的文化生态系统服务的作用。

2. 文化生态保护区建设的特点与启示

我国目前国家级文化生态保护区已经有十多个，各省设立的省级文化生态保护区就更多，从各"区"本身特点来说，各区独有的个性是保护区建设的目的，而保证彼此不同的"差异化"又可以说是每一个区都具有的共性，共性体现如下：

1）区域性，即具体对应特定的区域范围。
2）独特性，即针对各文化区的特点而通过保护和建设加强其独特性。
3）活态保护，即把"活化"作为文化遗产的保护目的与手段。

文化生态保护区建设具有不同于生态博物馆的特点，其行动具有广泛性和全面性，对文化生态系统建设具有借鉴意义。

第一，文化生态保护区建设是规模较大的国家行动，有《国家"十一五"时期文化发展规划纲要》的指导，经文化部同意建立，具有国家政策保障的高度。《文化部关于加强国家级文化生态保护区建设的指导意见》提出要"坚持政府主导、社会参与的原则"，并且有严格的申请、审批、建设规范，体现了政府在建设工作中的主导性。可见，对文化生态的引导和建设，既需要政府对方向的宏观把握，使之统一于国家的大文化生态系统，又需要政策和法规的强制作用，规范整体的行为方式，在这样一种自上而下的"主流化"语境和潮流之下，实践者的思想意识、实践活动的经济支撑才能得到较大的保证。

第二，文化生态保护区建设是一种作用于文化生态系统整体的行动，符合文化生态系统的结构规律和运作规律。在项目流程上，《文化部关于加强国家级文化生态保护区建设的指导意见》规定了一套程序，如图4.10所示。

第 4 章 本土设计模式与设计生态系统

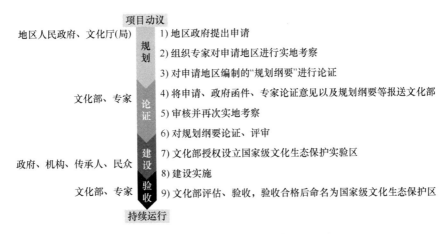

图 4.10 国家级文化生态保护区建设项目流程

项目流程就是一个文化生态链的连接构成关系和传输过程，不仅体现了行政从上至下的管理规范和管理力度，也体现了从文化思想层级到文化项目层级、从文化形态层面到文化项目层面的生态结构运作规律。从各个文化生态保护区的建设看，都在于把分散的文化"点"状资源和区域性的"片"状结构整合成立体的"网"状生态结构，从而实现区内的整体文化生态环境的保护。

第三，可以看到其中实验性和探索性的价值。现已建立的多个文化生态保护区全称都以"文化生态保护实验区"命名，是由于目前仍处于试验性阶段，是一种带有实验性质的尝试行动，将来正式成为"文化生态保护区"意味着建设的成熟，并得到国家的认可。"实践是检验真理的唯一标准"，实验的目的是为了验证理论、测试假设，"实践出真知"，实验又可以得到真实数据、证据，总结经验、得失，提升理论和方法。实验也意味着"容差"与"容错"，各地各区的分别探索，可以根据各自的民族和地域的生态环境特点，探寻不同的保护方法，在没有经验可循的情况下，只有大胆实验、理性控制，在共同性的目标指导下探索手段的多样性，使实验最终能成熟为"真理"和可靠模式。实验和探索的态度体现了基于理性的冷静思考，不是一种"心血来潮"，科学的规划、严格的程序和细致的监督就是理性的最大体现。虽然如同任何事物一样，文化生态保护区的建设也将面临两面性的结果，但这是一项积极主动的行动，其中可能的偏误和矛盾本身就是实验工作要解决的问题，也是只有通过实践才能发现和暴露的问题。

第四，文化生态保护区建设是一项大规模、大覆盖的行动，建设工作在国家层面进行，由文化部主导，就是从全国范围着眼的大型文化生态建设活动。从闽南的发源开始，逐渐覆盖16个省区市，可以预见将来还会有更多的地区覆盖，还会有更细致的保护区划分。相比较而言，生态博物馆针对一个小范围的区域进行保护，在操作上可能更容易，由于涉及的内容较少，需要处理的问题也较单一，但实际上却使非物质文化遗产的保护变得更加困难，因为非物质文化遗产总是存在于一个大的系统当中，文化生态系统的范围是开放的，也就使文化间的联系非常广泛，来自外来文化、现代文化的影响是不可能屏蔽的，这就使保护和发展

出现许多矛盾。因此，文化生态保护区的大范围工作虽然工作量大大增加，但却能使真正的可持续发展和永久活态保护成为可能。是否可以乐观地设想，随着更多的保护区覆盖我国版图，随着各个保护区逐渐成熟而形成稳定、健康的文化生态系统，"区"将会消失，也就是界限的抹除，融为一个完整的系统，"保护"也将从我们的话语中消失，因为已经消灭了"破坏"和"流失"，不再需要强制的保护"外壳"，或许就是费孝通所畅想的"天下大同"。

4.3.3 民族文化生态村案例

"民族文化生态村"是云南学者尹绍亭等人提出的[○]，是一项以人类学为主的多学科参与的应用性研究项目，其建设工作由当地居民、政府和学者为主，是一个学术特征较强的实践行动。

全球化和现代化的背景带来同一化和工业化的社会趋势，地域文化和传统文化受到巨大的影响，文化多样性受到威胁，在乡村环境中尤其严重，因此保护和传承就成为需要专门的队伍来从事的专门的工作。乡村作为社会的"细胞"，是我国社会的一大构成，乡村的文化和谐与自然生态和谐是乡村发展的基础，而乡村的和谐发展又关乎国家的和谐发展。民族文化生态村建设以地域文化、民族文化的保护和传承为目的，单位是村落，与文化生态保护区相比，也是一种小规模或较微观的单位，但又不同于生态博物馆。

1. 民族文化生态村的实践与学术影响

民族文化生态村项目从1998年10月开始，到2008年10月开展了10年，由美国福特基金会资助，云南大学负责组织队伍实施，建设工程分为三期，5个试点村，包括：仙人洞（位于云南省文山壮族苗族自治州丘北县双龙营镇普者黑行政村）、南碱（位于云南省玉溪市新平县腰街镇曼蚌行政村）、月湖（位于云南省昆明市石林彝族自治县北大村乡）、和顺（位于云南省保山市腾冲县）、巴卡小寨（位于云南省西双版纳傣族自治州景洪市基诺乡巴卡村）。另外还有一个福特基金项目以外的民族文化生态村项目——可邑村，位于云南省红河哈尼族彝族自治州弥勒县山区。

建设过程由专家学者主导，首先组织研讨会，与当地政府和民众共同讨论，在思想、认识上打好基础。第二步是开展试点村的田野调研，对当地文化生态资源进行摸底和整理，完成调研报告，并拟定建设方案。第三步是按照建设方案开展建设，各个试点村建设推进的进度不一，完成后再组织专家和参与者进行总结和评估，不仅为文化生态保护提供了宝贵的经验和示范，还通过专著、报告、论文等贡献了有价值的理论。

尹绍亭等学者的行动和理论研究引起了广泛的社会关注，民族文化生态村的概念也迅速成为热点，使云南文化生态建设的示范作用进入国际视野。1999年的"云南民族文化、生

○ 尹绍亭. 民族文化生态村——当代中国应用人类学的开拓理论与方法［M］. 昆明：云南大学出版社，2008.（尹绍亭把民族文化生态村定义为"在全球化的背景下，在中国进行现代化建设的场景中，力求全面保护和传承优秀的地域文化和民族文化，并努力实现文化与生态环境、社会、经济的协调和可持续发展的中国乡村建设的一种新型的模式"。）

态环境及经济协调发展高级国际研讨会"上，各国专家学者联合发出《云南倡议》，认为云南的"民族文化大省"建设和可持续发展战略的研究具有"全球性的示范意义"，云南问题的解决对于全球性问题是"有价值的答案"，把云南的文化战略提高到一个全球示范的高度。2000年，云南省委宣传部根据《云南民族文化大省建设纲要》要求，启动"民族文化生态村建设"项目①。2001年，开始组织进行覆盖云南省16个地州32个村落的定点调研。2003年，"云南省民族文化生态村规划建设"项目得到中央财政支持，成为4个"云南试点"项目之一②。云南省各地乃至其他省区都开始把民族文化生态村的理念作为乡村文化生态保护的方法，出现了更多以"文化生态村""生态村""文化养护村"等命名的建设项目。

2. 民族文化生态村的特点与意义

云南是众所周知的民族文化多样而丰富的省份，不仅民族种类较多，而且由于现代化的速度并不快，使得民族文化生态还较多地呈现"原生态"的状况，但在云南，生态博物馆并不多，国家级文化生态保护区也仅有大理、迪庆两个，而民族文化生态村却在云南首先产生，有其特殊的原因和促成的条件，也让云南的民族文化生态村实践有着鲜明的特点。

（1）民族文化生态村理念与"原生态"文化的探讨

"原生态"是个充满争论的概念，又是一个极为"时髦"的概念，因为其产生于学术话语，却在大众文化和商业领域发扬光大，又由于概念范围越来越大，变成一个被不断辨析、不断确认的范畴。"原生态"概念的出处很难追溯，有学者认为最早源于《文学评论》2001年第2期的论文《直面原生态，检视大流脉——二十年代俄罗斯文论格局刍议》④，其文的"原生态"主要研究的是俄罗斯文论的"原生形态"⑤。丹增认为"原生态"的概念最早出现于2004年左右⑥，中央音乐学院俞人豪教授认为"原生态"来源于自然生态研究与环境保护领域，如"原生态音乐"⑦。"原生态"在"原生态歌舞""原生态唱法""原生态食品"等概念中出现频率极高，如杨丽萍的《云南映像》被称为"大型原生态歌舞集"，《云岭天籁》被称为"大型原生态民族歌舞集"，还有用"原生态文化"来评价张艺谋的《印象·刘三姐》等。总的来说，关于原生态定义的争论较多，但其含义都趋向于"原汁原味""原始性""乡土气息"。1993年11月，音乐家田丰在云南建立了著名的"云南民族文化传习馆"，用"原汁原味，求真禁变"的原则来教学⑧，带动了"花腰彝传习馆""南碱花腰

① 王亚南. 一山一水一世纪：云南民族文化生态村考察[J]. 华夏人文地理, 2002（2）：17.
② 黄峻，纳麒. 云南文化发展蓝皮书2005—2006[M]. 昆明：云南大学出版社, 2006.
③ 董阳. "原生态音乐"辨析[J]. 音乐探索, 2011（1）：20-24.
④ 周启超. 直面原生态，检视大流脉——二十年代俄罗斯文论格局刍议[J]. 复印报刊资料. 外国文学研究, 2001（6）：68-78. 原载：周启超. 直面原生态，检视大流脉[J]. 文学评论, 2001（2）.
⑤ 中国社会科学院外国文学研究所课题组. 2001年外国文学研究前沿报告[M]. 北京：社会科学文献出版社, 2004：313.
⑥ 丹增. 大文化背景上的原生态文化——世界文化背景下的民族文化发展趋势[M]. 昆明：云南人民出版社, 2011.
⑦ 俞人豪. "原生态"的音乐与音乐的原生态[J]. 人民音乐, 2006（9）：20-21.
⑧ 杨正文. 民族文化生态村——传统文化保护的云南实践[J]. 中国民族文博, 2010（3）：88.

傣传习馆"等各种文化传习机构的建立,被认为是对原生态文化的保护与传播○。"原生态文化"概念在云南学界讨论较多,政府也较为关注,如2010年11月,昆明召开了"首届中国·昆明原生态文化国际学术研讨会",由云南省文联、中国文联理论研究室、云南艺术学院主办,云南省文艺评论家协会、云南省文联文艺理念研究会等单位承办,会上多位专家都对"原生态文化"作了讨论。

从原生态文化的"原汁原味"特征来看,云南许多边远地区确实保留着"原味"的文化特征和"原始"的生活风貌,甚至不少人认为文化生态保护就是要保留文化的"原生态"。民族文化生态村的倡导者尹绍亭专门讨论了原生态文化和文化保护的问题,认为民族文化生态村不是"古老僵硬"地看待传统文化,提倡"原汁原味"和"原生态"的保护并不科学○。从云南的"传习馆""文化生态村"等多种保护手段和"原生态文化"的讨论来看,对乡村传统文化的"乡土性""本源性""历史性"认识是一致的,对文化的"原生态"称呼是一种特征认识,虽然不少人认为《云南映像》等打"原生态"概念是商业手段,但相对于现代舞台艺术,《云南映像》的最大特征的确是来源于原生态的。在乡村建设当中,相对于现代化,传统文化以"原生态"来强调其本源性更能体现其价值和特征,民族文化生态村的理念对"原生态"相对性的解读具有启发意义。

(2) 学者行动的探索与批评价值

第一批民族文化生态村的建设,主要是由云南大学的尹绍亭、彭多意等教授推动的。与其他人类学者不同的是,他们不满足于观察和研究的"他者"眼光,而是投入一腔热血和学术识见把思想付诸行动,虽名为"试点",但已不是"试验",而是实实际际的建设○,包括建立文化活动中心、资料馆、展示室、各类基础设施等实体,建立文化保护传承制度、管理运行机制等,囊括社会、经济、文化、环境、脱贫、发展等诸多方面。这一计划受到许多乡村的欢迎,甚至有为争做试点村而不惜"捏造谎言""引鱼上钩"(尹绍亭语)的行为。尽管如此,建设过程中还是遇到许多困难甚至失败,杨正文在对几个试点村做了调研后发现:"尽管文化生态村建设极力想回避生态博物馆大'社区'的空间实践难度,但依然回避不了实践上的困境"○。

试点村的成与败引起了学界的反思性研究,朱映占专门在《巴卡的反思》中分析了社会各界对巴卡项目的"诊断"○,有村民自己的解释,有当地政府对质疑的回答,有专业科研机构的分析,也有参与项目建设的专家的反思。

○ 李北达. "传习"与"传承"——关于建立高科技手段传习馆的设想 [J]. 北京舞蹈学院学报, 2007 (4): 73-75.
○ 尹绍亭. 文化的保护、创造和发展——民族文化生态村的理论总结 [J]. 云南社会科学, 2009 (3): 89-94.
○ 尹绍亭. 民族文化生态村——当代中国应用人类学的开拓 理论与方法 [M]. 昆明: 云南大学出版社, 2008. (民族文化生态村提出了六大建设目标:①具有突出的、典型的、独特而鲜明的民族文化和地域文化特色;②具有朴素、淳美的民俗民风;③具有优美、良好的生态环境和人居环境;④摆脱贫困,步入小康;⑤形成社会、经济、文化、生态相互和谐和可持续发展的模式;⑥能够发挥示范作用。)
○ 杨正文. 民族文化生态村——传统文化保护的云南实践 [J]. 中国民族文博, 2010 (3): 116.
○ 朱映占. 民族文化生态村——当代中国应用人类学的开拓 巴卡的反思 [M]. 昆明: 云南大学出版社, 2008.

3. 民族文化生态村行动的启示

民族文化生态村行动作为一个云南省特有的实践案例，值得本书重视，可以做如下思考。

1）项目站在足够的学术高度去实施建设实战，却没有全面和足量资源的支持，如经济资源、人力资源、政府资源、工业资源、技术资源等。可持续发展是一个动态过程，如果没有一个全面的文化生态系统的形成，学术的主导作用逐渐消退或者根本就没有成为主导，文化保护和传承会变得边缘，成为一种仅有利用价值的口号。虽然民族文化生态村也起到了经济促进的作用，如1998—2002年，仙人洞跃升为丘北县人均收入最高的自然村落㊀，可以说明文化生态村建设起到了村民生活改善的作用，但并不是由文化促动的，不能说明文化保护目标得以实现。

2）项目推行的学者们大多是教师，却没有充分利用教育和集体的资源，在学术上多少有一些个人英雄主义的理想色彩，在实践行动上则缺少了规模的效用。高校有丰富的多学科资源，也有数量很大的社会合作资源，既是一股完成具体任务的生力军，也是一个强大的研究系统，同时可以通过学校的教育功能，为文化生态保护建立观念和知识基础。该项目产生了一批著作和论文等知识成果，对理论和方法的研究具有重要意义，但转变成操作性知识会更有实际意义，也更能发挥其指导社会实践的实际功能。这又是一个学术生态和教育生态的问题，学者行为的局限仍然十分明显，从某种意义上说，项目虽然是建设取向的，但其理论成果和试点村的市场化成果是最大的赢家，而不是民族文化生态保护的本身，这是值得反思的。

3）产业发展与文化保护的对立统一是不可忽略的，并且处理好两者矛盾，使两者协调是解决问题的关键。狭义的"原生态"观念认为非物质文化遗产的真正保护是不要干涉、不要改变，但完全不改变是理想主义的，历史上所有的非物质文化都在随着文化环境的改变而改变，随着经济的发展而发展，文化产业也是新时代文化发展的产物，本质上也是文化的创造和发展成果。文化遗产只要是"活"的就会发展和演化，与产业发展在时间上是同步的，但在发展态势上却可能是悬殊的，缺少了文化产业，就缺少了文化遗产与生计的联系。但有一点需要注意，文化产业的概念带有一种"大规模""大投资"的暗示，这种认识会把文化生态带入一种"产业化"或"经济化"的观念。因此，文化生态系统的协调需要一定的理性控制，如城市规划中的限制性规划，工业设计中的限制性消费和服务性设计，现代工艺美术提倡的多样化、个性化、小规模手工生产等，都是力求在设计中对商业性进行理性控制，给文化价值留下空间，由艺术创造更大的精神空间。不少设计师也提倡"慢设计""慢生活"，产业放慢一点"逐利""逐名"的步伐，才有足够的精力感受文化、感受生活，这种文化自觉不仅村民需要，外来的"帮扶者"同样需要。

4）地区差异和民族差异决定了文化生态的差异，也带来了学者的理论普适性与地区特殊性的矛盾。文化的魅力在于每一种文化都是特殊的，正如同人文主义承认每一个人都是特

㊀ 据仙人洞村委会提供数据。转引自：杨正文. 民族文化生态村——传统文化保护的云南实践[J]. 中国民族文博，2010（3）：121.

殊的，这些"特殊性"在云南的乡村文化生态中体现出很强烈的"原生"特征，或者说有很多部分是"原生态"文化，正是许多冠以"原生态"前缀的文化事物、项目使得远离现代社会视线的独特文化重新浮现。如《云岭天籁》使用了民间祈祷丰收的"栽秧鼓"，形成于清代的彝族民间风俗歌"海菜腔"，怒族弹、唱、舞融为一体的"窝得得"，彝族巫师祭祀仪式的《巫鼓祭》，彝族群众性的"打歌"等，这些形式在"原生态"概念没有流行之前是不可能直接搬上舞台的。虽然"原生态"歌舞也要经过二次创作和艺术处理，但与从民间取材、采风重新创作是不一样的。对本书的本土设计模式的启发是，"原生态"歌舞不是"萃取法"，而是资源转换法，体现为资源的场域转换和功能转换，不一定产生新事物、新文化，但可以创造新的文化空间。

从当下文化遗产需要"抢救"和学术与经济领域都存在的"竞争"生态来看，以追求"成果"和"标准"为目的的倾向有些难以避免，但也并不科学和客观，使得一些本该面向本质的积极行动变成竞争的技术，追求科学真理是必需的，但有时却演变成了概念和学派之间互相否定的终极真理的追寻。人类学研究的比较性观点正是建立在特殊性的认识之上的，失去了对个性的尊重、对个性细节的深入观察，不能发现真理，文化的多样性和地域生态的多样性，使得保护和传承也必然从地域文化特征出发。

从各种保护方式看，选择性地设立保护区是基于文化的代表性、完整性、突出地区特点等，是从生态博物馆的局部化保护扩大到地区的路线，但仍然具有区域的划分，解决全面的文化传承问题仍然不能仅仅依靠保护。虽然区域保护能唤起一定的文化自觉，但其方法的覆盖性、全面性仍然是不够的，尤其是保护区与其之外的环境之间的差异和生态关系仍然存在许多矛盾，相互之间的交流、影响、互动仍然不能割裂。因此，"特区式"的保护策略与广泛性和全面性的大生态区策略，应该双轨进行，互为补充。

4.3.4 实践案例的启示——保护与开发的双轨思路

在文化发展的实践中，文化事业和文化产业构成两大轨道，文化事业追求公益性的普世价值，文化产业追求商业性的经济发展价值。在传统文化保护的目标下，文化资源保护成为文化事业的一个特征，尤其对文化遗产更以保护为主要任务，而文化产业按照市场规律和经济规律发展，对文化资源进行开发和商业化，又对文化的保护造成压力。从各种文化生态保护方式的经验来看，无论宏观层面还是微观层面，两者的关系都是密不可分的，既共同发展，又互相影响，形成双轨结构。

1. 非物质文化遗产——文化生态系统的重要核心

非物质文化遗产之所以成为文化生态观讨论的中心，是因为其具有重要的文化生态价值，并且承载着重要的文化功能。非物质文化遗产在内容上与现实生活密切相关，无论是风俗习惯，还是生产技艺、生活用品，都遍布在生活和社会活动当中，"本身就是人们生产生活的一部分"[○]。尤其是对于非物质文化的持有者来说，这种文化遗产就是祖先留下的生存

[○] 宋俊华. 非物质文化遗产特征刍议 [J]. 江西社会科学, 2006 (1)：33-37.

手段，就是安身立命的生计。并且，非物质文化遗产是具有文化代表性的，从区域性和民族性的角度看，非物质文化往往最接近文化生态系统的文化内核，也最能体现文化基因。

我国的非物质文化遗产数量极大，用乌丙安的话说："天上有多少星星，人间就有多少手艺绝活"○，当然这是一种形象化的比喻，但数量之多众所周知。非物质文化遗产包含着传统文化的基因，蕴含着丰富的历史、精神、科学、经济、社会等文化资源，通过各种社会活动和文化活动，其文化基因又传播到更多的文化生产当中，产生更多的文化项目，这个量的递增更加不可计数。可见，非物质文化遗产首先是文化生态系统中一个很大的构成，虽然在国家级、省级、市级、县级这样一个"项目"认定体系中，非物质文化遗产保护项目的数量是有限的，但非物质文化遗产的总体数量要大得多。同时非物质文化也有着多样和特殊的文化生态价值与作用，如从文化精神和文化心理的角度看，非物质文化遗产具有"和谐价值"○，其饱含的传统伦理道德思想，形成民族凝聚力和亲和力，从文化资源价值角度看，非物质文化遗产具有"审美价值、历史价值、文化价值、科考价值、教育价值、经济价值等"○。在文化生态系统中，非物质文化遗产代表着文化特色，关系到整个系统的总体特征，并且是利用价值极高的文化资源。

从文化生态系统的整体看，传统文化、民族文化、现代文化都是系统的构成成分，不可能完全排除某一方面，一切行为都应该指向文化生态环境的和谐与平衡，但毕竟人的行为是为了自身的生存，每一种文化行为也是保证文化持有者的生存，不同时代、不同地域、不同行业的人有着不同的思维方式和认识水平，没有人刻意抱着要破坏文化生态的思想去行为，造成"破坏"的设计也不是设计者的本意，而是受时代、视野、制度建设、指导思想等的局限而造成的时代错误，这种错误在今天需要及时纠偏，但在将来，今天的局限又将成为偏误。比如云南著名的丽江古城，在20世纪80年代曾经面临拆除的危险，在专家学者的积极努力下才得到保护○，之后丽江古城成为云南旅游产业的一个标志，带动了楚雄、大理、丽江、香格里拉整个旅游线的产业发展，成为古城保护和旅游产业竞相模仿的"丽江模式"，但又在商业发展的过程中出现新的问题和新的破坏行为，又开始新一轮的保护行动。

正是由于这些原因，文化遗产保护是一项长期事业，而"保护"的概念其实隐含了一种极大的文化无奈，因为传统文化经历了一系列的突变，文化消失、濒危、异化，使得原来文化生态中具有悠久历史的、处于标志性地位的文化变成了需要保护的"遗产"，曾经处于主体地位的文化物种需要保护才能生存，并且需要强制立法、强势的政府力量来维持。但如

○ 乌丙安. 非物质文化遗产保护理论与方法 [M]. 北京：文化艺术出版社，2010：72.（根据他的不完全统计可以显示一个数据概况：我国各民族民间岁时节日约有1250个，城乡民间庙会约有215000个，节日、庙会活动中的民间社火表演的乡社组织约有15万个，民间小剧种、小曲种都各有400种以上，乡村社戏的戏台戏楼约有75000座，大小木版年画刻印作坊在千座以上，估算我国非物质文化遗产代表作遗存至少有25000个单项。）
○ 程惠哲. 非物质文化遗产的和谐价值 [J]. 百色学院学报，2008（1）：99-102.
○ 肖刚，肖梅，石惠春. 非物质文化遗产的旅游价值与开发 [J]. 江西财经大学学报，2008（2）：107-111.
○ 段松廷. 两位教授与两座古城 [J]. 城乡建设，2002（12）：32-33.（丽江曾规划一条穿过古城中心、目的在于"改善交通"的大马路，不仅将把古城劈为两半，而且将使古城的核心区和核心标志"四方街"消失，1986年7月，云南工学院（现昆明理工大学）建筑学教授朱良文听说此事，多方劝说呼吁，并直接上书给当时的云南省长和志强，最终保下了古城。）

果仅仅是收集和保护,而不能使这些遗产存活于现代的文化生态环境,那么保护下来的也只是博物馆中的"遗体"。因此,需要保护的不仅仅是"型态",也应该包括"生态",并且文化遗产多种多样,其价值实现方式各不相同,保护方式和原则也不同,因而这种保护需要大量的人力参与,既包括生产者、传承者、保护者的培养,也包括使用者、消费者、认同者的培养。

2. 文化产业——文化生态系统的一个动力因素

文化生态系统是动态变化的系统,传统文化和民族文化是在历史当中逐渐发展变化而成的,传统和民族是对文化特征的描述,传统特征相对于现代,民族特征相对于其他民族,而所有文化特征又相对于同一化,比如现代工业化和全球化带来的同一性趋势。动态是由于动力因素引起的。中国传统的农耕社会和农耕时代,文化系统的动力因素主要来自自身,引起重大变化的动力不多,因而文化的动态发展相对是比较缓慢的,大多数时候并没有动摇文化的传统特征和民族特征。而进入近代及现代后,发展需求和外来影响产生了来自内在和外在的变化动力,动态变化速度大大加快,100多年的工业化历史巨变远远超过5000年的农耕历史。"文化产业"是与非物质文化直接相关的动态变化因素,也是文化系统中直接作用于文化的变化动力。

文化产业成为我国的一个国家战略,并且快速地发展,是从2009年国务院颁布《文化产业振兴规划》开始的。十七届五中全会提出把转变经济发展方式作为推动经济社会发展的主线,明确把文化产业作为国民经济的支柱性产业,《国民经济和社会发展第十二个五年规划纲要》也把文化产业发展作为重要任务。文化遗产保护与文化产业的关系中有一个概念是"产业化",而产业化对文化遗产保护具有什么样的意义和影响,是学界争论的一个焦点。一种观点认为产业化可以将非物质文化遗产推向市场,开展商品化开发,是保护和发展结合的重要手段,产业提供的物质基础可以反哺文化挖掘和保护,是良性循环[1];另一种观点认为保护还没有做到家的时候,就开发利用变成商品,是对非物质文化遗产的"破坏和亵渎"[2]。

这两种观点看到了产业化这把"双刃剑"的两"刃",同时也触及了文化的保护和传承两个任务,产业化是把文化或文化要素作为经济资源,进行产业化开发和规模化生产,对非物质文化遗产的影响将是巨大的。一方面,产业化传承能够扩大非物质文化遗产的生产规模,通过赢利支撑文化遗产的保护,也能调动遗产传承者的积极性,是使文化遗产在市场上竞争生存的动力,如果实现良性循环将是非物质文化遗产活态保护的最大化实现。这样的成功例子是有的,如云南大理鹤庆新华村,银器手工艺的产业化发展使家家户户积极地参与手工艺的生产,手工艺不仅活态地保存下来,并且发扬光大,已经成为鹤庆县的支柱产业之一。另一方面,产业化把经济利益和产业的扩大作为目的,会消解非物质文化遗产的文化性和艺术性,甚至改变文化遗产的原貌,使文化遗产变味,如为了批量生产和市场竞争而牺牲

[1] 余海蓉. 用产业化运作抢救民间文化瑰宝[N]. 深圳特区报, 2007-05-20.
[2] 王培才. 以青田石雕为例,探讨非物质文化遗产的产业化问题[J]. 商业文化月刊, 2008(8):126-127.

文化的原生态，任意篡改，以机械生产取代手工生产，一些项目中"原生态"被庸俗化利用，变成迎合市场的滥用概念。甚至一些地方以非物质文化遗产产业化传承为名，传承基地、产业园演变为"炒地皮""炒房地产"。这种两面性是需要控制的，尤其需要警惕其破坏性，在没有对非物质文化遗产进行深入的挖掘、研究、深化认识的条件下，对其实行产业化，或者在没有法规和适度控制的情况下，无序开发，将会对非物质文化遗产造成不可逆转的破坏。

非物质文化遗产的产业化是文化产业中的一项构成，但文化产业的范畴还要大得多，从大类上来说包括三类：一是文化产品生产与销售行业，如图书、报刊出版、影视、音像发行等；二是劳务形式的文化服务行业，如策划、创意、演出、经纪等服务；三是为商品、服务等行业提供文化附加值的行业。这些行业又都会和非物质文化遗产直接或间接发生联系，如在提倡"中国创造"和"中国特色"的语境下，从我国的传统文化、民族文化中取材，把非物质文化遗产作为资源开发利用是有效的手段，除了把非物质文化遗产推向产业化，也从非物质文化遗产中产生新的产业。因此，从文化生态系统的整体来看，文化产业的发展已经不是一个出现在文化生态系统中的新成分，而是决定了文化生态系统结构变化的一个强大的动力因素。

3. 保护与开发——文化生态资源的双向利用

文化生态资源的作用在于可以加以利用，文化功能依靠文化资源转化成文化产品来实现，产生出多种多样的文化项目，才使文化资源的价值得以实现。如方李莉所说："离开社会活动的目的，资源毫无意义，甚至可以说，也就没有了资源的存在"[一]。

文化生态资源如果不能得到充分利用，是"文化资源浪费"[二]的非生态行为，而片面开发利用而不进行保护，又将造成"文化资源流失"[三]，不进行合理开发利用，则将造成"文化资源破坏"。我国传统文化资源积累深厚、内容丰富，是一座巨大的"文化金矿"，既是有利用价值的资源矿藏，也是缺乏整理和管理的"仓库"，容易造成有价值的文化资源的忽略和流失。比如物质文化资源的流失和破坏就已经"触目惊心"[四]，专业的保护和收藏单位尚且如此，存在于民间的各种文化物质资源就更岌岌可危了。物质文化遗产因其有形，保存和损坏的情况一看便知，但无形的非物质文化遗产的破坏则是隐性的，等人们发现其遭到破坏时，可能已经是既定结果了，而且结果已经不可逆转。非物质文化遗产与物质文化遗产保护的最大不同在于"用"，"可用"和"在用"是非物质文化遗产是否是"活态"的标志，"用"也是一种保护。另外文化的外来"入侵"也已经势不可

[一] 方李莉. 有关"从遗产到资源"观点的提出 [J]. 艺术探索, 2016 (4)：59-67.
[二] 潘鲁生. 传统文化资源的设计价值与转化路径 [J]. 南京艺术学院学报（美术与设计），2014 (1)：9-11.
[三] 戢斗勇. 文化生态学——珠江三角洲现代化的文化生态研究 [M]. 兰州：甘肃人民出版社，2006.
[四] 单霁翔. 全国半数馆藏文物遭不同程度腐蚀损害 [N]. 济南日报，2013-03-11. [故宫博物院原院长单霁翔披露：我国首次进行的"全国馆藏文物腐蚀损失调查"活动"对全国2803家各类国有文物收藏单位的1470余万件（组）馆藏文物进行了调查，共有50.66%的馆藏文物存在不同程度的腐蚀损害。其中濒危腐蚀程度29.5万余件（组），重度腐蚀程度文物213万余件（组）"。]

当：美国迪士尼公司与一些文化传媒集团共同召开了"开发中国文化金矿"峰会○，这显然是迪士尼公司从市场开拓和文化素材来源方面从中国文化中尝到了甜头，发现中国文化金矿还有很大开发潜力，不仅由于我国是美国文化倾销的大市场，也由于中国文化是充满创作资源的文化库，如迪士尼公司制作的《花木兰》、梦工厂公司制作的《功夫熊猫》就是中国文化资源的开发利用。在这样的情况下，中国文化资源的保护可能已经呈现为一种与世界"抢"资源的态势，不仅是抢回我们的文化金矿开发权，而且是抢回我们的文化消费者。

人的社会活动主要是文化活动，既对文化进行创造，也需要文化资源的支撑，我国的文化资源，如果自己不开发利用好，而由外国、外人之手加工利用，再倾销到我国，"流失的则不仅是经济利润，还会丧失更为核心的精神财富"○。如何解决这一问题也是学界关注的热点，"保护""开发""产业化"等都已成为关注度极高的关键词，以文化生态观来看文化资源，保护与开发应当成为文化资源利用的两条轨道。利用需要大力倡导、积极实践，保护需要有力保障、立足使用。保护"濒危"的文化遗产资源，才能使文化基因得以保存而防止流失，也才能使文化产业等开发利用活动有资源可用，而开发才能使文化产生增值效应，促进文化资源创新，使文化资源在社会活动中发挥作用，才能成为"活"的文化，使文化遗产得以延续和传承。

综上所述，文化生态保护的实践体现了保护与开发的互补效应，如文化产业与文化事业的互补、文化保护与文化开发的互补、设计产业化创新与传统文化传承的互补，通过非物质文化遗产保护项目与地区产业行动的融合，才扩大成为文化生态保护区。设计则需要现代设计与传统设计的互补，科学文化与人文文化互补。同时，设计教育与设计实践相结合，不仅是一种文化生态的互补，更能够发挥文化生态系统构建的作用。

▶ 4.4 设计生态系统的构建

构建设计生态系统是把设计系统与地域文化生态系统进行结合，构成本土性和地域性的设计生态系统，是设计与地域社会和文化因素建立有机联系的过程。借鉴文化生态系统建设的案例，研究设计生态系统的构建途径，重点是研究系统的生态关系、结构与功能，从而形成系统模型。

4.4.1 设计生态系统的构成模型

设计生态系统是设计与文化生态发生联系所构成的系统，本土设计与本土文化具有生态性的关系是不言而喻的，因为设计者运用的文化符号来源于文化生态环境，设计输出又传递到文化生态的某个层面，但设计生态系统是更深层的必然性与系统性的关系，这体现在3个方面。

○○ 潘鲁生. 传统文化资源的设计价值与转化路径［J］. 南京艺术学院学报（美术与设计），2014（1）：9-11.

1. 系统生态关系

设计的自身系统具有独立性，体现为内部的知识、人才、技术、机构等要素所构成的系统整体，有相对独立与专业性的管理、生产与传播机制。图 4.11 显示了设计系统与地区文化生态系统的分离关系，设计对文化的影响通过产品的输出来实现，通过多种类型的设计影响到地区文化生态的各个方面，地区文化生态系统对于设计的意义是提供知识与信息反馈，同时提供设计的消费与生产环境。

在分离关系模型中，设计系统分化为设计领域内的个体设计力量，与地域文化系统的连接是分散性的，是一种点对点的联系，即由设计师、设计机构等对地域的特定需求提供服务，形成一条条相对独立的生态链。如图 4.12 所示，设计与地区需求是一种分散合作关系，当地设计师也是设计队伍的构成，与外部设计力量同处于一个竞争的生态环境中。设计行为的分散模式使得所用的知识、所服务的目标也是分散的，设计的社会化和市场化使这种状态成为设计生态的主要特征。

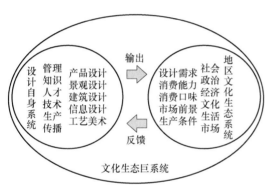

图 4.11 设计系统与地区文化生态系统的分离关系模型

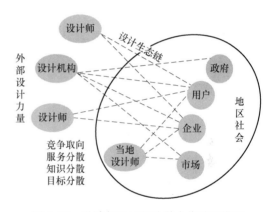

图 4.12 设计与地区的分散合作关系模型

图 4.13 显示了设计系统与本土文化系统共同构成的设计生态系统，在大系统中两个子系统共同依赖地域文化环境，相互紧密联系，设计系统是文化生态系统的构成部分。设计生态系统中的知识结构、人才与机构、管理模式、使用的技术等，是两个子系统之间发生联系的要素，并且在大系统中相互促进。

在这一模型中，设计队伍通过知识平台共享、目标统一，形成共同的价值指向与行为模式，同时，通过本地合作队伍的参与，使设计生态链与地区需求形成覆盖，为更多的现实需要服务。如图 4.14 所示为设计生态系统的资源整合关系。

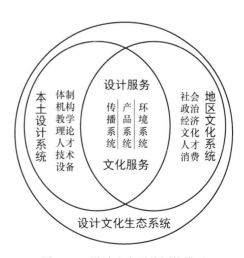

图 4.13 设计生态系统同构模型

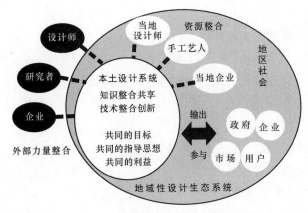

图 4.14 设计生态系统整合模型

2. 系统的生态作用机制

设计在文化环境中发挥作用，是与本土文化相关联的系统性作用，设计从文化生态资源中寻找设计资源，解决地域的特定需求，这一过程是两个子系统共同作用的过程：一方面是设计与本土文化之间知识与资源的共用；另一方面是设计者与本土使用者、生产者对设计生产与设计输出的共同参与。图 4.15 所示的是设计生态系统中，设计系统资源与文化系统资源中提供本土设计使用的共同文化资源，来源于自然环境、社会环境、本土文化，包括物质与非物质资源、人力资源与社会资源。

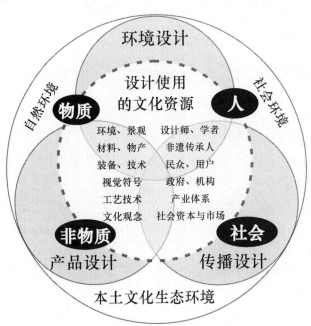

图 4.15 设计生态系统的资源共用

设计系统与文化系统之间是相互作用的关系，本土知识与资源为设计提供诉求和依据，产生设计机会。设计也需要为文化生态服务：一是设计服务，体现为多种设计类型的参与，包括环境设计、产品设计、传播设计，为地域的生活环境、用品与装备、文化

传播服务;二是文化服务,体现为设计对本土技术的使用与延续、对本土文化的传播、对使用者的文化影响。因此设计生态系统的运作既是对社会发展的服务,也是对地域文化生态的保护。

3. 系统结构

基于设计生态学理论中设计文化系统的结构研究(见图 3.6),设计生态系统需要进行转化,首先,因为设计对本土文化的作用是从实践出发的,主要体现为设计产品的输出,对本土技术与本土资源的利用也依赖设计实践来实现;其次,设计对本土文化的吸收与使用,需要同时关注观念文化、行为文化、制度文化、物质文化各个层面。基于技术理性与经济取向的商业设计,首先关注的是本土的市场、符号、技术等资源,这些资源较容易获取,也容易转化为本土设计产品,但基于文化生态整体需求的本土设计,则要求对本土文化作全方位、系统性的把握,追求的应当是地区发展的整体目标。一方面,对资源与知识的获取可以得到更丰富的信息,对视觉符号、形态、技术等可以得到更全面的认知,对本土设计创新有利;另一方面,把握地区文化生态需求的整体性,能够制约和影响设计的系统性策略,使设计符合本土的文化生态。符合本土文化生态的设计,既是本土所需要的,从而可以为设计提供生存条件,也应当是对本土文化有良性生态效能的,从而使设计有存在的价值。

为了解析设计生态系统的结构特征,主要从两个角度来分析。

(1) 设计生态系统转化结构模型

图 4.16 所示为本土文化与设计文化相互转化的结构模型,设计文化系统具有自身的结构,其导入地域文化生态系统中的过程是一个转化过程。

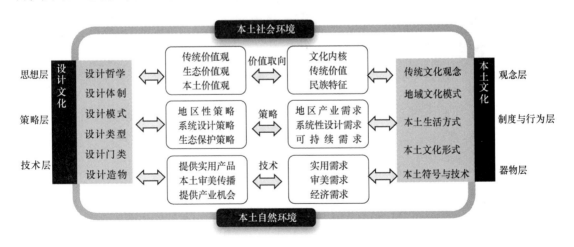

图 4.16 设计生态系统的转化结构模型

设计者经过对本土文化的学习、体验,在设计中体现为观念、技术、行为、资源、符号、形态等的转换。对于设计系统的转换,可以概括为 3 个层面:思想层面的价值取向转换、行为层面的系统策略转换、技术层面的服务转换。首先在思想层面,本土设计的任务是文化生态建设,思想出发点是尊重传统文化、地域文化、民族文化的本元性,承认本土文化

的价值，目的是文化的传承与文化自觉，因而以传统价值观、生态价值观、本土价值观为最高理想。其次，在策略层面，本土设计基于地域的社会生态，如生活方式、文化形式、产业结构等，把握社会发展的总体方向，需要为地区提出适合的发展策略，形成文化、产业、生态相结合的系统性设计策略，为地区可持续发展服务。再者，在具体的设计服务层面，本土设计针对地域环境中的需求，通过文化元素、文化资源的获取，转换为设计机会点，提供设计产品，为本土居民的实用、审美、娱乐、生产、经济发展等服务。以上的系统转化是设计与地区共同参与的过程，即设计者、研究者与本土民众、机构的共同参与，是一种双向的转化，因为，如果只是设计内部系统单方面的转化，而没有获得地区的接受与支持，不可能形成广泛的生态效应，也就不是真正意义上的设计生态系统。

（2）设计生态系统循环结构模型

图4.17所示为设计生态系统循环结构模型，基于设计系统的转化，设计的价值取向与本土文化价值观相互影响，形成的共同价值取向是设计行为与消费行为的主导，可以说就是设计生态系统的文化内核，影响着设计哲学，主导设计行为。

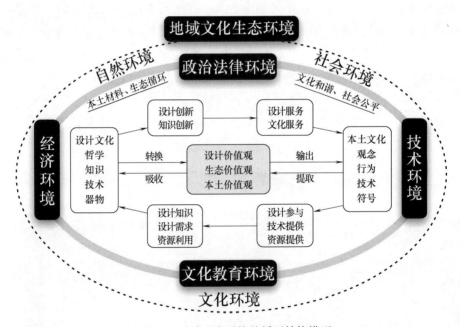

图4.17 设计生态系统的循环结构模型

设计从本土文化的知识与资源获取开始，消化文化信息，分析设计需求，产生设计机会点，提出设计策略与概念，利用本土资源（包括人、技术、材料），通过设计创新产生设计产品和文化产品，再提供给本土使用者，通过设计服务和文化服务对本土文化产生影响，构成一个生态链的循环结构。循环的生态性体现在3个方面：第一，理想的文化影响应当是对自然生态、社会生态、文化生态的良性作用，如关注自然生态的可持续、社会公平、产业发展、文化和谐等，本土设计的理想才有可能实现；第二，设计文化的输出与本土文化的提取应当是统一在地域文化生态环境中的，是一个来源于本土又回归于本土的循环，来源于本土

使设计具有本土文化特征，符合本土需求，回归本土意味着关心本土文化的未来，也使设计融入本土文化；第三，设计的创造能力与传播效应，既使地域文化突显出价值，又为本土技术和本土知识提供新的利用方向，通过对生产者、市场和消费者的培养，强化本土文化观念、本土设计观念，使设计生态系统更稳固。

从文化发展的角度看，文化生态系统的动态变化是文化变迁的动力，而循环是良性的动态，因为可循环意味着生态链的完整，由生态链闭合为生态环。本土文化转化为本土设计再回归本土文化系统的循环，要求设计创新的提高与升级，在促进设计发展的同时，促进文化的发展与创新。因此，本土设计在系统中的循环过程应当重视传统文化、非物质文化的保护，同时重视产业化保护与产业结构的优化。

4.4.2 设计生态系统构建的目的

设计生态系统是设计系统与地区文化系统的同构与共生，既是对地域文化环境的设计导入，也是设计在环境中的产生，设计生态系统的构建体现为对设计与文化的共同作用。

1. 设计文化系统与文化生态环境的同构

文化生态系统与自然生态系统的区别就在于，文化是"人化"，一切文化都是人基于某种思想和方法的主动创造，人的行为是决定文化生态环境状况的动力，因而文化生态也是人为的结果。设计生态系统是一个内环境和外环境、生产和消费、统一和矛盾相互之间关系协调、平衡的综合环境系统。

（1）内和外的关系同构

文化生态环境是人和文化所处的大环境，以设计文化子系统的内和外来划分，有内环境和外环境。外环境是设计赖以生存的文化生态环境，对设计文化起着影响作用，与设计文化系统内环境密不可分。同时"内"和"外"也是相对的认识，对于设计文化系统，有其内部的环境结构，但它又处于更大的文化系统当中，其外环境就不仅包括自然环境，也包括其他文化子系统构成的环境。对于一个具体的文化事物，内环境的影响作用是直接的、具体的，而外环境也具有间接的影响作用。在具体的文化实践中，外环境的影响体现为制约与促进，比如自然生态的恶化，传递到文化实践当中，产生出生态设计、生态城市建设等实践理论和行动。社会观念和社会行为的变化，也对设计产生影响，出现社会性设计等。

（2）生产与消费的关系互构

设计生产有自己的生产环境，设计消费有消费环境，两者构成密不可分的"生产—消费"的综合生态环境。设计的"生产—消费"过程是一种文化生态链连接产生的关系结构，是一种由相互关系构成的系统环境。设计生产和产品消费都是内部动因与外部条件的共同作用结果，生产的目的是消费，生产的动力也是消费。一项生产的起点是发现了消费的需求，终点是消费的接受。消费依赖于生产，没有产品就没有消费，而消费环境也对产品进行筛选，反作用于生产。

设计的消费在经济属性上体现为销售，如美国著名设计师罗维所说的"微笑曲线"就

是对设计销售效果的评价,而在文化属性上体现为文化信息的传播与影响,同时更进一步体现为对消费者文化行为、生活方式的影响。因此可以说,消费者对设计的消费,也是对设计文化的接纳。从生产者的角度,经济投入是为了经济回报,没有消费的设计生产将被认定为失败的生产。而从文化的角度,设计生产又不能片面地迎合消费,而是要基于对设计价值、文化责任、政策法规、消费潮流等的综合研究,引导合理消费,创造健康消费,为可持续发展和社会公平对消费和消耗进行平衡,既是生产和消费的统一,也要处理生产和消费的矛盾。

(3) 保护与优化的结合

文化生态环境对系统整体和系统内的文化子系统起着促进和制约的作用,是一种调适作用。文化生态需要进行保护,同时设计文化的发展需要文化生态环境的优化。文化生态观认为,文化环境的恶化,将导致整个文化生态系统的恶化甚至崩溃,学界对文化生态系统进行保护的呼声越来越高,就是基于对文化生态环境态势的诊断,发现了"恶化"的现实和原因。如"文化污染"是不健康的精神文化产品对文化产生的负面影响,反动、低俗的内容造成文化传播的污染,不健康、不正确的思想观点造成精神污染,不文明的语言、习惯造成文化生活的污染。因此,保护是维护文化生态的有序和平衡,需要抵制不良的文化入侵,而优化是调整文化系统的构成和运行,又需要吸收外来优良文化影响,两者是矛盾统一的关系。一方面,要有对本土文化、优质文化、健康文化的保护,如非物质文化遗产的保护、传统文化基因和特色的保留;另一方面,又要有吸收其他文化的营养以促进自身发展的优化环境机制,如吸收外来文化、现代文化的优势。保护不是封闭和静止,也不能毫无控制地全盘开放,应当从文化生态观的整体观点进行选择和控制,本土设计处理好这个矛盾统一关系,才能构建良好的文化生态系统。设计生态系统的建设就是为了文化生态环境的优化,使正确的价值观、生态观主导设计文化系统,使优良的设计占据文化生态系统的"生态位",让高尚文化、健康文化和主流文化得到保护。

2. 文化生态资源的设计转化

文化生态资源是文化生产的资源基础和来源,正因为历史和空间为文化提供大量的多样性的文化资源,成为设计转化的源泉,才使设计文化有多样的、无穷的创造力。

从存在形态来说,文化生态资源包括有形和无形两种类型,也就是物质资源和非物质资源:物质资源体现为有形的自然物质和人造物质,大可以到自然景观——旅游资源,小可以到一块石头——雕塑资源;非物质资源是无形的精神文化资源,如科学技术、发明、哲学思想、审美观念、艺术手法、艺术风格等。物质文化资源的设计转化是直接的,如物质材料转化为产品、造型等,而非物质资源是精神和思想层面的转化,如转化为设计技术、设计艺术观念、社会观念、设计哲学等,无形的精神文化因素是其价值的主要构成。物质与非物质资源在设计中是有形与无形的统一,有形的物质资源依赖无形的精神文化因素,才由客观的自然物质变成物质文化资源,无形的文化资源又需要依靠有形的物质,如产品、景观、技术设备、场所等来呈现和实现,因此,两者的作用是相辅相成、整体存在的。比如即使是一块天然玉石,其特征也是文化的,物品价值依赖于文化的认识,古代"以玉比德"就体现了玉

的文化涵义，也决定了用什么样的设计手段对其进行加工和利用，同时其经济价值依赖经济资源因素，在不同的地区市场、不同的商业背景下，价格不同。经过设计加工以后，物质文化特性和精神文化特性融为一体，玉石材质和艺术水准、艺术风格，再加上雕刻造型与题材的文化象征含义，决定其最终的精神价值和商业价值。

在设计生态系统中，人是物质资源和非物质资源的综合载体，同时是文化资源向设计文化转化的实施者，包括设计者和消费者。一方面，人的物化劳动受文化精神因素的支配，体现为设计师的艺术观念、设计思想、设计技术等，对设计师的培养就是对设计生产资源的提升。另一方面，消费者对物的认识和使用，也基于知识、审美能力等精神文化因素，只有设计思想与消费观念相契合，设计才可能与需求对接，那么消费者的培养，就是设计生存资源的创造。人、物质与非物质文化资源的整体性特征，在非物质文化遗产传播和本土设计创新中是统一的，有提供文化的创造者资源（传承人、设计师），有接受文化的消费者资源（文化消费者、市场消费者），才能使技艺、知识具有使用的价值，那么所保护和创造的文化也才具有价值。

3. 文化生态结构关系的协调

文化生态系统协调的一个重要方面是结构的协调，既需要协调文化的多样性共生，也需要协调系统的各个层级，文化生态系统的结构协调与设计生态系统是统一的。

1）在系统的同一层级中，各文化因子相互作用形成一定的联系，也形成一定的结构关系，多种的设计文化有着直接或间接的联系，设计项目的运行和发展有着对照的关系，既相互竞争，又相辅相成。以云南的民间工艺设计为例，调研中发现数十种云南民间流传的手工艺设计构成了一个大家族，各有特色。从社会化和市场化的发展程度看，有的还处于自给自足的家庭制作模式，仅有较为简单的日用品设计和生产（如西双版纳土陶、新平花腰傣土锅）；有的已经有成熟的市场，建立了有一定规模的工厂从事专业的研发、设计、批量生产（如个旧锡工艺、鹤庆银工艺）。从设计与生产模式看，有的以一位民间艺人为主体，是家族式和家庭作坊式生产模式，带有强烈的个人风格（如建水紫陶艺人马成林、谢恒等），设计方法既有家族传承，又有个人的创新；有的以集体设计和品牌化的模式推广（如"云尚坊"旅游产品、"小山丽"布艺产品等），已经采用现代设计方法，有专业设计团队。这些多样化的生产模式和艺术创作模式，形成了多元的文化项目，多样的设计造物模式，相互对照关系中，使传统模式和现代模式都具有自身的价值，找到了各自的市场。同时其他行业的文化项目对手工艺设计又有着影响和推动作用，如"南博会""昆交会"及各种设计竞赛、展会等，有以文化产业展示、推广为主的，有以各地民族原生态文化特色展示为主的，也有以非物质文化保护的成果宣传为主的等。在不同的展示项目和竞赛项目中，各种不同创作目的、不同生产模式的民间手工艺设计显示了各自的特点和优势。

可见，在民间手工艺设计的生态系统中，各种设计文化门类的共生既包含着竞争，又体现为互补，需要构成生态关系的协调，有的门类需要的是保护和抢救，有的需要引导和控制，经过主动的建设和协调，能发挥更大的文化生态效应。如2014年，云南省文产办确立

了以"金、木、土、石、布"五位一体作为云南民族民间工艺品产业发展的体系,"五位一体"就是一种涵盖了整个云南民族民间工艺的生态结构概括,以五个大类为主体,带动整个产业生态的发展,目的是"使民族民间工艺品产业成为带动就业、活跃文化市场、促进区域经济发展、推动民族文化保护传承、提升云南文化影响力的惠民产业"。由这项规划出发,2015年,由云南省文学艺术界联合会牵头,与云南艺术学院设计学院、云南省美术家协会设计艺委会、云南文产数字科技有限公司共同举办了"2015创意云南iDD民族文化创意产品设计大赛",以"金、木、土、石、布、综合"作为6个分类,向设计界广泛征集作品,大赛的举行使6个分类的工艺相得益彰地同台展示。笔者作为组织者之一,经过观察,也发现了各种门类发展不平衡的结构现状,从设计生态系统整体的角度进行结构调整和优化显得极为重要。

2)设计生态系统的不同层级之间也形成相互联系、相互作用的结构关系,高层级对低层级起到支配和引领的作用,统领着低层级文化因子和要素的走向,低层级文化成果又是高层级文化思想的来源,设计哲学的文化精神和文化思想是从具体的文化成果中抽象而来的,也是在文化成果极大丰富的基础上建设起来的。如云南丰富多样的民间手工艺设计类型、大量的设计项目产生的产品,才构成一个设计文化家族,形成历史积淀深厚、层次丰富的整体结构,从而产生云南民间手工艺文化。同时,与设计文化相关的文化门类也共同构成文化生态结构,如地域的民俗文化、歌舞文化、宗教文化、建筑文化、农耕文化等,与手工艺文化共同构成民族文化的系统。一种共同繁荣、相互促进的文化生态关系,才能让云南有底气提出"建设民族文化强省"的战略。

▶ 4.5 小结

本土设计是我国设计体系构建的基础,本章对本土设计的学界研究成果入手进行分析,结合"生态博物馆""文化生态保护区""民族文化生态村"等实践行动的分析研究,从中总结有益的经验与方法,揭示文化生态系统的运作规律和建设重点,同时树立基于文化生态的设计研究观点和立场,目的在于拓宽设计文化研究的视野。本土设计理论与方法体系的丰富和发展,需要跨学科的研究和学科交叉研究,尤其需要设计方法运用的实证和实践经验。本土设计体系与本土知识体系是相互构建的,设计知识不仅来源于本土知识,也自觉地补充进本土知识体系,这就需要实践与理论两方面的结合。

本土设计如何为文化生态建设服务是研究的重点,也是探寻本土设计方法的根本目的。本章从本土设计方法研究出发,提出基于"场域体验"的本土知识获取方法,观察设计实践获取多重依据的过程,建立设计对多重依据进行分类、分析、转换的方法,及多样化和多元化的文化观,将为后面的实验研究与设计实践建立基础,通过组织社会实践活动,使本土设计成为一种发展的、开放的、可应用、可教学的方法,从中总结理论,建设本土设计体系。

本土设计服务地方文化需要一种系统性的方法,从设计文化生态学理论出发,把设计文

化系统导入地域文化生态系统是一种系统策略，其作用是以设计的文化生态效应为地域文化发展服务。本章研究构建设计生态系统模型，目的是作为一种方法进行项目实践指导，通过在多个地区运用，总结其作用与规律，从而分析设计生态系统与地域文化发展战略的结合，其特征是本土知识与设计知识的双向转换，及地区资源与设计资源的双向利用，通过对地区特定的文化生态与社会问题的分析，寻找设计能够提供的解决方案。

意义在于，设计系统策略的选择是基于地域生态的，在尊重本土文化价值的情况下与地区产业相结合，同时兼顾自然生态、文化发展、政府需求与民生需求，提出社会创新、产业发展、文化保护的策略。

第5章 设计生态系统实践与案例研究

本章基于设计文化生态理论与设计生态系统模型，通过将设计文化生态系统导入地域性文化生态系统的研究，以具体的实践与案例的分析，为设计文化生态理论与设计生态系统构建的规律与方法提供实证基础。案例研究是实践与分析结合，采用大学与地方政府合作的形式，开展系列化本土设计活动，分析在地域性文化生态系统中的设计创新，讨论本土设计对于地域文化生态的意义与价值。研究思路基于设计系统与地域文化生态系统的关系，把设计的微观研究与宏观系统研究相结合，主要体现在三个方面：一是从文化生态环境的地域文化与民族文化特征出发，探讨设计创新，验证设计方法；二是通过在不同地域的设计实践，积累多样性文化生态环境的实践经验，形成设计文化生态建设的具体可行模式；三是通过设计生态建设形成涵盖面较大的设计文化系统。通过设计知识、设计产品的输出和信息传播，以及设计者、教育者、合作者、使用者的互动，产生设计的系统化文化生态效应。

▶ 5.1 基于地域文化生态的设计创新方法实践

基于本书的本土设计框架（见图4.9），从地域文化和民族文化出发，开展本土设计创新方法研究，是对设计文化生态学理论与方法的应用研究，目的包括两个方面。

一是尝试理论与实际结合的设计转化。从文化生态理论出发，对于地域文化与社会的整体认知是有利的，而转化为设计创新知识则还需要研究，尤其应当通过实验性的应用来验证。本书认为，文化生态观的核心是系统的开放性和连接性，即文化要素不是孤立的，也不是静态的，本土设计基于理论指导和本土文化知识及原型，可以发展出多种创新的可能。

二是尝试多专业的综合性设计实践。来源于地域文化环境的设计需求包含多层面的文化因子和要素，因而需求是综合性的。对这些需求进行系统性的分析，并转化为具体的设计方案，需要多种设计类型和多种方法的综合，并且需要系统性地推行设计创新。可以开展两项研究，一是微观层面的研究，即着眼于单个设计项目，其特征体现在对多样性、系统性知识的理解与运用，从文化生态观的角度建立知识和资源的联系；二是中观层面的研究，即面向一个较大的地域，处理综合性的设计问题，单项的设计任务之间基于一个统一的目标，限定于一个共同的特定文化生态环境，形成一个系统性的设计项目。

5.1.1 基于地域文化生态的本土设计实验

1. 工作思路与方法

本土设计知识的获取和转化是设计创新实践的出发点，包括本土文化领域知识和设计领域知识，需要通过设计的研究建立联系，融合为一个知识整体。在本土文化知识中，非物质文化是设计知识的核心，体现为本土智慧知识，包括自然科学智慧、文学艺术智慧、社会集体智慧、综合型智慧[1]。设计领域知识对于设计者个体与群体来说，是在过去的学习与实践中建立的知识，体现为设计理论知识、设计技术与经验等。

两个知识领域建立联系是一个内部知识与外部知识融合的内化过程，设计者的行为模式受技术与经验的主导，对信息的处理带有先验性的特征，如果把外部的本土文化知识运用看作一种设计"委托"的话，设计者往往优先使用常规经验，可以快速地得出设计结论。比如本土设计中存在的两种倾向：一种是从本土文化符号出发去寻找设计载体，如图5.1所示，设计者把经过提取的民族视觉元素做符号化的处理，直

图 5.1 民族符号在产品上的直接运用

接用在产品上，通常是手机壳、茶杯、沙发靠垫、服装等，这种方法能满足一定的市场需求，设计与生产可能也是"简单易行"的，但大多仍然是定型化产品的重复，创新的目的没有完全达到；另一种是从设计出发去寻找本土文化依托，为体现设计的本土性，把文化符号或概念引进产品中，如图5.2所示的交通工具设计，这种方法的难点在于，本土文化与产品之间的内在联系难以揭示，仅仅是"线条、色彩、概念"等一些抽象元素的使用，与产品创新可能无法建立必然性的联系。

图 5.2 面向成都传统文化的地铁造型设计[2]

可见，如果本土知识没有与设计者知识结合为新的知识系统，就不算是真正意义上的"内化"。内化需要外部知识与内部知识的重组，才可能对设计思维产生影响，才可能改变设计者的行为定势。本书从知识习得与设计实验两个目的出发，使设计工作坊与非物

[1] 季铁. 基于社区和网络的设计与社会创新[D]. 长沙：湖南大学，2012：140.
[2] 李洋，徐伯初. 文化生态视角下轨道车辆设计的思想与方法[J]. 生态经济，2014.

质文化遗产学习相结合，基于本土文化的场域体验与设计场域体验，建立如图5.3所示的工作模式，让设计者在两种知识的获取中，通过对文化的理解与知识的掌握，发展出设计思路。

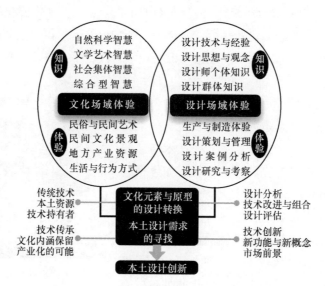

图5.3 文化场域体验与设计场域体验的结合

2. 工作内容与流程

工作内容与流程如图5.4所示，包括四个部分。

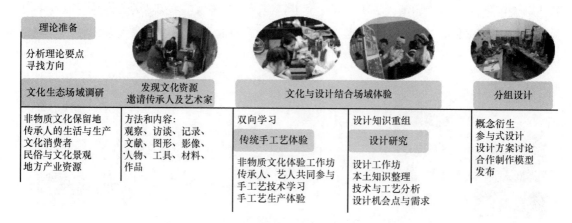

图5.4 本土设计创新工作坊的工作内容与流程

（1）理论准备

首先组织研究团队，由设计专业师生、设计师、研究人员组成，从理论学习开始，建立理念与思想的共识，理论探讨贯穿在整个设计研究过程中，结合云南本土文化知识，提出设计思考和设计概念转换的要点。

（2）文化生态场域调研

带着问题到非物质文化保留地进行调研与体验，对非物质文化项目中的人（生产者与

消费者)、物(工具、材料、产品)、环境及业态等相关要素做调研,选择重点手工艺项目进行体验与学习,其中一个目的是与传承人和手工艺人建立联系,为共同参与项目做准备。

(3) 文化与设计结合场域体验

邀请非物质文化传承人、民间艺人、企业,与设计研究团队共同开展工作坊,把设计工作坊与手工艺体验相结合,目的是让本土知识与设计知识处于同等地位,在设计工作场域建立一种本土文化的语境,设计者在研究期间,原有的设计经验退到了后台,以学习的角度来重新建立知识。

(4) 分组设计

基于学习与研究,设计概念的衍生与理论推演是结合在一起的,基于设计概念,由设计者和工艺师、企业共同组成小组,进行设计实践。完成的设计方案与模型向企业推广,进行后续的商品化延伸。

3. 理论思考与推演过程

设计实验中的理论思考是对理论共识基础的建立,理论推演则贯穿于调研与设计研究的过程中,由此延伸到设计概念的思考中。本书分析的案例主要针对基于文化生态观的设计实验,即从文化生态理论的学习出发,选择其中的一些观点或理论要素作为主题,进行讨论与延展。下面选择其中一个主题做分析,理论思考与推演过程如图 5.5 所示。

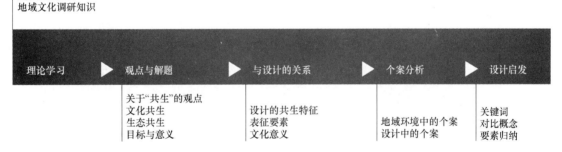

图 5.5 理论思考与推演过程

(1) "共生":文化生态观的认知与理解

"共生"是一个生态学的概念,也是文化生态学的一个重要理论,选择这个理论观点进行讨论,目的是延伸出具有文化生态观念的设计概念。

对于设计,"共生观为设计提供了一个更为科学的概念,这就是把大自然作为生命体来进行对话"○。但如果要把"文化共生"运用到设计实践当中,则理论到实践之间的一个难以跨越的鸿沟就会立刻出现。一方面,文化共生现象虽然普遍存在,但是却较为抽象和模糊,甚至要在理论上完整而明确地界定会很难;另一方面,许多的文化共生现象并不是刻意的,而是自然而然形成的。宏观层面文化的共生需要多方位的引导,系统化的建设,比如非

○ 舒湘鄂. 设计物语——设计学的基础理论研究[M]. 杭州:浙江大学出版社,2013:253.

物质文化遗产所代表的传统文化与现代文化的共生，文化事业与文化产业的共生。微观层面的文化共生现象则更为多样，既有隐性的深刻根源可以挖掘，也有可能仅仅停留在显性的表层认识而流于肤浅。

设计中的共生现象也是普遍存在的，比如传统手工艺设计与现代设计两种类型的共生，在许多国家都存在，日本还把二者以"双轨制"发展而进行引导㊀。微观层面，在设计项目或一件设计作品中，也有把多种文化元素进行并用的手法，所称的"混搭"就是其中一种表现形式。在设计中，"共生"是否值得作为一种观点来专门探讨，主要从以下两个方面进行思考。

首先，以文化生态为切入点的本土设计，在较大程度上是对地域性特征和传统特征的强调，在针对特定问题的设计实践中需要刻意地强化差异性，这样就带有较强的排他性，许多本土设计案例中就带有这样的特征。现代设计历史中大量的"风格化"研究和实践，本质上也是排他性的体现。如果本土设计以狭义的观念来认识，也有可能会走向同样的"风格化"结果，因此在本土设计中，不仅要尝试多样化的地域性表现，也应当涉及跨域性的共生设计，如果把这两种方法划分开，那么二者本身就是设计方法的多样化共生。

其次，设计活动总是以项目分散进行的，各个项目组分别进行工作，具有小团队内部的封闭性和个体性，并且在地域化和本土化为主导方向的语境中，追求纯粹与差异就成为当然的取向。对于现代设计主导了太长时间的地方社会来说，这种地域的差异化强调是必要的，但如果封闭性过强，也极可能使设计追求"单向度"的发展。在云南这一地域环境中，设计对多种民族文化、多种地域资源的结合与并用，不仅具有创新价值，而且也是文化生态观的体现。因此，"共生"的设计观念，并不是把"共生"与"非共生"进行划分，而是强调对共生的刻意重视，目的在于：激发设计者的理论思考，培养更深刻和开阔的文化生态观念；以研究性实践进行尝试，可以获得理论运用的实证，同时也能探索理论向方法转化的途径。

（2）设计的文化共生特征讨论

从共生的广泛性来看待的话，可以说设计是以共生为基础的。比如李政道教授所说的——"科学和艺术是一个硬币的两面"㊁成为一个影响广泛的论断，对许多学科都有启发意义，尤其在艺术领域还产生了一场著名的展览——2001年5月为清华大学90周年校庆举办的"艺术与科学国际作品展"，众多绘画大家专门创作并参展，但学界对此也有反思和争论，比如李兆忠认为"从人类文化发展的历史看，科学与艺术非但不是'一枚硬币的两面'，而是充满对立与不和谐"㊂。李政道的理念是艺术与科学的整合，虽然这次尝试并不能说成功，但对艺术与科学走向人文目标的统一是有意义的。我国学界的"科玄论战"及世界范围的"斯诺命题"也把科学与人文的融合进行了思想推动。从设计的科学性与艺术性，物

㊀ 黄彦. 日本设计中传统与现代并存的特殊性［J］. 科技信息，2007（31）：65.
㊁ 李政道. 科学和艺术，一个硬币的两面［J］. 社区，2007（2z）：7.
㊂ 李兆忠. 艺术与科学：一枚硬币的两面？——向李政道博士请教［J］. 东方文化，2001（5）：4-9.

质性与文化性的特征来看,用"共生"来理解可能比"融合"更准确与直观,也更有实践性。

在设计的构成要素中,艺术与科学是两大构成成分,并且比"硬币两面"的比喻更为有机,略带调侃地说,硬币本身也是把艺术要素通过技术手段制造出来的,更复杂一些的产品或环境设计就更加体现出这一特征,设计的艺术性就在于处理好二者的统一,这已经经过了漫长的设计探索历史。另外,设计也是经济要素与文化要素共生的产物,其产生与变化基于时代的特定经济状况与文化形态,并且是二者动态平衡状况的体现,比如消费型设计偏向经济增值与消费,服务设计和可持续设计偏向低消耗的解决方案,生态设计力求平衡自然环境不可避免的消耗与生态保护的需要,分别代表了不同时期的经济需求与文化观念的变化。设计师在需求与认可的共生之间寻求平衡,受消费者和企业所代表的经济因素制约,又受时代文化精神的制约,市场认可与文化认同之间存在平衡点。设计创新是新设计与旧设计对照的共生效应,既是文化共生的产物,又是文化生态系统中促进文化共生的活力因素。

(3)文化共生的个案分析

设计的广泛性,使其成为文化生态系统中各文化物种和文化要素共生的媒介,也是创造新物种和发展旧物种的工具。从文化生态场域的调研中可以找到一些个案,对其进行认知与分析,有利于衍生出设计思路与设计机会点。

比如"丽江披肩"是一个有启示性的个案,传统的民族披肩与现代的时尚披肩有着内在的联系。

现象:在丽江,纳西族的羊皮七星披肩是其文化的一大代表,在历史变化过程中,纳西族服饰吸收了很多的外来文化因素,甚至有不少"现代化"的痕迹,比如军帽式的布帽、胶鞋等替代了原先的民族鞋、帽,但披肩一直能稳定存在,其中的生态原因包括性能原因(环境与气候的适应性)、功能原因(舒适性与方便性)和心理原因(文化代表性)[一]。丽江的气候早晚温差大、阴晴变化多,海拔跨度也使环境温差骤变(如雪山),因此披肩是功能性非常强的户外装备。七星披肩只有纳西族妇女穿,外地游客也有穿戴披肩的需求,使现代样式的披肩在丽江流行,"丽江披肩"成为一个产品名称,也成为一种旅游的必买纪念品。

思考:披肩在其他地方也有销售,它使用广泛,但在丽江却有着特殊的吸引力,并且有了"丽江披肩"这一标签。从文化生态学的角度看,就是丽江自然环境条件、传统文化和地方文化共同形成的文化生态场的作用。丽江披肩的概念带来了商机,如丽江毛纺厂是丽江的本土企业,其较大的设计需求就是在丽江披肩以及羊毛地毯、挂毯的图案、主题、营销等方面,这个具有数十年历史的老厂曾经一度出现发展的困境,丽江披肩的创新设计和热销对该厂的振兴起到了重要的作用。由于丽江披肩大多使用民族化的图案和花色,模仿传统披肩的特征,在概念上和形式上有一种与纳西披肩的微妙呼应。丽江披肩的成功可以说是环境、技术(功能)、审美、文化体验多种因素在一个文化生态环境中共同作用的结果。

[一] 管丽华,森文."披星戴月"——纳西族七星披肩的装饰文化解读[J]. 人文社科论坛(4),2012(9):133-143.

(4) 设计启发与任务定义

理论推演以设计概念的启发为目的，因此不向理论的系统性和深度探讨延伸，而是偏重理论与观念的应用。在文化共生理论推演的基础上进行提炼和归纳，把设计的共生特征用"点"的方式进行列举，如图 5.6 所示，仅涉及要点，并且选择一些案例做观察，通过自由讨论让设计者在理解中进行更多的寻找和发挥。

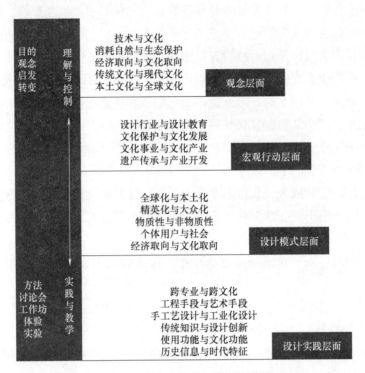

图 5.6　设计"共生"特征的列举

为了强调启发性和突出理论的焦点，有意识地把设计的共生要素做了扩大，如全球化与本土化的共生，精英文化与大众文化的共生，传统文化与现代文化的共生，科学与人文的共生，基于用户的设计与社会性设计的共生，自然与人化自然的共生，等等。

在概念范畴的探讨中，问题的扩大与泛化也出现了抽象的倾向，因此也注意讨论的集中，如工业化生产与非工业的手工生产的共生问题，传统手工艺创造了工业化，但又被工业化替代，而工业化大生产仅仅是工业时期技术局限下的选择，新型工业化创造的新技术出现了非批量生产的个性化趋势，与传统手工艺却越走越近，甚至在许多设计领域出现回归手工、重新肯定手工艺价值的趋向，工艺美术与工业产品的界限也越来越模糊。

在基于理论与现象的引导基础上，开始进行设计发散思维，在思路上给以指导和建议，并不进行主导性的纠正，目的主要是观察设计小组的反应与最终结果。

4. 基于传统手工艺体验的设计实验结果

实验性的工作坊是多样性方法的应用，由民间工艺师与设计团队合作开展，目的是把设计手段与传统工艺手段做结合实验，观察内容是设计者基于理论推演的设计实践结果，没有

采用控制性的实验方法，而是采用自然进行与观察相结合的方式。实验思路有两个要点：一是以民间艺术为主体，这样是符合本土文化特征的；二是把传统工艺与现代设计放在同等地位。

支撑观点：传统手工艺的延续与创新并不必然要向现代化和工业化转向，而本土现代设计反而需要依托传统工艺与设计，因此，观察传统工艺受现代设计的影响，与观察现代设计对传统艺术的运用具有同等价值。现代手工艺在吸收工业化技术的经验与成果，工业产品和现代设计也充满着传统手工艺的基因，莫里斯时代的手工艺与工业化的共存状态到今天也没有停止，只是今天更清楚地看到了二者共生的可能，如果历史上二者一直在互相竞争的话，今天则更多地走向了共生。虽然传统手工艺受到现代化、全球化发展和工业技术发展的冲击，有许多的"失传""濒危"而只剩下"遗产"，但在整个文化生态系统中，手工艺的物种并不比现代设计少，甚至类型更为丰富，只是在生产力极度悬殊的劣势下，手工艺产品已经稀少得可怜。许多的"两极对立"（如"物质与非物质的对立，精神与身体的对立，天与地的对立，主观主义与个人主义的对立等"）已经"一个个消失了"[⊖]，那么"对立"关系的转变方向可能就是"共生"。

本书所选择的手工艺与非物质文化遗产项目来源于云南多个地区，见表 5.1 中所列，主要从三个方面的特征来进行选择：独特性——具有地域特色和民族特色，与同类工艺有一定差异；民间性——产生于本土的民间，在民间生产和生活中使用；代表性——有本土非物质文化的代表性，其中有一些是非物质文化遗产保护的对象。

表5.1 云南民间手工艺与非遗项目

云南特色民间工艺	
个旧锡工艺	鹤庆银器工艺
甲马工艺	剑川木雕工艺
大理石雕工艺	丽江造纸工艺
傣族竹编工艺	彝族刺绣工艺
尼西黑陶工艺	建水紫陶工艺
瓦猫泥塑工艺	

这一实验方法不是精确的数据采集，而是通过阶段性观察与讨论相结合，了解设计的思路变化，再与设计案例相对照，更符合艺术化创造的规律。设计者在概念理解和设计方法上体现了不同的方向，以下是其中几个工作坊的实验案例。

主题：技术移植与文化内涵相结合的理解

设计的思考目标是对"技术背后的意义"的理解，即传统工艺技术与文化涵义的结合，关注传统与现代的延续关系，以及材料的物理性与文化性的关系。在工作坊中，邀请了多位手工艺人参加，这些艺人的观念带有强烈的艺术与浪漫的特征，朴实中带着内在的文化自豪，非常有感染力，是一个有价值的趣味点，因此，与他们合作的出发点是，尊重本元的艺

⊖ 第亚尼. 非物质社会——后工业世界的设计、文化与技术 [M]. 滕守尧，译. 成都：四川人民出版社，1998：4.

术与工艺观念,将之作为设计的主要要素来运用,并且突出民间性。

与从特定地域文化和民族文化出发的设计方法不同,设计者没有从体现某一种文化印记和符号出发,而是选择一些传统的技术、材料、形态、意象作为元素进行组合,有"打散构成"、解构与重构方法的运用,对民间手工艺的理解是艺术角度的,即尽可能多地利用和突出工艺与材料的美感。对"移植"的理解也是独特的,不是把文化符号或"基因"向现代产品移植,而是把一种文化要素(观念的或技术的)向新产品(新形态或新功能)移植。

(1) 纸喻丽江——由手艺映射的城市文化形象

设计命题是对丽江的城市文化形象表达,希望通过一件设计来体现丽江文化的一个侧面。

思考:对于城市地域文化的视觉表现可以有多种方式,如城市景观形象的提取,地域性与民族视觉符号的提取,当地手工艺品的设计创新等。对于丽江这一著名的旅游地,可用的设计素材是比较多的,比如丽江古城、玉龙雪山、东巴文字、东巴画、纳西族服饰等,都是设计常用的元素。如果要尝试一种具有独特性的产品,需要抛弃常用元素,或者使用一种特殊的重组方式。

元素收集:从丽江的自然、历史、文化等方面对当地资源做广泛收集,目的是认知地域性的可用元素与资源,从中寻找有代表性的并且可以建立联系的内容。简要概括,有自然景观、自然资源、建筑物、服饰、手工艺、绘画、宗教、民俗、文字、器物等。

元素选择:主要基于两个要点,一是具有当地特色和独有性,并且与市场上的现有产品拉开一定距离;二是需要有代表性和文化地位,比如具有非物质文化遗产价值的元素,能从某个方面象征丽江文化。从元素的分类整理中,提出关键词:自然、人、历史、手艺。

元素联系与概念衍生:从自然、人、历史、手艺、设计几个方面的元素出发,建立其中的联系,并且衍生出设计概念,图5.7所示为推演的过程。其中的关键是,对元素的运用与组合不是形态和功能上的组合,而是寻求内在的必然性联系,最终的结果应当是一个有机的整体。

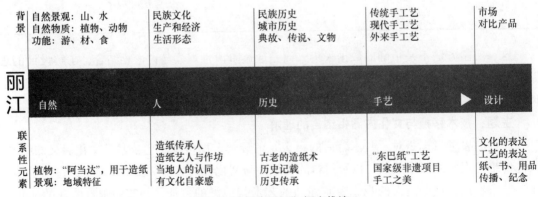

图5.7 "纸喻丽江"概念推演

推演的设计概念是围绕当地古老的"东巴纸"工艺,希望用一种意会的语言来体现丽江给人的印象,形态与符号应当是"熟悉的",而设计手法应当是"陌生的",把设计的

"有意味的形式"作为目标。确定设计方向后,开展体验、学习与设计工作坊,图 5.8 所示为东巴纸项目的开展过程。

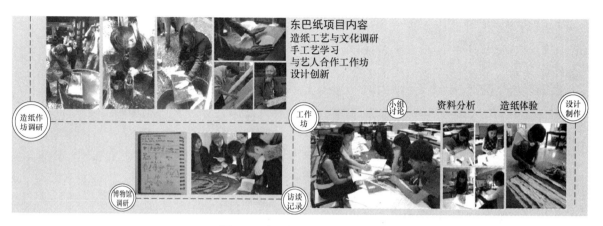

图 5.8　东巴纸项目的开展过程

对"纸"的文化意义,需要从两方面分析,一是从历史特征分析,如图 5.9 所示为丽江造纸的历史线索,"纳西族东巴纸"是古老而独特的手工造纸技艺,具有历史价值;二是材料和工艺特征的分析,图 5.10 所示为基于调研观察整理的造纸工艺流程,有特色的是,造纸必须采用当地独有的植物原料"阿当达"(即丽江荛花),方法极为原始和独特,工艺也复杂而神秘。而且东巴纸是纳西族用于书写东巴经的神圣用纸,成为我国第一批国家级非物质文化遗产,是丽江的民族文化与传统文化的代表。丽江当地有各种"东巴纸"产品,作为旅游纪念品销售,成为一张代表丽江纳西族文化的"名片"。

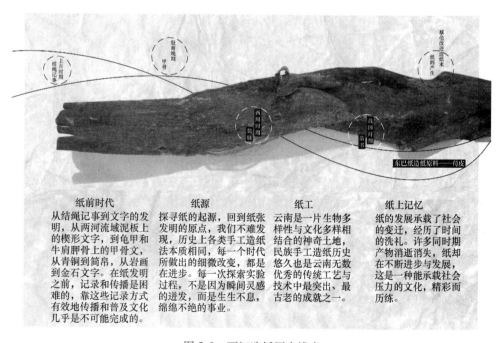

图 5.9　丽江造纸历史线索

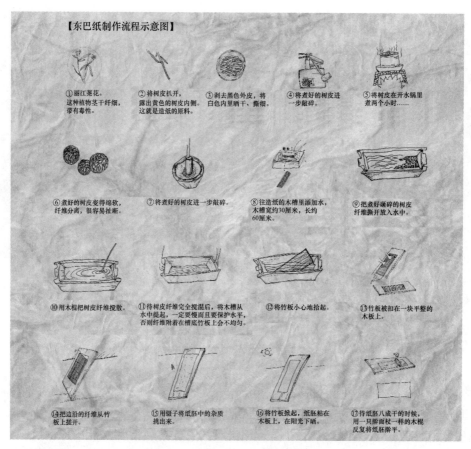

图 5.10　丽江手工造纸工艺流程

东巴造纸术的文化特征把自然的特定性（植物），地域特定性（"阿当达"的独特生长环境），以及人与技术的特定性联系到了一起，有设计发挥的可能性。设计者在与工艺师的合作中，学习和体验造纸工艺，感受手工和纸的特征，再进行设计转换。设计结果包括手工书、装置、灯具、立体"纸画"、招贴和展示设计，设计者没有如旅游纪念品一样简单地使用东巴纸做笔记本、名片纸等，而是以表现丽江的地域特征和城市印象为目的，所有设计都围绕纸展开。如图 5.11 所示的书籍设计，对东巴纸制造的工艺过程进行表现，把原材料直接用在设计中，对造纸的工艺特色、纸本身的材料美感进行体现，追求一种朴素的意味。除了解说造纸工艺与文化以外，此设计刻意运用造纸过程中的材料处理技术来制作书的细节，向读者传递体验的信息。作品不是一种常见的"话语"或"图语"表达，而是一种"物语"⊖手段，将"阅读"体验转换为一种"感知"体验，是从复杂"文本"（城市、手工艺、自然）到"意象"提炼的创造。

图 5.12 所示为作品展示和招贴设计，表现丽江的雪山、水、云、建筑等意象。图 5.13 所示为丽江东巴纸工艺灯具。

⊖ 舒湘鄂. 设计物语——设计学的基础理论研究 [M]. 杭州：浙江大学出版社，2013：314.

图 5.11 "纸喻丽江"书籍设计

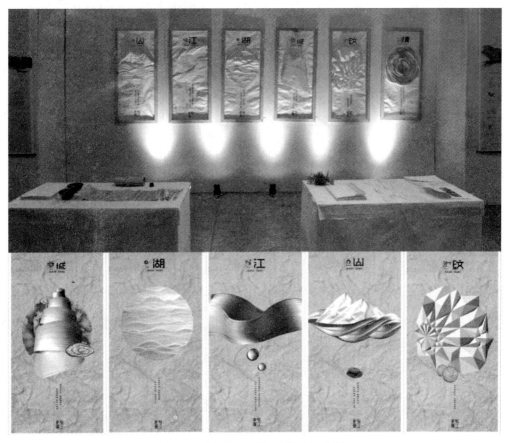

图 5.12 "纸喻丽江"展览及招贴设计

图 5.13 丽江东巴纸工艺灯具

（2）"美"的茶

这个案例的目标是基于云南的普洱茶做产品创新研究。

现象：常规的普洱茶有散装和紧压茶，散装的与其他茶差异不大，主要是设计包装，紧压茶是普洱茶的特色，如压成茶饼、茶砖、沱茶等。普洱茶产品的创新设计概括为三种方式：一是改变传统的紧压形态，用茶叶紧压成工艺品，兼具观赏价值与保存价值，让茶在长期保存的过程中也成为一件摆设品；二是对高档茶做豪华包装，使用独特的材料或贵重的材料做包装盒，显示身份感，提高产品附加值，设计主要体现在茶盒的造型上；三是在茶中加入其他配料，如花瓣、陈皮等，或提炼茶膏、茶粉，一方面产生新产品或新口味，另一方面也使茶包装的形态出现创新。三种方式逐渐"远离"普洱茶的原始特征，从茶本身的设计转变为"附加物"的设计。

思考：普洱茶的特色是"越陈越香"，所以一般爱茶人都会把普洱茶长期保存，保存的方式是干燥透气放置，因此茶本身对包装的需要是较为简单的，包装设计是为了在产品中注入艺术的成分，或者为了区别茶的档次。以上三种设计包括两个特征，一是把茶作为主体，让茶变成艺术品，比如把茶做成动物的形态，但普洱茶在饮用过程中需要掰碎，就破坏了造型，给人一种不舒服的感受；二是以包装为主体，但又隐藏了茶的美感，包装与茶关系不大，并且有过度包装的可能，造成浪费。因此，设计者的思考是，一种可陈列、可欣赏茶的美感，并且又有保存价值的包装方式，同时打破对"包装"的传统理解，让包装物与茶产生联系。对联系的理解是对茶做艺术包装和文化包装，而不是物质包装。由此归纳出关键词：文化的、艺术的、结构的、功能的。

元素组合：从以上分析进行延伸，尝试设计与文化元素的组合。首先从文化和历史线索思考，普洱茶作为云南古老的茶，曾作为"贡茶"运送到京城，因而有"茶马古道"，在云南境内跨越西双版纳、大理、丽江、香格里拉等，既是一条运输路线，也成为一条文化线索；其次，从艺术和功能的角度，与茶结合的元素应该是具有手工艺特征的，并且应当采用自然材料，并能够与茶协调。设计者选择了大理剑川的木雕工艺，一是基于其艺术性，二是由于剑

川木雕与普洱茶的联系。由于茶马古道途经大理，当地木雕匠人的手艺也常常为茶的包装做贡献，如剑川木雕的国家级工艺美术大师段国梁，其精湛的手艺可以成为设计运用的资源。

设计结果：图 5.14 所示为木雕与普洱茶结合的设计，把"美"和"茶"做组合，成为一种把包装、支架、装饰合并为一体的作品，既是茶产品又是工艺品。主题为"时·刻"，"时"包含普洱茶越陈越珍贵的意义，"刻"的寓意既是雕刻，又表示艺术化的用心精作。

图 5.14 "时·刻"普洱茶

（3）光的文化性格

主题是灯具设计，希望把灯的形态与本土文化建立联系，对光的特征产生新的理解并激发出新产品，这一主题产生了许多不同的观点。

思路启发：灯的设计主要是对光的处理，从科学的角度，对光的处理主要关注照明效果，基于人体工程学、心理学等原理，科学与艺术在光的设计运用中产生文化信息，如著名的灯具设计师汉宁森的作品，兼具科学性和艺术性，还有建筑大师安藤忠雄的"光之教堂"，通过对自然光的处理产生深刻的文化含义；从历史的角度，人类对光的运用从自然光源（阳光、火光等）到人工光源（蜡烛、油灯、电灯）的发展过程中，既包含着技术进步，也包含着文化的转变，设计形态的变化不仅与光源技术相关，更与文化相关。在我国古代，设计精良的灯是一种奢侈品，与皇家和贵族文化相关，如汉代的长信宫灯，民间的灯就较为简单。

从这些信息的理解出发，思路是：把灯的设计核心放在对光的理解与处理上，光可以是有性格的，光也可以作为语言，灯可能是一种产品，也可能是一种装置，把本土文化的运用

放在手工艺与文化观念的理解上，注重主题和概念的表现，通过某种主题概念来尝试对光的文化定义。

设计结果：图5.15所示为以"涅槃"为主题的工艺灯设计，主题来源于傣族佛教文化和傣族手工艺，取义于佛的造型与"凤凰涅槃"寓意，用傣族传统的竹编工艺来制作，刻意保留普通的竹、稻草、稻穗的原貌，使熟悉的材料在光的作用下产生陌生感，目的是建立一种宗教与民间现实生活的心理联系，体会光的原始含义。

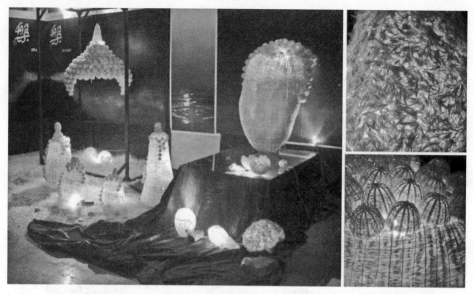

图5.15 "涅槃"手工艺灯具

图5.16所示为对傣族文化元素的另外一种运用，从傣族的"贝叶经"获得概念，把叶片造型和经文作为灯的元素，概念是让光通过某种介质，就带有了某种意义和性格，通过光把古老的经文投射到环境物品上，寓意光对语言的传播。

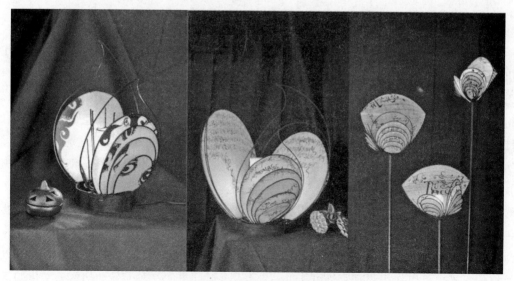

图5.16 "贝叶"灯设计

图5.17所示为灯的设计,是类似的理解,但兴趣点是回族的传统图案和建筑造型,把光的性格理解为深沉和神秘。图5.18所示为参与项目的英国设计者的作品,基于短期对彝族刺绣的调研与体验,设计者观察到的是传统手工编、绣的特征,以及图案和色彩的美感,借用我国传统灯笼的造型,传达一种喜庆的文化信息。

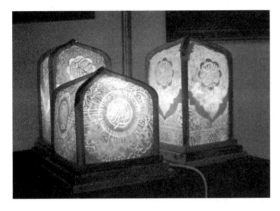
图5.17 灯的设计

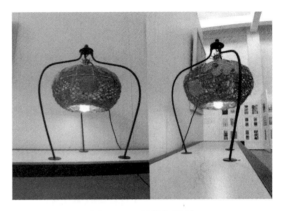
图5.18 刺绣灯设计

图5.19体现了设计者对"反射"的理解,认为光是自然物,之所以可见是由于"自然的反射",因而截取了自然的片段,通过物体表面对光源的反射和折射来产生类似自然界的光色变化。

图5.19 "自然的反射"灯具

图5.20是对"叙事性"的理解,设计者的观点是光可以用来讲故事,如民间走马灯、皮影等,把民间故事的情景放到光的环境中,通过动态变化,引起故事联想。

(4) 实验思考

从技术的角度分析,以上作品遵循使用本土资源的原则,如使用"土生土长"的本地材料(竹、茅草等)、本土技术(木雕、竹编、造纸等),以及经过转换的本土题材。手工艺的创造本身就有个人性和不确定性,因而设计者在体验和接受传统手工艺的情况下,尝试一种不同于工业产品设计的非理性方法,有类似艺术创作的偶然性与不确定性特征。实验所

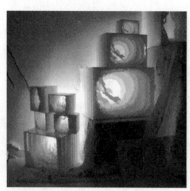

图 5.20 "有故事的光"

探索的就是一种来源于本土文化生态环境的可能性，如同手工艺人的创造规律，而不是直接来源于功能需求或市场需求的方法，如果"仅仅从实用主义的观点对待设计，设计就变为被动的行为，设计的创造性就成为迎合世俗的不同人口味的厨师劳作"⊖。

从本土设计的具体实践看，随着文化自觉的呼声与对地域文化的重视，本土设计观念的流行值得赞扬，但也有不少是"贴标签"或"肤浅化"的表面性设计，或者是把文化符号向产品移植的"强加性"设计。以目前的设计文化生态状况，设计的探讨语境主要围绕价值探索与创新追求，肯定积极意义的话语多，而针锋相对的坦率批评实在太少。因此，从理论向实践的扩展性研究，至少能让设计者具备较开阔的自我批评视野，把共生理论作为一种设计实验，算是一个起点。

如滕守尧所说："在讲究功利和功能的工业社会中，……必须采取一种反其道而行之的态度，将这些一直埋藏在表面繁荣的生活海洋中的神秘小岛揭示出来"⊜，实验产生的这些作品不是复杂的或"轰轰烈烈"的大设计，而是朴素的、单纯的小品，但其中却不乏意味深长的生活含义，是如同艺术人类学对"技术背后的意义"⊜的思考与追寻，给人留下深刻印象。我们所珍视的各种民间艺术不正是在生活的朴素与平淡中"小中见大"吗？无论是在教学上，还是在设计与制作的技术上，民间艺术都有一些可借鉴和可发展的经验。这些实验带有非物质设计和追寻文化含义的特征，我国传统的设计中"技术背后的意义"是非常丰富和深刻的，现代中国设计就需要对"意义"深刻性的追求。反观西方现代设计，其所追求的"意义"已经发生了改变，如功能性原则，是把设计的形式指向了为功能解说、为技术表述，为美化而存在的形式就被认为是不合理的，因此出现反对装饰意义的"罪恶说"。或许现代设计与传统设计的差异正是理性与意义之间的差异，本土设计应当发现传统与民间的理性，如传统智慧、民间智慧，也应当有能力感受由理性转化出的审美智慧，设计的理性与感性之间的桥梁应当就是这种智慧，由此设计的本质才能回归到创造生活的基点。

⊖ 舒湘鄂. 设计物语——设计学的基础理论研究 [M]. 杭州：浙江大学出版社，2013：34.
⊜ 第亚尼. 非物质社会——后工业世界的设计、文化与技术 [M]. 滕守尧，译. 成都：四川人民出版社，1998.
⊜ 李立新. 设计艺术学研究方法 [M]. 南京：江苏美术出版社，2010：109.

5.1.2 跨专业的综合设计实践：傣族传统乡村的文化振兴项目

案例研究方法是多专业整合和跨专业合作，基于地域文化生态环境开展综合的本土设计实践。由多个设计专业组成团队，针对传统村落的文化生态建设问题，与当地居民共同进行研究与实践，下面主要分析案例的综合实践方法和结果。

1. 项目背景研究

设计项目在西双版纳傣族自治州的曼扁村开展。该村面积3.32平方公里，气候温和，自然环境保护较好，丰富的植被与有傣族特色的村落融为一体，构成了良好的环境景观。

从自然、文化观念、生活方式等在视觉、行为、物方面的体现进行考察，自然环境、人文景观、文化观念等是设计的资源要素，包括景观（自然的、人工的）、物产（自然物产、农业经济）、技术（建筑技术、手工艺技术）、艺术（建筑装饰、服饰、器物）、宗教与民族文化观念等。设计需求包括多方面，如自然景观的利用、规划，建筑群、建筑单体、手工艺文化、产品、视觉传播等，因此目标是设计一种综合体现傣族传统文化特色，又满足现代生活舒适要求的宜居环境，是一个兼具旅游、文化传播功能和居住功能的小型社区。

在环境的形态方面，建筑特征存在"异化"现象。傣族的竹楼是传统的干栏式建筑，是傣族文化和村落的传统性象征，但自2003年重建后，现代建筑形态的进入导致建筑形式发生了较大变化，并且有加剧的趋势。图5.21显示了四种建筑形态的构成比例，其中"一级"与"二级"建筑应该是进行研究与保护的重点。

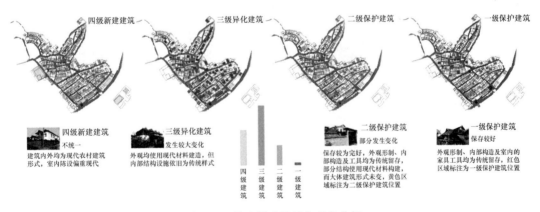

图 5.21 曼扁村建筑异化现象分析

手工业资源方面，傣族的"慢轮制陶"、织锦、竹编等是传统的手工艺，其中还有与当地南传上座佛教相关的独特"贝叶经"制作工艺，采用贝叶树叶片加工为书写经文的材料，具有比纸耐久、防虫的优势。

宗教与民俗方面，傣族全民信奉佛教，生死、婚嫁都与佛教密切联系，如男子从小就必须有三个月的和尚生活经历，佛教观念、故事、传说不仅是地方性知识的构成，也演变为民俗活动和节日，比如"泼水节""浴佛节"、集体歌舞活动等，由此也延伸到乐器（如象脚

鼓、葫芦丝、铓锣等)、节庆服装(孔雀衣等)及生活服饰的制作工艺。

2. 设计需求与策略分析

设计需求基于调研和对当地资源的分析,首先在环境需求方面,园区内的现有的建筑物有佛寺、民居和居民活动的公共区域。佛寺是民众活动的中心,设计需求主要是周围与之配合的环境景观,不对佛寺进行改造,也不能对其形成干扰;而民居存在一些问题,需要进行细致的分析,提出改造设计方案。另外,旅游与服务的设施,以及景观设施是较为缺乏的,需要同时对外来旅游者和本地居民提供服务,如民宿、文化传习馆,从功能、布局方面提出方案,并且进行创新设计。

其次是产品与视觉传播方面,主要关注当地竹资源与农产品,有以竹为材料的传统手工艺,有傣族织锦、土陶、贝叶工艺,手工艺与佛教当中有许多可提取的视觉资源与技术资源,产品创新和传播设计需要进行更紧密的结合,目的是在为手工艺提供产品设计服务的同时,通过视觉设计的配合,提供平面、影像等的传播服务。

设计思想上,借鉴生态博物馆的理念,定义为一种"类生态博物馆"的设计,既突出文化生态保护、传播与体验的功能,又与当地的社会发展需要相结合,目的是振兴当地的傣族文化,使文化生态回归传统主流特征。提出三个关键词:"尊重"——尊重社区的传统价值观,"整合"——技艺、艺术、生活方式、设计的整合,"活力"——传统文化活力与自然生态活力,由此形成如图 5.22 所示的工作框架。方法是尽可能利用原有的环境条件,使用本土居民熟悉的技术和视觉形态,从而避免居民对设计产生陌生感和侵入感。设计团队由建筑、景观、室内设计、视觉传达、产品多个专业的人才构成。

	手工艺平台	艺术平台	旅游平台	生态农业平台	信息化平台
品牌	一个寨子的故事	曼扁浴佛节	西双版纳	农耕生态博物馆	智能(曼扁)
基础建设	工作室/作坊/体验中心/教育基地	工作室/公共空间/教育基地	酒店/民宿/餐厅/配套	农耕实验室/生态农业教育基地	本地服务器/灾备服务器/云端信息中心
运营项目	传承人工作室/设计师工作室/学生下乡/体验与培训	艺术家工作室/青年艺术家招募计划/艺术节/艺术论坛/艺术教育	生态体验/手工艺体验/艺术活动参与	试验室/生态农业科植/生态农业培训	信息化一体平台/支付一体化平台/智能旅游平台
产品	手工艺设计品/旅游产品	艺术品/艺术衍生品	住宿/餐饮/体验购物	有机农产品/绿色食品	旅游应用/支付应用/APP应用
项目细分	粗陶/心茶/傣族构树纸手工本/古法红糖/贝叶书签/菠萝干/香蕉干	书画/当代艺术/诗歌/影展/行动剧场/本地音乐表演	民宿/餐厅/茶室/旅游服务综合体	区域农产品	信息系统/旅游系统/管理系统/支付系统

图 5.22 曼扁村项目工作框架

3. 设计组织过程

设计过程是一个多专业组合行动的过程，贯穿着系统性运作的思路，分为四步。

第一步，场地功能布局研究。工作思路是让整个团队参与总体的思考，对于一个综合性的项目和团队，场地的功能实际上是多种文化资源与要素的分布，不应是一种从图纸到图纸的规划过程，而应当是对功能要素和形态要素的布局过程，既是对场地内容要素的研究，也是对各个设计任务的布局。首先对项目区域进行考察，依据原始地形图，对场地现状进行对照、测绘、分析，同时开展文化场域体验与文化特征寻找，设计团队参与生产、民俗、歌舞、饮食等活动，与傣族人共同起居，甚至参与了一些劳作活动和手工艺体验，把细节与过程进行记录，是一个知识学习与整理的过程，图5.23是对慢轮制陶工艺的学习笔记。目的是在对场地内、外的环境作整体分析的基础上，把文化资源的收集与体验作为思考过程的补充。

图 5.23 慢轮制陶工艺过程记录

第二步，元素提取与设计知识转换。元素资料与设计知识包括三方面：一是民居、寺院、生活用品、服饰等当中的文化特征和符号的寻找，以实地采集对照文献资料做分类研究，用图形、图像的方式进行设计语言转化；二是与建筑技术、手工艺、农业技术、经济、生活方式等相关的生产与生活要素，采用观察、体验、访谈等方法，收集较为系统的信息；三是精神文化方面的知识，包括民族习俗、心理、礼仪、宗教等。三个领域的知识形成一个共享的元素资料库和知识库，对素材与知识的整理侧重于以图版的方式做表达，便于团队内部及与合作方的交流，为后续设计创造条件。图5.24是对多种建筑形态和结构特征的分析，图5.25是对傣族服装和织锦中的视觉元素进行分析。

第三步，通过在现场完成设计草图和符号原型分析，与合作方初步确定思路，基于所收集的资料和所获得的体验知识，开展设计，设计过程中与合作方和其他项目组保持即时的交流与讨论，相互借鉴和交换思想。项目组根据总体目标，共享设计调研资料，分析和提炼设计需求，分为多个小组：建筑与环境设计组，包括景观、建筑、室内设计；视觉传播设计组，包括符号设计、平面设计、视频影像；产品设计组，包括日用产品、旅游纪念品、家具等。

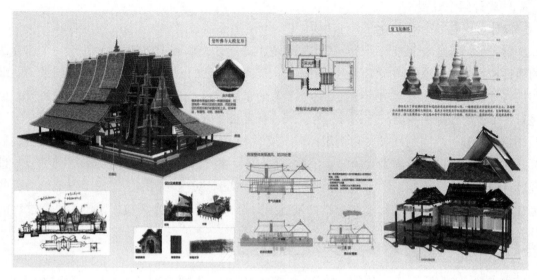

图 5.24　傣族建筑分析图版

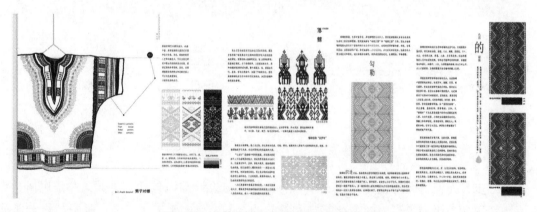

图 5.25　傣族织锦的视觉元素与工艺分析

第四步，完成设计稿，再次到当地进行场地的对照验证，并且与合作方进行讨论和修改，补充设计直至完成。最后整理所有设计过程资料和设计成果，进行展出与生产。

4. 建筑设计成果

从园区的展示、消费、居住功能需求出发，设计包括民居、文化传习馆、民宿、餐厅、茶室等；从傣族文化活动需求出发，设计演出剧场、祭祀广场、泼水广场等。一方面满足旅游和文化体验的功能，另一方面满足园区内居民的生活需要。

民居的改造设计是其中的核心，因为作为"类生态博物馆"的建设目标，居民在当中的活动是文化保留的途径，原有的生活方式、环境形态的保留应当是设计的原则。但经过调研，发现现有民居存在一些问题，是造成建筑传统"异化"的主要原因，有改造的必要，主要体现为三个方面：一是民居聚落较为杂乱，存在乱建的现象，原因是缺乏规划与整体效果的考虑，部分不合理并且破旧的住宅有重建的需要；二是傣族竹楼是当地建筑的特色，不

仅符合民族传统，也是游客兴趣最大的景观，但一些脱离傣族传统建筑样式的民居的存在，破坏了整体的景观效果，主要原因是居民的意识问题，部分居民受外来文化的影响，缺乏主动保持本族建筑特色的意识，同时也由于传统的竹楼不能满足现代生活的需求，因此，通过合理设计和引导来恢复竹楼的特色是有必要的；三是现有的民宅存在功能和安全的问题，主要原因是缺乏设计，布局、建造质量、室内设施都有较多不合理因素，既没有完全体现传统竹楼的建造技术，也没有合理的设计，如图5.26所示。

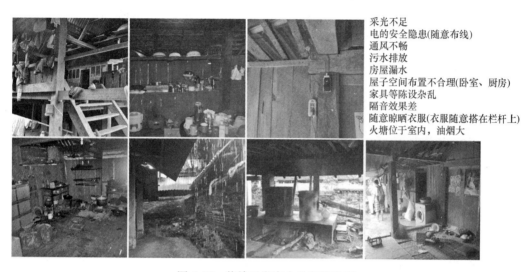

图5.26 傣族民宅存在的问题分析

改造民居的目的是通过现代设计方法的运用，对民居空间、功能、技术和形态做优化，原则是尽可能保持原有的形态特征，保留传统技术的使用，同时也考虑居民的经济承受能力，用较为经济、易行的手段来建造，希望通过样板的设计，建立居民对自身建筑文化的自豪，从而稳定居民自建住宅的文化取向，起到可持续地保护村落文化景观的作用。设计方案的研究主要基于对傣族竹楼的形态和建造技术、过程的分析，通过观察、访谈学习建筑技术，运用三维建模的方法模拟建造过程。图5.27分析了建筑特征和结构、功能的细节，寻找加入新功能和改良的机会点。

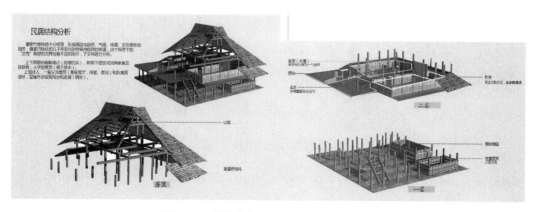

图5.27 傣族传统民居的结构和建造模拟

"竹楼"并不是全由竹制成的,而是竹木结构,其最大特色体现在整体形态和对竹的运用上。竹楼也并非"古建筑",而是适应生活需要的舒适住宅,其内部结构与房间布局是需要进行改良的。图5.28是在平面布局上对空间、卫生设施、通风等方面做了改进。图5.29是对结构和材料的改进,主要侧重通风、防火、结构加固等,但对相关的宗教与民俗观念因素则特别加以保留,主要体现在形态、纹样、符咒、门头等细节上。

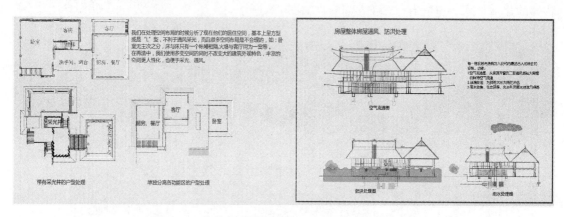

图 5.28　傣族民居样板户型的空间布局与通风处理

图 5.29　傣族竹楼的材料与结构改进

从这一思路与方法出发,设计完成如图5.30所示的6套样板户型,以适应不同的场地,同时通过户型变化,形成多样的建筑群落变化。

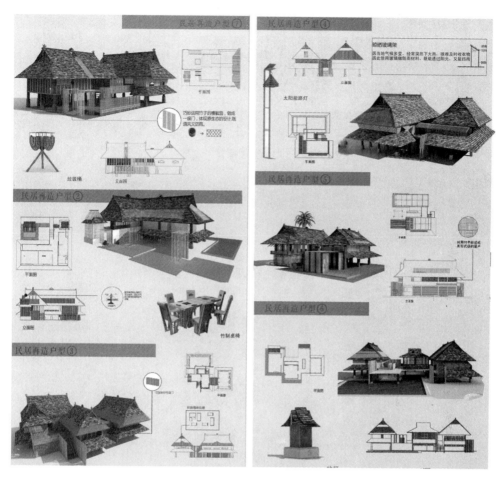

图 5.30　傣族民居样板户型

5. 产品与视觉设计成果

产品设计的目标是从体验、购物、手工艺保护功能出发,希望提供与本土生活及产业建立关系的产品。提出的设计原则是技术与生态的协调性,即基于本土的材料、物产资源与手工艺,面向本土消费者和外来旅游消费者,一方面避免过多地导入现代设计的特征,目的是让原有的本土技术能够延续,本地手工艺人经过学习,可以参与产生,同时本地消费者愿意接受;另一方面,对本土的原有产品做一定的改进,补充一些新产品,有节制地运用现代设计手段,在本土产品的原有特征中加入时尚性和功能性因素,使之进入更大的消费市场。

产品开发分为三个方向,一是面向当地使用者和生产者的产品。由于当地竹资源丰富,民众就地取材,自古就发展出有特色的竹编、竹雕等手工艺,竹制品几乎充满生活空间,如图 5.31 所示为仍在生产的竹编艺人作品和传统民间产品。现代工业产品的普及对传统竹产品带来了冲击,因此,开发新形态竹产品的目的既是提高传统产品的竞争力,也是为了提高传统手工艺的生存能力。图 5.32 所示为经过设计,由手工艺人用传统方法生产的产品。

图 5.31　傣族竹编手工艺及传统产品

图 5.32　与手工艺人合作的竹编产品

图 5.33 是竹餐具及水杯的开发设计，利用竹的材料性能和特征，面向本土的使用者和生产者，从当地人以竹器盛水、盛食的使用习惯中提取文化特征和生活记忆，加工技术尽可能简单易行，让本地手工艺人进行生产。

图 5.33　竹餐具开发设计

第二个方向是面向当地使用的家具产品,在材料、形态上尽可能融入室内和室外环境,构成景观的一部分,考虑一定的时尚化和商品化因素,便于向市场推广,图 5.34 是室内使用的家具,图 5.35 是户外家具。

图 5.34　室内家具设计

图 5.35　户外家具设计

第三个方向是面向旅游市场的产品,包括本土物产的产品化和旅游商品开发。当地农产品以自产自销为主,缺少深加工与产品化,从中选择有特色和商业价值的物产,经过产品开发与推广,可以产生新的产业,为当地居民增加收入。设计手段主要是产品品牌传播设计、包装设计、视觉符号设计。图 5.36 是对当地茶和糖的产品开发与包装设计,图 5.37 是水果深加工产品的品牌、包装和视觉传播设计。

图 5.38 是基于傣族文化与本土元素的视觉设计,把趣味性、符号性、时尚性作为特征,比如基于傣族佛教文化的元素,把严肃的宗教含义做人格化和轻松化的解读,让佛也带有表

情和性格，应用在网站、广告、书籍等传播媒体上。

图 5.36　茶和糖的产品开发与包装设计

图 5.37　食品品牌包装与视觉符号设计

图 5.38　傣族文化元素的符号化

旅游商品面向外来人群，一方面需要考虑非文化持有者的外部眼光，符合旅游消费的特征与兴趣，因此需要具有较为强烈的文化信息，以及具有一定认知度的文化符号；另一方面需要考虑文化的传播，把非物质文化信息通过物质产品来传递，因此是文化产品与消费品的结合。两方面的结合，应当是具有一定实用功能，又与本土环境具有联系的产品，既有旅游纪念品的特征，又有实用品的特征。图 5.39 是工艺扇的设计，用竹、纸、布等材料制作，思路来源是当地的气候特征与傣族的生活习俗。由于气候炎热，扇子较为常用，傣族妇女优雅打扇的生活情景成为一道风景，也带动起游客效仿。"风凉""庭乐""夏怡"分别代表了三种生活情境，成为不同扇型和风格，图案使用傣族的纹样元素，把本土的实用、艺术、材料、技术做了结合。

图 5.39　傣族工艺扇设计

图 5.40 是竹制玩具的设计，在文化传习馆中使用，由当地手工艺人制作，并让儿童参与学习和体验，让儿童感受民间用竹造物的智慧，留下旅游与文化体验的记忆。

图 5.40　竹制玩具设计

5.1.3　实验研究小结

以上设计实验与综合实践验证了两项假设，一是以文化生态观为指导，以文化生态理论共识与系统性本土知识的建立为基础，从设计要素与本土资源的生态关系入手的设计创新可

能性;二是由研究者、设计师、手工艺人、生产企业构成设计团队,在一个特定的地域性文化生态环境中开展系统性设计实践的可能性,以及以系统方法解决综合项目中的实际问题的方法。验证假设的核心就是针对需求的设计求解。

(1) 文化体验对于定义需求的作用

从需求与求解的关系来看,以上实验和项目是"虚"与"实"相结合的实践。"实"是需求方的着眼点,体现在设计是具体而有限制的;"虚"则是设计研究者的着眼点,体现在基于研究和文化生态目标的理想化,但这种理想化并不是抛弃现实的限制,自行其是,而是把项目作为研究与实践的扩展。文化的体验在实际需要上大大地扩展了设计任务与责任,超出作为商业项目的任务范围来考虑更多的文化生态问题。狭义设计观把设计定义为现代设计,意味着设计的理论、价值都需要重建,毕竟在社会巨变的今天,设计的作用和设计观念都已经发生变化,传统的设计观已经远远不能解决今天的问题,但也不否定传统的设计手段在现代社会中仍有意义、仍发挥作用。设计与传统文化的关系是对传统文化进行创新运用,同时也是创造一个传统文化在现代社会中存在和延续的生态环境。

实验项目的需求命题,是在设计者对本土文化环境中的设计知识获取过程中产生的,这一过程的价值在于设计必须处理文化知识、技术与文化资源的生态相关性,而不仅仅是经济与技术的相关性。从经济与技术出发,可能的结果是把需求定义在文化符号的商品化运用上,可以快速得出设计求解的结论,但将会忽略较多的可能性与文化因素,而基于较广泛的文化生态资源获取和深入体验的设计方法,不会是高效、快速的方法,但却可以挖掘出更多的创新潜力。主要原因在于,设计的价值是由设计者的价值取向与技术能力决定的,价值取向是思想根源,文化场域体验与知识学习比视觉符号的获取更为深刻,原因就在于构成了设计者的知识系统,有可能进入到设计者的价值观系统中,从而主导着对设计需求的定义,影响设计求解的思维模式。比如当下有的设计师认为西方现代设计模式是中国设计发展的解决之道,另外一些设计师认为中国模式是不同于西方设计的另外一条路。从文化生态观的角度看,二者都有存在的价值,解决之道应该是更广阔的文化价值观和多样性视野。

(2) 设计过程的意义

以上实验结果并非都能得到"好"的评价,但体现了过程与方法价值。本土设计体现了地方性知识的运用,在获取知识时,可以从文献或专家阐释获取,这种方式的特征是"权威""公认""正确""地道",但这些文化解释和解读是带有"先验性"的,而设计创新需要的知识并不是以正确和权威为标准,同样,设计的结果也很难用权威和正确来评价。设计是理性地解决具体问题的行动,但也有大量的设计是"种种能引起诗意反应的物品",体现出"一种无目的性的、不可预料的和无法准确测定的抒情价值"[一]。因此,直接从生活中获取的素材更有灵性、活力,更真实,更偶然。比如外国设计师在进行中国设计项目时,

[一] 第亚尼. 非物质社会——后工业世界的设计、文化与技术 [M]. 滕守尧,译. 成都:四川人民出版社,1998:3.

也必然先进行本土文化的体验，收集本土知识，由不同理解和认识产生多样性的设计成果，这正是设计创新的意义所在，不同于传统阐释学所说的"误读"，而恰恰是"不确定性和见机行事性"的艺术本质。

(3) 系统性工作的价值

综合项目是设计团队的系统性工作，面对的是更"实"的需求，因而也是更多层次的需求。村落实践是与当地实际需求配合的项目，既需要集思广益的大胆创意，又需要与实际经济指标相符。有不少专业的设计单位、企业做过尝试，但建设方之所以青睐研究团队，并不是出于"价格"因素，而是出于对研究方法和设计思想的兴趣。可见，对于以文化的综合性为特征的设计项目，商业性和分散性设计模式已经显现出了局限性，而一种跨学科、多专业结合的，并且超出需求方视野的设计工作模式是文化性项目所需要的。笔者认为，这正是设计系统工作的文化生态效应的体现，因为对于商业设计模式，设计的着眼点将是经济性因素主导，虽然价值取向也可以同时兼顾商业价值与文化价值，但设计与需求的系统关系是基于经济生态的，这是由商业运作与企业行为的本质决定的；而对于以文化生态系统为着眼的设计模式，设计与需求之间是文化生态系统关系，虽然也必须兼顾商业价值和经济发展，但总体价值取向是文化价值观与文化生态观，着眼角度与起始点的不同，必然决定设计机会点选择的不同，设计行为的不同。更重要的是，本土设计能够具有文化价值的原因，是因为需求是本土性的，在文化关系上更是具有本土生态性的。设计求解是对特定文化生态环境内的问题解答，对设计结果的评价也必须基于本土的生态，如果不以这个认识为基础，很有可能对设计结果做出完全不同的评价。

基于以上实验研究，一方面积累了本土知识与设计方法应用的经验，另一方面也明确了系统性本土设计在地域文化生态环境中应用的任务与作用，价值在于体现从微观项目到综合项目的规律与特征。

5.2 地域设计生态系统实践研究

基于地域环境研究设计生态系统的建设模式，包括一系列的地区项目，分为11个子项目，是针对较大范围的设计服务，是设计系统对多样化地域文化生态系统的导入。包括两个阶段，一是多个地区的实践项目，是一个阶段性演进和探索的实验过程，从尝试设计对地方文化建设的参与开始，逐渐摸索，基于不同类型的地方项目，经过对比和综合形成运行模式，共完成了10个地区的合作项目。

第二阶段是基于10个地区项目成果的综合性项目，是地区项目实践的扩展研究，目的是把研究与实践的经验进行总结与深化，同时开展国际合作、研讨与发布，是一个研究与推广相结合的活动，主题概括为"美丽云南"设计创意活动。11个子项目的总体研究过程从实验尝试开始，在经验的积累中，逐渐形成一种工作模式，其意义在于得到了多样性的地域文化生态系统知识，从而探索设计的系统性工作对文化生态介入的多样化模式，见表5.2和图5.41。

表 5.2　地区项目设计实践简况

序号	项目名称	合 作 地 区	展出发布地点	参与专业数
1	创意腾冲	腾冲县（现腾冲市）	云南艺术学院展厅	1
2	创意喜洲	大理州喜洲镇	云南艺术学院美术馆、大理展览馆	4
3	创意香格里拉	香格里拉县	云南省科技馆	6
4	创意峨山	峨山县	云南省科技馆	6
5	创意富民	富民县	云南省科技馆、富民县展区	6
6	创意石林	石林县	云南省科技馆	6
7	创意鹤庆	鹤庆县	昆明国际会展中心	6
8	创意瑞丽	瑞丽市	昆明国际会展中心	6
9	创意个旧	个旧市	云南艺术学院展厅、个旧展览馆	6
10	创意寻甸	寻甸县	昆明国际会展中心	9
11	美丽云南	云南省	昆明国际会展中心	9

图 5.41　与云南地方政府合作的设计项目

5.2.1 地区项目研究过程概述

1. 开端：基于地域文化的设计尝试

目标是设计为地方服务的尝试，选择了滇西的腾冲县为设计实践地点，把设计应用于离中心化的现代城市有一定距离，并且保留了较多原生文化的地区，目的是尝试设计解决地域性需求的方法，主要关注点是地方的文化传播。

通过到腾冲县进行调研、采风，发现和体会到当地独特的文化和城市风貌，腾冲的文化生态还保留着较多的传统特征，现代设计主要体现在新城区的环境建设中，而城市形象与文化特征还没有进行设计的转化。因此作为实验，选择从视觉传播与地方城市形象的结合入手，以视觉设计语言来表现地域民族文化，从多样的角度追求"像"的独特与"意"的独到，产生了十套围绕腾冲的文化特征表现、以形象符号提炼创作的设计作品，包括平面设计、视频影像和展示，尝试了与区域经济、文化和旅游产业相结合的本土设计。

这个项目是规模较小的实验，启发意义在于，从当地历史、民族文化的挖掘入手，可以发展出有价值的创意设计作品。尤其是可以看到，从地方的深入调研入手来发展设计需求分析，是一种符合地方文化需要的设计服务方法，也是一项值得深入和扩展的设计研究实践。

2. 与地方政府合作的实验

（1）实验目的

基于第一次设计创意活动尝试的收获与思考，设计团队发现了设计与地方需求结合的价值，并且需要与地方进行深度的合作，主要有两个关键点：一是对民族特色和地方特色进行全方位的研究，能够找到更多的设计机会点；二是与当地政府建立深度的合作，获得政府和企业等机构的协助和参与，能够使设计队伍更有积极性，从而与社会需求建立密切的联系，让设计触及更实际和更深刻的地方需求。

（2）设计过程与内容

设计项目主题为"创意喜洲"，合作对象是大理白族自治州喜洲镇，这是一个文化传统深厚但"名气"并不大的古镇，其白族建筑艺术与生活形态是研究重点。设计团队由环境艺术、视觉传达设计、民间艺术与产品设计、动画等专业的人员组成，第一步是对当地的民族民间文化进行广泛的调研，提炼出喜洲镇白族民居、马帮文化、集镇商贾文化为创意核心的设计思路；第二步是通过与喜洲镇政府的交流和研讨，提出基于当地文化的设计需求分析，得到了政府的认可，随后制定出项目计划；第三步是开展设计，分专业完成具体的设计任务。

设计内容包括两方面：一是从城市文化形象出发的视觉形象传播设计，是由多种专业共同完成的综合设计，由古镇的景观设计、建筑设计、视觉传达设计、动画宣传片、网站设计等构成一个视觉系统；二是针对具体需求的微观设计，包括民居改良设计、传统手工艺的产品创新等。最终完成的设计成果在昆明和大理市举行展览。

（3）实验价值

这次实验经过了较充分的准备，首先是对设计团队的广泛动员，毕竟远赴大理进行深入

调研需要大量的人力、物力支撑，并且设计目标并不低；其次是尝试与地方政府的合作协商，当地政府部门从置身事外的观望，到最终被诚意和成果打动，主动邀请到大理展出并向企业推荐。得到的启示是，设计寻找问题与求解是一个双向的过程，在特定的文化生态环境中，是一个基于系统的生态互动过程。地方政府和企业及民众的需求涵盖了文化生态系统的多层级需求，从设计实验结果来看，设计的最终完成是需求方与设计提供者基于文化生态研究共识而产生的结果。这说明以多专业的角度主动挖掘地域文化的设计机会点是有效的，体现了设计与地方需求结合的价值。

3. 主题性设计的探索

（1）设计主题设定的思路

设计与本土文化的结合是一种选择，这种选择需要以地域的文化主体性为核心，以文化生态的特征为出发点，不同于普遍意义上的设计创新，设计应用主题所面向的是当地的文化环境和市场环境，因此项目的主题选择将体现出对地域文化主体性的理解，是设计的重要关注点。对主题的研究主要是对文化特征的提炼与对设计目标的浓缩，从地理环境因素、民族文化的构成和历史因素、社会经济因素进行特征分析，寻找地区的差异，发展出设计机会点。同时，设计机会点的寻找不是基于兴趣或某种文化形式，而是要指向一种文化的整体特征，经过设计思路的发散与集中，从而归纳为项目主题。

（2）主题的差异化研究与实践

富民县、峨山县和香格里拉县是三个合作地区，也是三个不同的设计主题。

① "创意富民"

富民县是昆明市的下辖县，史称"滇北锁钥"。从其地理区位、生态环境、经济构成及民族文化构成等方面分析，富民有较好的区位优势，处于以昆明为核心的"半小时经济圈"内，其农业、工业、旅游和民族文化等资源有一定的开发潜力，对设计的需求较大，也较为多样。设计机会点体现在第三产业的发展潜力，可以通过设计把当地的第一、第二产业的资源进行转化，应用到以本地为中心，并扩大到更大地区范围的市场和文化环境中，其交通的便利也有利于经济、文化资源的流通与传播，是一个非常开放的文化生态系统。

基于此分析，把创意富民项目的主题定为"东方玫瑰园"的形象打造和绿色郊野中的"现代化乡村城市"，目的是提炼当地的城市整体特征与发展方向，进行文化形象的转换，做城市的形象设计和宣传，同时以当地特色产业为出发点，进行设计的产业化开发。"现代化乡村城市"既体现其现代化的城市发展路线，又尽量保持其区别于昆明和其他县市的乡野特征，"东方玫瑰园"重点突出其生态资源，尤其是花卉等种植业与养殖业和旅游产业的结合。多个设计专业在分组工作过程中，都围绕这个设计主题，主要的设计内容为城市的文化形象、旅游形象的综合营造，包括城市规划、街区的设计、视觉传播设计（如平面广告、视频、网站等）与旅游产品（包括民族特色手工艺产品、生态农业产品等）的结合，最终的作品在昆明和富民县分别举办展览，有部分设计成果被企业采用，进行深化设计成为产品。

② "创意峨山"

峨山县全称峨山彝族自治县，是我国第一个彝族自治县，也是云南第一个实行民族区域自治的县区，民族文化是其文化生态特征的主要构成，彝族人口占总人口的一半以上，同时又有17个民族混居其中。调研的主要方向集中于彝族文化生态的考察。当地彝族的多种分支中，以尼苏支系最有特色，由于尼苏妇女的传统服饰图案精美、花样繁多而被称为"花腰彝"。其传统的"土掌房"也是兼具民族历史文化特征和自然生态特征的建筑形式，但大部分村落已经随着现代化进程转变成"新农村"，传统彝族文化多数已经变成"遗产"。如笔者在调研中就发现，花腰服饰、土掌房都需要多方"寻访"，才能找到少许，但花腰彝的文化是一个分布较广的文化生态系统，一直延展到与峨山相邻的石屏县，如慕善村及水瓜冲村、龙武镇等都有花腰彝村落，各地传统文化的存有程度和保护力度各不相同，但都觉察到了本民族文化的意义和潜力，各村之间的交流仍然以本族文化活动为主。经过分析，把项目的主题定义在彝族文化的重现和设计创新的结合上，以"彩绘峨山"和"走近花腰彝"来做归纳，意在体现民族文化在城市及乡村现代化生态环境中的丰富多彩，重新发现其价值，让设计走近文化，而不是让文化走向现代设计。

设计目标包括两个方面，一是花腰彝村落的规划设计与建筑改良设计，主要是基于当地传统建筑文化衰退严重的现象，希望以现代设计的介入，探索村落聚落及建筑形态的保护与改良。彝族土掌房的建造技艺综合了其民族的多种文化，当中包含着丰富的文化基因和传统知识，如对土、草和木材料特性的结合就是一种适应气候和环境的传统方法。民居的布局与结构中还包含着彝族特有的家族观念，建筑聚落更是构成了一种独特景观。由于村落依山而建，土掌房都建为平顶，各家各户屋顶相连，不仅是一个可以连通全村的立体通道，更成为一个全民共享的立体式"广场"。这种建筑和聚落形态成为花腰彝生活中的一种综合文化环境和文化生态载体，但许多"新建筑"的出现已经对其造成了一定的破坏，传统的土掌房也有技术与功能上的缺陷。基于这样的情况，把规划和设计的重点放在对传统建筑技术的保留与改进，以及对建筑形态特征的限制性规划研究上，提出了保护传统建筑群形态的规划方案和限制要素，并且设计了一系列传统建筑的改良方案，包括公共建筑和民居，既最大化保留传统的聚落形态，又需要满足民众的生活需求。

二是传统手工艺的创新设计与保护的结合。调研中发现，即使是传统建筑保存最好的村落，在民族刺绣手艺的保护上也已经显得捉襟见肘，青年们不再热衷于学习这种难度和工作量都极大的手艺，工业化生产的化纤材料、塑料等服饰替代品大量出现，取代了原来的手工"真品"，既是对传统剪纸、刺绣等手工业的冲击，也是对传统文化生态的破坏，老年人们甚至把收藏多年的衣服廉价地卖给游客。为此，设计团队开展了两项设计尝试，一是在当地组织了"花腰彝刺绣手工艺大赛"，目的是重新唤起民众对传统手艺的重视，自发对手工艺文化进行保护和传承，通过帮助当地争取资金，组建了刺绣手工艺协会，帮助手工艺人申请非遗传承人资格，建立了"走近花腰彝"网站，对花腰彝文化进行宣传。二是开发以彝族刺绣为主题的时尚产品，如服装、挎包、绣花鞋、家居用品等多种布艺产品，把订单交给花腰彝妇女参与生产，再由项目合作企业收购，把产业链延伸到了昆明和省外市场，虽然规模

仍有限，但毕竟给了当地民众和企业一种有效的示范。在一系列活动的带动下，妇女们的民族热情重新高涨，纷纷把压箱底的衣服拿出来亮相，展示、比拼各自的手艺绝活。

③ "创意香格里拉"

香格里拉县是云南迪庆藏族自治州的首府，是云南著名的旅游目的地，原名为"中甸县"，2001年改名为"香格里拉"，包含着把当地视为"世外桃源"与"圣地"的含义，也有扩大旅游宣传的目的，因此，当地政府提出的主要需求就是设计与旅游产业的结合。经过调研与分析，把设计项目主题归纳为"还原香格里拉"，目的是把当地的原始生态特征和本土文化作为重点，在尊重自然生态和民族文化生态的立场上进行设计的介入，主要关注了自然环境、自然资源、藏族与纳西族传统文化、藏传佛教文化、传统手工艺等设计机会点。设计过程基于对主题的认识和资源的转化，分为四个方向：一是从藏族建筑文化与生活方式的研究入手，产生出藏式酒店、民居设计、藏式家具的创新设计等；二是从自然与人文旅游资源出发，进行平面设计、动画与网络结合的传播设计；三是从藏族与纳西族传统手工艺的研究与体验出发，结合藏传佛教文化，开展时尚产品、出版物等的设计；四是从当地特有的农业资源（如野生菌类、茶、药材等）出发，进行品牌设计、产品开发、专卖店设计等。

4. 多样化的系统设计实践

（1）项目研究思路

文化的多样性在自然要素、社会历史要素的共同作用下形成，不仅一个地区是基于文化多样性的系统，地区之间的文化差异也构成了大文化生态系统的多样性特点，设计的文化生态观正是对文化多样性的关注。基于前几个项目的实验，设计系统的行动模式和设计方法逐渐形成，得到了一些地区政府的认可，具备了开展持续性项目实践的条件和机会，主要目标是通过对多个不同地区的研究，进行基于文化生态多样性的设计实践。在项目实践中，选择了五个不同的地方城市作为设计对象，从各自不同的地域特色进行分析，挖掘其文化生态系统的核心要素与特征，采用参与式设计的方法，从地方政府、地方企业、民众获取信息，研究设计需求，向民间艺人、文化遗产传承人学习获取设计知识和技艺，并合作完成设计。

（2）设计项目

① "创意石林"

"创意石林"是与石林县及石林景区的合作。石林作为一个旅游资源丰富、旅游产业发达的地区，对设计的需求是多方面的，是一个独特的地域性文化生态研究样本。石林文化生态系统的较大特征是自然特征与民族文化的共生，"石"的文化含义远远超越自然地质标本的含义。彝族撒尼支系的《阿诗玛》叙事长诗在联结自然与民族文化上起到了重要的贯穿作用，使自然生态与文化生态融为一体，民族文化和传说给石赋予了许多的象征含义和想象功能，游客到石林不仅是为了考察"喀斯特"地貌，更是受"阿诗玛"文化的吸引。文学艺术、民族传统、自然景观在文化想象中融合为一个系统，其中"石林"的名称成为一种文化认同，带有民族文化符号的性质。连县名都从"路南县"改为"石林县"，虽然是以旅游宣传为目的，但也体现出对自然的认同，既把人类城市认同于自然，也把自然地貌认同于人化景观，旅游的体验不仅是对自然美景的欣赏，也成为一种故事化的文化畅游。当地设计

需求主要在于旅游开发，再把民族文化体验及具有特色的传统手工艺、饮食等服务业进行结合，可以形成一种以旅游产业与服务为核心的设计集市。

基于多样的设计需求，"创意石林"不是用单一的形式表现地方文化，而是在专业覆盖、资源挖掘、题材设定上进行扩展。一是做多主题的尝试，如彝族的"火把节"与"火"文化的主题挖掘，"阿诗玛"传说的设计品牌转换等，设计了主题餐厅、酒店、产品品牌等；二是对新旅游资源的发现与旅游体验的创新，如"长湖"景区的设计，彝族传统村寨的旅游服务设施设计，网络虚拟旅游设计等；三是基于传统手工艺与农业的产品创新，如刺绣手工艺产品、灯具、玩具、传统食品等。最后完成的设计创意作品在云南省科技馆举行了展览，同时举办了"创意石林高层论坛"。

② "创意鹤庆"

大理鹤庆县是云南传统手工业产业化的典型代表，手艺的历史传承和产业化发展是当地的文化主题，其中又以手工艺最发达的新华村为龙头。手工业是新华村主要的经济形式，如银器打造、瓦猫制作等，银器与白族、藏族服饰相关，瓦猫则是白族民居门头上必须摆放的脊兽，具有驱邪降福的宗教意义。新华村几乎家家都有绝活，造就了崇尚手艺的文化生态环境，不仅整个大理的白族文化圈是其服务的市场，而且扩大到香格里拉和西藏地区，手艺成为联通经济、艺术、民俗、礼仪、宗教的文化核心，也成为其文化生态系统的主要特征要素。设计项目以鹤庆的特色工艺和旅游资源为核心，对新华村、"石寨子"手工艺基地、民族民居、瓦猫工艺文化、鹤庆乾酒厂、草海湿地等自然、文化资源全面进行调研，完成了包括新产品开发、景点规划、酒店等旅游服务设施设计、传播设计等工作。

③ "创意瑞丽"

瑞丽市隶属于德宏傣族景颇族自治州，是一个以边境贸易和民族文化为特征的城市，其特征可以归纳为"边、情、绿、宝"，即区位条件、民族风情、生态资源、玉石翡翠贸易与工艺四个方面，形成了一个立体的文化生态环境。相比前面几个地区，瑞丽是一个较大的城市，文化生态资源也较为丰富多样，可以产生较多的设计方向，因而需要针对当地的现实生态和阶段性的发展需求，明确设计方向。经过调研，发现瑞丽与缅甸三面接壤的"边"的地理条件，既是其文化交流、经济来往的独特环境，又是一种独特的旅游体验，一些村寨跨越两国，甚至一口井、一座建筑都为两国共用，文化、经济的密切交流促进了当地的社会开放和民族团结，其中玉石贸易和手工艺是一个设计价值的增长点，而旅游则可以面向国内外更大的范围。因此设计定位为"森林式、生态花果园林城市，候鸟型旅居城市，区域性国际商贸旅游城市"的建设，在旅游产业、城市建设、文化产业、珠宝玉石产业、边贸产业各方面，通过环境艺术设计、产品设计、传播设计等实践促进多种产业的发展与结合。经过项目实践，发现对于一个较大的地方城市，其文化生态环境范围更大，也更为开放，需要一种涵盖面较大的设计系统介入，同时又需要有目标针对性的阶段性设计推进，可以更持续地发挥设计的作用。

④ "创意个旧"

红河州个旧市以锡矿产业为支柱，是一个传统工业转型城市的代表，因资源的逐渐枯竭

和生态压力，产业转型成为主要的设计需求。在产业经济转型和生态转型的语境下，个旧的文化生态特征带有浓重的历史性、象征性，既需要艺术化手段的介入，又需要对具体而细微的设计需求做出判断，比如锡工艺文化产品、历史记忆的设计转化等。"创意个旧"根据个旧市政府确定的"立足有色，超越有色；立足老城，建设新城"的长远发展战略思想，探索以产业转型、传统手工艺产业化为核心的设计创新。在策划和设计过程中，从当地采集最富本土特色的文化元素，从"矿山文化旅游、锡工艺文化、早期米轨铁路文化""文化锡都""休闲锡都""旅游锡都"和"生态锡都"等不同的视角提出设计思路，通过发掘当地的文化资源和产业资源，分析个旧历史文化与现代文化的特色与内涵，开展旅游策划、街区规划、建筑、景观、产品、网络传播等方面的设计。

⑤ "创意寻甸"

隶属昆明市的寻甸县是一个回族彝族自治县，有很好的自然和农业基础，但民族特色和地方特色却逐渐有"隐退"的趋势，文化生态受现代化和城镇化的影响较大。调研发现，其文化生态资源较为丰富多样，有多种民族文化的共生，有草原、山地、湖泊等自然景观，有红军长征柯渡纪念馆，毛泽东、周恩来、朱德率领的红一方面军和贺龙率领的红二方面军二、六军团曾先后经过寻甸。人、文、地、产、景的丰富，给各方向的设计团队提供了多样的发挥条件。其中比较突出的特点是旅游资源丰富，但当地旅游产业却较为薄弱，一是由于缺乏设计的参与，二是缺乏有效的推广。因此，把自然地理的旅游资源与民族文化资源进行结合，是一个有意义的设计方向，也是一种有探索价值的本土设计尝试。通过与寻甸县委、县政府及当地专家学者的深入研讨，提出了打造民族文化和谐、生态旅游城市建设思路，展开设计，完成了平面视觉形象、城市景观、乡村景观、建筑设计、旅游商品设计、动漫设计等项目，从不同的侧面展现寻甸的风土民情及特色少数民族艺术。

这一系列项目的主要收获是到不同类型的地方探索样本，针对不同主题，从理论支撑和文化生态分析入手，寻找实在的可行方案与策略，确定多样化的设计目标，从而发现本土设计与文化生态环境相结合的多样化路径，团队得到了锻炼，也开拓了研究与实践相结合的思路。

5.2.2 地区案例的工作方法分析

设计实践覆盖了云南多个具有不同地域特色的地区，主要目的是把设计放到地域文化生态系统中进行考察，即把设计实践的方法与地域文化生态研究的方法进行结合，通过不同地区的设计考察，研究与地域文化生态结合的设计创新方法。这项工作是一个时间和空间都有较大跨度的项目，基于两个重要关注点，一是多样的文化生态系统，二是文化生态的多样性设计需求，因此需要涵盖云南较有代表性的不同地区，进行文化生态的系统化分析，从中找到设计需求和设计机会点，从而发展出设计的系统化策略。

10个地区项目是设计研究团队与地方城市的合作项目，主要有三个目的：一是以多学科结合的方法，通过从地域文化生态出发的设计实践，寻找设计与地方需求的系统结合点，

形成系统性的设计方法；二是通过与地方政府的合作，带动地方政府、企业、民众的参与，使设计为地方文化生态建设服务；三是通过设计系统导入地域文化生态系统，构成基于地域性和本土性的设计生态系统，发挥设计的文化生态效应。

1. 组织架构与工作流程管理

项目实践采用多专业结合的方法，从地区的设计需求出发，进行多样化的设计尝试。为了对各种设计门类的实践进行整体观察，需要工作计划及组织管理的严密，首先通过设计研究团队的组建，形成有效的研究执行架构，如图 5.42 所示。架构主体为大学的研究团队与各专业师生，同时也包括协同创新中心的专家及协同合作机构负责人，包括企事业单位、国内外高校等。

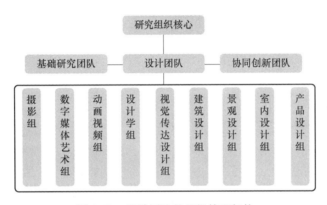

图 5.42　设计团队的组织管理架构

工作流程概括为图 5.43 所示的五个阶段，由基础研究开始，包括基础理论，如文化生态学、非物质文化理论等，结合产业政策、地方发展战略等的分析与对应，同时对国内外的对比案例进行分析与借鉴，展开地区的调研与设计实施。主要包括以下内容：

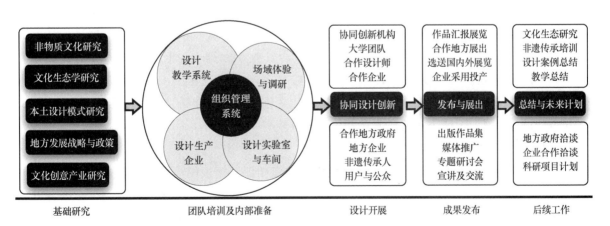

图 5.43　设计实践活动开展的流程

1）开展地域性文化生态的基础调研，主要选择有地方特色和民族文化特色的城市、乡村等地区，借鉴"地域营造"和"社区营造"研究中的"人、文、地、产、景"调研与分

析方法[1]，转换为设计视角的文化资源分析方法，对各地的产业状况、文化资源、文化环境等要素进行文化生态学的分析，对文化生态特征进行把握。

2）组成田野调研团队，运用人类学的调研方法，到案例合作城市和乡村进行考察，并协商相关设计项目及内容。通过召开研讨会，向当地旅游开发公司、旅游局、建设局、文化局、文产办等部门及企业等了解地方的建设和发展规划，对当地的自然环境、产业环境、生活方式等进行实际的调研和体验，从中分析设计需求，提出设计建议进行讨论。

3）针对设计需求，制订初步的项目计划和下一步调研计划，组织多个设计课题小组进行深入调研和场域体验。首先进行有针对性的资料收集、素材整理等案头工作，同时对照当地政府部门提供的资料及素材，制订出调研内容和计划，以利于在实地的田野调研过程中，把文献资料与现场调研进行结合，获取双重依据，从地域性文化生态系统出发，对当地的"人、文、地、产、景"等文化要素和资源进行设计需求分析。

4）在田野调研和场域体验中寻找新的设计需求。一方面由当地相关部门提出设计需求，另一方面由设计团队发现有价值的信息和资源，针对两方面的资料与数据，明确设计的目的和方向，展开具体的设计工作。

5）设计阶段运用跨专业合作与项目分组相结合的方式，针对共性问题和重点设计需求，开展研讨。一方面尽量涵盖地区的所有文化要素和资源，另一方面也尽可能多地提出创意方案和设计方向。强调参与式设计的方法，参与者有多种构成，包括云南本地设计团队（包括合作当地的设计者）、省外与国外设计团队，同时也有当地的文化传承人、民间艺人和政府部门人员参与，形成一个包含多种文化背景和多种设计取向的综合性设计队伍，使文化持有者的内部眼光与跨文化的外来设计者的外部眼光相互补充、相互影响。分组设计的工作过程中，按阶段和进度组织项目组之间进行讨论和交流，从总项目的目标和整体要求上进行评估。

6）汇报展览。以向全社会公开展出的形式进行，包括两项内容，一是地域文化资源发掘与地域文化调研的文献，二是创意设计作品，目的是把地域文化与创新成果同时进行广泛的推广，是地方合作项目的传播环节。专门邀请合作地方的政府部门、企业、民众等，也广泛邀请设计类院校、其他政府单位，一方面能够向社会展示当地的文化特色，另一方面也推广基于地域文化的本土设计成果，既传播当地的文化，也让设计结果接受社会各界的批评，同时使设计成果向生产企业延伸，寻求产业化的合作。

2. 基于调研与体验的工作方法

10个地区的设计项目基于地域性文化生态的多样性，探索设计的介入方式与模式。每个项目都是针对该地区的社会与文化环境特征来提出设计需求，再以设计实践来尝试解决当地的现实问题，既带有实际性的应用目的，也有提出前瞻性思考与探讨的意义。多项目的实践是为了探索多种设计方法，即多样化的设计方法在多样性的文化生态系统中的应用，从而

[1] 罗康隆.社区营造视野下的乡村文化自觉——以一个苗族社区为例[J].中南民族大学学报（人文社会科学版），2015（5）：37-42.

发现设计生态系统构建的地域性规律与系统性方法。

(1) 地域文化生态调研方法

调研的目的是对文化生态特征的把握。一个地区城市的特征体现为多个方面，文化生态观与设计结合的视角是一种综合视角，即以设计学的视角，对地区的地域性与本土性特征做综合性的调研与系统性的分析，从宏观上定义地区的主要文化生态特征，同时从中观与微观上定义设计需求。

1) 调研内容。调研工作基于文化生态理论，采用人类学的田野调研与文化场域体验的方法，范围包括当地的地理环境、旅游景点、民族社会环境、城市生活环境、工业环境等。重点对政府部门、企事业单位进行走访，到旅游景区做实地考察，同时对有代表性的手工艺人进行调研与访谈，对传统手工艺、民俗等做体验式的研究，收集整理当地的文化背景知识。

2) 双重依据。调研获取双重依据的方法是把文献资料与实地考察相互印证。由于文化调研的特殊性，许多文化信息是难以用文字和数据呈现的。文献资料具有一定的全面性和系统性，是研究的出发点，但转述的文献资料也缺失了较多的形象性和生动性内容，设计者需要在场域体验中获取更直接的感受。

调研中把田野调查和场域体验相结合，是一种文化生态学的调研方法，比如设计者直接体验手工艺的设计、生产过程，在文化生态场域中进行长期的学习，可以较深入地理解传统手工艺的特征，并且可以获得接近于文化持有者内部眼光的认知，站在地域文化的角度思考问题，同时也可以调动起设计者的积极性和创造性。

(2) 文化生态多样性的分析方法

调研对象是云南省的地方中小城市和乡村。面对云南省这样一个区域极广、类型众多的民族文化系统，调研目标主要针对文化生态的多样性，因此既需要考虑自然生态的多样性，也需要关注社会、经济、文化生态的不同。

1) 多类型区域的涵盖性。云南作为一个面积在全国省级行政区排名第 8 的大省，在历史上一直有着特殊的文化地位，不仅文化古老，而且民族众多，呈现一种"大杂居，小聚居"的特点。在云南发现的 170 万年前的元谋人，是至今所知亚洲最早的人类；世居云南的民族有 26 个，其中 25 个少数民族占全省人口的 33.37%，云南独有的少数民族有 15 个；云南的自然环境也具有独特性，拥有北热带、南亚热带、中亚热带、北亚热带、暖温带、中温带和高原气候区等 7 个温度带气候类型，海拔跨度大，南北之间海拔高度差别达 6000 多米，不仅植被、动物在多种气候环境中呈现多样性，而且文化也受气候环境影响呈现多样性，同一民族在不同地区就有多种分支，文化差异极大。

研究对象从区域和地方乡镇的多类型涵盖性出发。首先从地理的分布方面，选择了 5 个方向的地区，如图 5.44 所示，包括滇中地区、滇西北地区、滇东北地区、滇南地区、滇西地区；其次，从经济、社会发展与民族文化特征方面，选择多种不同类型的城市和乡镇。地理位置和经济、社会发展的特征既包含气候、资源等自然地理特征，也包含在自然条件下经过历史积累而产生的交通、产业等社会生产、生活的特征，决定了各个地区的文化生态状

况，通过对多地的调研，产生 10 个合作项目，有利于对比在不同自然和社会环境中形成的文化生态多样性特征。

"沉下去"
通过社会学，人类学的理论、方法展开田野调研，获得详实的调研成果；
"浮起来"
借助现代设计的创意理念，解读、解构云南之美。

滇东北·徜徉（曲靖、昭通）
大山包、黄莲河、乌蒙磅礴走泥丸
高原广袤与深邃，孕育与包容着每一个根植这里的生命
走进她，探究她，理解她，
这一路，我们从未停止脚步……

滇中·循迹（昆明、楚雄、玉溪）
调研的脚步
从街里街坊到火把之乡，从聂耳故里到滇中奇景
高原明珠的滇池，热烈奔放的舞蹈，
美味绝伦的三道菜
所见所闻，所感所悟，
云南美，我们从未释怀……

滇南·流连（普洱、红河、文山、版纳）
远眺峦峦梯田，近品普洱飘香；雨林密处的高脚竹楼，层峰叠翠的三七之乡
蓝蓝的天，绿绿的水，巍巍的山，潺潺的河
镜头与卷尺，尽数摄录，细细丈量；钢笔与书卷，认真记录，久久回味……

滇西北·探奇（丽江、大理、迪庆、怒江）
高大帅气的康巴汉子，巧夺天工的剑川木雕；一米阳光的安静邂逅，奔涌蒙勇的天造怒江
风花雪月，红之乡，听不倦洱海堤畔的声声入耳
忘不了金花的妙曼舞姿
大美云南，尽收眼里……

滇西·掠影（保山、临沧、德宏）
细听佤山情歌悠扬，驻足祖国的南麓之窗
绿翡翠、温泉汤，远眺佛塔笙悠扬
设计之梦，随我往天堂，天之南，云之上，红土地，我家乡……

图 5.44　云南文化生态调研的地区计划

2）调研中的问题意识。调研所关注的主题概括为"自然、历史、文化、发展"四个关键词，引导设计团队进行问题的思考和挖掘。表 5.3 中所列的一系列设问，作为任务定义和设计参考指南。问题的设定是动态的，调研的目的不是对这些问题作出解答，而是提供一种团队内部及与调研对象之间的共同话题，从问题的探讨过程中发展出新的问题，并具体化而成为设计需要解决的问题。同时这些设问既涉及文化生态多样性发展策略的思考，也是关于地域文化与本土设计相结合方法的思考，通过对文化生态宏观系统的把握与对具体文化的调查和分析，发展出设计服务的总体目标和具体的项目。

表 5.3　设计调研中的设问

研究问题
1. 如何区别云南边境少数民族文化与临近国家的少数民族文化，并用设计手段进一步彰显云南的亮点？
2. 如何使现有的云南特色产品进一步做出深度与内涵？
3. 如何更有效地物化云南少数民族文化精粹，通过不同的表现方式对外输出文化？
4. 旅游商品的同质化十分严重，且往往同一种产品在任何地方都可以买到，如何改变这种状况，使云南地方特产更具代表性，并难以模仿？
5. 设计与旅游的结合目前仍存在断层，尤其在一些较大的景点中，管理、游览等方面仍存在问题，如何来解决这些非常现实的管理、改造问题？
6. 云南相应的区域性标志非常之多，尤其在昆明国际化的色彩非常突出，但民族寓意及趣味相比之下非常匮乏。如何改变这一现状，从而在城市建设中为文化融入提供更好的思路？

(续)

研究问题
7. 设计能否站在云南的角度上,为国家的文化安全提供更好、更系统的特色化思路?
8. 如何用设计语言在绿色经济发展中找到结合点,并提出可行的思路与方法?
9. 设计能否植入到其他一些亟待发展的产业,如高新、环保、节能等中去?
10. 设计能否进一步与国家亟需发展的产业结合起来,如光伏产业相关的灯具、城市照明等?
11. 设计能否进一步优化云南省的部分产业结构,如更具特色的餐饮业、酒店业、娱乐业等,形成一些管理流程的专利,甚至一套符合区域性特色的行业操作标准?
12. 设计能否更好地利用城市建设中的"死角"或"废旧工地",让它们重新焕发生机?
13. 设计是否可以进一步优化政府发布信息的渠道,丰富政府工作的平台,在兼顾政府职能、彰显地方特色的前提下,使之更有效地与普通群众进行沟通?
14. 设计能否让人更好地改变政府的服务形象,在流程、物品或多媒体平台的运用上,让人们感到温暖,并与云南不同区域的特色更好地结合起来?
15. 如何通过设计更好、更合理地改善政务服务?
16. 如何通过设计更好地协调社区资源,运用不同的宣传阵地,而不仅只局限于普通的方式?
17. 设计能够帮助传统文化得以传承,这一点上有何具体的体现,使之能够形成一套完整的经验供别人借鉴?
18. 如何改造、修缮云南的老式历史遗迹,在不破坏的前提下使之能够得以长久留存?
19. 传承文化是一方面,挖掘文化资源的经济价值是另一方面,在这一点上,设计能否有一些更深入、直接、有效的做法?
20. 云南传统民族文化的梳理是否健全,又怎样能够得到完整的体现?
21. 如何通过设计彰显云南精神,并在各个创意的细节上得以物化与展现?
22. 在继杨丽萍之后,如何通过设计在文化上做出云南人自己的、具有可推广价值的产品品牌?
23. 云南特色工艺繁多,特点鲜明,但产业化程度依旧较低,如何通过设计提升它们的价值?
24. 如何更好地运用云南的少数民族传统民居?
25. 如何通过设计进一步突出、完善云南部分旅游城市的游戏性,将城市与城市联动起来?
26. 设计能否对现有的产业结构"再加工",帮助云南特有的产品尽快在品味上达到国际水准?
27. 设计能否以云南为"试验田",深入探讨"人人关系"的运用,拉近不同人群间的距离?
28. 设计能否与精神文明城市的建设联系起来?
29. 对于环境卫生、安全及保卫工作,设计是否有好的建议,如针对长水机场及即将全面建成、开启运营的地铁等?
30. 设计如何来处理云南高速发展与城市居民人均素质发展失衡的关系?
31. 设计如何进一步"淡化"商业化气息,加强文化气息,尤其对于丽江、大理等形象旅游示范点?
32. 设计对于南亚、东南亚地区的"异域"文化在国内的运用,是否有好的建议?
33. 设计如何结合中国国情以使"外来文化"更好地融入人民生活当中?
34. 设计如何培养创意人才,对未来面向南亚、东南亚的文化创意人才输出有何见解?

3)调研内容与方法。调研内容尽可能全面涵盖自然地理、社会及文化的各方面系统要素,设定一系列命题,包括环境生态、生活方式、经济模式、文化状况、特色资源等方面的内容,注重观察和分析生产、生活与自然生态的关系,以及与资源的关系、与民族文化的关系、与城市化发展的关系、与产业化的关系等。

在设计资源和设计知识的获取上,从"人、文、地、产、景"五个方面开展调研与资料收集,如图5.45所示。重点是把五个方面的内容看作文化生态系统的整体构成,在个别资料

的收集整理基础上,着重从要素的生态特征与关系方面进行分析,在民族民间手工艺、民俗活动、生活场景等方面开展文化场域体验,同时对要素内部和要素间的关系做问题延伸,目的是从要素关系分析与问题讨论中发展出具体的调研子课题,有利于形成指向设计需求分析的命题。

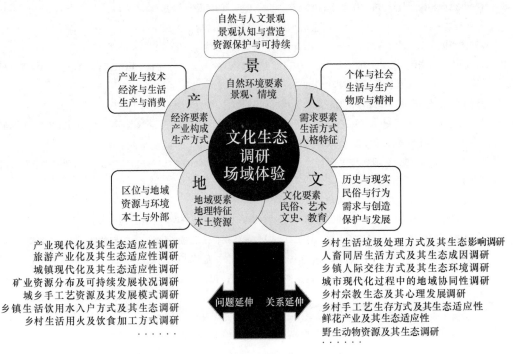

图 5.45　文化生态调研内容要素

文化生态要素的关系分析与场域体验的结合是一种重要方法,有利于寻找要素间的关系线索,建立系统性的认识。如对慕善村的调研中,发现这一个不大的村落却有着丰富感人的文化生态,以花腰彝刺绣、歌舞与依山而建的土掌房聚落为主要特色。民族刺绣手艺主要体现在服装的特征上,歌舞当中又承载着仪式和民俗活动,与民族的深层文化心理相连,民族集体活动自然而然地成为服装展示的舞台,每年的各种民族节日,人们都要着盛装举行盛大的民俗活动,平时也经常自发地组织歌会、舞会、赛装会等集体活动。如果把服饰看作一个文化核心,几乎可以连接起整个文化生态网,既是民俗仪式中的盛装,又可以是歌舞活动当中的"舞台装",生活当中则是民族认同和识别的文化符号,服饰上的装饰又包含着丰富的文化信息和精神能量,成为一种具有结构功能的文化系统核心[一]。其中花腰彝刺绣成为其文化系统当中的一个非常重要的生态要素,每位妇女都以具有一手刺绣的好手艺作为最高追求,既连接着深层的文化心理、家族观念、审美观念,也是一种生命的展示。同时与服装和刺绣相关的剪纸手艺又发展成为一种经济形式,一些剪纸艺人成为专业的图案"设计师",为族人提供绣样的设计,具有文化传播与流通的动能。

4)对文化生态多样性的思考。自然环境多样、民族类型多样决定了各地、各民族文化

[一] 管丽华,森文. 石屏花腰彝服饰的文化功能读解[J]. 云南艺术学院学报,2012(1):64-69.

的多样和独特,文化生态观认为,环境与人共同决定文化的形成、发展与变迁,云南的每一个地区可以说都是一个独特的文化生态研究样本,其中自然与文化的关系、同一民族在不同地域环境中的文化差异、社会的不同民族结构所形成的文化生态关系、历史过程中形成的传统与现代的关系等,都可以在云南找到典型的样本。许多地区由于交通不发达,民族文化和地域经济还处在较为原始的阶段,一方面迫切需要开发和发展,另一方面也急需对文化传统的保护,二者之间的矛盾一直是学界争论不休的焦点,如提倡文化生态保护的"民族文化村"行动,提倡产业带动的"新农村建设""城镇化"等,既在理论上争论,也在实际行动上竞争。云南的地域性文化生态、民族文化生态到底该如何发展?如何建设?还没有统一的结论,甚至许多理论问题也还没有形成共识。

除了关注各个地区经济和社会发展的差异之外,民族文化资源状况也是一项重点,既包括物质文化资源,也包括非物质文化资源,其中非物质文化遗产的挖掘和保护项目等微观的工作开展得较多。云南在全国率先颁布了地方性保护法规《云南省民族民间传统文化保护条例》(2000年),体现了对非遗的重视,但都是单项保护,而系统性的文化生态研究仍然缺乏。如何对文化生态系统进行保护和建设,还需要理论研究的支撑和实际的实践行动。借鉴日本的"传统与现代双轨并行"的双轨制⊖,地域文化、经济和生活特质能够促成多样化的设计走向,可以大胆地进行地域性的尝试。中国设计行业和设计思想也逐渐呈现双轨发展的态势,高科技、新技术为代表的现代工业设计逐渐发达,追求传统文化意义的传统手工艺设计也逐渐上升到重要的位置。民族文化遗产的流失是非常迅速的,不仅有许多传统文化遗产由于后继无人而失传,也有许多的传统文化由于现代化和外来文化的影响而变异,静态的保护无法实现传承和"活态"保护,必须要有一种发展的保护和创新的保护,而"产业化"保护可能产生的破坏和异化作用仍然需要警惕,这就需要理论与实践的同步进行和相互配合。

(3) 文化生态资源的分析与转化方法

文化生态资源是设计利用的直接要素,也是设计转化的文化素材。从文化系统的多样性看,文化生态资源的分析需要一种比较的视角,主要有两种分析角度。

1) 从物质文化、制度文化、观念文化的角度,对地区自然系统、社会系统与文化系统的结构关系及特征进行分析。

首先,在以人为核心的城市社会系统方面,人是社会活动的主体,人通过改造自然与改造自身而创造社会,城市社会的形成又是人的自我驯化结果,人的社会活动依赖城市环境,集体行为特征体现出城市文化的特征。比如个旧"因锡而生"到"因锡而发展"的过程中,人口的大量聚集都围绕着锡矿的开采,城市依矿而产生,人也依矿而生存,从政府层面的发展战略,到企业与民众生存层面的环境适应,都贯穿着矿业城市的文化语境,矿业文化成为个旧的城市文化特征。与之不同的是石林与寻甸,石林的城市文化特征是旅游产业与民族文化的结合,城市环境的建设围绕着旅游发展的语境,在历史发展过程中,人的社会活动也逐渐由适应向主动与旅游经济配合的方向演进,而寻甸则正处于一个复兴民族文化特色与寻找

⊖ 黄彦. 日本设计中传统与现代并存的特殊性 [J]. 科技信息, 2007 (31): 65.

自然生态资源的利用途径的阶段。

其次，在以产业为中心的经济生态系统方面，各地的产业结构是决定其经济生态的主要因素，如采矿、冶炼、运输的工业链是个旧的经济主线，不仅具有悠久的历史，而且产业结构中第二产业的比例也占据绝对的优势，文化产业则较为薄弱；而石林则以旅游产业为支柱，文化产业能够与之形成互补与配合；鹤庆又是以传统手工业为最大特色，旅游业、服务业依托这一核心才获得发展。对各地的产业业态进行准确把握，是设计介入的直接契机。

再次，在人为景观与自然景观同构的环境系统方面，城市环境是自然环境的高度人化，既体现在人工对景观的营造，也体现在人对景观的认知。如个旧的"金湖"就得名于盛产金属之意，基于"矿"与"锡"的文化语境，沿湖的矿区、工厂、体育场等成为个旧的城市景观带，使金湖成为当地展示人文景观、历史遗迹、现代文化与锡文化的中心。而寻甸、石林等地环境则具有较大的原始与乡土特征，自然景观中含有从民族文化出发的认同，比如石林在彝族传说中的含义、寻甸草山在回族文化中的含义，是设计可以发挥的机会点，需要的是自然景观向旅游资源的转换。

2）从设计的角度对人、文、地、产、景资源系统进行分析，从各资源要素的整理出发，结合城市文化系统特征的比较，可以分析各地突出的资源优势，发现当地的社会发展契机，从中产生设计机会点。不同地域、不同民族的环境，其"人、文、地、产、景"具有不同的特征，在文化生态系统中五个要素也有不同的比重和能量，因此每一地都具有不同的设计需求，需要多样化的设计方法。

以个旧和寻甸来比较，如图 5.46 所示，个旧的文化生态资源较为突出的特征是以"产"为核心，其他要素都围绕"产"而发生联系。如在城市文化形象上，外界对个旧的认知大多是"因锡而生"的"锡都"，在社会结构特征上，锡产业的发达吸引了大量的外来移民，服务业的发展也依赖锡经济的繁荣，当地人以在"云锡"工作为荣，矿业的社会地位较高。当地独特的"米轨铁路"、锡工艺等都是与"产"相关的要素，不仅以产业发展作为目标，也是一种由传统产业转化出的文化景观。各种"产"的要素传递出独特的文化信息与历史记忆，也成为特殊的文化资源，具有个旧的城市"文化内核"特征。因此，个旧的转型需求主要是产业转型与文化转型，从设计机会点分析，可以把矿、旅游、手工艺、米轨等作为设计的要素。

寻甸作为一个回族彝族自治县，是一个多民族的社会，以民族文化和谐、生态和谐发展为目标，文化生态资源较为丰富多样。在自然资源方面，有草原、山地、湖泊等多种自然景观；在历史人文方面，有多种民族文化的共生，有红军长征的历史遗迹，如柯渡纪念馆、红军村等；在物产方面，有较丰富的农业产品和水产品，有利于发展生态农业、观光农业及农产品开发。人、文、地、产、景的丰富，给各方向的设计提供了多样的发挥条件，其中主要的关注点放在其突出的景观资源方面，即以"景"的要素为系统核心，与其他要素建立联系。当地的自然景观和人文景观有旅游发展的潜力，但旅游产业仍较为薄弱，一是由于缺乏有质量的开发与建设，二是缺乏有效的推广，因此，以自然和人文景观作为旅游产业提升的出发点，主要任务是旅游景点和服务设施的设计，同时配合多样的旅游产品、民族手工艺品、日用产品、农产品等开发设计，形成完整的旅游产业链。

第 5 章 设计生态系统实践与案例研究

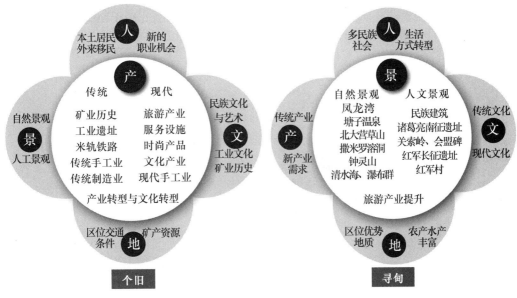

图 5.46 个旧与寻甸的文化生态资源构成对比

（4）系统设计方法的运用

项目的设计阶段工作基于设计内部系统的搭建。如图 5.47 所示，总的设计系统由三个子系统构成：环境设计子系统，包括建筑设计、室内设计、景观设计等；产品设计子系统，包括传统手工艺产品、旅游产品、农业产品、日用品、家具等；传播设计子系统，包括平面设计、影像设计、多媒体设计、网络传播等。子系统之间相互联系又相互交叉。设计系统的工作方法主要有三个方面的要点。

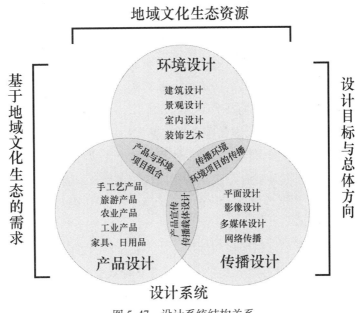

图 5.47 设计系统结构关系

1）系统性。多专业的设计任务分化成多项设计子项目，为解决设计子项目的分散性，使之相互关联而形成系统，三个子系统之间通过文化生态资源的共用而构成紧密联系，包括人与社会、物质与非物质的资源，如图5.48所示。

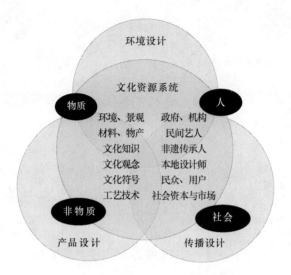

图5.48　设计系统的文化生态资源构成

社会资源是以人为核心的系统性资源，对人资源的利用，主要是政府人员、民间艺人、非物质文化遗产传承人、本地设计师、民众等的设计参与。从文化生态的角度来看待资源，既包括资源本身，也包括具有文化关联性的资源关系要素，这样才是一个完整的资源体系，因此当地人群的设计参与，既是人力资源的使用，更主要的是这些人群所持有的社会资源，如组织、政治资源、知识、技术、用户资源等的利用。

前文已述，在地域文化生态环境中，任何物质资源都是与文化的非物质因素相关联的，比如个旧的锡，既是物质性的生产材料，又包含着与历史文化、本土人文及工艺技术等相关的文化信息。因此，从设计的角度看，物质与非物质资源的系统性，体现为环境景观、物产等物质与文化、技术等非物质要素共同构成的资源集合，包括本土文化知识与文化观念、文化符号、工艺技术、环境、材料、物产等。

2）目标指向性。设计系统的形成使项目具有整体的目标指向性，即基于地区文化发展方向的总体设计需求，形成设计的文化核心，使所有的设计项目统一于一个总目标。设计对资源的系统性认知与共用，既使设计系统具有共同的知识平台，通过对原始文化生态资源的提取与转化，使外部资源转换为设计系统的内部资源，同时也使设计项目具有系统性的目标。如个旧项目以矿业文化的转型、锡文化的传播与创新为总体目标，各设计子系统就必然围绕这一方向，对文化资源和素材做指向性的筛选，通过目标方向的控制来形成系统关联。

3）多样性。针对地区文化生态系统的需求，需要较多类型的设计服务，同时设计子项目具有与具体问题相关的针对性，也有各设计类型的特殊性，因此在目标统一的前提下，需要多专业的多样性设计，相互联系、补充，才构成完整的设计系统，如图5.49所示。设计

系统的建立需要重视两个方面：一是尽可能涵盖较多的设计需求与设计机会点，由"点"产生"网"，通过较多的设计输出产生系列化与集群化的效应；二是对同一个设计机会点，尽可能尝试多种设计角度，产生不同的设计方案，由"个"产生"集"，通过发散与整合，从中寻找优化的方案。

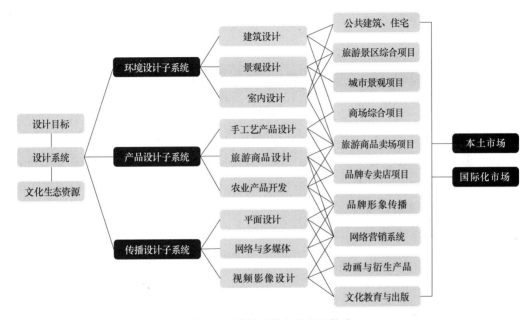

图 5.49　设计系统中的项目构成

5.2.3　个案分析：产业转型城市的设计生态系统实践模式

个旧项目是基于城市的非矿业化转型发展目标的设计服务实践，选取此项目作研究案例，可以通过分析其设计过程与结果，解释地域设计生态系统的构建策略与模式。

1. 案例背景与实践概况

个旧在约 2000 年的开矿历史中，逐渐发展为我国最大的产锡基地，也是世界上最早的产锡基地，一直以冶金工业为支柱产业，以"锡都"闻名中外，但是随着资源的枯竭和生态压力的增大，矿业经济出现困境，当地政府把文化产业和旅游产业发展作为转型的途径，仍然面临较大障碍。在区位方面，个旧所处的红河州旅游资源丰富，相邻的"竞争对手"众多，如建水古城的历史人文、石屏乡村的民族风情、元阳梯田的生态景观、蒙自的丰富物产等，都使个旧被旅游路线忽略。设计项目面对这一问题，既有挑战，又有问题的特殊性。

与个旧的合作项目从 2010 年 9 月开始，到 2011 年 6 月完成了第一阶段的汇报展出，之后通过实践基地及协同创新平台等的合作，在产品开发和网络营销等方面延续设计项目。设计系统把景观、建筑、产品、视觉传达、数字媒体、影像等设计专业进行组合，为具体目标服务，组织了设计师、高校师生、政府部门人员、手工艺师、企业技术人员等共同参与，通过设计

工作坊、本土人群参与设计、企业参与生产实验等工作方式，完成了综合性的设计任务，设计结果包括城市规划、建筑设计、景观设计、室内设计、产品设计、手工艺虚拟体验与自助设计系统、网络定制与传播系统、视觉传播设计、动漫影像等。设计方法包括系统化组织方法与本土设计创新方法的运用，下面从设计总体策略与具体设计成果两方面进行分析。

2. 设计策略分析与系统构建

（1）设计策略分析

个旧的设计策略研究经过了一个从调研到论证的过程，如图 5.50 所示，把政府提出的发展战略与场域调研分析结果相对照，通过产业资源和设计机会点的分析，经过设计团队与政府、企业的论证，确定总体设计方向。首先基于对地区发展战略与产业资源的调查，结合地域文化环境的调研，确定地区发展目标是以旅游产业和文化产业作为经济转型的发展方向，提出文化转型与产业转型的社会创新策略，核心是把历史文化资源、产业资源、环境景观资源进行设计的提升和转化。通过对地域文化资源的分析与整理，确定围绕以矿业文化和锡文化为特征的资源要素来开展系统性设计。其中有几个重要的关键词：

"追溯"——对历史和传统文化的研究与发掘。

"重建"——对文化特色、文化内核的强调或可能的再建。

"发展"——传统性与时代性的结合，为未来的社会需求而创新。

基于这一思路，设计项目从各方面资源和知识的理解出发，以环境设计为主体，与产品设计、传播设计结合形成设计系统。

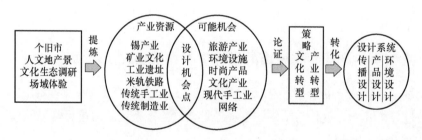

图 5.50 个旧设计策略分析过程

（2）设计需求分析

设计需求是基于文化生态资源分析得出的设计诊断，目的是发展出具体设计思路，从总体目标方面，主要针对地方的特殊性，配合当地社会发展方向，从设计的角度分析总的需求。主要从个旧历史文化的三个方面展开。

1）矿业文化的转型需求。

个旧已被国家列为资源枯竭性城市，"转型"是其主要发展主题，也是当地目前面临的主要难点，但转型并不应该是抛弃过去，而是经济与文化的转型。从经济的角度，是矿业化向非矿业化的转型，从文化的角度，是经济导向向文化导向的转型。

个旧市政府提出的发展理念是"立足有色，超越有色；立足老城，建设新城"，其城市的主体目标是以锡等有色金属为核心的产业目标，锡矿开采和冶炼在漫长的历史积累中形成

了当地的矿业文化特征，被称为"中国冶金活态博物馆"○，包含着许多的工业历史信息、企业文化内涵。而经过多年的开采，矿藏已经走向枯竭，大部分的矿洞、厂区已经成为"遗址"，曾辉煌一时的"云锡"公司也已经逐年缩减产量。以矿业经济为主的城市面临经济与文化发展的双重困境，在产业经济方面，一是矿产储量无法支撑未来的发展；二是锡矿资源的深加工程度较低，主要以锡金属的销售为主，而缺少深加工产品；三是产业构成较为单一，制造业与第三产业较为薄弱。在社会文化方面，资源枯竭和生态恶化的双重压力下，矿业文化的形象和生态也发生了转变，一方面，由于对生态的破坏，矿山被掏空、水土资源受到污染，矿业经济从长久的产业支柱、兴旺象征，变成文化反思、生态批评的焦点；另一方面，原先"高人一等"的矿业工人，也面临失业、转向等压力，甚至成为弱势人群，已经发展成一个社会问题。从多方面资料分析，预测个旧未来的发展将是一种非矿业化的转型，即从传统采矿工业向现代多种产业转型的过程，矿业文化需要向非矿业化转型○。

2) 锡文化品牌的打造与创新需求。

"锡文化"由矿业文化延伸而出，个旧市委在2000年提出把"锡文化"发展作为"文化兴市"的发展战略，并举办"锡都·云南个旧国际锡文化旅游节"、大型祭矿王典礼等，希望把锡文化作为一项本土文化品牌进行打造。因此这个需求既是地域文化发展的需要，也是政府主导的社会发展战略。锡文化是否能成为矿业文化的弥补或是替代，值得思考。

从文化生态观的角度，城市社会经济的转型主要是文化的转型，锡文化的提法有更多的扩展可能。比如在传统手工艺领域，锡文化可以代表更多的艺术特征和民族特征，以赖庆国等为代表的手工艺人继承了传统的锡工艺，把本地的锡资源转换到本土艺术领域，在风格上具有本土特色和民族特色；比如以红河州的自然风光、彝族、哈尼族的民族图案作为题材，在工艺技术上也有独到之处；比如个旧独有的斑锡工艺，通过独特的手工加工方式，可以使锡的晶体结构发生奇妙的物理变化，产生独特的纹理和质感，这种技术曾一度失传，又经过当地几位工艺大师的研究而复兴，成为非物质文化遗产保护项目。政府对工艺品产业的支持较为积极，除了对工艺企业、文化企业进行扶持外，还与企业和工艺大师合作组建"锡文化产业园"，不仅以锡工艺品为主体，还研究开发"个旧青花瓷"产品，希望利用当地的瓷土资源与民族文化资源，产生新的工艺类型。

从锡文化的内涵与特征来看，对锡的文化理解是一个重要角度，可以与本土手工艺、民族文化、地方特色构成联系，矿业文化对锡的理解虽然是工业的、资源的角度，但矿业也能够反映个旧的工业历史与传统文化，同样具有意义。因此，我们认为二者可以形成良好的互补，矿向锡转变的文化认知，恰好能够反映个旧产业转型中的文化特征。

3) "米轨"历史文化价值的挖掘。

滇越铁路是与矿业和锡文化相关的要素，其线路从云南直通越南，跨越红河州，因轨距

○ 刘烈武. 个旧锡矿矿业文化研究 [D]. 昆明：昆明理工大学，2014.
○ 张以诚. 中国矿城的历史、现状与未来 [J]. 国土资源，2003（9）：10-21.

只有一米而被称为"米轨",是目前仍在运营的最古老的铁路,带有丰富的历史记忆特征。"米轨"所代表的文化形象也是非常复杂与微妙的,一方面,这一铁路是法国殖民者掠夺云南资源的见证;另一方面,"米轨"又是一种工业化的历史遗产和文化资源,"云南十八怪"中"火车没有汽车快"说的就是这种"小火车",火车站是本土民族建筑和法式建筑风格的杂糅,成为一种旅游资源,如碧色寨是仍在使用的古老车站,个旧老火车站已经改造成小吃街,但仍保留原有的建筑特征,又是当地主要的市民活动中心。"米轨"所代表的文化含义及其所遗留的文化印记,是设计可以运用的文化元素与资源,这项需求正是设计团队在文化场域调研与体验过程中的重要发现,如在调研过程中,研究团队组成一个25人的"探险队",风餐露宿,进行"徒步滇越铁路"的体验旅行,从滇越铁路河口站至蒙自碧色寨站全程约160公里,收集了大量资料,整理出关于米轨铁路的历史、人文影像记录——"终将消逝的印迹——滇越铁路影像纪行"。

(3)设计目标

基于"文化""休闲""旅游"和"生态"几个关键词,设计的总体目标是城市的新文化建设,把矿业文化作多义化与多向性的理解,以历史文化记忆作为主题,利用矿业文化和锡文化的资源条件,概括为以下目标:

一是"锡文化创意之都"的目标。当地以锡工艺为主的手工艺产业较为分散,开发设计能力也较为薄弱,产品类型单一,并且重复。因此,思路是依托当地的产业资源,通过设计创意团队的参与与合作,整合制造企业、手工艺企业、锡文化产业园等的生产资源,提升其创意能力与产品开发能力,包括以锡为主的金属手工艺创意设计、有个旧地域文化特色的产品开发等,同时通过网络化营销平台的搭建,扩大当地产品的推广和销售领域。

二是"传统工业文化博物馆"的建设,借鉴生态博物馆的理念,把传统的矿业文化、锡文化作为历史资源和文化生态资源来看待,对历史街区(如锡行街、老火车站街区等)、老矿区、矿坑、工厂进行合理的改造,转换成博物馆、创意园、休闲旅游街区等。其意义是把传统工业文化元素转化为可感知、可使用的环境景观实体,让民众从审美的角度来认知传统工业文化,与对民族文化唤起"文化自觉"不同的是,这是一种对历史的重认。

三是"工业遗址旅游""文化体验旅游"的开发。从个旧的区位、地域特征看,旅游产业的发展需要一种不同于周边竞争地区的特色化路径,除了自然景观与民族人文景观的旅游开发外,可以发挥其独有的工业景观的吸引力。同时,把自然与人工环境结合进行旅游开发,既能提升旅游产业的竞争力,产生新的旅游产品,也能改良当地的自然生态环境,提升城市的景观质量,转变城市的文化形象。

这一系列设计方向定义,既是设计团队的指导性思路,也是设计知识和设计需求分析深化的起点,但并不局限设计项目和设计范围,在具体的设计深化和场域体验当中可以有更多的补充和突破。

(4)项目构成与设计生态系统框架

从设计系统总体目标出发,环境设计、产品设计、传播设计各子系统根据具体设计需求

分析，提出设计项目提案，经过论证与筛选，列出可以讨论与选择的项目，如图 5.51 所示。

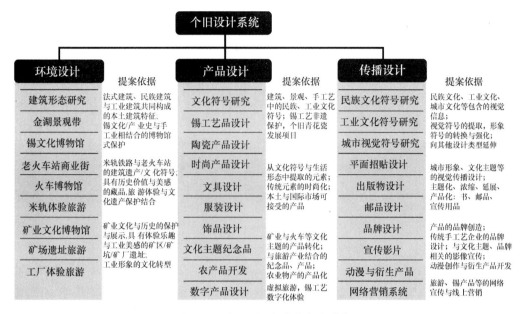

图 5.51 个旧项目提案与任务分析

项目间的联系性与序列性是设计系统的关系要素，也是开展系统性设计的关键，方法是通过个旧的文化生态资源整理与设计资源分析，对设计项目进行进一步的论证，把两种资源做整合与关联，确定多个设计主题，建立跨学科和跨专业的项目组。

基于设计策略和设计项目之间的关系，形成个旧项目策略的整体结构，是一个以地域资源利用与转化为核心的设计生态系统，以本书的设计生态系统转化模型来分析，概括为图 5.52 所示的框架模型。

其特征体现在本土知识与设计知识的双向转换，通过对当地生态与社会问题的分析，寻找设计能够提供的解决方案，同时也是地区资源与设计资源的双向利用。选择使用当地自然、文化、产业资源解决当地问题，在不破坏传统文化遗产的情况下，进行设计转化。其设计文化生态学意义在于，一方面设计的转化是基于地域生态的，可以使设计在尊重本土文化的情况下进行一定的限制，同时又能获得当地的认可，能够让设计与当地产业可持续进行；另一方面是兼顾自然生态、历史与现实文化、政府需求与民生需求，提出资源转化、产业发展、文化保护与创新的策略，能够在充分挖掘、发挥当地资源作用的情况下，保护传统文化遗产的生存环境。

为了说明具体的设计方法，下面选择其中主要设计项目进行分析。

3. 城市设计：个旧工业与历史意象的转化

（1）工业特征与历史意象的提取

个旧的工业化特征是城市文化特征的一个主要方面，工业的历史可以追溯到古代，但主要的特征体现在工业革命之后的现代化时期。法国殖民者的进入，带来了外来文化的影响，

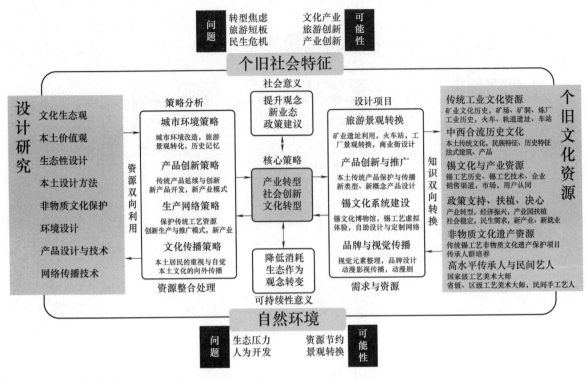

图 5.52　个旧设计生态系统框架

现代工业的发展也改造了城市的大部分景观，当地的本土文化与民族文化则成为一种背景，仍然具有生命力。外来文化、矿业文化、滇越铁路文化、民族文化等在个旧的历史发展过程中相互融合，形成一种中与西、旧与新共生的文化特征，多种文化的相融共同成为当地的本土文化特质，体现在思想观念、生活方式、技术、景观、建筑、器物等诸多方面。比如金湖是以湖光山色为主的健身、观光、休闲、居住的生活区，逐渐形成当地的市民活动核心区之一，建筑形态方面，过去有较多法式建筑和本土传统建筑，但经过改造和新建，目前大部分建筑已经是与其他地区一样的"同质化"风格，仅有少量建筑还保留着中西合璧的历史风格特征，如图 5.53 所示的建筑。

图 5.53　个旧地区中西合璧的传统建筑

非矿业化的文化转型，并不是回避殖民历史和改造工业形象，也不是要完全恢复某一时期的历史面貌，而是应当把工业资源和历史记忆作意象化的转换，基于对相关的观念、符号、物质等资源的收集，通过设计进行转化。主要的文化原型来源是法式建筑形态、米轨铁路和小火车、古代青铜器文物（如个旧出土的"孔雀灯"）、矿场与工厂景观等。设计类型包括规划、建筑、景观、室内环境、产品、视觉符号、影像等，组合成一个以工业意象特征为出发点的综合项目。

（2）在城市景观与建筑形态上的应用

规划和环境设计所针对的地点是个旧金湖景观带和老火车站为核心的商业街区。根据金湖沿岸地形特点和景观构成，对沿湖景观带的节点和分布进行规划，如图5.54所示。由于金湖周边以休闲和娱乐为主，不远处就有不少工厂和矿区遗址，工业和铁路的形态是当地人已经熟悉的视觉元素，如果把这些遗址"隐藏"，而将全新的设计形态"搬入"将会是突兀的。因此设计思路是把"熟视"的景物加以利用，进行"陌生化"的景观转换，把铁路和矿山片段印象进行强化，体现生活的趣味和文化象征，同时也注重对景观的参与性的处理。

图5.54　个旧金湖景观带规划

建筑设计主要针对商业区与公共建筑的需要，采用法式建筑的特征与工业化的元素，但不是依照原有的建筑形式作恢复，而是按照新的功能要求进行设计，把历史作为一种城市意象来理解。图5.55中文化建筑"锡都博物馆"的设计上，模仿个旧历史上中西合璧的风格特征，把"锡都"理解为中西文化、新旧文化的交融，在建筑形态上体现历史信息的延续。"锡文化博物馆"把休闲购物功能与博物馆功能相结合，把"山"和"水"的形态意象用在建筑形式的设计上，如图5.56所示。商业区的设计把建筑的历史特征与工业特征元素相结合，如图5.57所示。

图 5.55 "锡都博物馆"建筑设计

图 5.56 公园景观与锡文化博物馆建筑

图 5.57 金湖景区商业建筑设计

（3）在商业街区设计中的转化

个旧老火车站是以饮食、购物为主的商业区，按照商业步行街的思路进行规划，如图 5.58 所示。设计目的是从原有的小与散的环境与业态向从一种综合性的街区转换，政府对这一区域的改造已有过较多的思考，由于原有建筑大多老化，除了老火车站等较少的历史建筑需要保留外，大部分区域都需要作改造，这将是一个长期的计划，目前较缺少的是整体

性的提案与论证。因此，规划设计主要是概念性的规划，包括对整体方向、布局、建筑形态与功能的设计尝试。

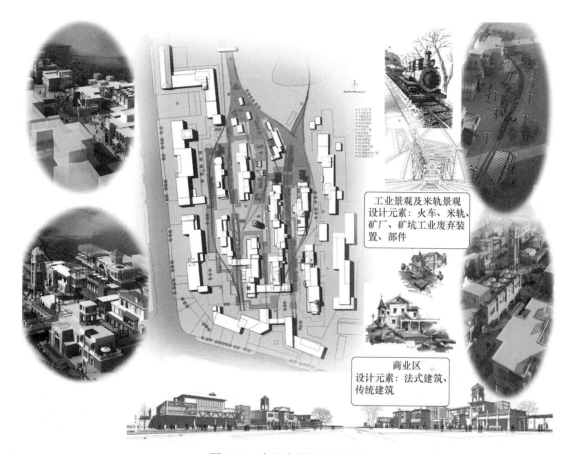

图 5.58 商业步行街规划设计

从概念性规划和论证的目的出发，设计团队提出不以"修旧如旧"为设计思路，而是把"旧"的形态作"新"的理解，把老火车站的法式建筑特点、矿区工业景观特色和民族文化元素作为特征元素，并且采用了矿区遗址和铁路中的特征构件和材料，体现历史风貌和本土的现代生活景象。设计项目包括火车博物馆、小火车体验景观、商业街建筑群，希望以一种具有生命气息和文化记忆的设计语言来表达城市的新面貌。

火车博物馆与体验区把室内与室外景观结合，利用当地留存的米轨、小火车、矿车、工厂废弃的部件等，重新进行组合利用，贯穿在步行街的室外环境空间中，创造可参与的景观，把展示、体验与商业功能结合。图 5.59 所示为火车博物馆与室外展示区的设计。

对铁路与工厂废弃的结构部件进行重新设计和组合，作为休息区的室外家具与小型商店，如图 5.60 所示。

值得讨论的是，对工业特征和法式建筑特征进行利用，是从两方面考虑的，一是在个旧的文化生态系统中，工业传统与殖民历史具有较大的影响，也是一种重要的构成成分，虽然与通常所谓"传统"有一定的反差，但已经融入个旧的地域文化系统中；二是从城市发展

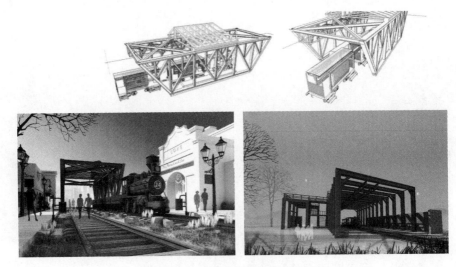

图 5.59　米轨火车博物馆与室外展区

图 5.60　火车与工业装置改造的家具和商店

与经济需求的角度，个旧中西合璧的历史文化特征是可以利用的资源，进行适当的强化，虽然带有商业化的目的，但也符合个旧的城市特征与发展需要。个旧的文化系统本身就是一个传统与现代、本土与外来相融合的生态状况。因此，对"外来文化""工业文化"要素的使用并非"反传统"，而是体现一种不同于其他地区的差异化思路。同时，中西合璧建筑形态的使用有一定范围的限制，比如在以火车和矿业为主题的商业街区，就是对设计的一种控制。

(4) 基于手工艺的产品策略：传统产品与创新产品

1) 个旧手工艺产品现状分析。

个旧传统手工艺主要以锡工艺为代表，有较早的手工生产历史，到现代主要以半机械加工为主，另外当地少数民族有刺绣、织锦等传统工艺，但特色已逐渐淡化。个旧青花瓷是当地政府和锡文化产业园希望创新的项目，还处于实验阶段。传统的锡工艺品主要是基于锡金属的易加工、卫生的性能，用于餐具、茶具及食品包装等，是把锡作为容器的基础材料使

用,如图 5.61 所示为个旧手工艺人的作品,通过精湛的手艺体现了斑锡的材质美感。这一类产品在个旧传统手工业中较为成熟,但从设计来说,产品相对单一、市场面向较窄。

图 5.61　个旧传统锡工艺品

从传统锡产品的特征来看,主要有两方面,一是以锡材料和工艺为中心,作为非物质文化遗产,这一特征是必然的,但这也是造成锡工艺企业产品同一化的原因;二是以造型和装饰纹样的变化为产品创新的途径,由于本土手工艺人和设计师的观念、知识的局限,使设计都统一在传统的产品模式之下。这样的状况,对于非遗保护和产业化发展的意义是不同的,传统性的保留和时代性创新都是需要的。

2)设计策略。

设计思路是围绕锡工艺产业和民族文化,把锡文化博物馆、体验式购物、数字化展示与网络推广、锡产品开发等进行组合。博物馆除了作为传统锡文化与工艺品的收藏展厅外,主要为了推广锡工艺产品的创意设计,对此我们提出了两个方向的产品设计策略。

一是不脱离传统产品类型和技术的新产品开发。个旧的传统手工艺仍然具有生命力,并且是本土手工艺文化的代表,其中有几位工艺大师代表着本领域的艺术高度,因此创新应当是适度的,并且应当以引导手段来加以保护,目的是尽可能多地保留手工艺的成分和传统的技术方法,如石范、雕刻等。主要的方法是,以掌握着传统技艺的民间大师为核心,提供外围的设计服务,如产品销售网络、品牌设计、工艺文化的传播与体验等,目的是提高产品品牌的识别性,强化其文化性与地域性[一]。

二是从扩展市场和产品链的角度,在产品类型和设计概念上创新,形成一个包括文化、产业、市场等资源的综合设计研究框架,如图 5.62 所示。

通过对市场前景的分析,把本土的产业资源与文化资源相结合,从本土选择设计题材与元素,从产品功能、材料和传播方面分析创新的可能性,包括基于传统手工艺与民族文化的本土产品和时尚产品,同时配合多媒体交互的手段进行传统锡工艺的数字化展示,包括展厅

[一] 陈星海,廖海进,森文. 畲族服饰图案在品牌与包装设计中的创新应用[J]. 民族艺术研究,2015(2):139-142.

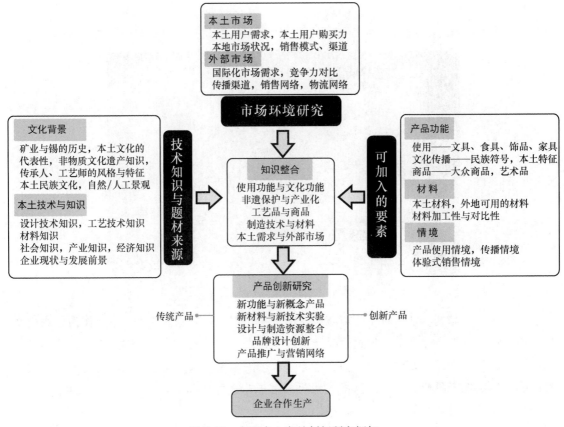

图 5.62　个旧本土产品创新研究框架

中的交互体验与移动终端的交互软件。在产品设计方面,把锡产品的概念做新的定义,即"锡制产品"向以锡工艺与文化为中心的创新产品转换,一方面,锡有熔点低、延展性强的特征,可以尝试更为艺术化和立体化的造型,使产品更多样化;另一方面把锡产品和其他文化元素相结合,产生新的设计概念,比如通过加入新功能、新材料,转变以锡作为主体材料的容器的功能,以材料的对比来体现锡的光泽和质感,以突出纯锡的贵重感。

图 5.63 所示为基于传统锡工艺制作技术的手工艺产品设计,融合了个旧的少数民族图案元素和自然形态。

4. 产业与文化传播策略:手工艺文化体验与产品网络

(1) 需求分析

传统手工艺的非物质文化成分是保护与传播的核心,如锡工艺的文化价值不在于手工艺人的作品,而是在于其非物质的要素,包括技术、观念、文化环境等。非物的要素基于物的载体存在,也基于物传播,如锡产品制作的模具、工具、设备等是技术的载体,产品是工艺师的观念、技艺、劳作价值的载体,企业和作坊则是所有这些物与非物赖以生存的载体,那么还需要一种知识传播和产品推广的载体。对此,我们思考把锡文化的传播与产品的推广进行一种结合,从几个关键词出发:知识、体验、娱乐、资源保存、整合、生产、销售,提出如图 5.64 所示的基于数字技术和网络的系统化方案。

图 5.63 锡手工艺产品设计

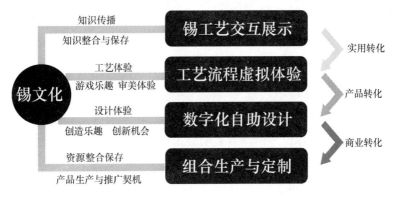

图 5.64 锡文化与产品数字化传播框架

把以上关键词进行组合思考，体验、整合和销售是其中的需求核心。锡文化知识中的工艺知识传播不仅是认知，也需要体验式的学习，体验中的乐趣是增进用户参与度和积极性的要素，用户的工艺体验和设计体验是对用户创造力的激发，其中有着产品创新的可能。这就给企业提供了生产服务和销售的机会，通过把企业的生产资源进行整合，与用户的体验与定制需求相连接，形成一个从认知到参与，再到生产和消费的生态链。

（2）知识传播与工艺体验的实现

锡工艺数字化体验是用户参与式认知和工艺文化传播的解决方案，方法是基于数字媒体技术和网络的软件开发，构成锡工艺文化的传播与体验系统。

1）锡工艺体验的价值。

锡工艺品的制作过程是较为复杂的，其中还有颇为"神秘"的斑锡绝技，但工艺过程处于产品的背后，用户对设计者和制作者的幕后艰辛劳动缺乏感受，体验式购物模式的目的就是为了让消费者与制作者获得一种认同，从而在特定的手工艺文化上具有共同话语，但时间较长的制作流程和缺乏展示性的工厂环境，难以对复杂信息进行传达。图 5.65 中包含的传统工序，有不少环节是难以直接进行展示的，需要进行归纳与转换。

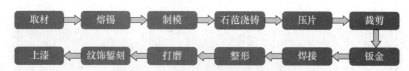

图 5.65 锡工艺产品传统制作流程

设计的场域体验与工艺学习，不仅是对工艺过程的感知，而且也是一种具有参与快感的审美过程，对于设计者，体验向内部转化成为设计知识，向外部转化成为产品的输出，而对于消费者，体验也是一种知识获取，通过体验把信息转化为对手工艺文化的认知与理解，更重要的是对产品的鉴赏与感受，从而促进对产品和文化的接受。认知、体验、接受的过程，在以文化为特征的产品中，就是一个推销过程，如图 5.66 所示，在个旧锡文化博物馆中，体验的目的不仅仅是推销产品，而更是非物质文化遗产的传播。

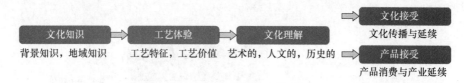

图 5.66 由认知、体验到接受的过程

2）体验的数字化转译。

在锡工艺数字化体验交互设计中，把产品体验和非物质文化遗产的信息传达作为统一目标，从锡工艺与文化包含的知识向用户需要的知识转换，需要传达的信息包括多个方面，如文化背景信息、技术知识、艺术审美信息、作品鉴赏信息、艺术家的特征信息等，各种知识信息和体验性信息也需要以不同形式的媒体作为传播载体，如图 5.67 所示。

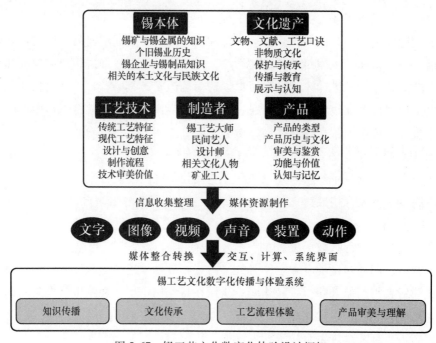

图 5.67 锡工艺文化数字化体验设计框架

设计中使用了两种方式,一是在博物馆中的动作交互展示,二是开发基于触摸屏设备的交互软件。两种方式需要对锡工艺流程做不同的"转译",博物馆的公共展示环境有较大的参与性与展示性,工厂语境中的工人行为放到博物馆中让用户操作,具有类似舞台的艺术假定性,用户的交互也具有了游戏化的表演特征。"转译"主要是视觉上的艺术语言转化和工艺流程的归纳,视觉上使用了古代绘画中描绘的工艺场景,加入绘画表现和趣味性的视觉效果,工艺过程上把复杂工序做提炼,突出其中熔炼、制模、浇铸、雕刻、打磨等主要工序,使用投影和摄像头捕捉技术,用影像交互模拟制作时的手工动作。如图 5.68 所示为数字交互的展览现场,用户在写意化的体验过程中,通过同步的音乐、解说与影像了解锡工艺的文化背景和历史。

图 5.68　锡工艺的数字交互体验展示

基于触摸交互的个人移动终端采用另外一种"转译"方式,目的是提供可以进行虚拟设计与制作体验的功能,传达信息的重点放在锡工艺品的三维精细展示和造型过程的体验方面,把虚拟的"触摸"操作作为对真实产品制作的转换,也是对无法接触的产品提供一种体验补充。首先把锡工艺作品做三维建模,把"互动书"和数字游戏的概念相结合,用户可以对作品作全方位的旋转观察,还可以对模型作拆解、重组,理解设计者造物的巧思。在对制作过程认知和对作品欣赏的基础上,用户可以通过软件分步骤进行产品的模拟制作,从而体验到自己动手设计的乐趣,图 5.69 展示了一个茶叶罐的设计完成过程。

(3) 自助式设计与产品定制网络方案

在用户对锡工艺进行认知与体验的基础上,自助式设计与产品定制网络提供实际产品的转化服务,思路是把个旧分散的锡产品制造资源进行整合利用,基于产品交互体验软件和网络,为个旧的锡产品产业建立一个可以共享的网络制造与销售平台。

1) 传统工艺与产业模式分析。

调研中发现,个旧的锡制品产业中,小型企业较多,有规模的企业也都各自为政,但由

图 5.69　个旧锡工艺的产品交互体验软件

于都以传统工艺模式为主,产品及技术都较为相似,产业整体的内部竞争和市场的狭窄成为个旧锡产品产业发展的瓶颈。基于这一状况作双向的思考,一方面,产品的雷同化使各企业必须寻求自身特色和设计的创新,这给设计创意提供了需求空间;另一方面,工艺方法的相似也使技术具有一定的兼容性和共享性,但各家企业、各位艺人都相互防备甚至排斥,使许多的资源没有充分使用,比如个旧传统手工艺人使用的石范等模具就是一个很大的资源库,仅锡文化园区就收藏数百件古老的石范,但大多都在"沉睡"。竞争思维使当地企业较多地关注自身局部利益,而忽略作为产业和非物质文化遗产的整体利益,在企业追求技术创新和效率的同时,传统的手艺特征在消退,而产业的发展问题仍然没有得到解决,因此,我们从外部设计者的角度出发,通过对当地生产资源的调研和整理,提出一种基于产业生态和文化生态的系统化解决思路。

首先,从非物质文化遗产保护的角度分析,工艺技术是遗产的最重要部分,只有保持其使用价值,才是活态的传承,而传统的石范技术仅有少部分工艺师在使用,在多数企业中已经逐渐被半机械化技术替代。如果把二者结合,则可以解决这一矛盾,资源共享的制造网络就是为了使传统技术获得最大化的使用。

其次,从产业集群内部竞争与合作的矛盾分析,企业间的竞争是产业发展的动力,但需要基于有序的竞争,其中合作共赢在资源上是可能的。由于锡产品制作工序的兼容性,企业又在某些加工环节上具有各自优势,通过合作,互通有无,可以实现优势资源的互补,以网络化的协同制造和流程化的生产,有可能降低成本,而并不需要打破企业各自的技术保护

壁垒。

再次，从应用范围分析，这种模式是对应用户个性体验，推动自助式设计创新。产品创新通常是设计师主导的设计创新，一是基于设计师对产品个体的创新，主要体现在新的产品造型上，二是基于产品类型的创新，主要体现在新的功能和概念上，设计师的工作主要针对这两方面，而用户的参与创新可以成为第三种创新，也是一种更加个人化的创新。用户参与创新是一种自我意识的觉醒，在产品上加入个人的意志是用户乐于接受的，也可以成为产品的一个增值点，比如苹果 iPad 提供的个性镌刻服务，可以在订购的产品上刻字或图案，小米手机也向用户开放定制系统的权限，甚至积极吸收用户的意见反馈，让用户体会到企业对人的尊重。在现代制造新技术和网络传播的支持下，自助生产也已经成为可能，比如可定制的快速成型技术提供了单件产品生产的条件。

最后，从产品开发和生产模式分析，个旧的锡产品主要有两种模式，如图 5.70 所示，一是企业面向大众市场开发的定型产品模式，由设计师对用户的广泛性需求进行把握，选择有市场前景的产品类型进行开发，产品成本与设计、生产难度和批量大小相关，主要是设计成本、模具成本，开发周期较长、风险较大，企业也较为谨慎；二是面向特定用户订单的定制模式，主要有针对艺术收藏者的高端定制产品和接受机构委托的代工产品，需要专门设计和开发模具及生产线，风险小，但成本高，是企业乐于接受的模式。大众用户只能基于定型产品作选择，只有高端用户与机构用户可以在设计中加入个人意志。因此，两种模式之间形成了一个空白，即在限制性和可选性的条件下满足用户的个性要求，给用户提供参与创新的条件，比如在现成的定型产品中选择不同的组合形式，或者加入一些用户个人的印记，在成本得到控制的情况下，这种模式是具有可行性的。

图 5.70　锡产品开发生产的两种模式对比

2）用户自助设计与定制网络建设。

锡工艺的自助式设计与生产模式把以上两种模式进行结合,直接利用企业群的现有生产资源条件,把产品的构成部件进行打散、重组,如器形主体、部件、纹饰等,由不同的企业分别生产,提供给用户自助选择,组合成完整产品,图 5.71 所示为一件酒具的自助式组合设计过程示意。

图 5.71 锡产品自助式组合设计示意

这一模式的关键是用户自助设计平台和组合生产平台,搭建的思路是基于网络和整个企业群的生产工艺与部件的数据库,整合到锡工艺产品的体验软件中,给用户提供较多的选择和组合可能性,由用户自助设计形成个性定制的产品模型,再把订单转换到生产网络,由企业分别提供部件进行组合生产,让用户的虚拟设计转化为产品,并实现企业的远程合作。图 5.72 所示为自助设计与网络化定制的系统框架,有以下几个关键要素。

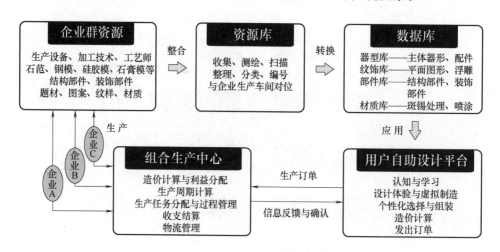

图 5.72 锡产品自助设计与定制网络框架

生产资源调研。生产资源主要是锡产品加工制造企业的生产设备、用具、加工技术,主要体现为模具、器型、纹饰、部件等,通过扫描、测绘进行收集和整理,分类形成资料库。企业在设计生产产品过程中,每个产品都需要制作模具,积累产生了大量模具资源,但随着产品更新,旧模具逐渐不再发挥价值。传统工艺主要使用石模,当地习惯称"石范",现代

工艺为了制造方便，多用钢模、硅胶模、石膏模、树脂模等，模具加工方式主要有手工雕刻、机械雕刻等。其中手工雕刻的传统石范已经使用较少，许多年代久远的石范由于不再使用而损坏严重，从非物质文化遗产保护的角度看，传统的模具应当是整理和重新使用的重点。

生产资源库。生产资源收集和整理的目的是形成一个支撑产品加工的库存系统，包括提供技术和加工的企业、工艺师，及相应的用具、造形。根据锡产品的制作特点，模具可以重复利用，装饰部件可以组合使用，比如茶壶的把手、盖钮等通过模具浇铸单独成型，再焊接到器身上，浮雕通过浇铸、冲压等技术制作，再根据器形做弯曲造型，粘接或者焊接到器身，只要尺寸大致配合，就有较大的组合自由度。生产资源库建立的重点是，把每一个模具或部件及其加工技术与企业车间和工艺师一一对应，并且核算出成本、价格，把材料、加工、销售建立起联系，每一个部件或浮雕图案都有相应的模具和技术作为支撑，提供给用户选择。

数据库。基于生产资源库中的造型要素，用三维建模技术建立数据库，包括器型库、纹饰库、部件库、材质库，通过网络共享数据库加载到锡工艺触摸体验软件中，目的是提供给用户作为设计素材使用，同时对应到企业的生产车间和工艺师，把设计中的虚拟制作与产品的实体生产建立连接。

自助设计平台。在锡工艺触摸体验软件的基础上建立用户自助设计平台，用户对数据库中的设计素材进行选择和组合，形成个性化的产品设计模型。用户自助设计产生的作品可以有三种流向：一是以个性化产品的定制为目的，设计完成的数字模型提交给生产平台，由企业生产，销售给用户；二是以参与式设计创新和传播为目的，用户把自己的设计创意提交给企业，是用户与企业共有的设计成果，可以向市场推广和传播，提供其他消费者选购；三是以个体的学习与体验乐趣为目的，用户在设计体验过程中对设计素材所包含的文化、历史、艺术信息进行学习，完成的作品是仿真的数字模型，也是一件虚拟产品，提供用户欣赏、展示，并与其他用户交流。

组合生产中心。组合生产中心是定制网络系统的核心，对设计和生产进行组织、管理与任务分配，包括对用户订单的接受与反馈、对企业生产资源的链接与任务下达、对成本和收益的控制与分配，以及对物流的组织。

3）项目思考。

这一系统的设想是一个较大的计划，笔者作为带头人，经过与部分企业和锡文化产业园的共同论证，把锡工艺虚拟体验系统和定制服务整合为一个网络平台，如图5.73所示，目前正在网络建设和设计实验阶段。

其中有一些关键问题还值得探讨，比如产品的成本控制问题，用户虽然有个性产品的需求，有参与创新的可能，但个性化定制需要调用多个企业的资源，组合生产需要增加人力支撑，与企业的批量化定型产品相比，成本必然增加；其次是组合加工问题，用户个性化定制属于小批量生产，甚至有可能是单件产品生产，除了使用组合生产的方式外，应当考虑加入三维打印等自动化生产技术。

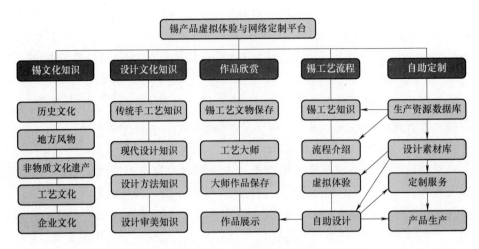

图 5.73 虚拟体验与定制服务网络的整合框架

从目前锡文化产业园和一些企业的定制产品销售情况看，工艺大师的号召力和非物质文化遗产的身份是高端产品的支撑，有一定的发展前景，但批量较小、价格较高。定型产品面向大众市场，高端定制面向艺术收藏，形成了两极化的结构。用户自助设计定制正好处于二者的中间位置，借鉴了两种模式的特征，数据库提供给用户选择的设计素材进行了一定的限制，由于设计素材直接来源于企业的模具，单个的部件和纹饰也是定型化的，成本在一定的可控范围之内。表5.4 对定型化产品、定制产品、自助设计产品三种模式进行了对比。

表 5.4 三种产品开发模式对比

对比项目	定型化产品	定制产品	自助设计产品
开发设计者	企业、设计师	用户、设计师	用户
成本构成	调研、设计、材料 生产线、专用模具 库存成本、模具废弃	设计、材料 生产线、专用模具 库存成本、模具废弃	材料、组合生产线
数量规模	基于市场预测 阶段性批量生产	用户约定数量	用户约定数量
风险	市场定位失误 批量预测失误 设计缺陷、同类竞争	较小	较小
销售方式	专卖店、经销商 网络	直达用户	网络、直达用户
重复利用	几乎不可能	几乎不可能	可以重复利用

对于加工技术问题，我们认为，提供用户自助设计的主要目的是传播，是为锡工艺文化的学习与体验提供解决方案，也把非物质文化遗产的保护由文化维度扩展到文化加产业的维度，使用组合生产的目的就是为了尽可能多地采用传统的工艺，使"沉睡"的古老技术重新获得生机，另外，系统的开放性可以为资源的不断丰富创造条件，提供容纳文化创新和文

化衍生的空间，随着定制网络的成熟和用户的认可，必然可以容纳更多的新技术和新工艺。因此，这一计划不应看作一项纯粹的商业计划，而是一种兼顾产业集群利益的文化传播计划，其生命力应当依托于可持续性和创新性。

5. 本土符号的视觉传播

（1）视觉符号的提炼与平面设计

平面设计从个旧工业历史印象中提炼传播设计的机会点，与整体项目的主题配合作视觉形象上的强化，从体验与寻找开始，对当地历史、现实中存在的人、物、形、材、色等视觉元素作整理，进行视觉化、符号化、艺术化处理，发展出招贴广告、包装、书籍装帧、邮票、文化用品等。图 5.74 所示为基于人文地产景资源线索，收集其中的视觉符号元素，在考察与体验的过程中用绘画的手段进行整理，保持体验中的感性特征。

图 5.74 人文地产景视觉符号的收集与整理

图 5.75 是对与火车相关的元素作符号化的处理。

图 5.75 火车视觉符号的整理

由视觉符号衍生出多样的平面传播设计，如邮票、书籍等产品及招贴广告等，图 5.76 所示为火车博物馆设计的纪念邮票，图 5.77 所示为火车与矿业历史宣传书籍的装帧设计。

图 5.76　博物馆中的纪念邮票设计

图 5.77　书籍装帧设计

（2）动漫：面向儿童的传播

个旧的工业传统形象一直是一个"变"的过程，锡业在青铜文化时期较为繁荣，到了铁器文化时代一度衰落，在早期工业革命时期又重新兴起，经历了外来殖民者掠夺和斗争的历史，在新中国的工业化发展时期又成为举足轻重的工业基地，这一段历史有许多的故事可以诉说。而当下的转型期，这些历史又有了新的含义，许多矿业工人家庭数代都在工厂工作，而在青年一代和儿童眼中，既有置身其中的熟悉感，又有不得不脱离的疏离感。面向青少年、儿童传播这些历史，不仅是为了娱乐和商业的目的，也是尝试一种带有乐观和未来畅想的认知方式，启发儿童从更多的、更符合自身特点的角度看待本土文化。设计团队工作主要包括多个动画短片和系列剧，在当地电视台播出，同时为了带动儿童参与和推广这一传播主题，排演动画情景剧，在展览中现场演出。

动漫与衍生产品设计主要基于对个旧风土人情、掌故及历史的想象，可以有较大的发挥自由度，但作为设计系统的一部分，仍然需要有主题的针对性和指向性，与其他类型的项目相互联系，同时又向影视和产品的领域延伸。创作主题包括滇越铁路、火车站、矿厂的历史、锡工艺历史、个旧的现实生活等。如图 5.78 所示为用定格动画手段拍摄的短片《火车站的故事》，基于个旧火车站的历史改编成系列剧，把中国与法国文化碰撞的历史、各少数民族的生活情境，在火车站这一环境中作故事化的展现。

《大锡国》故事短片基于个旧的工业城市意象，想象了一个以锡为生活核心的幻想城市，如图 5.79 所示。

图 5.80 所示为面向儿童的动画情景剧，用游戏化和表演性的场景向儿童讲述个旧的故事，鼓励儿童亲身体验和参与，引发儿童的话题和兴趣。

图 5.78 定格动画《火车站的故事》剧照

图 5.79 个旧《大锡国》动画短片剧照

图 5.80 个旧动画情景剧

5.2.4 综合性实践项目分析

在 10 个地方城市实践的基础上,为了总结项目成果,推广工作理念与方法,同时为了

扩大设计文化生态的辐射面，组织了一次地域跨度较大的综合性项目。项目内容是对所有地区实践的总结研究、整理、展示与设计成果推广，包括设计合作、研讨会等，研究与设计深化工作采用了国际合作工作坊、联合调研等方法。项目与云南省政府合作，为了项目组织的整体性以及与云南文化战略的配合，定位为以"美丽云南"为主题的文化创意活动。这个项目既是对地域性文化生态环境的设计介入实践的总结，也体现出设计文化生态建设的扩大化，结合此项目的执行情况进行分析，可以探讨设计生态系统构建的特点与意义。

1. 项目背景与内容

（1）项目概况

10个地区合作项目由于与政府紧密合作，全面关注地方从上至下的社会需求，一方面符合地区发展的战略，另一方面也得到地方政府的认可，受到了云南省委、省政府的重视和支持，因而促成了2013年与云南省政府的合作。"美丽云南"项目由云南省委宣传部、省委外宣办（省政府新闻办）、省文产办和云南艺术学院共同主办，云南艺术学院设计学院承办。为了开展设计与研究的跨学科、跨文化、跨国界的国际化协作，协同了四所大学及研究机构——英国哈德斯菲尔德大学、英国谢菲尔德哈勒姆大学、泰国布拉法大学和中央美术学院设计文化和政策研究所，涵盖设计学、视觉传达、室内设计、景观设计、建筑学、产品设计、服饰设计、动画、数字媒体、摄影等多个专业领域。经过国际联合研究、调研与设计创新工作坊，完成的设计成果与研究成果在昆明国际会展中心举办展览，并举行新闻发布会与学术研讨会。

（2）项目内容

"美丽云南"项目包括两大部分。一是总结研究与设计深化，主要是把10个地区实践的经验与成果进行整理、研究，把其中的设计项目进行合作设计深化；二是通过展出与网络等进行推广与传播。具体内容如下。

实践目标整理与设计深化。把设计为地域文化生态建设的目标归纳为四个主题：①对"美丽云南"自然生态与经济发展和谐共生的探索与实践；②对"美丽云南"民族文化传播与创新的实践；③对"美丽云南"城镇、村寨建设可持续性发展的探索；④"美丽云南"的艺术再现与传播。通过与协同机构的联合研究，从主题出发对设计的目的与发展方向进行定义，开展设计深化。目的是把设计对地方服务的作用进行阐释，为展出和推广提供材料。设计服务包括两方面内容，一是面向设计需求的创新实践，二是面向非物质文化遗产保护与传承的教育传播。

推广发布。包括新闻发布会、网站建设、研讨会、展览等，其中影响较大的有两个展览，一是昆明国际会展中心的"美丽云南"专题汇报展，于2013年9月27日至10月2日举办，展厅约7000平方米；二是选送部分作品参加"首届中国设计大展"，于2012年12月7日，由文化部、深圳市政府联合主办。

2. 项目的意义与贡献

（1）"美丽云南"主题的文化生态意义

"美丽云南"的主题可以看作是合作政府的命题，对主题的解题来源于设计研究团队与

云南省政府的共同探讨，是基于对云南文化生态特征的理解，也是对设计为云南文化生态建设服务目标的总体概况。主题的提出也与国家的"美丽中国"概念相关。

这一主题不是一种为响应政府号召而作的标题或口号式运用，而是有着文化生态的意义，"美丽云南"就是设计生态系统建设的目标描述，可以从以下几方面分析。

1）"美"与文化生态和谐的统一。

"美丽中国"由政府的角度提出，具有较为广泛的内涵，不是一个艺术美学的范畴，而是一个自然和生活相结合的范畴，如政府报告的解读是"美丽中国，是环境之美、时代之美、生活之美、社会之美、百姓之美的总和"，文化学、社会学界的解读是"'美丽中国'是美学、生态学和社会学等多学科概念的统一，是学术概念与治国理念的统一，……通过生态、经济、政治、文化及社会五位一体的建设，实现人民对'美好生活'的追求"。因此，对"美"理解是一种全面性的理解，是"五位一体"的系统性建设，"美丽中国"为云南文化生态的解题提供了很有启发性的思路。

如图5.81所示，"美丽云南"的特征概括是"美在自然""美在和谐""美在民生""美在幸福"，从文化生态观来看，文化生态和谐、平衡就是文化与社会和自然的和谐，"美"就是文化生态系统的理想状态，"美丽云南"对"美"的解读就是自然和文化的生态美，人和社会的和谐美，生活的幸福美。

2）生态文明建设与文化生态建设的统一。

国家理念和云南省及其他省市的理解中，"美丽中国"是生态文明建设和文化生态相结合的思想，"美"体现的是地域的特色与发展理想，生态文明的建设目标与"美丽中国"建设水平的主要指标[○]都统一于"五位一体"，从图5.82的"美丽中国"省区建设评价指标体系来看，五个分项指标之间的联系就是社会的整体发展、人的精神生活、物质生活与自然生态的和谐。文化生态建设的目标也是人的文化活动、社会形态与自然系统的统一关系，"美丽云南"的自然、和谐、民生、幸福四个关注点衍生为设计行动，所构成的就是为文化生态系统服务的设计系统，如图5.83所示。

3）设计融入国家战略的意义。

生态文明建设的途径概括为图5.84中的"美丽中国"概念模型，建设目标就是实现"美好生活"。这一战略的意义就在于创造美好生活图景的民生取向与生态取向，"美丽云南"的命题由合作发起者云南省政府提出，实际上是给设计提出了一个高要求，希望设计不是从单向的满足自身发展的角度出发，而是为云南的社会创新战略服务，融入地区发展战略，这对于设计的价值指向是一种较高的引导，也是一种更长远的期待，与设计文化生态学的价值取向是统一的。同时，"美丽云南"主题也要求设计生态位在社会层面和政府层面的提升，不仅应当符合云南地域生态的需要，也应当符合政府战略理念的需要，建设设计生态系统就是为了这一目的。

○ 四川大学社会发展与西部开发研究院课题组，蔡尚伟，程励. "美丽中国"省区建设水平（2012）研究报告[J]. 西部发展评论，2012（00）：1-11.

文化生态观与本土设计系统研究

泛概念：美丽中国
- 十八大理念
- 山要绿起来，人要富起来，为世界展示最美丽中国五位一体
- 生态文明建设
- 城市、农村、社区建设
- 反思工业文明
- 找寻生态文明
- 新科技、新艺术
- 文化创新与传播

生态文明建设
切实加强生态文明建设，努力使"七彩云南"放射出更加耀眼的光芒

美丽云南解读一
美丽云南不仅是山川美丽，还要追求民生美丽、社会美丽、发展美丽

- 对十八大理念的具体解读
- 对"五位一体"与"以人为本"的延伸
- 以云南为背景，为范例
- 在经济、政治、文化、社会生态概念下
- 建设云南，发展云南，推广云南

美丽云南解读二
美丽云南是美丽中国的窗口

- 宁可确性一点发展速度
- 也要守住良好的生态环境
- 良好的生态环境
- 是云南最宝贵的资源
- 也是云南后发赶超的最大潜力

美丽云南解读三
系统性、科学性、战略性

- 系统工程，涉及经济、文化、科技、产业、生态等诸多方面
- 科学发展、和谐发展、跨越发展
- 实施"两强一堡"战略

美丽云南解读四
美丽云南人、美丽政府、美丽行业、美丽社区、美丽城市、美丽企业、美丽村庄

- 加大宣传力度
- 人人有责，见贤思齐，贵在行动
- 美丽指标化、具体化
- "两型"社会（环境友好型、资源节约型）

美丽云南
- 美在幸福
- 美在自然
- 美在民生
- 美在和谐

美丽云南解读五
七彩云南一个美丽的地方展示中华文化的"大窗口"

扶持推进文艺精品创作生产繁荣发展中华文化公益文化事业"美丽云南"品牌塑造工程

地域概念
美丽北京、美丽浙江、美丽杭州、美丽广东、美丽广州……美丽城市、美丽乡村

- 环境之美、时代之美
- 生活之美、社会之美
- 百姓之美的总和
- 五大指标：
- 经济、政治、文化、社会、生态

美丽云南文化
文化是美丽云南的灵魂
高原情怀，大山品质
提升文化软实力

- 引领时代风气之先
- 担当推动发展之责
- 加强公共文化建设
- 推动文化产业发展
- 助推美丽云南建设

图 5.81 "美丽云南"的理论体系分析

第5章 设计生态系统实践与案例研究

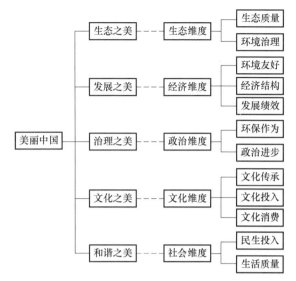

图 5.82 "美丽中国"省区建设评价指标体系
来源:四川大学"美丽中国"研究所

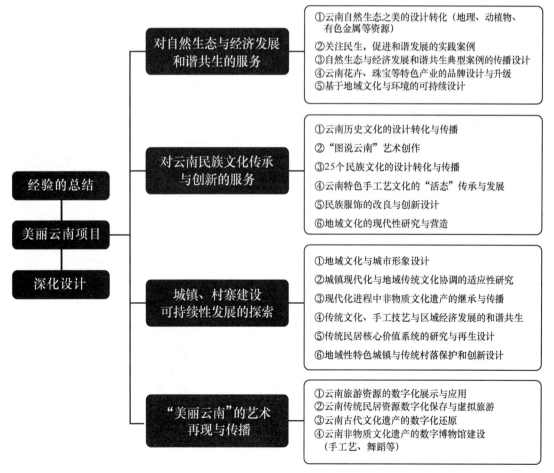

图 5.83 "美丽云南"项目主题归纳

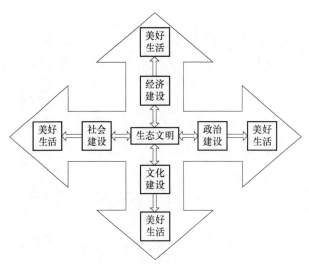

图 5.84 "美丽中国"概念模型
来源：四川大学"美丽中国"研究所

从 10 个地区项目到"美丽云南"项目的演进过程来看，覆盖多个地区的设计生态系统实践探索了多样性的可能，"美丽云南"是基于多个子系统的更大的系统建设尝试，这需要有两方面的基础，一是设计获得社会与政府的认可，具有为社会民生全面服务的能力，二是广泛性的设计生态系统建设需要积累较多的资源与经验。设计资源的主体是人和设计产品，经过 10 年的教育与设计实践，为地域培养的设计师、研究人员资源和为本土创造的设计产品有了较大数量的积累，为更大的设计生态系统提供了支撑，才能够产生较大的生态效应。

（2）设计文化系统的社会贡献

"美丽云南"活动的参与者包括多个协同单位，组织成为一个设计系统，把教育、研究、设计实践相结合，把设计创新和文化传播作为两个相互补充的方向，包括非物质文化遗产传承、设计文化传播与设计创新服务，整体框架为图 5.85 所示的四个部分。项目在协同创新资源的整合上为设计生态系统的构建提供了条件，是实现设计服务文化生态建设目标的基础，体现在组织架构和工作成果方面。

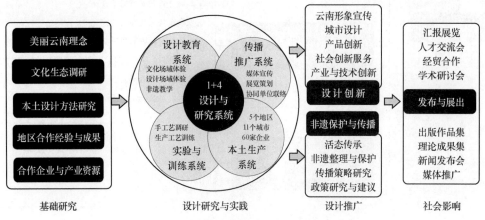

图 5.85 "美丽云南"项目框架

1) 设计系统资源整合的贡献。

资源整合的作用在于搭建了政产学研用各领域资源和机构合作的平台，以协同创新为工作模式，是"企业、政府、大学、研究机构、中介机构和用户等为了实现重大科技创新而开展的大跨度整合的创新组织模式"○，设计的协同创新平台以知识增值为核心，成为设计内部系统的中心，从而扩大外部联系形成完整组织架构。组织架构包括"政、产、学、研、用"5个部分，5部分既是设计内部系统的构成，也是设计系统与外部系统联系的通道，是设计为社会服务的5个指向。

政府部门——云南省委宣传部、省外宣办、省文产办，以及参与的其他地方政府部门。"政"的参与不是使项目变得具有政策性和行政化，而是使设计的策略成为一种与地区社会战略相关的整体，融入社会发展的长远目标，同时使设计文化系统在社会系统中实现文化生态位的扩展。

"学"与"研"——由大学与研究机构组成"1+4"的核心团队，即云南地方设计高校加4所国外与国内高校，其他协同研究单位的专家团队融入研究项目和设计项目。国际合作研究平台搭建的价值在于，使本土设计创新研究以一种开放性和协同性的方式开展，从文化生态的角度看，设计系统的扩大与开放是建立与外部联系的生态关系的基础。

"产"包括两部分：一是设计实验中心与研究基地配合，构成产品开发与实验研究系统；二是合作设计企业与生产企业，提供生产资源与技术支持，以及后续设计成果的推广与转化，为设计产品向社会系统的输出提供条件。

"用"包括三个方面：一是本土用户市场，二是外部全球化市场，三是本土文化传播的使用，三者是相互关联的，要求设计对三个方面目标综合思考。用户既是设计需求的来源，又是设计的使用者和接受者，设计者的场域体验与用户参与设计的结合，对设计系统的意义是加深"用"的体验性理解，使设计师也成为用户的一员。面向本土市场的"用"是为本土用户提供公益性的和面向生活的设计，以及发展本土个体产业的机会；面向外部市场的"用"是使本土产业参与国际化市场竞争，分析设计的地域性与广泛性，提供有市场价值的商品；面向本土文化的"用"是以文化自觉和非物质文化遗产保护为核心，通过教育服务、传播服务、设计服务共同发挥作用。

设计系统资源整合而成的研究与创新平台，既为政府提供政策研究与设计传播服务，也为企业和社会提供技术创新服务，其社会价值在于一方面使设计对文化建设和经济建设的参与得以向深度和广度扩展，为设计行业争取自身发展的机会，另一方面也为社会的设计需求和文化需求提供服务，参与社会创新。

2) 设计成果的社会贡献。

项目通过开展设计创新与设计教育，从环境设计、产品设计、传播设计方面向地区、企业提供设计成果与技术服务。设计技术成果的特征是知识、技术与人的捆绑，本土企业所需要的不仅仅是设计的技术转让，同时也需要掌握技术和发展技术的设计人员。设计为企业提

○ 陈劲，阳银娟. 协同创新的理论基础与内涵 [J]. 科学学研究，2012（2）：161-164.

供研发成果的模式可以满足企业的即时性需求,而同时提供技术服务与人才的模式是满足长远需求,从这一意义上说,面向地区的实践与教育的结合是设计技术创新的生态模式。通过"美丽云南"项目的推广,延伸出了广泛的企业合作项目,建立合作关系的企事业单位有 24 家,如表 5.5 所列,合作的方式是共同研发、生产和人才培养与输送,即培训企业的现有设计人员和向企业输送人才。

表 5.5 美丽云南项目合作单位名录

美丽云南项目协同创新合作单位	
云南省旅游发展委员会	玉溪湄公河次区域民族民间文化传习馆
云南省非物质文化遗产保护中心	云南云端文化传播有限公司
云南文化产业投资控股集团有限公司	华宁县宁州舒氏陶艺有限责任公司
中国版权保护中心衍生品事业部	鹤庆白艺银饰旅游产品开发有限公司
石屏县文化体育和广播电视局,县文管所	瑞丽九间翠珠宝工作室
红河金易文化产业发展有限公司	云南同景房地产经纪开发有限公司
云南剑川县兴艺古典木雕家具厂	云南丹彤集团
丽江毛纺织品有限公司	云南建水紫陶文化产业园区
昆明玖雍民族文化创意产品有限公司	曲靖陆良县爨陶艺术品文化产业有限公司
香港玉海文化创意策划机构有限公司	高黎贡山手工造纸博物馆
云南岫玉珠宝有限公司	泸西县兰益酿造有限公司
云南合纵紫陶产业有限公司	建水紫陶聚艺堂

另外,与企业的合作向广度延伸,显示出生态扩展效应,如 2014 年和 2015 年开展的两次 "CIF 协同创新"活动,合作单位总数达 80 家,包括高校、研究机构、企业、文化事业单位,图 5.86 是两次活动的展示效果。活动主题是"校企合作·协同创新·铸造未来",CIF 代表了 "Collaboration(协作),Innovation(创新),Future(未来)",进一步发展为三大主题:

C——Culture 文化(文化学习,文化交流)、Cooperation 合作(校地合作,校企合作)、Capacity 能力(活态发展,激活产能)。

I——Inheritance 传承(非遗入校,人才养成)、Innovation 创新(教学创新,设计创新)、Internationalization 国际化(国际视野,国际协同)。

F——Future 未来(可持续发展)、Faith 信念(国际战略、文化生态建设)、Fellows 同仁(共同理想,民族复兴)。

工作内容分为三个板块:①与企业、事业单位合作的设计创新与设计服务;②非物质文化遗产保护与传承工作;③协同创新中心专家研讨及讲学系列活动。三个板块作为三项工作任务,在同步进行中相互交叉,相互促进,把科研、教学、设计实践、生产实践结合起来,把为产业服务和为文化服务的双轨运行统一在"用"的目标下。

3) 对非物质文化遗产传播的贡献。

非物质文化遗产的研究是项目的一个重要组成,一方面体现在设计需要从地域非物质文化中获取知识和资源,是设计创新的地域性与本土性的支撑;另一方面需要为非物质文化遗产的保护和传承服务,提供教育、传播等实际工作。"美丽云南"项目的目的之一是为云南非物质文化遗产的传播做出贡献,主要手段包括理论研究、培训活动和策略研究,价值体现

图 5.86　CIF 校企合作活动

在三方面。

第一是对非物质文化遗产的调研、整理、理论建设，通过设计队伍的调研、发掘，在获取地方性知识的同时，完成非物质文化遗产的收集整理工作。图 5.87 是经过调研整理的云南民族民间手工艺非物质文化遗产项目，其中 15 种的研究成果编辑出版为"云南特色民间工艺丛书"㊀，是一项由设计研究队伍做出的学术贡献。

其价值在于从设计学研究的角度对民间流传的手工艺文化进行整理，其中有一些已经是

㊀ "云南特色民间工艺丛书"包括 15 卷，搜集整理了云南较有特色的 15 种民间工艺，目前已出版《云南个旧锡工艺》(2012)、《云南红河彝族花腰刺绣工艺》(2012)、《云南鹤庆白族银器工艺》(2012)、《云南剑川石雕工艺》(2014)、《云南玉雕工艺》(2015) 等。

```
                          ┌─────────────────────────┐
                          │   云南特色民族民间工艺调研   │
                          └─────────────────────────┘
玉 瓦 土 建 尼 剪 傣 刺 傣 丽 石 剑 甲 大 大 珐 乌 斑 陇 鹤 个
雕 猫 陶 水 西 纸 族 绣 族 江 雕 川 马 理 理 琅 铜 铜 川 庆 旧
工 泥 工 紫 黑 工 织 工 竹 造 工 木 工 蜡 扎 彩 走 工 户 银 锡
艺 塑 艺 陶 陶 艺 锦 艺 编 纸 艺 雕 艺 染 染 工 银 艺 撒 器 工
   工    工 工    工    工 工    工    工 工 艺 工    刀 工 艺
   艺    艺 艺    艺    艺 艺    艺    艺 艺    艺    工 艺
                                                      艺
```

图 5.87　云南具有本土特色的民间手工艺

濒危的文化遗产。如李立新所说："目前为止所见到的所有的'工艺美术史'与'设计史',实际上都是宫廷工艺美术史或墓葬设计史,几乎看不到来自下层的设计形式,看不到以日常生活为中心的设计史,更没有以研究细微的地域色彩和个体工匠活动的设计史"[一],来自"下层"的民间工艺,由于缺乏历史记载,没有足够的史料,甚至许多传统工艺失传或者异化。在地域性文化的整体结构中,手工艺是一个核心,尤其从设计的角度来看,其文化创造力、物化的实现力、与生活现实的贴近,以及与其他文化的纽带作用,使之成为一种边缘但又重要的文化载体,对此进行调研并收集、整理,既能够作为本土设计的知识体系,也能为民间工艺文化提供文献保护。

第二是对非物质文化遗产的教学传播,目的是为设计研究团队提供非物质文化的深入体验条件,同时为文化遗产的传承、传播创造人才条件。主要开展了三种教学活动,一是"非物质文化遗产传承人进课堂"活动,由高校与云南省非物质文化遗产保护中心合作开展教学,共邀请 20 名传承人和国家级、省级工艺美术大师参加,以"传承人与学校互动"方式开展传承工作,展示工艺生产的全过程。二是"云南特色工艺创意设计高级研修班",由云南省文产办主办,云南省文化产业文化创意人才培训基地、云南艺术学院设计学院承办,有针对性地邀请国际与国内知名的工艺大师及设计创意名家开展教学,对云南从事相关行业的杰出从业者(包括一些工艺名家)进行培训,培训内容分为"金、木、土、石、布"五类。三是"中国非物质文化遗产传承人群研修培训计划",由文化部、中国非物质文化遗产保护中心主办,云南省文化厅和云南艺术学院设计学院共同承办,共举办三期。三种类型的培训由设计队伍来执行,既面向设计文化系统内部,也面向外部的地域文化环境,使知识获取与知识传播实现双向交互作用,对于设计生态系统的意义在于设计者与使用者的双向知识建设,也是知识认同与文化认同的建设。

第三是对非物质文化遗产的保护与传播策略的研究,以及研究基地与团队的建设,如云南省委宣传部、云南省教育厅批准的"云南非物质文化遗产研究基地""云南省高等学校工程研究中心",云南省文化厅授牌的"云南省非物质文化遗产传承基地",云南省文产办授牌的"云南省文化产业文化创意人才培训基地",云南省旅发委授牌的"云南特色旅游产品创新研发中心"等。其价值在于,一方面从设计文化的角度对非物质文化遗产进行研究,是一种产业化保护策略与传播形式创新的结合;另一方面,研究机构由政府授权,主要任务

　　[一] 李立新. 设计艺术学研究方法 [M]. 南京:江苏美术出版社,2010:172.

是为遗产的保护提供政策依据。二者的结合使保护与创新同时受到重视，对处理好文化产业与文化保护的生态平衡关系有利。

4）外部传播效果。

"美丽云南"的后续传播效果值得简要说明，主要包括政府和学者的评价与宣传、媒体评价、企业与高校的评价。如云南省政府把此项目评价为"科学发展观的优秀案例"，并进入内部参考文件，国内三十多家新闻媒体对"2013美丽云南"活动进行了报道。

5.2.5 案例思考

1. 需求的多层级认识

在特定的文化生态环境中，设计对问题的寻找与求解是一个双向的过程，也是一种基于文化生态系统的互动，从政府到企业及民众的不同需求涵盖了文化生态系统的各个层面，体现出一种需求的多层级结构。设计从需求中发现问题，是从各个层面的具体需求为起点的，各层面的需求与观点可能是片面的，比如政府可能重点关注当下的发展需要，急于寻求急迫问题的快速解决，企业可能只追求自身的利益，设计项目在分散执行状态，往往追求直奔主题的立竿见影效果，而以文化生态观来分析，特定地域环境中所有的需求都具有系统性，每一个具体问题都有生态根源性。因此，地区的设计需求是一种多层次的系统需求，本土设计的任务在于，把设计需求放在一个完整的文化生态环境中来理解，是合作方多个层面需求的总和，从问题的系统性来思考设计求解，需要设计寻找问题的主动性。

2. 设计服务的整体性与系统性

本土设计的出发点是地域性文化特色，文化生态观认为文化特征的形成是系统性、相关性要素共同作用的结果，是文化主体因素与环境因素共同构成的，其中起核心作用的因素是斯图尔德所说的"文化内核"，而找到文化内核是不容易的，尤其对于一个地方城市来说，文化生态的综合性、动态性特征，使得文化特色也是多种特征的综合性体现，并且在历史发展过程中有不断的动态变化。中国在现代化进程中，城市的地方特色消失，各地的文化特色不再，传统文化变成非物质文化遗产，本质上，这种变化是现代技术革命带来的文化颠覆作用。比如在云南，传统文化的改变并不完全是主动需要，而是一种被动接受，除了一些视为"陋习"的风俗被主动地改变以外，各地都更需要本土文化的保持，但在社会生活当中，文化本身却没有能力抵御工业技术对传统技术与文化的改变。从建筑、景观到日用品、服饰，技术为之带来的新文化景观，最终改变的是集体的文化观念，民族服装甚至民族习俗也几乎无法在这种现代形式的环境中存在，最终民族文化的思想内核也将变成遥远、模糊的声音。

因此，本土设计的出发点，应当是对地域性文化生态整体特征的研究与把握，对于城市环境的设计，不仅要从城市的整体环境入手进行实地调研，而且要对当地的各种文化门类、要素的历史变化过程进行研究，标定具有特色和设计应用价值的文化要素，进行场域体验获得真实的一手资料，转化为设计知识。

从图5.88设计实践的整体看，在设计为地方服务的过程中，设计与文化生态系统的联系是一个重要的阶段。一方面体现在设计实践的系统性，设计对问题的求解是基于地域文化

生态系统的，实践案例的最大收获不是具体的设计作品，而是多个地区、多种生态环境中的经验；另一方面体现在设计的价值取向，设计的主动介入之所以能获得合作方的接受，就在于把文化生态建设置于目标的最高点，而不是产品的推销，从社会的总体利益看，商业价值和经济发展同样是为文化生态价值观服务的。

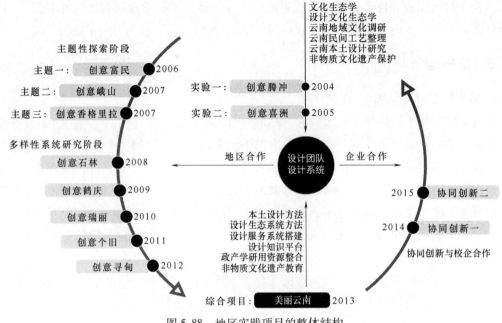

图 5.88　地区实践项目的整体结构

3. 设计生态系统模式的延伸研究

设计生态系统实践在学术层面引发的探讨具有延伸研究的价值，如在"美丽云南"的协同创新专家研讨会上，中央美术学院许平教授提出了"新丛林生态"的区域发展战略思路，即探索一种"分散协同、和谐并存"的新丛林生态观。"丛林生态"的特征是"弱肉强食"的生存哲学，在现代社会生态中，"全球的城市文明几乎无一例外都走了一条高度密集、高度消耗、高度污染、反人性的不归路；由片面的规模产业概念带动的工业化浪潮已经给今天的世界带来难以修复的环境及精神重创；全世界都在探寻现代文明的修复及创新之路，但是如果停留在工业时代形成的文明观、发展观及城市观的陷阱之中，是难以发现和理清其中弊端的"。

"新丛林生态"是一种有探索价值的创新思路，是文化生态、设计生态与生态文明建设的结合。以"地理、历史、民族"三大要素集成化的城市生态构建，意味着把"全球、文明、未来"三大目标一体化的综合发展模式作为目标。"分散协同、和谐并存"既适应于地域性社会发展的要求，也符合本土设计服务地域性文化生态的特征，这与"美丽云南"的定位是契合的，体现为发挥云南地域及人文内涵的综合优势，着眼于资源及生态的现实挑战，寻求区别于超大型城市及经济发达省份的发展思路，探索具有世界意义的后发展地区城市文化及地域经济模式。"新丛林生态"与本书所研究的设计文化生态学和设计生态系统构建对比，在理论认识和实践模式上是统一的，同时也证明了设计领域对文化生态研究的必要，为本书与团队的后续研究提供了新的思路。

5.3 小结：案例的学术意义与实际价值

设计为地方发展服务、为文化生态的建设服务，将是一个长期的过程，也是需要坚持不懈地进行积累才能达到的目标，设计生态系统实践方法的意义在于以规模较大的设计行动为地方服务，同时是以设计文化系统导入地域文化生态系统产生生态效应，将是一种长远的效应。因此，对案例意义与价值的评价既是对实践历史的结论，也是对未来的展望。

5.3.1 对地方文化生态建设的意义

地区项目不仅是服务地方建设的一个外显形式，其背后是更大、更广阔的一个政产学研用系统，具有服务文化生态建设的长远意义。

首先，从设计教育的角度来分析，地方高校"适应地方经济发展，为地方服务，应当成为地方文化科学中心"[一]，这种中心地位既需要高校自身提高来胜任，也需要经过社会的检验认可，那就不是"自我中心"，而是走入社会，融入社会文化生态系统。地方高校又"肩负着为全面提升区域性经济、社会发展水平提供人才和智力支撑、消除地区发展不平衡的历史重任"[二]，这是所有地方高校的理想，设计类学科的优势在于艺术和设计对生活与文化的渗透性，通过点点滴滴的分散性积累，是对社会文化生态的最有效的基础建设。本土设计既来源于民间，又回归到民间，给地域文化的研究打下了良好的基础，经过对地域性文化生态的研究，来源于地域民间的知识积累转化成为本土设计的知识基础，也成为设计为地域文化服务的教育基础。

其次，从设计的动力作用来分析。案例显示出以设计行动对文化建设的参与，没有停留在学术层面和学科内部建设中，而是尽可能广地推向社会，主要体现在对合作地方的选择是尽可能多样化和覆盖性的。当然这样将存在一个局限：一个地区的文化生态建设需要数量积累和时间积累，对于这一问题，案例的思路是把地区合作分阶段开展，毕竟文化生态建设是一项系统化的工程，在调研中发现，各地政府、公众的意识、经济资源还处于启蒙阶段，设计队伍自身的影响力和能力也需要经过一个训练和提高的阶段，必须要经过一系列的实验和深化才能具备真正的条件。因此，通过多个具有不同特色的地方实践，不仅积累了多样化的本土设计经验，也带动了地方政府、公众、企业、协同单位的观念转变，可以说本身也是文化生态系统的一种初步成型。从2013年的"美丽云南"起，新一阶段的深化文化生态建设工作已经显示出雏形，思路也更为明确，是将来发展的方向。

再者，从设计的地域特殊性来分析。设计所处的地域生态环境是特定的，对地域文化生态的融入和建设策略是一个逐渐深化的研究过程，毕竟可以用于指导的理论并不多，可照搬的方法和模式几乎没有，理论和实践都需要自力更生地同时进行，其中最基础的一点就是设计文化系统自身的建设，这种建设不仅是行业和学科研究的发展，更重要的是通过对设计所

[一] 潘懋元. 潘懋元高等教育文集［M］. 北京：新华出版社，1991：233.
[二] 叶芃. 地方高校定位研究［D］. 武汉：华中科技大学，2005.

处的文化生态环境的研究，找到自身在文化生态系统中的生态位。云南的地域性文化生态是多样化的统一，也是一个强大的系统，在长期的农业经济时代总体呈现稳定的状态，其中虽有外来文化的影响，但变化较慢也较为局部，本土的文化生态系统有足够的时间来慢慢消化以至互容，设计呈现为以传统手工艺为主的特征。但随着现代化和工业化的来临，外来文化和新文化以强大的优势和迅捷的速度输入，大大超出了文化生态系统的"稳定阈值"，更重要的是，一个文化生态系统中，文化不是保持一种静态的稳定，而是不断地吸收、创新、进化、衍生，这个过程中形成一种多层的结构。比如文化持有者和消费者是千千万万的大众，但他们对文化的制造和创新的作用较小，而"文化精英"的创造力要大得多，在民间主要为文人、祭司，也包括手工艺人和具有一定特殊领导地位的个人（如族长），同时政府在某些时候会以某种行为介入民间文化（比如节庆活动、展示活动、产业开发等），这就会产生更大的文化影响，有时甚至会引发文化的突变。在现代社会，为保持传统文化生态而努力的精英已经越来越少，具有强大影响力的政府更多时候在促使文化产生突变，比如市镇建设中对外来文化的引进、文化产业对地域文化资源的开发。这样的状况下，设计必须要主动承担起文化生态研究与建设实践的职责，从地方需要出发而培养文化精英，并且使设计文化有可能利用自身的"精英地位"影响地域文化生态。

设计对社会的服务是知识的应用与技术成果的实现，是通过人来实施的，文化生态的建设也是通过人的行为来实现和完成的，尤其是设计艺术，对社会的人才输出与服务输出将作用于社会文化生态。人类学认为，知识和文化是附着于人的，人才培养是文化建设之本，向社会输出人才就是输出知识和文化，从文化生态观看，知识和技术不是抽象和独立的，而是通过人和人的行为作用于文化生态系统。因此，人才队伍建设、科研和社会服务应该统一起来形成一种结构系统，这一系统对地域文化生态的服务效果依赖于队伍的观念、技术、能力，对云南现阶段的文化生态而言，需要的设计队伍应当是符合地域文化发展需求的队伍，迅速地唤起文化自觉，并且填补本土设计的许多空白，这已经不仅是解决"设计的文化身份"问题，而是地域文化在全球文化生态系统中的"文化生态身份"问题。

5.3.2 对传统文化保护的意义

全球化语境中，传统文化的价值反而日益得到重视，这是"文化自觉"的一大体现，其中非物质文化遗产成为传统文化"保护"和"传承"的核心内容。项目实践之所以把非物质文化遗产作为一项研究重点，目的就在于以设计的行动来为传统文化保护服务。从案例的实施方法和结果来看，本土设计具有产业化保护和"活态"传承的条件，通过两方面实现传统文化的保护作用。

首先体现在设计观念方面，案例实践把文化价值观作为设计价值观的指导。云南的传统文化基础是民族文化，是本土的、地域的多元民族文化，设计者进入地域环境进行多样化的场域体验，接受传统文化熏陶，使设计者对传统手工艺产生兴趣，不仅是从审美角度的欣赏，更是接受传统工艺训练，产生基于学习的文化认同，从而影响设计者的观念，设计队伍的整体观念统一形成设计的价值取向。体现在具体的设计项目中，从多元化的传统特征入手，把多种民

族、多种地区的文化元素、手工艺技术运用到设计中，是对传统文化的保留与延续。

其次，体现在设计创新与非物质文化传承的关系上。一方面，设计向非物质文化遗产学习，另一方面，对传承人群进行培养，在双向的学习上，强调民族化与全球化的接轨，如传统手工艺与现代设计的接轨、传统文化与现代生活接轨、手工艺职业与文化产业的接轨。民族文化、传统文化的保护需要具有全球化和现代设计的视野，才能更好地把握创新与保护的矛盾与统一，不仅设计需要具有这样的认识，非遗传承人群更需要对此有正确的理解。

传统文化和民族文化的保护是世界广泛重视的课题，但我国与西方国家有不同的情况，如民间手工艺领域，美国、加拿大等国是由一些民间倡导者促动，由政府牵头的，加拿大的民族博物馆众多，是为了解决欧洲移民统治者和当地土著印第安人之间的政治问题和文化冲突问题，这是资本主义式的民主政治的结果，为了体现民主而做出尊重和承认民族文化多元化的姿态，民间为享受民主而追求手工艺的自由权利，体现作为艺术家个体的自我存在感。而我国的民族多元化是符合国家利益的多元统一，对民族文化和传统文化的重视不是与国家政治的对立，而恰恰是出于对国家文化忧患的文化自觉，其中传统手工艺是文化自觉的最基础和最敏感的传感器，因为它是最先感触到外来冲击的，也是最先体现出文化发生改变的可视信号，这也是我国政府重视非物质文化遗产保护的原因。文化生态保护区的建设就是一种实际行动，而设计把传统文化保护作为一项任务，必将发挥出良性的文化生态保护与建设效能。

5.3.3 本土设计生态的建设意义

本土设计生态是地域环境中设计与消费的生态关系，体现为服务与接受的关系。本土设计体系与本土知识体系是相互构建的，设计知识不仅来源于本土知识，也自觉地补充进本土知识体系，设计服务的提供基于设计者对知识体系的运用，用户对设计的接受也基于对知识的认同，这就需要设计输出与人的培养两方面的结合。

首先，项目的本土设计实践，既强调查阅权威文献，听取权威专家的意见，也重视亲身去生活中观察、体会、取材的场域体验，从而获取多重的依据，同时建立对这些多重依据进行分类、分析、转换的方法，建设本土知识体系。基于本土知识的设计不是区分先进与落后的"二元对立"的文化观，而是多样化和多元化的文化观，是尊重和欣赏地域性文化差异的视角，本土设计也才是为本土服务的设计。同时，云南不同地方的文化差异是历史和民族文化的价值体现，也是云南固有的特色，决定了不同地方有不同的需求和不同的文化生态，需要不同的设计策略。本土设计应当是一种发展的、开放的方法，通过大量的实践，才有可能探索多样化的方法，建设本土设计体系。

其次，本土设计也是一种价值观建设和人格培养，设计的目的是为人、为社会的服务，本土设计的目的是为地域性文化生态的服务，因此设计者对他人的理解比自我表现更为重要，而对他人的理解就是对他文化的尊重，是一种文化生态价值取向。人格养成就更是一个潜移默化的过程，设计者通过与非遗传承人的接触、学习，对地域性文化、传统文化的体验、文化活动的参与，主动理解地域文化，比起"责任""身份""伦理"等的灌输和说服，人格培养就更具有实际意义。基于对本土文化价值的尊重，设计输出才有可能是一种符合本土需求的产品，

是获得用户接受的基础，输出的文化也才是符合文化生态的，是融入文化环境的基础。

再次，本土设计的输出对接受者是一种文化培养。设计输出的文化影响是具有强大作用的，设计者站在一个主动的位置，如原研哉所说的"批判性设计"⊖，就是通过设计的信息唤起人们的反思，但大部分时候，设计直接通过产品输出影响生活，通过生活方式的创造起到文化创造的作用，这种作用比"批判"或"反思"更为直接，也更为广泛。地域文化生态是人生存的文化环境，决定了人的生活方式，良好的文化生态让人热爱自己的文化，热爱自己的家乡，如果各地文化差异消失，以同一化取代地域性，则会促使当地人远离家乡，出现文化断裂。设计对本土用户的服务，既是提供有竞争力的产品，也是对文化环境的建设，通过设计对地域文化特征的强化、对文化美的传播与对生活的服务，让文化价值转变为实际价值，提供良好的生存环境和经济发展环境，是对民众的文化自豪的培养。

本土设计与本土知识体系的互构过程，类似一种螺旋上升的"阐释循环"⊜，不仅发生在设计者的研究中，也发生在文化传承与地方性知识传播过程中，地方性知识的获得、整理、应用、转换过程中不断地进行着阐释和被阐释，文化在创造着自己，知识也在发展着自身，这也应是"活态"文化的含义与特征。在本土知识向设计知识的转换过程中，设计文化系统应是一个知识和文化的收集、加工与创造的工厂，"价值观收集者、价值观输出者、文化创造者和传播者"⊜。

5.3.4 设计文化生态的建设模式启发

案例一大特征是从地域特点和设计队伍自身特点出发，通过自力更生的长期探索，逐渐形成一种可用的模式，这种模式不仅保证了合作实践10多年来稳定运行，不断演进，同时也具有借鉴和推广的可能性。

模式是解决共性问题的方法论，不仅需要理论总结和提升，更需要实践过程的验证和结果的实证，方法论和实证的结合更是一种模式"样本"，科学研究的螺旋上升正是基于各种模式的交流和样本的对比。案例的创新点和难点是针对一个地区的设计，把一个地区的物质与非物质文化整体作为设计研究和创新的对象，需要多学科和多专业的合作、多领域团队的配合和交流，如何把多种资源融为一个整体，其方法和可行性是值得研究的。因此，地区项目工作才特别地重视展出和交流，本书的研究总结也是为了让模式的探索发挥其价值。从这一意义上说，从研究到社会实践，再回到研究，这一工作模式也是知识循环的过程。

模式的价值体现为参照性和战略性，并不是一系列可以直接搬用的公式或工具，但却是一种可以移植和转移的方法。一种模式"表明了一个特定环境、一个问题和一个解决方案之间的关系"⊗，模式的可供参照之处正在于如何对特定环境的特定问题进行研究与定义，

⊖ 原研哉. 设计中的设计 [M]. 朱锷，译. 济南：山东人民出版社，2006.
⊜ 海德格尔. 存在与时间 [M]. 陈嘉映，王庆节，译. 北京：三联书店出版社，1999.
⊜ 英国的著名设计师克里夫·格瑞亚曾把企业的设计价值观分为三类：价值观收集者、价值观输出者、文化创造者和传播者。
⊗ 亚历山大. 建筑的永恒之道 [M]. 赵冰，译. 北京：知识产权出版社，2002：145.

从而产生出解决方案，这也是本书的研究初衷。案例的实践所包含的模式价值不仅仅在于工作本身，也包含着文化生态研究模式、地域文化多样化发展的"云南模式"，及本土设计服务地方经济与文化的综合模式等方面的价值，一项探索性研究的最大价值就在于其提供了一个研究样本，而不是其提出的结论。

案例可以总结的经验是，第一，基于地域性文化生态环境的本土设计需要有较大的规模，有执行的持续性，由此才能够涵盖较大的文化领域，产生持续的文化影响；第二，把多专业的配合、跨领域的合作应用到多种不同的文化生态系统中，既是设计经验的积累，也是对本土设计生态系统的培养，包括设计队伍的训练、设计消费者的培养、设计思想和设计知识的创造；第三，多样化的设计实践需要进行广泛的推广，才能够发挥较广泛的文化生态效应，一方面是设计进入地域文化生态系统的推广，另一方面是设计成果的社会推广。从案例的运行模式和资源架构分析，可以总结设计生态系统的一种运作模式，如图 5.89 所示为政产学研用系统关系所体现的运作模型。

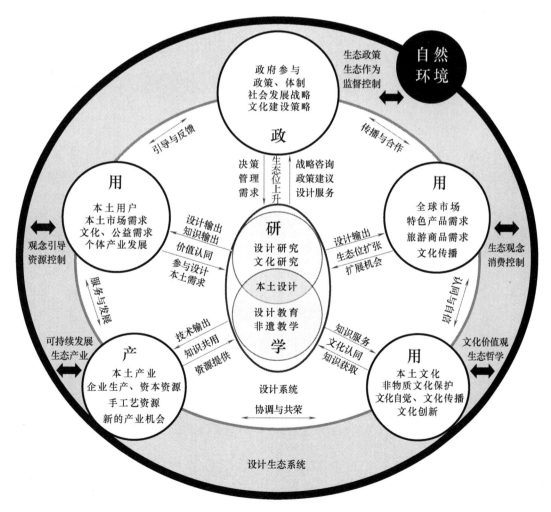

图 5.89 "美丽云南"设计生态系统运作模型

其中的核心是以设计研究和设计教育构成的"学、研"系统，可以看作是设计生态系统的系统核，因为设计的文化走向与价值取向决定于设计队伍，而其设计思想是从地域的文化、社会、政治环境中产生，同时也必须重视自然环境系统，是生态价值观与文化价值观的结合，设计对政、产、用的资源使用和服务是直接的，而对自然生态的保护是通过设计知识和设计产品来间接作用的，就需要设计者具有自然生态观念，通过服务影响用户的观念，通过实践的解决方案提供生态友好的产品，文化生态系统对社会与自然的同时关注才能够统一。因此，设计对文化生态的建设价值，就是对人与自然共同作用的价值，不是设计个体可以解决的，应当是通过较大范围的设计生态系统建设才能达到的目标。当然，这个目标是一个理想目标，并不是一个团队就能完成的任务，但必须有一种开启。

后　记

一、总结

设计是体现社会发展需求的最为敏感的传感器，全球化的发展给设计带来极大的机会，文化生态观深刻地揭示出设计的自身危机。我国的设计行业和设计学科，不仅面临转型和自身构建的双重压力，而且具有为国家文化服务和生态文明建设服务的双重责任，"设计价值观""设计伦理""设计的文化身份""本土设计体系""设计文化生态"成为同时需要思考和建设的学术任务。在这个背景下，社会需求和设计发展需要进行统一，本土设计体系的建设和文化生态的建设需要结合在一起，不仅应当成为一种理念，在理论层面进行探讨和思考，更应当结合实践行动进行尝试和研究。

因此，本书把文化生态学作为理论基础，转化为以文化生态切入的本土设计方法，进行设计生态系统建设的实践研究，完成了三个方面的工作：一是从文化生态学中分析其方法论，由此构建设计文化生态学理论框架，用于指导本土设计方法和体系的研究，提出了基于文化生态研究和"场域体验"的本土设计理论与方法，使之可应用、可发展，再基于本土设计方法与文化生态系统建设的实践模式研究，提出设计生态系统构建的思路与模式；二是把本土设计模式运用于地域性文化实践，通过实验和综合应用案例，验证设计创新的可能性，总结本土设计的规律；三是建立设计实践与研究团队，把"政产学研用"多方面的资源进行整合构成设计系统，组织开展与地区合作的团队实践，通过实践验证设计系统导入地域文化生态系统的生态效应，从中总结设计生态系统构建的规律与方法。三个方面的工作既在研究与实践探索中逐渐完成，也通过理论总结与分析发挥其学术意义和推广价值。主要创新点和结论包括以下几方面。

1）文化生态学向文化生态观的方法论转化。

文化生态学作为文化研究的新学科，提供了对文化的系统性和整体性研究的理论线索，其理论营养又分化在人类学、社会学等更多的学科当中，对其理论史和方法论要点进行梳理，是新学科理论体系建设迫切需要的工作，也是目前学界较为缺少的研究。本书的"文化生态观"研究是对多学科理论的方法论提炼与抽象，从中发现了文化生态系统的运作规律和建设重点，同时树立基于文化生态的设计研究观点和立场，拓宽了设计文化研究的视野。重点总结了文化生态观的方法论作用，从文化生态保护和建设的实践案例出发，进行分析与批评，从中总结有益的经验与方法，是对文化生态学的理论贡献，同时也为设计的文化生态观提供指导。

2）设计文化生态学的提出及理论构建。

文化生态观的普适性向设计领域的转化，需要基本的理论构建，不仅文化学理论引入设计学研究是必要的，而且文化生态学理论的引入更加重要，目前还处于开端阶段。因此，基于文化生态观的研究，笔者首次提出建设"设计文化生态学"的思路，既是把生态学的方法引入设计学的理论创新，也是把文化生态学的方法论运用于设计研究的学科创新，有助于对设计文化的系统性和生态性理解，对设计学较多集中于本体研究和实践研究的技术论倾向具有补充的作用，有助于设计学研究视野的扩大和理论的丰富。对于我国设计而言，设计学的文化生态属性使其具有生态文明建设的责任，已经不仅仅是为"创造生活"服务，而且更是肩负着国家使命和文化使命。笔者经过对设计文化与历史的文化生态分析，并且通过亲身实践的验证，发现了建设这门学科的必要性和应用价值，初步建立起理论框架和要点，今后将可以在此基础上深化设计文化新学科的建设。

3）本土设计模式的文化生态视角。

本书提出的本土设计模式是对地域文化生态的重视与服务，把本土设计的研究与实践进行结合，既是设计知识创新的目标，也是社会服务作用的发挥。本土设计的文化生态视角是文化系统论和生态观的体现，设计服务与消费是一个交互关系系统，在特定文化环境中，构成一种基于文化交互的生态关系，二者的交汇点是地方性知识与设计知识的同构，因此本土设计不是对文化元素与符号的视觉表现，而是通过文化场域体验获取综合性知识，对文化信息与文化资源的价值转换，本土设计的本质是文化价值观的认同。基于这一思想的本土设计，将是一种来源于文化又符合地域文化生态的设计服务行为，使设计在地域环境中具有存在的价值，同时又具有对地域文化生态的保护与传播的价值。

4）地区发展策略的文化生态方法——设计生态系统构建。

本书通过研究设计文化系统和设计生态系统的结构、规律、功能，构建起设计生态系统框架模型，作为服务地域文化生态建设的策略与方法，并运用此方法开展地区合作设计实践，验证其生态运行模式。研究发现，从本土设计的文化生态视角出发，设计与地区的合作实践是系统性的服务，由本土设计体系构建的设计生态系统是设计导入地域文化生态系统的生态转化，通过系统效应与生态效应发挥对地区的社会发展推动作用。其特征有三点：一是在需求层级方面，兼顾从政府到企业、民众各个层面的需求，与政府合作，使设计作用于社会发展战略，最终是为地区民生服务；二是在系统规模方面，通过多学科团队构成设计系统，从环境、产品、传播方面进行较大规模的设计创新，统一于社会创新发展目标；三是在文化保护与传承方面，通过对本土文化的运用与非物质文化遗产研究，既为文化遗产与传统文化的保护服务，也通过设计创新与传播建立设计者和用户对本土文化的认同。

5）设计研究模式和方法的探索。

设计学研究领域需要研究思路和方法的创新，笔者希望通过自己的研究实践推广一种务实的方法和观念：把跨领域的学科交叉研究所获得的新理论，运用于实践探索，在长

期的观察和总结中进行互证，不仅能够避免从理论到理论的抽象性，也能够使实验和探索避免停留在自身经验的视野。其中，更需要跳出作为实践者的内部视野，对案例样本进行外部的客观审视，在更广泛的环境中，与更广泛的样本进行对比，从而得到客观和科学的结论。

二、不足与展望

本书的研究初衷具有较大的"野心"，希望为设计学建立一种新的学科理论，既对笔者所做的设计实践进行支撑，又能够具有更大的理论推广意义，显然，这将是一个大工程，不仅使本课题的研究周期加长，也使本书有较大的难度，出现不可避免的局限。

1）设计实践和理论的相互促进作用是一个螺旋上升的过程，也是一个需要时间积累的过程，彼此之间的"阐释循环"具有理论的复杂性。本研究的主要任务既需要落实到文化生态理论对于本土设计实践的方法论指导方面，又需要放在论文本身的阐释任务上，对写作能力和逻辑思维能力是一个较大的挑战，虽然已经力图用详尽的文献阐述和大量的图表进行表达，但限于精力和篇幅，仍然难以做到完整和全面。同时，实践案例涉及 10 多项综合创意活动，其中又有微观的本土设计项目，一定程度上影响了整体逻辑系统的严密性和连贯性，为了把问题讨论清楚，文章结构上采用分项阐述的方式，目的是保持理论架构和项目系统的完整表述，并且对一些关键问题进行了多角度的总结和归纳，目的是让研究线索更为清晰。

2）由于研究所需，涉及的学科领域多，造成文献范围广，因此必须进行取舍，把重点放在学术史中较需要的部分，或学界还没有形成清晰理论脉络的部分，如文化生态学和设计文化生态理论方面，而关于所涉及的其他理论主要采用学界已有的成果，限于篇幅，没有投入过多的笔墨。另外对于心理学、社会学、哲学等方面的理论，主要选择与设计文化生态研究相关的要点，做理论线索性的讨论，没有进行展开，因而难以做到全面。

3）实践案例涉及范围较广，内容较多，为了阐明实践的整体思路并且突出典型案例，本书仅选择体现本土设计方法和设计生态系统特点的部分案例进行说明，限于篇幅而不能详尽阐述。另外，设计生态系统对地域性文化生态的建设作用，将需要较长时间的积累，反映在各地的文化环境中的效果又是极难以观测的，笔者曾经专门以科研项目的方式对此进行跟踪调研，但只能获得一些定性的证据，而不能获得量化的数据，这也反映出文化生态的隐性特征，本书将在后续研究中尝试更新的研究方法。

4）对于后续研究的思考方面，笔者感受到，自己在实践行动中虽然是组织者之一，但受职责与学识所限，一些研究理想与思路不可能完全按照理想化的方式进行，虽然将留下一些遗憾，但也使笔者在挫折当中得到了多方面的锻炼，后续研究的思路也得到了一些启示和修正：集中于设计生态系统模式的研究，深化设计文化生态学理论的系统性建设，进一步把理论依据与事实依据进行结合。

本书只能算是初步完成了一个阶段的研究任务，无论是在理论构建上，还是在设计实践

上，都只触及了"创新"的边缘。正像文化生态学为文化学打开了新的方向一样，设计文化生态学与设计生态系统构建找到了研究的一种方向，需要更多的理论建设与实践的创新，不是一个容易完成的任务，但可以乐观展望的是，本书的研究所代表的是一个经过整合的团队的共同志向，这项研究将会有更多的研究者持续进行，并且最高目标是设计生态系统为社会与文化的服务。